방구석 미술관

가볍고 편하게 시작하는
유쾌한 교양 미술

방구석
미술관

조원재 지음

블랙피쉬
Black Fish

머리가 아닌 '가슴'으로 미술 만나기!
이 책이 그 시작을 도울게요

　미술이라는 친구, 어떻게 만나야 친해질 수 있을까요? 우리는 처음 미술을 접할 때, 보통 '공부'를 하기 십상입니다. 서양미술'사(史)'라는 역사로 접근하거나, 미'학(學)'이라는 학문으로 접근하는 경우가 많죠.

　그런데 말입니다. 정말 학자들이 정리한 여러 양식과 사조, 철학적 어휘와 같은 지식을 쌓다 보면 미술과 친해질까요? 물론, 그럴 수도 있습니다. 하지만 보통 몇 페이지 읽다 '미술은 공부'라는 오해만 품고 영영 멀어지는 경우를 많이 보았습니다. 혹은 작품 앞에서 암기한 지식을 되새기며 '시험 정답 맞히기식' 감상을 하는 경우 역시 많이 보았습니다.

　왜 그런 걸까요? 미술을 머리로는 이해한 것 같지만, 정작 가슴으로 공감하는 체험이 없었기 때문 아닐까요? 우리가 소개팅에서 만난 상대의 프로필을 안다고 친해지는 것이 아니듯, 미술 역시 지식적으로 안다고 해서 친해질 수 있다는 건 어불성설입니다. 사실 생각해보면 미술 관련 지식은 반 고흐

같은 화가가 만든 것도 아닙니다. 추후에 학자들이 만든 것이죠. '미술 공부' 이전에 먼저 해야 할 일을 우리는 깜빡 잊고 있었던 것입니다.

먼저 반 고흐의 숨소리를 들어본다면 어떨까요? 즉, '우리와 작품으로 소통하길 간절히 원했던' 예술가의 숨소리를 먼저 들어보는 거예요. 마치 카페에 반 고흐와 마주 앉아 수다 떠는 것처럼 재밌고 편하게 말이죠. 미술 작품을 만드는 예술가와 소통하고, 작품과 대화하며 공감해나가는 경험이 하나둘 쌓이다 보면 어느새 미술은 소울메이트가 되어 당신 곁에 머물고 있을 것입니다.

한 사람의 삶이 낳은 미술
미술계 거장들이 방구석에 찾아와 수다 떠는 날!

지금까지 우리는 반 고흐, 고갱 등 화가를 미술사 관점에서 주로 봐왔습니다. 그 외에 다른 부분은 편집된 채 말이죠. 그래서 '미술' 하면 고상하고, 딱딱하고, 어렵게 느껴지는 게 아닐까요? 사실 알고 보면 우리가 생각하는 것처럼 미술이 고상하고 우아하기만 한 것은 아닙니다. 역사에 남은 거장들은 우리와 다를까요? 그들도 우리처럼 울고, 웃고, 두려움을 느끼고, 불안해하는 인간 아닌가요?

이 책은 우리와 별반 다를 바 없는 한 인간으로서의 예술가를 생생한 시각으로 만날 수 있도록 도와줄 것입니다. 이 책을 펼친 당신은 예술가의 작품 탄생 뒤에 숨겨진 이야기를 방구석에서 낄낄대며 만나게 될 것입니다. 거장이라 불리게 되는 예술가는 사후에 다양한 관점에서 연구대상이 되며, 그에 따라 다양한 학설이 등장하는데요. 이 책은 일반적으로 사실로 인정되는 것과 더불어 여전히 논쟁이 활발한 학설까지도 적극 끌어왔습니다. 이를 통

해, 미술을 보는 당신의 관점을 보다 다양하게 열어드리고자 합니다. 그 과정에서 미술사적 의의가 아닌 예술가의 삶에서 '왜 그런 작품이 나올 수밖에 없었는지' 가슴으로 공감하는 경험을 선물해드리고 싶습니다. 《방구석 미술관》과 함께하는 시간 속에서 예술가의 숨소리를 듣기를, '자유와 상상의 날개를 펴고' 미술과 소통하기를 소망합니다.

> 미술을 함께 보고, 느끼고, 가지고 놀며,
> 공감하는 책으로 만들고 싶었습니다.
> 책을 사이에 두고 당신과 제가 소통하는 과정에서
> 다른 누구의 미술이 아닌
> 지금 이 책을 읽고 있는
> 당신을 위한, 당신에 의한
> 당신의 미술이 되었으면 하는 바람으로
> 밤을 지새우며 글을 채웠습니다.
> 차갑게 머리로 아는 미술을 넘어
> 뜨겁게 가슴으로 공감하는 미술이 되기를
> 진심으로 바랍니다.

마지막으로 혼이 담긴 좋은 책을 만들어주신 선배 작가님들께 존경과 감사를 표합니다. 진심으로 소통하며 부족한 글을 책으로 엮어준 에디터 보람 님께 '항상' 고맙습니다. 함께 방구석에서 뒹굴며 팟캐스트 〈방구석 미술관〉을 채워주고 있는 이마에, 강헐크, 옥남(꼴남)님께 우정을, 신사임당 어머니께 사랑을, 마지막으로 애청자 여러분께 진심 어린 고마움을 전합니다.

2018년 여름, 조원재

Contents

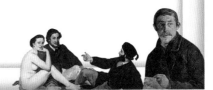

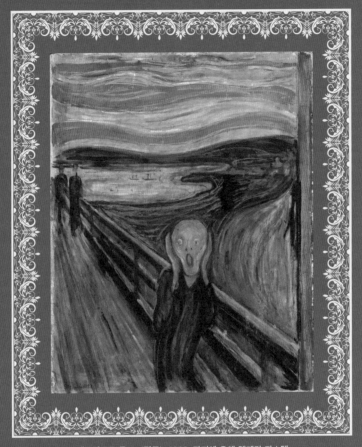

에드바르트 뭉크, 〈절규〉, 1893, 판지에 유채·템페라·파스텔

죽음 앞에 절규한
에드바르트 뭉크

사실은 평균 수명을 높인
장수의 아이콘?

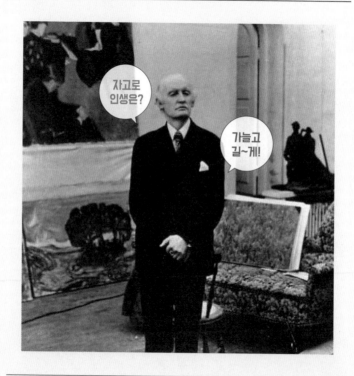

절규의 화가 뭉크. 단명하거나 요절한 줄 알았는데, 착각이었네요. 그는 평생을 관절염과 열병에 시달리면서도, 당시 평균 수명의 30년을 더 살았다고 합니다. 과연 장수의 아이콘이라고 할 만하네요. 혹시 그만의 장수 비결이 따로 있기라도 했던 걸까요?

혹시 오늘, 죽음에 대해 생각해봤나요? 아니, 지난 일주일간 죽음이 무엇인지 느껴본 적 있나요? 보통 사람들은 일상에서 죽음을 잘 의식하지 않죠. 그런데 뭉크는 평생 죽음을 의식하며 살았습니다. 그것도 매일매일. 그 슬프고 절망적인 것을 매일 생각하며 살았다니 솔직히 안타깝기도 합니다. 평생 죽음을 의식했던 뭉크는 예술에 대해서 이렇게 말합니다.

"나는 자신의 심장을 열고자 하는 열망에서 태어나지 않은 예술은 믿지 않는다. 모든 미술과 문학, 음악은 심장의 피로 만들어져야 한다. 예술은 한 인간의 심혈이다."

일명 뭉크의 '예술 심장론'입니다. 심장을 열다니 으스스하군요. 항상

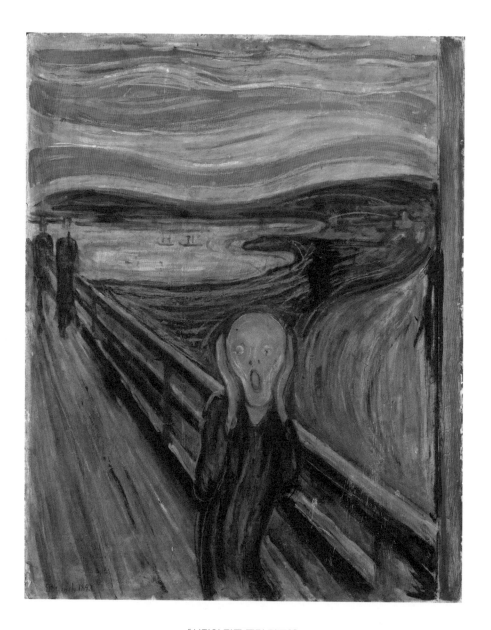

"심장의 피로 그린 절규?"

에드바르트 뭉크, 〈절규〉, 1893

죽음을 먹으며 죽음을 휴대하듯 했던 뭉크. 예술에 대한 생각마저 음산하고 괴기스럽습니다.

뭉크는 절규고, 절규는 뭉크다. 말 그대로 뭉크는 〈절규〉로 우리에게 기억되고 있습니다. 실제 〈절규〉는 뭉크의 전성기 초입에 제작된 기념비적인 작품이기도 합니다. 정말 심장의 피(?)로 만들어서 그런 걸까요? 이 작품은 보는 이가 죽음과 관련된 다양한 감정을 느끼게 합니다. 도대체 어떤 혈액들이 그의 심장으로 흘러들어갔기에 이런 공포스러운 절규를 상상할 수 있었는지……. 이제, 장갑을 끼고 뭉크의 삶을 함께 해부해 보겠습니다. 메스! 석션!

Memento Mori

뭉크는 태어나면서부터 죽음을 머금게 됩니다. 1863년 추운 겨울, 그는 노르웨이 어느 농장에서 다섯 남매의 장남으로 태어났는데요. 허약했던 어머니 때문인지 태어날 때부터 병약했습니다. 선천적으로 류머티즘을 앓아 평생 관절염과 열병에 시달렸죠.

이런 그에게 영원히 각인될 고통이 일찍이 찾아옵니다. 다섯 살이란 어린 나이에 어머니가 폐결핵으로 사망하고, 열네 살이 되던 해에는 한 살 위인 누나 소피에마저 같은 이유로 사망한 것입니다. 하나뿐인 어머니와 누나의 죽음은 평생 그를 쫓아다니는 죽음의 망령이 됩니다. 무엇보다 숱하게 병치레를 했던 그에게 '나도 언제든지 죽을 수 있다'는 두려

움의 근원으로 작용하죠. 어린 나이부터 죽음에 대한 공포를 안고 살게 된 것입니다.

생에 대해 알기도 전에 죽음부터 먼저 알게 된 소년 뭉크. 당시 그의 심리 상태는 매우 불안정했을 것입니다. 그런 그에게 아버지는 기름을 끼얹습니다. 아내의 사망 이후 우울증을 보이기 시작한 아버지는 고립된 생활을 자처하며 가족들을 신경질적으로 대하기 시작합니다. 뭉크는 이 갈등 상황에서 벗어날 수 없었죠. 어린 뭉크에게 운명은 가혹했습니다. 병마와 죽음, 정신적 불안정 등 이 모든 것들이 쓰나미가 되어 들이닥쳤고, 고통의 연속이었습니다. 그러나 뭉크는 그것들을 버려야 할 쓰레기로 여기지 않습니다. 'Memento Mori!' 죽음을 기억하기로 합니다. 여느 거장들처럼 그 역시 이 죽음을 예술로 승화시킵니다.

뭉크식 죽음의 레퀴엠. 그 시작을 알리는 작품이 바로 〈병든 아이〉입니다. 열다섯 나이에 폐결핵으로 죽어가던 창백한 누나에 대한 기억을 고통스럽게 더듬거리며 탄생시킨 첫 번째 작품이죠. 오래되었고, 또 상기하고 싶지도 않은 슬픈 기억이라 그런지 그림 역시 낡은 방 벽지처럼 축축하게 젖어 있습니다. 마치 눅눅한 곰팡이가 끼어 있는 것 같군요. 이 그림은 뭉크 예술 인생의 전환점이 됩니다.

"예술에 더 깊은 의미를 부여하는 것은 개인과 그의 삶이며, 우리는 죽어버린 자연이 아니라 바로 그것을 보여줘야 한다."

자신만의 예술 주제를 찾던 젊은 뭉크는 자신과 자신의 삶에서 예술

"난 죽음의 기억을 그린다."
에드바르트 뭉크, 〈병든 아이〉, 1885~1886

의 원천을 길어옵니다. 자신의 삶을 둘러싼 죽음, 가혹한 삶으로부터 느끼는 감정을 그림 위에 쏟아내기로 한 겁니다. 이것이 그가 감정을 표출하는 표현주의의 선구자라고 불리는 이유입니다.

이후 그의 캔버스에서 신화, 종교, 누군가의 얼굴이나 풍경은 자취를 감춥니다. 뭉크 그림의 주인공은 오직 그 자신이 됩니다. 당시에는 전례가 없던 시도였습니다. 물론 요즘의 우리에게는 생경한 것이 아닙니다. 요즘 많은 현대 미술가들이 자신의 경험을 작품 주제로 가져와 작업하고 있기 때문이죠. 그들 모두 뭉크 선배에게 빚지고 있는 것이라 볼 수 있겠습니다.

사랑이 빨아 먹은 피

뭉크는 상상을 초월할 정도로 깊은 감수성과 우울함을 가진 사람이었습니다. 그런 그가 한 여인과 사랑에 빠지는데요. 문제는 이뤄질 수 없는 사랑이었습니다. 불륜이었기 때문이죠. 사실 시작부터 하지 말았어야 했지만, 젊은 뭉크에게 그런 기준 따위는 보이지 않았던 모양입니다.

스무 살 뭉크는 세 살 연상인 헤이베르그 부인에게 걷잡을 수 없이 푹 빠집니다. 뭉크에게는 첫사랑이자 첫 키스의 상대였죠. 그러나 그녀는 뭉크의 열정에 보조를 맞춰줄 여인이 아니었습니다. 사실 그녀는 화류계에서 팜므파탈로 이름을 날리던 사람이었거든요. 어떤 남자든 능수능란하게 다루는 마성의 여인이었죠. 이런 여인의 마력에 순진무구했던 뭉크가 걸려든(?) 것입니다. 뭉크는 오로지 그녀만을 바라보며 매달렸지만, 그녀는 뭉크만을 보지 않았습니다. 순수 청년 뭉크는 거리낌 없이 다른 남자들을 만나는 그녀를 보며 연애하는 내내 터질 듯한 분노와 질투심에 사로잡혔습니다. 그러다 결국, 6년간의 사랑이 끝나게 됩니다.

문제는 이 첫사랑의 실패가 뭉크에게는 죽음에 대한 강박만큼이나 크게 다가왔다는 것입니다. 뭉크는 여성에 대한 피해망상을 갖기 시작합니다. '여성은 남성의 영혼에 치명적인 상처를 입히는 위협적인 존재'라고 생각하게 된 거죠. 이는 〈흡혈귀〉라는 작품에 잘 나타나 있습니다.

남자의 목덜미를 무는 흡혈귀를 보세요. 그는 여자를 흡혈귀로 표현하고 있습니다. 보통 우리는 드라큘라를 남자라고 생각하는데요. 뭉크의 예술에서는 여자의 모습으로 등장합니다. 사회적 공감대나 고정관념

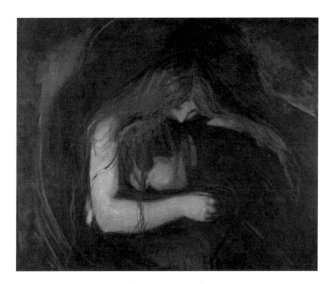

"뒤바뀐 흡혈귀!"

에드바르트 뭉크, 〈흡혈귀〉, 1895

에 관계없이 지극히 개인적인 체험과 생각이 작품에 반영되고 있는 것입니다.

다행인 걸까요? "망각은 신이 인간에게 준 축복"이라고 니체가 말했듯, 뭉크는 뼈아픈 첫 실연의 아픔을 서서히 잊습니다. 그리고 다시 두번째 사랑에 빠집니다. 1893년, 서른 살 뭉크는 베를린에서 활동을 하는데요. 이때 '검은 돼지'라는 술집에서 형성된 진보 예술가들의 모임에 참여합니다. 그리고 여기서 모임의 리더이자 근대 스웨덴 문학의 선구자인 스트린드베리와 문학가 프시비세프스키를 만납니다. 셋은 서로의 예술 활동을 응원하며 절친하게 지내죠.

비극은 한 여인의 등장으로 시작됩니다. 뭉크의 어릴 적 친구였던 다그니 유을이 베를린으로 유학을 와 오랜만에 뭉크와 재회하는데요. 뭉크는 오랜만에 만난 그녀를 친구가 아닌 사랑으로 보기 시작합니다. 이번 사랑은 좀 잘되는가 싶었는데, 뭉크의 절친들이 문제를 일으킵니다. 어느 날 뭉크는 '검은 돼지' 모임에 유을을 데려가는데요. 뭉크의 두 친구 스트린드베리와 프시비세프스키가 유을을 보고 반해버린 것입니다. 그녀는 참 매력적인 여성이었나 봅니다. 한 여인을 두고 벌어진 삼각관계도 아닌 사각관계. 이 싸움은 1893년 유을이 프시비세프스키와 결혼하는 것으로 끝이 납니다.

뭉크는 두 번째 사랑으로 사랑의 상처뿐만 아니라, 우정의 명자국까지 얻게 되었습니다. 여린 감성의 소유자였던 그는 이 사건으로 받은 고통 역시 캔버스에 찍어냅니다. 〈마돈나〉라는 작품입니다. 매혹적이면서도 음산한 마돈나입니다. 젊은 날 두 차례의 사랑과 실연의 고통이 만든 뭉크만의 여인상이죠. 부드러움을 지닌 관능미의 여신인 듯 보이지만, 이내 숨겨두었던 이빨을 드러내 뭉크의 목덜미를 물어 피를 빨아 먹을 것만 같습니다. 어느새 뭉크에게 여성은 사랑을 불러일으키는 행복의 존재이면서 정신적으로 치명상을 입히는 파멸의 존재로 정의된 것입니다. 사랑을 하고 싶지만 이후 필연적으로 받게 될 상처 때문에 이러지도 저러지도 못하는 뭉크의 모순적인 감정이 '뭉크식 마돈나'에 투영된 듯 보입니다.

"마돈나여, 내 피를 빨지 마오!"
에드바르트 뭉크, 〈마돈나〉, 1894~1895

사랑, 죽음의 또 다른 이름

역시 기억은 잊히고, 사랑은 다시 오기 마련입니다. 1898년, 서른다섯의 뭉크는 세 번째 사랑 툴라 라르센을 만납니다. 그래도 이번 사랑의 시작은 서로에게 충실한 듯 보였습니다. 때때로 함께 여행을 떠나 자유롭고 행복한 시간을 보내기도 했죠. 그러나 문제는 기어코 터져 나왔습니다. 그 원인은 사랑의 불균형이었습니다.

뜨겁게 사랑했던 라르센에 비해 뭉크의 사랑은 미적지근했던 것이죠. 그럴수록 라르센은 뭉크에게 더욱 집착하며 결혼을 갈구하기 시작합니다. 그러나 뭉크는 이미 그녀를 포함한 누구와도 결혼하고 싶어 하지 않는 사람이 되어 있었습니다. 사랑의 감정은 헤이베르그 부인과의 사랑으로 이미 소진되었다고 생각했고, 부모로부터 물려받은 병약함과 정신병이 가정을 불행하게 만들 것이라고 생각했습니다. 무엇보다 이제는 예술을 위해 사랑을 버려야 한다고 마음먹었습니다. 이런 생각을 가진 뭉크의 태도에 라르센은 깊은 상처를 받습니다.

1902년, 결국 일이 터집니다. 라르센은 자신이 큰 병에 걸렸다며 죽기 전에 뭉크를 한 번 만나고 싶다고 전합니다. 고민 끝에 뭉크는 그녀를 만나러 가죠. 그녀의 집에 도착한 뭉크가 방문을 열자 라르센은 숨겨두었던 권총을 꺼내듭니다. 알고 보니 뭉크를 만나기 위해 아프다고 거짓말을 했던 것입니다. 그런데 라르센이 든 권총의 총구는 뭉크가 아닌 라르센 자신에게 향했습니다. 자신과 결혼하지 않으면 그 자리에서 방아쇠를 당겨 자살할 거라고 외치며 울부짖었죠. 죽음을 인질로 삼아 상대

에게 사랑을 협박하는 파국에 이른 것입니다.

뭉크는 이 위기상황을 해결하기 위해 라르센과 다툼을 벌입니다. 그러던 중 권총 한 발이 굉음과 함께 발사되고, 그 총알은 뭉크의 왼손가락 중지에 박히고 맙니다. 조금이라도 총구의 각도가 달랐다면, 뭉크는 그 자리에서 생을 마감했을지도 모릅니다. 뭉크는 피가 흐르는 손가락을 부여잡은 채 병원으로 이송되고, 손가락에 박힌 총알을 빼내며 파국은 종결됩니다.

이 사건은 뭉크의 영혼에 치명상을 입힙니다. 라르센을 만나기 전, 사랑은 뭉크에게 고통을 줄지언정 생명까지 위협하지는 않았는데요. 이 사건으로 뭉크는 깨닫게 됩니다. 사랑마저 '죽음의 공포'로 만드는 운명을 타고났음을…….

보고 있는 것이 아닌 본 적이 있는 것을 그리는 남자, 자신의 삶을 관통해 피 흘리게 한 사건을 숙성시킨 후 심장에서 끄집어내어 예술로 표현하는 남자, 누나가 죽은 지 9년 후에 그 기억을 꺼내 〈병든 아이〉를 그린 남자 뭉크. 그는 총알이 자신의 손에 박혔던 기억 또한 숙성시켜 5년이 지난 1907년, 심혈을 쏟아 〈마라의 죽음〉을 그립니다.

작품 제목에 적힌 '마라'는 프랑스 대혁명 시기에 활동한 프랑스의 혁명가입니다. 안타깝게도 욕조에서 목욕을 하던 중 반혁명파 당원에게 살해당한 인물이죠. 이 사건을 슬퍼한 자크 루이 다비드가 1793년 〈마라의 죽음〉을 그려 애도하기도 했습니다. 물론 뭉크는 마라를 애도하려고 한 건 아닙니다. 5년 전 자신의 고통을 표현하기 위해 사건에서 영감만 얻었을 뿐입니다. 〈마라의 죽음〉을 그리며 뭉크는 스스로를 애도한

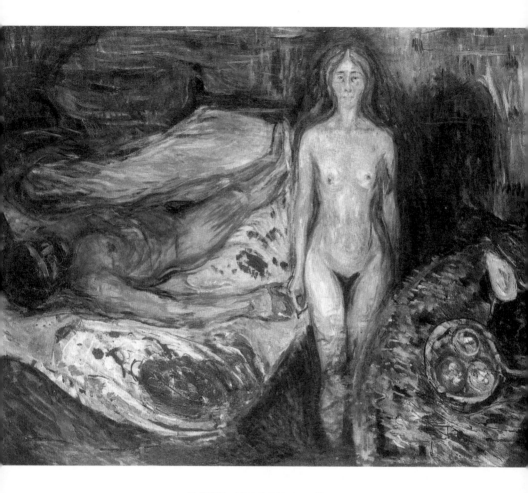

"나에게는 사랑도 죽음이었다!"

에드바르트 뭉크, 〈마라의 죽음〉, 1907

것이라고 봐야 할 것입니다. 아무래도 자기 자신을 매우 사랑한 남자가 아닐까 싶습니다.

이후 뭉크는 점차 유명세를 타기 시작했지만, 사실 이 작품을 그릴 당시의 정신 상태는 최악이었습니다. 누군가 자신을 해치려 한다는 둥, 어떤 여자에게 쫓기고 있다는 둥 피해망상에 시달렸죠. 그 고통에서 잠시 벗어나기 위해 마신 술은 정도가 지나쳐 중독 증세를 보일 정도였습니다. 게다가 하지도 않던 싸움을 수차례 하던 중 총으로 상대를 쏘려고 하는 일까지 벌어지기도 했습니다.

뭉크는 참 유리 같은 멘탈을 타고난 남자였지만, 극단적인 상황에서는 통제력을 발휘할 수 있는 사람이었나 봅니다. 상황이 극단에 치닫기 전, 스스로 갱생하기 위한 노력을 보이니 말이죠. 그는 정신과 치료를 받고 정기적으로 온천 등을 다니며 휴양을 합니다. 또 반 고흐, 로트레크 등도 끊지 못했던 술을 1908년부로 완벽하게 청산하는 절제력을 보여줍니다. 그는 그 누구보다도 죽는 것이 두려웠던 모양입니다. 그리고 미연의 죽음을 방지하고자 최후의 조치를 취하기에 이릅니다.

"나는 옛 이탈리아 화가들처럼 여성들을 천국에 남겨두기로 했어. 장미의 가시는 고통스럽기도 한 것. 나는 꽃을 즐기듯 여성들을 즐기기 시작했네. 꽃향기를 맡고 아름다운 잎을 감상하더라도, 건드리지만 않는다면 실망할 일은 없지."

뭉크는 결국, 자신의 삶과 예술을 위해 사랑하기를 포기합니다. 인생

에 있었던 단 세 번의 사랑을 통해 질투와 좌절을 넘어 죽음의 공포까지 느꼈으니 말이죠. 그는 모든 관계를 청산하고 홀로 은둔하기에 이릅니다. 예술만 있으면 그만이라고 생각했고, 어느새 얻은 부는 그런 선택을 좀 더 쉽게 하도록 도왔을 것입니다. 1909년, 어느덧 마흔여섯이 된 뭉크는 소박한 해안 풍경이 매력적인 노르웨이의 작은 마을 크라게뢰에 집과 작업실을 마련합니다. 평온한 자연 속에서 스스로를 치유하고, 소박한 자연 풍경을 그리며 중년의 삶을 시작하죠.

필연적이었던 최후의 주제

평생 절실히 죽음을 피하려 했기 때문일까요? 그만큼 그는 오래오래 삽니다. 대한민국 남성 평균수명을 상회하는 81세까지 생을 이어가죠. 심지어 1918년 클림트와 실레마저 요절하게 만든 스페인 독감에 걸렸을 때에도 끝내 살아남으며 생명연장의 꿈을 보여줍니다. 정말 병약했던 사람 맞나요? 예술에 대한 열정만큼 죽음을 피하는 열망 역시, 그는 거장급입니다. 이렇게 죽음을 피하며 장수했던 그가 그릴 수밖에 없었던 '최후의 주제'가 무엇인지 혹시 짐작되시나요?

죽음과 자신을 평생 연결 짓던 그는 늙어가는 자신에게서 피할 수 없는 죽음의 그림자를 마주하게 됩니다. 〈시계와 침대 사이에 있는 자화상〉은 세상을 떠나기 4년 전부터 홀로 집에서 그린 그림입니다. 이미 그의 몸뚱이는 왜소해졌고, 얼굴은 수척해 텅 빈 해골을 보는 듯합니다. 그

"아무리 피해도 이것만은 피할 수 없었다!"
에드바르트 뭉크, 〈시계와 침대 사이에 있는 자화상〉, 1940~1943

의 등 뒤에는 젊은 날 그가 그렸을 작품들이 노란색 방 안에서 빛나고 있습니다. 그렇지만 이제 그의 곁엔 시침과 분침을 잃어버린 괘종시계와 초라한 침대 하나가 덩그러니 남아 있습니다. 그의 늙은 어깨는 아무런 저항 없이 축 늘어져 있습니다.

이제, 그는 적어도 죽음 앞에서 두려워하지 않는 것 같습니다. 노화와 함께 자연스럽게 다가올 죽음을 그저 조용히 서서 기다리고 있을 뿐입니다. 죽음에서 꽃피기 시작해 죽음으로 막을 내리는 뭉크의 그림. 그의 삶과 예술은 죽음을 먹고 자란 것처럼 보입니다. 그의 작품을 본다는 것은 평소 잊고 지내던 죽음을 한 번 소리 내어 불러보는 것일지도 모릅니다.

에드바르트 뭉크
Edvard Munch

출생-사망	1863년 12월 12일~1944년 1월 23일
국적	노르웨이
사조	표현주의
대표작	〈절규〉, 〈사춘기〉, 〈마돈나〉, 〈생명의 춤〉

◈ 내 감정에 충실해! 뭉크의 표현주의

'감정을 표출한다.' 표현주의를 한마디로 말하면 이렇습니다. 회화란 '눈으로 본 것을 재현하는 것'이라는 전통적 고정관념을 거부하고, '감정과 내면을 표현하는 것'이라고 주장하는 새로운 생각이죠.

이런 표현주의의 선구자가 바로 뭉크입니다. 뭉크의 독창성은 '자전적 표현'에 있습니다. 이전의 예술가는 자신의 자화상을 그릴지언정 그 이상의 개인사를 그리지는 않았습니다. 그러나 뭉크는 자신의 사사로운 개인사 자체를 시종일관 그림에 끌어들였습니다. 그는 오직 자신의 삶에서 나오는 경험과 여기서 느껴지는 감정에만 집중했고, 또 그것만을 표현했습니다. 자신이 느끼는 죽음의 공포, 사랑의 고통, 존재의 허무함 등의 감정을 회화에 표현했죠.

뭉크의 표현주의 작품은 독일 표현주의의 시발점이 됩니다. 1905년 키르히너와 놀데로 대표되는 '다리파'라는 예술가 그룹이 드레스덴에서 표현주의 회화를 시작한 것, 그 이후 1911년 칸딘스키로 대표되는 '청기사파'가 뮌헨에서 표현주의 회화를 시작한 것에서 뭉크의 영향을 엿볼 수 있습니다. 그리고 머지않아 독일 표현주의는 칸딘스키에 의해 추상회화로 이행되기에 이릅니다.

생생한 목소리로 만나는 에드바르트 뭉크 ▶

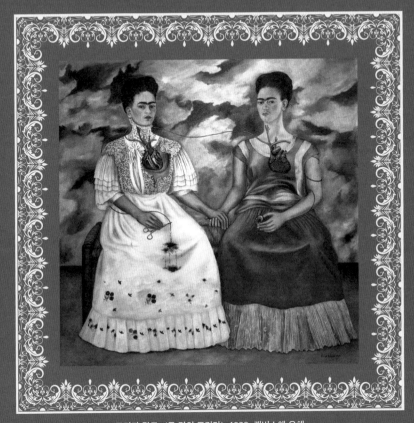

프리다 칼로, 〈두 명의 프리다〉, 1939, 캔버스에 유채

미술계 여성 혁명가

프리다 칼로

알고 보니
원조 막장드라마의 주인공?

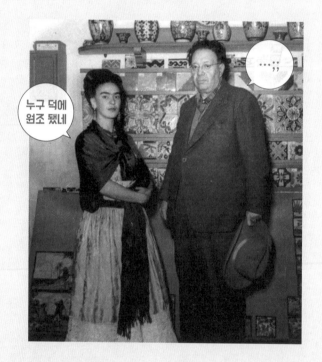

프리다가 원조 막장드라마 주인공이 된 데에는 그녀의 남편 디에고에게 책임이 있는 것 같군요. 사실 사진만 봐서는 별 문제없어 보이는데, 혹시 이 부부 지금 쇼윈도 부부로 지내는 건 아닐까요? 도대체 무슨 일이 있었던 건지 그 이야기를 한번 들어보도록 하죠.

Step 1. 인어○○○
Step 2. 오로라 ○○
Step 3. 아내의 ○○

　가릴지언정 모를 수 없는 불후의 제목들. 대한민국 사람이라면 누구나 알 수밖에 없는 그것, 바로 '막장드라마'죠. 시청자가 무얼 상상하든 그 이상을 보여주는 복수와 반전, 그리스 신화의 한 구절을 연상케 하는 탄생의 비밀부터 인생의 덧없음이라는 철학적 주제를 끌어오는 어이없는 죽음까지. 사랑, 돈, 성공이라는 이름으로 뒤섞인 '욕망의 비빔밥'이 선사하는 초현실 판타지!
　미술책에서 갑자기 웬 막장드라마 예찬이냐고요? 사실 막장드라마의 원조가 다름 아닌 미술계에 있기 때문입니다. 그 주인공은 바로 프리다

칼로와 디에고 리베라입니다. 둘은 큐사인 없이도 인생을 걸고 열연을 펼쳐 미술사에 길이 남을 막장드라마를 남겼습니다. 이들의 막장이 얼마나 역사적이었으면, 멕시코의 500페소 지폐에 프리다와 디에고의 얼굴이 새겨져 있을 정도입니다. 그렇다면, 그 이야기를 알아보지 않을 수 없겠네요. 먼저 예고편을 볼까요? 프리다는 말합니다.

"내가 살아오는 동안 두 번의 큰 사고를 당했는데, 첫 번째 사고는 경전철과 충돌한 것이고, 두 번째 사고는 디에고와 만난 것이다."

남편을 만난 것이 사건도 아니고 사고라니! 도대체 어땠길래……. 이제부터 원작의 감동을 느껴보시죠.

그 여자와 그 남자, 만나지 말았어야 했다

'고통의 여왕'이라고 불릴 만한 그녀, 프리다 칼로. 그녀의 고통은 오른발 소아마비로 시작됩니다. 한창 귀여울 나이 여섯 살에 성장이 멈춘 못난 오른발은 그녀에게 큰 아픔이었을 것입니다(오른발은 평생 프리다를 괴롭힙니다. 결국, 그녀가 죽기 얼마 전 절단하기에 이른다는 슬픈 사실). 그럼에도 프리다는 강했습니다. 1922년 멕시코 최고의 명문 학교인 국립대학 예비학교에 입학합니다. 아픈 오른발 때문인지 의사가 되겠다는 꿈을 품고 말이죠.

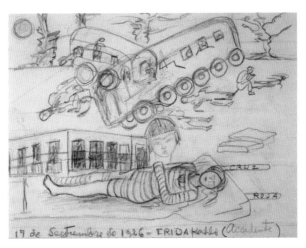

"교통사고! 그 고통의 기억을 남긴 스케치."
프리다 칼로, 〈사고〉, 1926

그런데 운명은 가혹하게도 그녀를 또다시 고통에 빠뜨립니다. 그야말로 꽃다운 나이 열여덟, 프리다를 태운 버스가 경전철과 심하게 충돌합니다. 이 사고로 그녀는 온몸에 있는 뼈가 으스러지고, 심지어 골반뼈가 세 동강 나며 아이를 가질 수 없게 되죠. 엎친 데 덮친 격으로 당시 사귀던 사랑하는 애인까지 떠나며 크나큰 정신적 고통을 받습니다. 몸과 마음이 모두 나락 끝으로 떨어진 절망의 순간, 프리다는 다시 태어납니다.

"나는 원래 의학을 공부하고 싶었지만, 지금 내 안에 흘러넘치는 에너지를 느끼고는 무언가 다른 걸 한다는 건 의미가 없다는 걸 느꼈다. 그러고 나서 나는 앞뒤 생각할 것도 없이 그림을 시작했다."

한 번도 자신의 것이라고 생각하지 않았던 붓을 들고 그림을 (정확히 말하면 자기 자신을) 그리기 시작합니다. 고통의 늪에서 헤어나기 어려운 현실이었지만, 변함없이 강인한 자신을 '새기듯' 그려내는 것이야말로 무엇보다 신통한 치유법임을 스스로 깨달은 것입니다.

열아홉의 프리다가 고통으로 가득한 삶 속에서 그림을 건져 올리고 있을 때, 디에고 리베라는 무엇을 하고 있었을까요? 당시 그는 이미 마흔을 넘긴 멕시코의 국민 화가였습니다. 1910년, 썩어빠진 기득권 세력의 방종을 더 이상 좌시할 수 없다며 분노에 찬 멕시코 민중들이 들고 일어납니다. 이 멕시코 혁명 이후 더 나은 멕시코를 건설하려는 부푼 꿈이 가득하던 그때, 디에고 리베라는 거리로 나가 멕시코의 고귀한 역사와 빛나는 미래를 벽화로 그리기 시작합니다. (당시 혁명 정부의 요구사항을 군소리 없이 제일 잘 반영해 벽화를 그린 화가라는 점. 이 때문에 벽화 의뢰를 사실상 독점한 것은 숨겨진 사실!) 멕시코시티 내 역사적 장소는 모두 그의 벽화로 장식되기에 이르죠. 그리고 멕시코와 예술을 향한 그의 열정은 멕시코가 영원히 기억해야 할 정신으로 추앙받게 됩니다.

아아, 위대한 디에고 리베라! 역사 교과서용 소개는 여기까지만 하겠습니다. 이제 그의 정치적 공적이 아닌 사생활을 들춰볼까요? 아마 울화통이 터질지도 모릅니다. 특히 여성분들은 더더욱 말이죠. 흡사 두꺼비와 하마를 짬뽕시켜 놓은 듯한 외모에도 불구하고 그는 애정관계에 있어 매우 복잡한 이력을 가진 바람둥이였습니다. 어느 정도였냐고요? 첫 번째 부인(안젤리나 벨로프)의 친구와 불륜을 저지르는 것도 모자라 딸을 낳기까지 했습니다. 네, 막장드라마에서 볼 법한 이야기를 몸소 실천한

"교통사고 후, 붓을 들고 그린 자화상!"

프리다 칼로, 〈벨벳 드레스를 입은 자화상〉, 1926

남자, 디에고 리베라입니다. 사실 프리다는 그의 세 번째 부인으로 두 번째 부인(루페 마린)과 이혼 직후 결혼했습니다. 더 이상 말하지 않아도 되겠죠? 이 정도 이력이면 결혼정보회사에서도 안 볼 사람일 텐데 말이죠.

코끼리와 비둘기의 결혼식

이미 고통의 여왕으로 등극한 21세 프리다 칼로와 취미가 불륜인 국민 화가 43세 디에고 리베라. 1929년 8월 21일, 시작부터 범상치 않은 둘이 만나 결혼식을 올립니다. 둘을 보고 프리다가 아깝다는 생각을 하는 건 우리만이 아닐 것입니다. 프리다의 부모님 역시 이미 두 번의 결혼 전력과 네 명의 자식이 딸린 리베라를 못마땅하게 생각했습니다. 중세 그림에 나오는 뚱보 농부 같다며 비난했죠. 게다가 '코끼리와 비둘기의 결혼식'같이 어울리지 않는다며 둘의 결합을 끝까지 반대했습니다. 그렇지만 어쩌겠습니까. 이 둘은 불멸의 막장드라마를 쓰기 위해 이미 행진을 하고야 말았습니다.

그런데 도대체 둘은 어떻게 결혼을 하게 됐을까요? 지금 이 순간, 궁금하지 않을 수 없습니다. 물론, 사랑의 감정이 바탕이 된 결혼임에는 의심의 여지가 없습니다. 그렇지만, 너무 다른 삶과 큰 나이 차이를 사랑이라는 감정만으로 설명하기에는 뭔가 불충분해 보입니다.

보통 프리다가 자신의 작품을 평가받기 위해 일면식도 없는 디에고에게 다짜고짜 찾아간 것에서 인연이 시작되었다고 말합니다. 물론 예술

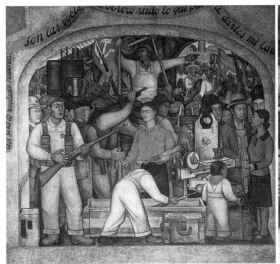

"결혼 전, 벽화에 프리다를 그려 넣은 디에고. 여기까지는 로맨틱했다!"
디에고 리베라, 〈무기고〉, 1928

적 동반자로서의 인연도 맞는 해석입니다. 그렇지만 둘을 엮어준 결정적인 한 방이 있습니다. 바로 정치적 동반자로서의 인연입니다. 둘은 모두 멕시코 공산당원이었습니다.

교통사고 후유증에서 어느 정도 벗어난 프리다는 1928년 디에고가 속해 있던 멕시코 공산당에 가입하며 정치 활동을 시작합니다. 둘은 정치적, 예술적 공감대로 사랑을 싹 틔운 인연이라고 할 수 있죠. 이는 민중의 혁명을 지지하는 디에고의 〈무기고〉라는 벽화를 보아도 알 수 있습니다. 벽화 속 정중앙에 프리다를 떡하니 그려놓았습니다.

막장의 서막

디에고와 결혼 후, 프리다는 자신의 많은 것을 바꿉니다. 우선 멕시코 테우아나족 전통의상을 입기 시작합니다. 우리가 '프리다' 하면 떠올리는 바로 그 옷입니다. 이 옷은 디에고가 매우 사랑하는 것이었다고 합니다. 또한 프리다는 교통사고 이후 삶의 이유이기도 했던 작품 활동을 접기까지 합니다. 굉장히 큰 결정이었죠. 정치적으로나 예술적으로나 국가대표급 활동을 하던 남편을 최대한 돕기 위한 결정이었을 것입니다. 당시 그녀가 그린 부부 초상화를 볼까요? 〈프리다와 디에고 리베라〉입니다. 거대한 국민 화가 디에고 옆에 전통의상을 입은 프리다는 자신을 매우 작고 조신하게 표현하고 있습니다.

한편, 국가대표 예술가 디에고는 결혼 후 더 바빠졌습니다. 워커홀릭이었던 그는 밥 먹고 잠자는 시간을 빼면 오로지 벽화 작업에만 매달렸습니다. 결혼을 했지만 프리다는 디에고를 만나는 날이 별로 없었던 거죠. 게다가 디에고는 2세를 갖는 것에도 관심이 없었다고 합니다.

물론 프리다는 안타깝게도 교통사고로 아이를 가질 수 없는 몸이었습니다. 그러나 현실보다 강한 모성 본능을 지닌 그녀는 아이를 가져보기로 결심합니다. 고통의 여왕 프리다의 도전. 디에고의 무관심 속에 가진 첫 번째 아이는 예상대로 유산되고 맙니다. 이후 그녀는 우울증에 빠집니다. 엄마가 되고 싶어도 될 수 없는 여자, 그녀의 도전은 2년 뒤 두 번째 임신으로 이어집니다. 그러나 끝내 돌아온 건 극심한 복통과 하혈, 그리고 아이를 잃었다는 슬픔뿐이었습니다.

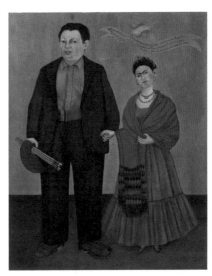

"발 사이즈 차이가 가히 혁명적!"
프리다 칼로, 〈프리다와 디에고 리베라〉, 1931

　고통에 빠져 병상에 누워 있던 그녀에게 디에고가 모처럼 작지만 큰 선물을 합니다. 남편 노릇을 한 것이죠. 바로 종이와 연필을 선물합니다. 결혼 후 3년 동안 그림을 놓고 살았던 그녀는 다시 그림을 그리기 시작합니다. 정말 미친 듯이 몰두하죠. 자신이 체험한 고통을 캔버스에 하나하나 잘라 붙입니다. 우리가 알고 있는 프리다 스타일이 탄생하는 순간입니다. 그 시작을 알리는 그림이 바로 〈떠 있는 침대〉입니다.

　디트로이트의 차가운 공업 단지와 메마른 땅이 푸른 하늘을 가로막고 있는 황량한 풍경, 침대 위에 피를 흥건히 흘리며 멈추지 않는 눈물을 흘리고 있는 프리다, 그리고 탯줄에 얽힌 유산의 아픔과 원인이 어찌할 도리 없이 묶여 있습니다. 얼핏 무섭고 기괴해 보입니다. 엄마가 되고 싶지

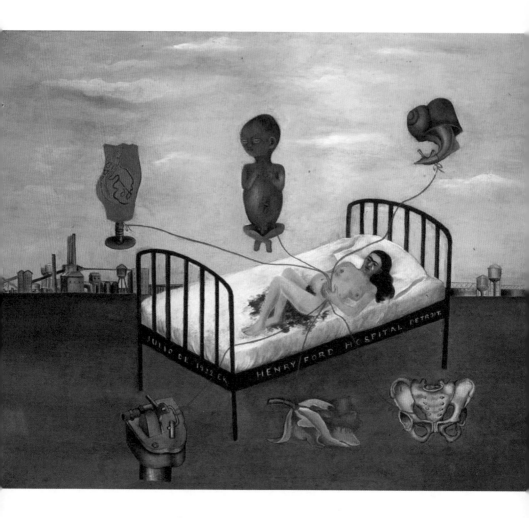

"유산의 고통과 슬픔을 토해내는 듯!"
프리다 칼로, 〈떠 있는 침대〉, 1932

만 될 수 없는 프리다의 처참한 심경이 돌직구처럼 와닿는 작품입니다. 그런데 말이죠. 찢어질 듯한 고통을 치유하고자 그림에 자신의 고통을 뜯어 붙이고 있는 아내를 보며 남편 디에고는 이렇게 말합니다.

"프리다는 기존의 어떤 예술사에서도 찾을 수 없었던 개성 넘치는 걸작들을 만들어내기 시작했다. 진실을 직시하고, 잔인한 현실을 받아들이며, 고통을 감내하는 프리다의 힘이 고스란히 담긴 작품들이었다."

이 분 남편인가요? 평론가인가요? 프리다의 고통을 대체 알기나 했던 것인지 의문이 아닐 수 없군요.

막장의 시작, 바람은 멈추지 않는다

뼈아픈 유산의 아픔까지 겪은 프리다. 이제 이 여인에게 고통은 그만 주소서! 하지만 복병은 바로 곁에 있었으니……, 바람 외길 인생 40년 디에고입니다. 프리다와 결혼한 지 몇 년 지나지 않아 디에고의 바람기가 다시 기승을 부리기 시작한 것이죠. 과거 부인의 친구와 불륜을 저지른 전적이 있는 이 남자, 이제는 그 수위를 뛰어넘는 막장의 역사를 씁니다. 다름 아닌 프리다의 여동생 크리스티나와 불륜을 저지릅니다. 친구의 친구도 아닌, 부인의 친구도 아닌, 부인의 여동생과 불륜을 저지르는 막장 남편! 과연 여동생은 제정신이었을까요? 불륜을 시작한 시점도 프

리다가 두 번째 유산을 했을 때쯤인 1932년이었다고 합니다. 아이가 빠져 없어지는 순간입니다. 이런 와중에 디에고는 이렇게 말합니다.

> "나는 이상하게도 한 여인을 사랑하면 할수록, 더 많은 상처를 주고 싶었다. 프리다는 이런 나의 역겨운 성격으로 인한 희생양 중에 가장 대표적인 여인일 뿐이었다."

'뿐이었다'니? 병을 주고 병을 보태 병원까지 보내는 디에고의 막장급 태도는 프리다의 가슴을 더욱 깊게 찢어놓습니다. 고통이 극에 달하자 프리다는 역시 붓을 듭니다. 긴 말 없이 한 장의 그림을 그려 디에고에게 보내죠. 〈단지 몇 번 찔렸을 뿐〉이라는 작품입니다.

피 묻은 단도를 든 남자, 칼에 찔려 피를 흘리며 알몸으로 누워 있는 여자. 이 그림은 당시 세간을 떠들썩하게 만들었던 한 사건과 연관이 있습니다. 남편이 아내를 죽인 살인 사건이었는데요. 법정에서 남편은 "칼로 몇 번 찌른 것밖에 없었다"고 변명했다고 합니다.

프리다는 이 어이없는 사건을 '디에고-여동생 불륜 사건'에 대입시킵니다. 아마 프리다의 마음속에는 자신을 칼로 찌른 디에고가 '단지 몇 번 찔렸을 뿐'이라고 당당하게 변명하고 있었을 것입니다. 액자까지 튀어 묻은 붉은 피를 보세요. 프리다의 고통이 그림을 넘어 현실까지 범람한 듯합니다. 이로써 그녀는 고통의 '여왕'을 넘어 고통의 '여신'의 자리에 오릅니다. 인간계에서 신계로 등극했으나 축하할 수 없는 현실…….

"디에고, 당신은 살인자야!"
프리다 칼로, 〈단지 몇 번 찔렸을 뿐〉, 1935

프리다의 복수 PART 1

눈에는 눈 이에는 이! 불륜에는 불륜! 디에고의 막장급 불륜에 대한
화답으로 프리다 역시 막장급 불륜 퍼레이드를 시작합니다. 그녀는 국
적을 초월해 일본 조각가인 이사무 노구치와 사귑니다. 이 사실을 안 디
에고는 노발대발하며 이사무를 찾아가죠. 총을 겨누고 "내가 널 다시 보
게 되면 방아쇠를 당기겠다"며 협박합니다. 첫인상이 흡사 어느 갱단의

보스로 보이는 디에고의 갱스러운 협박이라니. 결국 둘은 순순히 헤어집니다. 디에고도 배우자의 불륜이 얼마나 큰 분노를 유발하는지 알게 된 계기가 되지 않았을까 싶네요.

하지만 가슴에 한을 품은 프리다의 복수는 여기서 끝나지 않습니다. 수위를 높여 불륜 대상을 찾던 중 최적의 인물을 발견합니다. 바로 살아 있는 러시아 혁명의 전설, 레온 트로츠키였습니다. 그는 디에고가 멕시코 망명을 발 벗고 도울 정도로 매우 존경하던 인물이었죠. 프리다는 기회를 놓치지 않고 이 백발의 50대 혁명가와 비밀스런 연애를 시작합니다. 심지어 레온 트로츠키를 위한 자화상까지 그려주면서 말이죠. 하지만 이 둘의 관계 역시 지속되지 못합니다. 레온이 공적인 일에 개인 감정을 개입해 디에고를 차별했기 때문인데요. 이 사실을 알게 된 프리다는 레온을 '늙은이'라고 욕하며 화를 냈다고 합니다. 복수를 하면서도 디에고를 향한 애정이 남아 있음이 느껴지는 대목입니다.

디에고에 대한 복수심으로 불륜을 택한 프리다. 그러나 그녀에게도 진실된 사랑을 나눈 사람이 있었으니, 바로 니콜라스 머레이입니다. 이름부터 로맨틱한 이 남자는 당시 뉴욕에서 가장 인기 있는 사진 작가였습니다. 당시 그가 찍어준 프리다의 누드 사진 속 평온한 표정을 보면 둘의 사랑이 진솔했다는 것이 느껴집니다. 그러나 1939년 말, 니콜라스는 프리다에게 이런 편지를 남기고 떠납니다.

"뉴욕에는 일시적인 대용물이 있었을 뿐이오. 당신이 돌아간 자리에서 변함없는 안식처를 찾기를 바라오. 우리 셋 중에서 항상 당신들 둘만이 함

께였고, 난 항상 그걸 느낀다오. 당신이 리베라의 목소리를 들을 때 흘린 눈물이 그것을 말해주고 있소. 나는 당신의 반쪽이 그처럼 친절하게도 나에게 베풀어준 행복에 영원토록 감사할 것이오."

프리다는 디에고가 준 고통에 상응하는 복수를 하려 했지만, 디에고를 잊지 못했던 모양입니다. 그 모습을 지켜보며 반쪽 사랑을 했던 로맨티스트 니콜라스는 프리다를 떠나면서도 낭만적이었습니다.

프리다의 복수 PART 2

불륜에는 불륜! 복수는 이것으로 충분치 않은 것 같네요. 프리다의 최후 복수는 그녀가 의도한 것이 아니었습니다. 하늘이 도운 복수라고 할 수 있습니다. 바로 '예술에는 예술'입니다.

1938년, 멕시코시티에서 프리다의 첫 전시회가 열립니다. 개인전은 아니었고, 여러 화가들의 작품을 건 그룹전이었습니다. 이 전시는 프리다에게 너무나 중요한 사건이 됩니다. 이 전시를 통해 프리다의 삶이 180도 바뀌어버리기 때문이죠. 그림을 시작한 지 12년 만에 처음으로 대중에게 작품을 선보인 프리다는 이 전시에서 걸출한 화상으로부터 뉴욕 개인전 제안을 받게 됩니다. 이 제안을 받은 후 프리다는 이렇게 말했다고 합니다.

"어째서 나에게 전시회를 하자고 하는 거지? 그들이 내 작품의 어떤 점을 높이 샀는지 모르겠어."

그렇습니다. 프리다는 단순히 판매할 생각으로 그림을 그린 적이 없었던 것입니다. 그저 자신의 고통을 치유하기 위해 본능적으로 그림을 그렸던 거죠. 자신과의 진솔한 대화를 꾸밈없이 담으면서요. 어쨌든 뉴욕에서 열린 첫 개인전에서 그녀의 그림은 뉴욕커들의 마음을 단숨에 사로잡아버립니다. 그 유명한 〈타임〉지에 소개될 정도로 큰 성공을 거두죠. 오직 자신만을 위해 그렸던 그림들이 날개 돋친 듯 팔려나가는 것을 본 순간, 프리다는 깨닫게 됩니다.

"이것이 내가 자유로워지는 방법이구나. 여행도 갈 수 있겠어. 디에고에게 손을 벌리지 않아도 사고 싶은 걸 살 수 있어."

드디어 전업 예술가, 프리다 칼로가 탄생하는 순간입니다. 이후 프리다는 디에고와 관계없이 독자적인 예술가의 길을 걷기 시작합니다. 그녀가 국제적 명성을 얻는 속도는 너무 빨라 눈이 부실 정도였죠. 그녀는 멕시코시티에서 첫 전시를 한 지 단 1년 만에 미술의 중심지 파리에서 전시를 합니다. 이 전시에서 피카소, 칸딘스키, 호안 미로 등 대가들의 찬사를 받습니다. (피카소는 그녀에게 귀걸이까지 선물했다고 하네요. 사심이 담겼던 것이었을지?)

이후 루브르 박물관에서는 프리다의 자화상을 구매하기에 이릅니다.

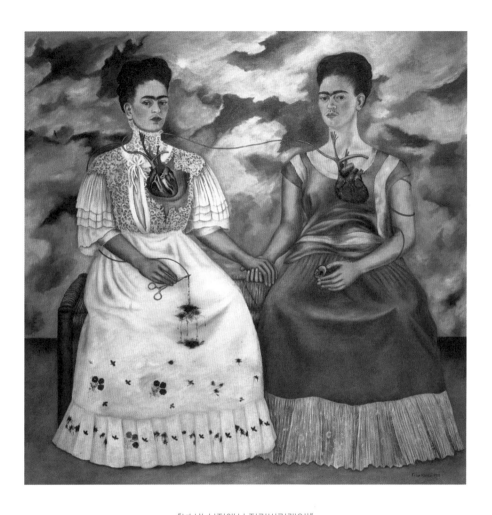

"널 내 심장에서 잘라버리겠어!"
프리다 칼로, 〈두 명의 프리다〉, 1939

그녀는 루브르가 선택한 최초의 중남미 여성 화가로 기록되죠. 프리다가 세계적 예술가의 반열에 오르는 순간입니다. 그리고 그녀는 불후의 명작 〈두 명의 프리다〉를 그립니다.

심장이 혈관으로 연결되어 있는 두 명의 프리다가 앉아 있습니다. 멕시코 전통의상을 입은 우측 프리다의 손에는 디에고의 사진이 담긴 메달이 쥐어져 있습니다. 이 사진 역시 혈관을 통해 심장과 연결되어 있군요. 유럽풍 드레스를 입은 좌측 프리다는 가위로 심장으로 이어진 혈관의 끝을 잘라버렸습니다. 그림에서 프리다의 음성이 들려오는 듯합니다. "멕시코에 있던 과거의 프리다는 디에고를 심장처럼 쥐고 있었다. 그러나 세계적 예술가이자 독립적 여성으로 거듭난 유럽의 프리다는 디에고를 잘라버리겠다. 혈관을 자르는 고통이 따르더라도……!"

막장 복수극의 결말

직접 겪은 고통을 있는 그대로 캔버스에 쏟아부은 고통의 여신, 프리다 칼로. 그녀의 예술 목적은 오로지 순수한 자기표현이었습니다. 그것이 국가와 시대를 초월해 보는 이의 공감을 불러일으켜서일까요? 그녀는 멕시코의 국민 화가를 넘어 전 세계 대중에게 사랑받는 '월드 스타'가 되었습니다. 오늘날 디에고와 프리다가 가진 국제적 명성을 기준으로 놓고 본다면, 프리다의 압승으로 보입니다.

눈에는 눈 이에는 이! 예술에는 예술! 예술가를 예술로 넘어서는 것만

큼 큰 복수가 있을까요? 이런 관점에서 프리다는 디에고가 준 고통 이상의 복수를 죽어서까지도 완수한 것이라 볼 수 있습니다. 물론, 프리다가 의도한 것은 아닙니다. 그녀의 고통이 너무 안쓰러워 하늘이 도운 게 아닐까요? 이렇게 각본 없이 쓰인 멕시코발 원조 막장드라마는 해피엔딩(?)으로 대단원의 막을 내립니다.

프리다와 디에고, 그래도 만났어야 했다

지금까지 둘의 막장드라마는 프리다 편에 서서 쓰인 것이 사실입니다. 둘의 부부 관계를 보았을 때 디에고가 가해자, 프리다가 피해자로 보이기 때문이죠. 하지만 아이러니하게도 이런 궁금증이 생깁니다. 정말 디에고가 가해자이기만 했을까?

사실 프리다가 세계적 작가로 도약하는 시발점이 된 1938년의 첫 전시가 가능했던 건 디에고의 도움이 컸습니다. 그의 주도로 열린 전시였기 때문이죠. 둘의 관계는 불륜 사건 이후 계속 냉전 상태였지만, 그 와중에도 디에고는 프리다의 미술적 재능을 자신만 알기에는 아깝다고 여겼나 봅니다. 실제로 그는 프리다가 파리 전시회에서 좋은 반응을 얻었을 때에도 무척 기뻐했다고 합니다.

그리고 또 하나 부인할 수 없는 사실이 있습니다. 예술가들과 대중들이 프리다의 작품에 더욱 관심을 보였던 데에는 세계적으로 유명세를 떨치던 멕시코의 국민 화가 디에고 리베라의 부인이라는 점도 있었을

것입니다.

 마지막으로 한 가지 더! 이 지리멸렬한 막장드라마가 없었다면, 우리가 아는 프리다 칼로의 명작들이 과연 탄생할 수 있었을까요? 남편으로 디에고는 낙제점이었습니다. 그러나 그가 프리다에게 준 고통은 그녀의 붓을 통해 우리에게 생생히 전해지고 있습니다. 아무래도 둘은 예술을 위해 만나야 할 운명이 아니었을까요?

프리다 칼로
Frida Kahlo

출생-사망	1907년 7월 6일~1954년 7월 13일
국적	멕시코
사조	분류되지 않음
대표작	〈두 명의 프리다〉, 〈떠 있는 침대〉, 〈우주와 대지(멕시코), 나, 디에고, 그리고 애견 세뇨르 솔로틀의 사랑의 포옹〉

디에고 리베라
Diego Rivera

출생-사망	1886년 12월 8일~1957년 11월 25일
국적	멕시코
사조	분류되지 않음
대표작	〈꽃 축제: 산타 아니타의 축제〉, 〈알라메다 공원의 일요일 오후의 꿈〉, 〈농민 지도자 사파타〉

◈ 멕시코가 사랑하는 국민 부부, 프리다&디에고

멕시코 500페소 지폐를 본 적 있나요? 앞면에는 디에고 리베라, 뒷면에는 프리다 칼로가 그려져 있습니다. 멕시코에서 이 부부의 위상이 얼마나 대단한지 짐작이 가시죠? 둘은 국보급 화가임과 동시에 1910년 멕시코 혁명 이후, 멕시코가 현재의 모습을 갖추도록 생을 바친 정치 운동가이기도 합니다.

프리다 칼로는 16세기 스페인의 무력 침략과 식민지화로 맥이 끊겼던 멕시코의 전통을 예술로 계승하려 했습니다. 〈유모와 나〉, 〈뿌리 혹은 거친 땅〉 등과 같은 작품을 보면 프리다의 애국심이 고스란히 담겨 있죠. 자신의 고통을 예술에 담은 것과는 또 다른 프리다 예술의 한 축입니다. 디에고 리베라 역시 새로운 멕시코를 건설하겠다는 열정으로 선조 인디오가 남긴 유구한 문화적 뿌리와 멕시코인이 겪은 질곡의 역사를 웅장한 벽화로 담아냈습니다. 또한 그는 평생 수집한 6만여 점의 멕시코 고대 유물을 기증해 아나우아카이 박물관을 세우기도 했습니다.

생생한 목소리로 만나는 프리다 칼로 ▶

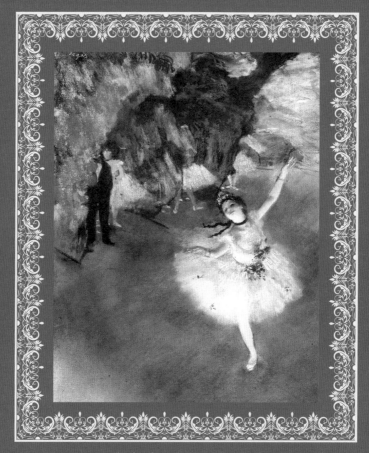

에드가 드가, 〈스타〉, 1876~1877, 파스텔

나풀나풀 발레리나의 화가
에드가 드가

알고 보니
성범죄 현장을 그렸다고?

가지런히 포개놓은 손, 속내를 알 수 없는 무심한 표정. 어쩐지 드가라는 사람이 의뭉스럽게만 느껴집니다. '무희의 화가'라고 불릴 만큼 아름다운 발레리나만 그린 줄 알았는데, 도대체 그는 왜 성범죄 현장을 그렸던 걸까요?

등 하나 켜진 음침한 방 안. 그곳에 사내와 소녀가 있습니다. 등을 돌린 소녀가 손으로 얼굴을 훔치고 있습니다. 아마 울고 있는 모양입니다. 모든 것을 포기한 듯 무기력해 보입니다. 사내는 문 앞에 꼿꼿이 서서 그런 소녀를 무감각하게 바라보고 있습니다. 소녀의 헝클어진 옷매무새, 흐트러진 실내는 어떤 일이 있었는지를 암시합니다. 징말 익질 중 최악질의 범죄 현장입니다. 드가의 작품 〈실내(강간)〉입니다. 이 그림을 뜯어보면 작품 제목이 왜 〈실내(강간)〉인지 알 수 있습니다.

그런데 이런 생각 안 드시나요? 드가가 이런 범죄 현장을? 도대체 왜? '발레리나의 화가'로 기억되는 드가의 아름다운 이미지가 갑자기 특수 범죄 용의자처럼 일그러지기 시작합니다. 왜 드가는 이런 불쾌한 그림을 그렸을까요? 사실 정답은 없습니다. 생전에 드가가 제작의도를 밝히지 않았기 때문이죠. 이제, 그 답을 찾는 건 관객인 우리의 몫입니다. 명

"이건 대체 무슨 광경이지?"

에드가 드가, 〈실내(강간)〉, 1868~1869

탐정이 되어 추리게임을 즐길 준비되셨나요? 무엇부터 조사해볼까요?
아무래도 드가의 삶을 깊이 파헤쳐 추론해보는 것이 좋겠습니다.

원조 독신주의자

드가는 독신남으로 평생 결혼하지 않았습니다. 도대체 왜 그랬을까
요? 혹시 다른 성적 취향을 가지고 있었던 걸까요? 스물세 살에 쓴 그의

일기를 살짝 들춰 보겠습니다. "착하고 아담한 여인을 만날 수 있을까?"라고 적혀 있습니다. 여인을 찾았던 걸 보니 다른 성적 취향을 갖고 있던 건 아닌 것 같습니다. 아니면 혹시 여성에 대해 삐뚤어진 생각을 가지고 있던 걸까요? "여성은 우리 남성들이 아무짝에도 쓸모없는 상황에서도 선한 행동을 보여준다"라고 말한 것을 보면, 그것도 아닌 것 같습니다. 그렇다면 도대체 왜 드가는 결혼을 안 했을까요? 귀족 집안의 자제인데다 외모도 꽃미남이었는데 말이죠.

졸업만 하면 앞길이 창창한 법대를 그만두고 예술가의 길을 선택한 스무 살의 드가. 그가 살고 있는 1850년대 파리에는 시대를 대표하는 거장들이 함께 숨 쉬고 있었습니다. 어느덧 70대 노인이 된 신고전주의의 대부 앵그르, 앵그르보다 열여덟 살이나 어리지만 평생 앙숙이자 라이벌이었던 낭만주의의 대부 들라크루아, 이들에 이어 스스로 사실주의를 만들어 '본 것만을 그리겠다'고 벼르며 불같이 반항한 30대의 쿠르베. 미술사에 큰 획을 그은 거장이 한 명도 아닌 셋이나 같은 동네에 살고 있었죠. 드가는 이 세 거장을 모두 존경했습니다. 한창 배울 나이에 찬밥 더운밥 가릴 상황이 아니었을 테니까요.

앵그르, 들라크루아, 쿠르베. 예술 철학은 완전히 달랐던 세 사람이지만, 그들에게도 한 가지 공통된 생각이 있었으니……

"나는 마지막 순간까지 예술에 대한 사랑만으로 지내고 싶다."

-앵그르

"자네가 그녀를 사랑하고, 게다가 그녀가 예쁘기까지 하다면 그건 엎친 데 덮친 격이군. 자네의 예술은 죽은 거야!"

-들라크루아

"결혼한 남자는 예술에 있어 반동적이 된다."

-쿠르베

세 거장은 이구동성으로 말합니다. 사랑하지 말라! 결혼하지 말라! 오직 예술과 사랑하라! 인생의 목적을 오로지 예술에만 두고 그 외의 열정은 모두 버리라는 동시대 거장들의 뼈저리는 조언입니다. 한 명이라도 '사랑하고 결혼하라'라고 얘기했다면 드가도 달라졌을지 모르겠습니다만, 세 거장 모두를 존경했던 드가가 그들의 생각에서 벗어나기란 어려웠을 겁니다.

예술이냐, 사랑이냐. 중간은 없던 이분법적 사고의 틀 속에서 드가는 둘 중에 하나밖에 취할 수 없었습니다. 그리고 결국 예술을 선택합니다. 순수하고 완벽한 예술을 추구하기 위해선 자신의 열정을 오로지 예술에만 불태워야 한다고 믿었던 거죠. 그래서 그는 인간의 본능인 사랑을 포기하기로 합니다.

그렇다면, 여성들과 아예 담 쌓고 살았을까요? 그건 아닙니다. 위트와 재치 있는 입담을 가진 그는 평상시에 여성들과 수다 떨기를 좋아했습니다. 다만 러브라인을 타거나 더 나아가 깊은 관계에 빠지는 것 자체를 스스로 경계하고 절제했습니다. 오죽하면 그의 누드모델이 "그 사람은

남자가 아니다"라고 말할 정도였다고 합니다.

예술 때문에 사랑을 포기했던 드가. 과연 평생 동안 한 번도 흔들린 적이 없었을까요? 실제 중년의 드가는 인상주의 화가였던 메리 카사트와 애정관계를 맺는 모습을 보입니다. 함께 미술관이나 경마장에 데이트를 가기도 하죠. 경마장 데이트 모습은 그의 친구인 마네가 그림에 슬쩍 남겨놓았기 때문에 발뺌할 수 없습니다. 그러나 지지부진한 러브라인 끝에 결국은 예술을 위한 스승과 제자 관계로만 남습니다(메리 카사트 역시 평생 독신으로 삽니다).

독신남이 완성한 예술

파리 한복판에서 수도승의 삶을 살았던 드가. 그는 사랑도 하고 싶고 결혼도 하고 싶었지만, 예술을 위해 평생을 참습니다. 하지만 원하는 것을 멀리하면 할수록 더욱 강하게 끌리는 법! 역설적이게도 그의 예술은 그가 평생 멀리하려 했던 대상으로부터 나오게 됩니다. 바로 '여성'입니다.

그는 평생 여성을 그리는 데 자신의 모든 예술혼을 불태웠습니다. 여성이라는 주제에 매혹되어 깊게 몰두했죠. 물론, 경마라는 주제에도 관심이 있었습니다만 여성을 주제로 한 작품 수에 비하면 상대가 되지 않는 수준입니다. 세탁부 일을 하는 여성, 카페에서 노래를 부르는 여가수, 이로 밧줄을 앙 물고 공중으로 올라가는 서커스 여성, 모자를 파는 여인, 머리를 빗는 여인, 심지어 매춘부까지. 그는 당시 판을 치던 그리스신화

의 여신이나 귀족 여인을 그리는 데는 관심이 없었습니다. 그저 파리 거리에서 흔히 볼 수 있는 평범한 여인들을 그리고 또 그렸습니다.

어둠 속에 핀 꽃다발

19세기 후반 파리의 평범한 여성들을 그린 드가. 그가 그린 여인들 중 우리가 대표적으로 기억하는 여인은? 단연 발레리나입니다. 아마 그가 그린 여인들 중에서 가장 매혹적인 분위기를 물씬 풍기고 있어서 그런 것 아닐까요? 사실 드가의 발레리나는 그가 어둠이 주는 두려움을 느낄 무렵 태어났습니다.

1870년, 서른여섯의 드가는 시력이 급격히 나빠집니다. 또렷하게 보이던 대상들이 흐릿하게 일그러지고, 눈이 너무 부셔 점차 빛을 피하게 되죠. 여인과의 로맨스까지 버리고 화가의 길을 선택한 드가에게 눈은 그 어떤 것과도 바꿀 수 없는 보물이었을 텐데요. 자신의 예술 세계를 꽃 피우기도 전에 눈이 제 기능을 상실하기 시작합니다. 그리고 그는 '장님이 되어 그림을 못 그리게 되면 어쩌나' 하는 절망과 불안 속에서 살게 됩니다. 이것은 심한 강박 관념으로 발전하는데요. 눈에 손상을 주는 모든 것에 신경질적인 반응을 보이며, 성격 또한 더욱 까칠해집니다.

바로 이 무렵, 드가는 발레리나를 그리기 시작합니다. 그가 어둠에 대한 막연한 두려움을 느끼기 시작한 때부터 말이죠. 사실 이 이전에 드가는 고전주의 화풍의 역사화를 주로 그렸습니다. 그런데 시력이 손상되

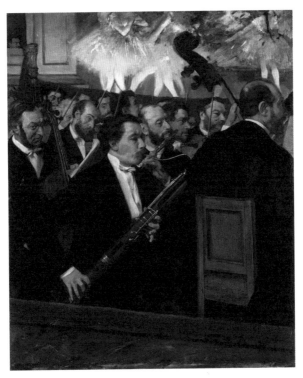

"발레리나 어딨지?"
에드가 드가, 〈오페라좌의 관현악단〉, 1869~1870

기 시작하는 시점 전후로 이 화풍을 과감히 버리고 경마, 발레 등 동시대의 일상을 그리기 시작합니다. 우연하면서도 매우 절묘해 보이는 타이밍입니다. 그럼, 드가가 그린 첫 번째 발레리나 그림을 살펴볼까요? 〈오페라좌의 관현악단〉입니다.

어? 발레리나가 어디 있나요? 온통 검은 정장을 입은 남성 연주자뿐

입니다. 발레리나는 무대 위에 살짝 보입니다. 그것도 얼굴이 모두 화면에서 잘려 보이지 않네요. 그렇습니다. 발레리나를 그린 드가의 첫 작품의 주인공은 그녀들이 아니었습니다. 작품 제목을 보면 알 수 있듯 연주자들이었던 거죠. 이때 드가에게 발레리나는 연주자들의 얼굴을 더욱 돋보이게 만들기 위한 일종의 배경효과일 뿐이었습니다. 남성 연주자들은 매우 고전적이고 사실적으로 그린 반면, 여성 발레리나들은 흩어져 사라질 듯 몽롱하게 표현했습니다. 극명한 대비가 인상적입니다.

그런데 이 그림 한 장이 앞으로 드가의 행보를 완전히 바꾸어놓습니다. 바로 배경효과로만 생각했던 발레리나에 대한 주위 평들이 유독 좋았던 것이죠. 신약 발명을 위한 연구 끝에 예상치 못한 '초대박 명약'을 발명했다고 해야 할까요? 새로운 가능성을 발견한 드가는 재빨리 신작을 그려냅니다. 바로 〈관현악단의 연주자들〉입니다.

1~2년 사이 확 달라진 구성입니다. 베일에 가려져 있던 발레리나의 아름다운 얼굴이 등장했습니다. 제목에는 여전히 연주자들을 내세우지만, 그림에서 그들은 너무 클로즈업되어 오히려 검은 배경 같아 보입니다. 반면, 연주자들보다 밝고 오묘한 색채로 표현된 춤추는 발레리나에게선 시선을 떼기 어렵습니다. 감독 드가의 스크린에서 발레리나는 이제 더 이상 조연이 아닙니다. 당당히 주연으로 드가의 스크린을 장악하고 있습니다. 드가의 '발레 시대'가 시작되었음을 알리려는 듯 보입니다.

잠깐, 그런데 드가는 왜 유독 발레리나에게 몰두했던 걸까요? 금욕주의 독신남이라 여자를 멀리했지만, 사실은 동경했던 걸까요? 그 진실을 알기 위해선 당시 발레리나의 삶을 있는 그대로 들여다보아야 합니다.

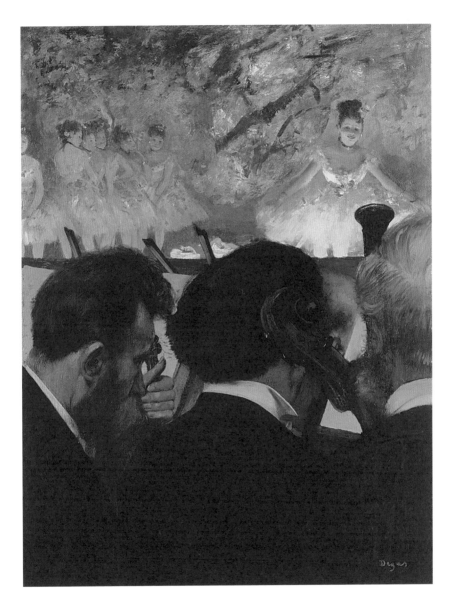

"주연이 된 발레리나"
에드가 드가, 〈관현악단의 연주자들〉, 1872

무대 뒤편의 치열함

무대 위에서는 더없이 화려하고 아름다운 발레리나. 사실 그들의 삶은 매우 고단했습니다. 아니 고통스러웠다고 해야 할까요?

세상 물정 모를 일곱 살 소녀가 엄마의 손을 잡고 오페라 발레단에 들어갑니다. 뼈가 성장해 굳어버리기 전에 발레리나의 몸을 만들어야 하기 때문이죠. 당시 발레리나는 자기 인생에 대한 선택 권한 없이 발레리나가 되었습니다. 그리고 가혹한 훈련을 받았죠. 오전 7시부터 오후 4시까지는 수업을 받고, 그 이후부터는 계속 공연 연습을 해야 했습니다. 이런 반복적인 훈련은 일주일에 6일 동안 이어졌습니다. 한창 사랑받으며 뛰어놀아야 할 소녀는 몸을 90도로 꺾고, 다리를 곧추세우며 스스로 몸을 망가트려야 했죠. 이 과정에서 많은 소녀들이 불구가 되기도 했습니다.

이런 극기 훈련을 버텨야 했던 발레리나는 당연히 귀족들의 직업이 아니었습니다. 당시 파리의 귀부인들은 몸매를 해친다는 이유로 자신의 아기에게 젖을 물리지도 않았습니다. 그렇게까지 몸을 사리는데 춤을 위해 몸을 망가뜨리는 것은 말도 안 되는 일이겠죠. 발레는 하루하루 어렵사리 버티는 빈민가 소녀들의 몫이었습니다.

발레리나가 이런 극한 직업임에도 소녀들이 버텼던 이유는 무엇일까요? 그것은 자신과 가족의 운명을 바꿀 수 있는 유일한 길이었기 때문입니다. 당시 파리는 보수적이라 여성들의 자유로운 사회 활동에 제약이 많았습니다. 예를 들면 귀족이라 하더라도 여성은 그림을 배우는 아카데미에 입학할 수 없었죠. 하물며 가난한 노동 계층은 어땠을까요?

불우한 현실을 바꿀 가능성이 제로에 가까웠던 시절, 유일한 빛은 발레리나로 화려한 성공을 하는 것뿐이었습니다. 실제 성공한 발레리나는 당시 교사의 연봉에 무려 8배에 달하는 연봉을 받았다고 합니다. 그만큼 발레를 통해 성공하려는 소녀들의 경쟁은 전쟁처럼 치열했고, 그 결과 많은 소녀들이 몸을 망치고 버리게 되었습니다.

무대 뒤편의 은밀함

무대 위 화려한 아름다움으로 사람들을 매혹시키는 발레리나. 그러나 그 뒤편의 삶은 어둡고 탁했습니다. 당시 한 발레리나는 이렇게 증언합니다.

> "일단 오페라에 들어오고 나면 창녀로서 운명이 결정된다. 그곳에서 고급 창녀로 길러지는 것이다."

충격적인 사실입니다. 당시 발레는 입장료가 비싸 아무나 볼 수 있는 공연이 아니었고, 상류층이 즐기는 문화생활이었습니다. 관객 대부분이 경제적으로 부유한 귀족이나 자본가였죠. '벨 에포크(좋은 시대)'라고 불릴 만큼 19세기 말 파리는 풍요롭고 즐길 거리가 많았지만, 한편에는 부유한 남성들이 쾌락으로 난잡한 생활에 빠져 있었습니다. 법적으로 규제가 크지 않았던 매춘이 매우 잘나가는 사업이었다고 하니 말 다했죠.

넘치는 풍요 속에서 '하루하루를 어떻게 쾌락으로 채울까'를 고민하던 플레이보이들에게 발레리나는 단순히 공연으로만 보고 마는 대상이 아니었습니다. 공연이 끝나면 그들은 발레리나들이 있는 무대 뒤편으로 찾아가 그녀들을 유혹했습니다. 쾌락의 하룻밤을 보내기 위해서였죠. 한 명의 소중한 소녀는 여기서 성을 위한 상품으로 전락하고 맙니다. 이때 '스폰서(sponsor)'라는 개념이 등장합니다. 권력을 가진 스폰서를 만난 발레리나가 단숨에 주인공을 꿰차는 일이 비일비재하게 벌어졌죠. 그것을 이용한 흑조도 있었지만, 반대로 고통받는 백조도 있었을 것입니다.

붓을 든 발레리노의 눈

드가는 '있는 그대로의' 발레리나를 보았습니다. 화려한 무대 뒤편, 치열하고 은밀한 그녀들의 삶을 날카롭게 포착했죠. 그가 그린 발레리나를 보면 화려하고 아름다우면서도 뭔가 음산하고 기묘한 기분이 드는데, 그 이유가 바로 여기에 있습니다.

〈무대 위 발레 리허설〉은 드가의 수많은 발레 그림 중에서도 특히 유명한 걸작입니다. 독특한 색감과 기발한 구성으로 드가의 독창성이 단번에 느껴지죠. 하지만 이제는 마냥 아름다워 보이지만은 않을 것입니다. 그림을 보세요. 발레리나들이 공연 전 열심히 몸을 풀며 리허설 중입니다. 그림 중앙에 있는 검은 정장의 대머리 사내는 그녀들을 지휘하는 선생으로 보이네요. 그런데, 이상한 사내들이 눈에 띕니다. 리허설과는 전

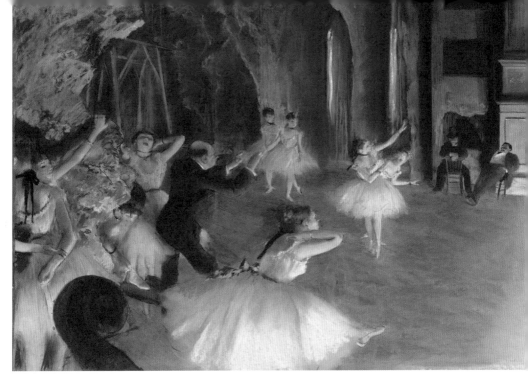

"화려한 듯 음산한 그림."
에드가 드가, 〈무대 위 발레 리허설〉, 1874

혀 상관없어 보이는 두 남자가 무대 맨 뒤편에 걸터앉아 있습니다. 나이가 좀 있어 보이는데요. 왼쪽 남자가 실크해트를 쓴 것으로 보아 부유한 남자들로 보입니다. 이들이 바로 스폰서입니다. 그들은 그곳에 앉아 자신과 하룻밤을 보낼 발레리나를 물색하는 것입니다. 발레리나는 생계를 위해 하루하루 고통을 이겨내며 무대에서 춤을 추고, 실크해트의 남자는 자신의 쾌락을 채우기 위해 그녀들의 무대를 찾습니다. 참으로 어이없는 광경이 아닐 수 없습니다.

발레리나를 애정한 발레리노

65세 노인이 된 드가는 시력을 많이 잃었지만 시를 씁니다. 자신의 몹쓸 눈 때문에 원하는 만큼 예술을 표현하지 못한 답답함을 시로 대신했던 걸까요? 역시 드가는 발레리나를 주제로 다수의 시를 씁니다.

> 낮이나 밤이나 연습에 몰두하는 그녀
> 그녀의 가치를 알아본 즐거움이 밀려오네
> 아직 빈민가의 흔적을 떼버리지 못한 그녀
>
> -〈어린 무용수〉 중에서

> 거짓의 교수대 아래 너의 무한한 예술이 보이네
> 너의 발걸음을 쫓지도 못하는 나는 너를 생각하네
> 그렇게 너는 다가와 이 늙은 멍청이를 괴롭히네
>
> -제목 미상 중에서

그가 발레리나를 어떤 시선으로 바라보았는지 짐작할 수 있습니다. 빈민가 출신의 발레리나에게서 무한한 예술을 발견하며 자신을 '늙은 멍청이'로 낮추는 드가. 그에게서 신사 예술가의 품격이 느껴집니다.

실제 드가는 발레리나가 생활하는 공간에 머물며 그들과 함께 호흡했습니다. 그 과정에서 자연스럽게 그들의 삶과 생각에 동화되었죠. 한번은 한 소녀가 연습 중 부상을 입어 바닥에 쓰러져 울다 사람들에게 들려 옮

"이제, 드가의 시선이 느껴지나요?"
에드가 드가, 〈발레 교실〉, 1880년경

겨지는 모습을 보고는 한없는 우울함을 느꼈다고 합니다. 드가는 마치 '발레리나는 나와 같다'는 마음으로 애정을 가지고 그들을 그리고 또 그렸던 것 같습니다. 소녀들도 드가의 그런 진심을 알아주었고, 자신들을 그려주는 그에게 고마움을 느끼며 적극적으로 도와주었다고 합니다. 소녀들에게 드가는 고된 마음을 어루만져주는 '발레리노'였는지도 모릅니다.

이제 와서 하는 이야기지만 드가가 발레리나 외에 숱하게 그렸던 그 시대의 보통 여성들인 세탁부, 카페의 여가수, 여자 서커스 단원 모두 하는 일은 다르지만, 그들을 바라본 드가의 눈은 언제나 같았습니다. 그의 그림이 따듯하고 포근하게 느껴지면서도 애처로워 보이는 이유입니다.

인간 드가의 엉킨 실타래 풀기

앞에서 잠깐 말했지만 드가는 귀족 집안의 자제였습니다. 부모에게 막대한 재산을 물려받고 방탕한 나날을 보내던 부르주아 사내들과 같은 상류층 출신이었다는 말이죠. 그런데 어째서 드가는 그들과 다른 눈으로 그 시대의 여인들을 바라보며 그림을 그릴 수 있었을까요?

그 해답은 드가가 '독신남'이었던 것에서 찾을 수 있습니다. 성에 대한 욕구를 멀리하는 금욕주의자가 된 드가는 남성과 여성 사이에 있는 '중간자'가 된 것이라고 할 수 있습니다. 그 결과 당시 파리의 시대상을 조금 더 객관적으로 볼 수 있는 눈을 가지게 되었죠. 드가는 부르주아 남성들에 의해 상처받는 하류층 여성들의 애환을 있는 그대로 직시했습니

다. 그리고 그 아픔에 공감하며 파스텔을 들었습니다. 어찌 보면 세상사에 상처받은 여인들의 마음을 파스텔의 보드라운 색채로 어루만져주고 싶었던 것은 아닐까요? 그는 어려움 속에서도 매일매일 최선을 다해 살아가던 '보통의 여인들'에게 존경을 바친 남자였습니다. 이것이 바로 드가의 그림이 시대를 초월해 공감을 불러일으키는 이유입니다.

〈실내(강간)〉의 재발견

맨 처음 〈실내(강간)〉을 소개했을 때는 너무나 충격적이고 드가가 그렸다고는 상상할 수 없었을 텐데요. 이제는 이해가 되시나요? 왜 드가가 굳이 그런 그림을 그렸는지 말입니다. 그렇다면 '거장'이라는 겉포장에 가려진 '인간' 드가를 만나게 된 것을 진심으로 축하드립니다!

아마 드가는 여성의 슬픔과 아픔을 바라보고 있었던 게 아닐까 싶습니다. 사실 〈실내(강간)〉이라는 작품 제목도 드가가 지은 것이 아닙니다. 작품을 본 다른 남성들이 지었죠. 드가는 이 작품을 두고 그저 '풍속화'라고 말했습니다. 자신이 숨 쉬던 당시 파리의 풍속을 그린 거라고 말이죠.

드가는 까칠한 성격의 소유자로 남성, 여성 가릴 것 없이 화를 내고 다녀 인간혐오자로 추측되기도 하죠. 하지만 그의 그림을 보면 누군가를 향한 보드랍고 따뜻한 시선이 느껴집니다. 이제부터 겉모습이 까칠하다고 그 사람의 속까지 그럴 것이라 예단하지 말아야겠습니다. 그 속에는 드가의 그림 같은 보드라운 따뜻함이 자리하고 있을지도 모르니까요.

에드가 드가
Edgar De Gas

출생-사망	1834년 7월 19일 ~ 1917년 9월 27일
국적	프랑스
사조	인상주의
대표작	〈발레 수업〉, 〈다림질하는 여인들〉, 〈압생트 한 잔〉, 〈스타〉, 〈욕조에서 나오는 여인〉

◈ 인상주의자인 동시에 인상주의자가 아닌 드가?

드가는 모네, 르누아르, 피사로 등과 함께 인상주의자로 분류되지만, 사실 그는 회화에 대해 다른 견해를 가지고 있었습니다. 드가는 야외 작업보다 전통적인 실내 작업을 좋아했습니다. 즉, 외광 효과에 관심이 없었죠. 또한 자연을 보는 것을 지루해했기 때문에 모네가 선호한 풍경화에도 관심이 없었습니다. 색채보다 전통적인 선 중심의 데생을 중시했고요. 그럼에도 불구하고 드가가 인상주의자로 분류되는 건 그들과 긴밀히 협력하며 인상주의 전시에 참여했고, 인상주의자들과 마찬가지로 전통적 주제에서 벗어나 동시대 현실에서 주제를 찾았으며, 정부와 아카데미 등 기득권자들이 선호했던 고전주의 양식을 거부했기 때문입니다. ※ '인상주의'에 대한 설명은 217p에서 확인하세요.

◈ 드가는 포토그래퍼?

드가만의 전매특허는 바로 '순간 포착'입니다. 말이 달리는 순간, 무용수가 춤추는 순간 등 움직이는 대상의 순간을 포착해 그림을 그렸죠. 그는 순간 포착에 대한 열정 때문에 사진에도 관심이 많았고, 코닥 No.1 카메라를 구입해 촬영에 몰두하기도 했습니다.

생생한 목소리로 만나는 에드가 드가 ▶

빈센트 반 고흐, 〈별이 빛나는 밤〉, 1889, 캔버스에 유채

전 세계가 사랑한 영혼의 화가
빈센트 반 고흐

사실은 악마에게 영혼을 빼앗겼다고?

자신의 그림만큼 강렬한 삶을 살다 간 빈센트 반 고흐. 생전엔 단 한 작품밖에 팔지 못했지만, 사후에는 전 세계인이 사랑하는 '영혼의 화가'로 남았습니다. 그런데 사실 그는 살아생전 영혼이 없는 'SOULLESS'였다고 합니다. 그에겐 도대체 무슨 일이 있었던 걸까요?

　'영혼의 화가.' 굳이 말을 더 하지 않아도 반 고흐에게 참 잘 어울리는 수식어죠? 강렬한 그림에서 그의 영혼이 그대로 느껴지는 것만 같습니다. 그런데 그의 영혼에 대한 미스터리한 이야기가 있습니다. 어떤 악마가 그의 영혼을 빼앗아갔다고요? 도대체 고흐에게 무슨 일이 있었던 걸까요? 사건을 파헤쳐보기 전에 그의 영혼이 마구 느껴지는 그림을 먼저 만나보겠습니다. 〈밤의 카페 테라스〉입니다.

　정말이지 색에 담긴 강렬함을 온전히 끌어내고 있다는 생각이 듭니다. 그런데 말이죠. 이 작품에 사용된 많은 색 중 유독 두 눈을 강렬하게 사로잡는 색이 있지 않나요? 바로, 노랑입니다. 얼마나 눈부신지 밤하늘의 별빛보다 더 강렬히 빛나고 있습니다. 저 카페에서 끝없이 뿜어져 나오는 노랑! 반 고흐는 색 중에서도 특히 노란색에 아주 푹 빠진 화가였습니다. 오죽하면 노란색 한 다스를 쏟아부었을 법한 이런 그림도 그렸을까요?

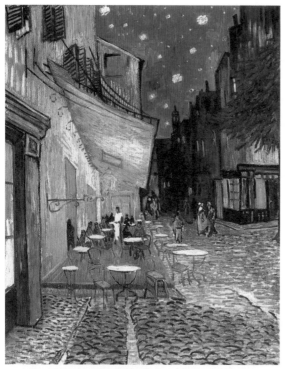

"눈을 통해 가슴으로 파고드는 색!"
빈센트 반 고흐, 〈밤의 카페 테라스〉,
1888

"Yellow World!"

빈센트 반 고흐, 〈프로방스의 건초더미〉,
1888

〈프로방스의 건초더미〉입니다. 노랑의 세계에 오신 걸 환영합니다! 평범한 건초더미도 반 고흐의 노랑으로 태어나면 더 이상 평범하지 않습니다. 활활 타오르는 '노랑 불더미'가 되어 우리의 두 눈과 가슴을 덥석 물어 덮칩니다. 반 고흐의 노랑은 그냥 노랑이 아닙니다. 곧 강렬히 타오를 것 같은 일촉즉발의 샛노랑입니다. 그는 말합니다.

"노란 높은 음에 도달하기 위해서 나 스스로를 좀 속일 필요가 있었다."

노란 높은 음. 즉, 불타오르는 노랑을 표현하기 위해 스스로를 속여야 했다고 하는데요. 도대체 이게 무슨 말일까요? 그리고 그는 어떻게 자신을 속이며 샛노랑을 만들었을까요? 사실 자신을 속였다기보다 어떤 악마에게 영혼을 빼앗긴 것입니다. 그 악마의 정체를 밝히기 위해 1886년으로 달려가봅니다.

녹색 요정의 파리 침공

새로운 예술을 발견하고자 무작정 네덜란드에서 파리로 상경한 33세 반 고흐. 그가 파리에 도착할 당시, 파리를 접수한 것이 있었으니 바로 '녹색 요정'이라 불리는 술 압생트입니다. 이 술은 알코올 도수가 40~70퍼센트에 달하던 독주입니다. 어디서든 잡초처럼 잘 자라는 향쑥이라는 허브를 주원료로 만들어서 우리네 소주처럼 매우 저렴했죠.

높은 도수와 저렴한 가격으로 가성비를 확보한 술이지만 여기서 그치지 않습니다. 회향, 아니스 등 허브를 첨가해 그만의 독특한 향으로 애주가를 사로잡죠. 그리고 마지막 화룡점정으로 물과 설탕을 등장시킵니다. 압생트를 담은 잔 위에 설탕을 올려놓고 물을 한 방울씩 떨어트리면, 압생트는 희뿌연 연기를 머금은 에메랄드그린으로 둔갑합니다. 가성비에 감성까지 갖춘 술이라니!

1805년 탄생한 이 신비의 술은 '녹색 요정'이라는 칭호를 얻으며 단숨에 파리지엔의 마음을 사로잡습니다. 1885년 570만 리터이던 소비량이 5년 후인 1890년에는 1억 500만 리터로 폭등했다고 하니, 단시간에 엄청난 인기를 끈 셈이죠. 당시 파리 대로변에는 압생트 냄새가 진동했을 정도였다고 합니다.

녹색 요정의 예술계 침투

베일에 싸인 듯한 이 녹색 요정을 파리의 예술가들 또한 사랑하지 않을 수 없겠죠? 많은 예술가들이 압생트에 흠뻑 취했을 때 찾아오는 환각이 창작에 영감을 불어넣는다며 예찬했습니다. 시인 랭보는 압생트를 이렇게 치켜세웁니다.

"푸른빛이 도는 술이 가져다주는 취기야말로 가장 우아하고 하늘하늘한 옷이오."

압생트가 선사하는 취기는 다른 술이 가져다주는 취기와는 뭔가 달랐던 모양입니다. 오스카 와일드는 압생트를 마신 뒤 바닥에서 튤립이 피어나는 것을 보았다는 취화선 같은 말을 남기기도 했죠. 보들레르, 모파상, 헤밍웨이 같은 문인부터 피카소, 마네, 로트레크 같은 화가까지 압생트를 사랑하는 수많은 파리 예술가들을 통해 그 마력이 증명됩니다. 앗, 근데 한 명이 빠진 것 같죠? 그렇습니다. 우리의 반 고흐 역시 이 녹색 요정의 마니아였습니다.

녹색 요정, 반 고흐를 접수하다

반 고흐가 파리로 간 1886년은 압생트 소비량이 폭증하던 시기였습니다. 주류 업계에 혜성같이 등장한 이 술의 판매량은 와인 판매량을 넘어서기에 이르죠. 압생트에는 기호를 넘어 사람을 끌어들이는 '뭔가'가 있었음이 분명합니다. 우리의 반 고흐도 그 '뭔가'에 당하고 맙니다.

반 고흐는 예술의 중심지라 불리는 파리의 미술을 익히고자 코르몽 화실에 들어갑니다. 그곳에서 파리의 젊은 화가들과 연을 맺게 되죠. 그런데 여기에서 만나지 말았어야 할(?) 한 사람을 만나게 됩니다. 강렬한 그 이름, 앙리 드 툴루즈 로트레크입니다. 그는 당시 미술계에 소문난 주당이자 알코올 중독자였습니다. 안 먹어본 술이 거의 없는 애주가였던 로트레크는 파리의 어두운 밤 문화를 전문적으로 그린 것만큼이나 폭탄주 제조에도 일가견이 있었습니다. 폭탄주 제조자의 기쁨은 그 술을 사람들

"당신의 취기가 나의 기쁨!"
앙리 드 툴루즈 로트레크, 〈반 고흐의 초상〉, 1887

이 고통스럽게(?) 마시고 갈 때까지 가는 모습을 보는 것입니다. 반 고흐의 파리 시절을 함께 했던 절친 로트레크는 반 고흐에게서도 그런 기쁨을 느끼지 않았을까요? 여기 그와 함께 걸걸하게 취한 반 고흐가 있습니다. 〈반 고흐의 초상〉입니다.

흰 얼굴에 홍조를 띤 반 고흐의 얼굴이 보이네요. 저 먼 곳을 멍하니 바라보고 있는데, 또렷한 시선이 느껴지지 않습니다. 그리고 그 앞에는 녹색 요정 압생트가 보입니다. 열린 창을 통해 들어오는 푸르스름한 색

은 카페에 스멀스멀 스미는 한기일까요? 그런데 말이죠. 오밤중인데도 카페는 왜 이리 노랗게 빛나고 있을까요? 압생트에 거나하게 취한 로트레크에게 보이는 세상은 어땠던 걸까요?

다시 건널 수 없는 녹색의 강

230여 점, 반 고흐가 파리에 머문 2년 동안 만든 작품 수입니다. 반 고흐는 열정적으로 자신만의 예술 세계를 구축하기 위해 몰두했죠. 그런데 더불어 압생트에도 몰두했습니다. 파리를 떠날 무렵, 그는 이미 알코올 중독자가 되어 있었습니다. 스스로도 "몸과 마음에 심각한 병이 들었고 알코올 중독자가 되어" 파리를 떠났다고 말하죠. 자신이 원하는 것이라면 무엇이든 절제하지 않았던 고흐가 압생트에 중독된 것은 파리에 도착한 순간부터 예정되어 있던 것인지도 모릅니다.

1888년 2월, 알코올 중독으로 이미 만신창이가 된 고흐는 남프랑스 아를로 향합니다. 그는 왜 미술 시장도 없고 친구도 없던 곳으로 간 걸까요? 이유는 단 하나, 바로 '색' 때문입니다. 그는 동생 테오에게 편지로 말합니다.

"예전에는 이런 행운을 누려본 적이 없다. 하늘은 믿을 수 없을 만큼 파랗고 태양은 유황빛으로 반짝인다. 천상에서나 볼 수 있을 듯한 푸른색과 노란색의 조합은 얼마나 부드럽고 매혹적인지."

온화한 기후를 가진 파리와 달리 뜨거운 태양이 이글거리는 남프랑스의 작은 마을 아를. 그곳에서 고흐는 태어나 처음으로 순도 높은 강렬한 색을 두 눈으로 발견하죠. 그는 말합니다.

"남프랑스에 머물면서 극단적인 느낌에 이르도록 색을 사용해보는 일이 내게 얼마나 절실한 것인지 깨닫는다."

이미 삶과 육체 모두 극단까지 끌고 간 반 고흐. 그는 색이 이끄는 예술의 극단을 향해 브레이크 없이 내달리기 시작합니다. 압생트 산지인 아를에서 말이죠. 이것은 우연의 일치일까요? 여하튼 색의 최고음을 화폭에 담아내려는 반 고흐의 대역 없는 액션은 우리가 기억하는 불멸의 명작을 쏟아내기에 이릅니다. 〈노란 집〉과 〈아를의 밤의 카페〉입니다. 뭔가 이상해 보이지 않나요? 정물도, 풍경도, 카페도, 심지어 자신의 집까지 온통 샛노랗습니다. 그가 아를에서 남긴 그림에는 노란색이 빈번하게 등장합니다. 이것은 노란색에 대한 몰입이었을까요? 강박이었을까요?

녹색 요정은 어김없이 아를에서도 반 고흐와 함께였습니다. 마시고 또 마셨죠. 녹색 요정이 산토닌(Santonin)을 품고 있던 것을 모른 채, 반 고흐는 산토닌에 중독되고 맙니다. 산토닌은 압생트 주원료인 향쑥의 주요 성분으로 과다복용 시 부작용이 있습니다. 바로 황시증입니다. 세상이 노랗게 보이는 거죠. 고흐 또한 모든 대상을 노랗게 보게 됩니다. 노란색이 아닌 것도 노랗게 보이고, 노란색은 더욱 샛노랗게 보이는 운명에 처합니다.

"온통 노랗게 물든 집!"
빈센트 반 고흐, 〈노란 집〉, 1888

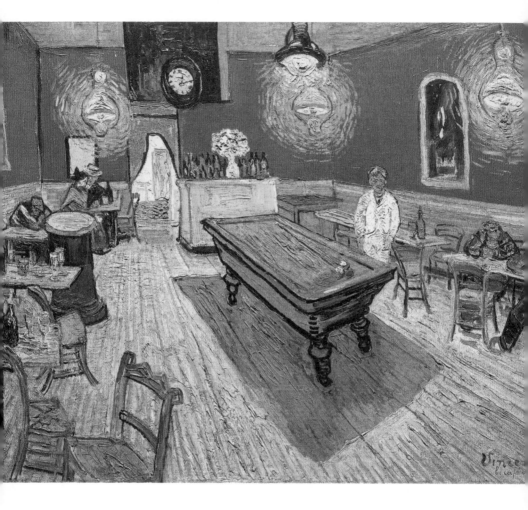

"카페도 노랗다!"
빈센트 반 고흐, 〈아를의 밤의 카페〉, 1888

저주를 영감으로

색을 표현해야 하는 화가가 색을 있는 그대로 보지 못한다는 건 어쩌면 저주인지도 모릅니다. 하지만 반 고흐는 그것을 영감의 원천으로 기꺼이 받아들입니다. 그리고 자신이 부를 수 있는 가장 순도 높은 '고음의 노랑'을 찾아냅니다.

"노란 높은 음에 도달하기 위해서 나 스스로를 좀 속일 필요가 있었다."

그는 이 말을 알코올 중독 수준이 너무 심각하다며 자신을 나무란 의사에게 했다고 합니다. 활활 타오르는 노랑을 보기 위해 자신을 속이며 압생트를 계속 마셔야 했다는 이야기입니다. 자신의 예술을 위해서라면 모든 것을 던질 수 있었던 반 고흐가 생명을 활활 태우며 꽃피운 대표작이 바로 〈해바라기〉입니다.

화면 전체를 온통 노랗게 물들인 것에서 그가 얼마나 노랑에 심취해 있었는지를 느낄 수 있죠. 〈해바라기〉는 1888년 오랜 설득 끝에 아를로 오기로 한 정신적 지주, 고갱을 기다리는 반 고흐의 기쁨과 설렘이 담겨 있는 작품입니다. "화가는 사진보다 심오한 유사성을 추구해야 한다"고 말했던 고흐이기에 〈해바라기〉는 우리가 알던 해바라기가 아닙니다. 노랗게 타오르는 정열의 에너지를 보는 것만 같습니다.

"이글거리는 태양을 해바라기의 심장 속에!"
빈센트 반 고흐, 〈해바라기〉, 1888

남은 한 가지의 저주

요놈의 압생트! 이제는 반 고흐 예술에 도움을 준 착한 녹색 요정으로 보입니다. 그렇지만 한 가지를 빼놓고 이야기했습니다. 네, 이 요정은 반 고흐를 알코올 중독자로 만든 주범이었습니다. 여기에 진정한 저주 하나가 더 있었으니, 바로 튜존(Thujone)입니다. 이 성분은 뇌 세포를 파괴

하고 정신착란과 간질발작을 일으킵니다. 여느 술과 같은 알코올 중독을 유발하는 것이 아니었죠. 압생트는 고흐의 몸과 마음을 뿌리부터 파괴시킨 '녹색 악마'였습니다.

실제로 압생트는 숙주의 몸속에 기생하는 악마처럼 사회 문제를 일으킵니다. 1905년 스위스에서 압생트를 마신 한 사내가 일가족을 살해하는 사건이 벌어집니다. 이외에도 압생트로 인한 사건사고가 끊이지 않자 스위스는 1910년 압생트 제조·판매 금지법을 공표하기에 이릅니다. 사태의 심각성을 공감하던 프랑스도 1915년 같은 금지령을 내리고요. 요정의 탈을 쓴 악마 압생트는 이렇게 한 세기를 풍미하다 영원히 잠들게 됩니다. (시중에 압생트가 있다고요? 이름만 같을 뿐 다른 양조 방식으로 유해 성분을 제거한 술입니다.)

어쨌든 우리의 반 고흐는 요정의 탈을 쓴 '녹색 악마'에게 그야말로 제대로 당합니다. 점차 격렬해지는 정신착란과 귀를 막아도 끊임없이 들리는 환청으로 결국 자신의 귀를 스스로 자르고 맙니다. 그는 그것을 손수건에 싸 매음굴 여인에게 가져다준 후, 별일 없는 듯 잠을 잤다고 하니, 당시 그는 녹색 악마의 노예였다고 해도 이상하지 않습니다.

그때 고흐가 그린 자화상은 유례없는 것이 되었습니다. 〈붕대로 귀를 감은 자화상〉입니다. 귀를 자르고 붕대를 감고 자신을 그리다니! 평소의 그답지 않게 자신의 얼굴을 매우 사실적으로 묘사한 것이 눈에 들어옵니다. 자신도 모르게 스스로 귀를 자른 그날의 충격과 나 자신도 어찌할 수 없는 나. 고흐는 슬픔 어린 눈으로 자신을 바라보았던 게 아닐까요? 노란 방, 노란 낮, 초록 눈동자는 마치 압생트를 머금은 듯합니다.

"스스로도 어찌할 수 없는 나. 내가 무섭다!"

빈센트 반 고흐, 〈붕대로 귀를 감은 자화상〉, 1889

녹색 악마와 최후의 사투

이 사건 후, 그는 압생트로 인한 온갖 중독 증세를 떨쳐내고자 노력하며 제 발로 정신병원에 들어갑니다. 그곳에서 압생트를 끊고 오로지 그림에만 몰두하며 갱생을 위한 사투를 벌입니다. 자신의 생명을 걸고 강렬히 몰두하는 만큼 그의 화면은 끝을 모르고 빛나기 시작합니다. 이때 〈별이 빛나는 밤〉과 〈붓꽃〉이 탄생합니다.

〈붓꽃〉을 보세요. 온갖 정신질환으로 고통받던 사람이 그린 거라고는 믿기지 않을 만큼 영롱한 빛을 발산하고 있는 아이리스입니다. 생명의 기운으로 가득 차 보는 이의 마음까지 싱싱하게 만드는 힘이 있네요. 온통 샛노랗던 화면도 어느새 절제된 안정으로 균형을 찾았습니다.

그러나 안타깝게도 파리에서 시작된 질긴 인연은 쉽게 끊어지지 않았습니다. 이따금씩 찾아오는 극심한 발작과 끔찍한 환상은 그를 다시 깊은 우울에 빠뜨렸습니다. 이겨내려 애썼지만, 반복되는 지독한 고통은 그를 기신맥신하게 만들었습니다.

녹색 악마와 최후의 사투. 그 끝에 최후의 고통이 찾아옵니다. 그가 마음껏 창작 활동을 하도록 경제적 지원을 해주던 동생 테오의 상황이 극도로 나빠진 것입니다. 동생의 불행이 자신의 책임이라고 여긴 고흐는 더 이상 세상에서 숨 쉴 이유가 없다고 생각합니다. 그리고 테오에게 마지막 편지를 씁니다.

"이제 와 생각하니 쓸모없는 일 같지만, 나는 너에게 정말 많은 것을 이

"색채에 생명을 담았다!"
빈센트 반 고흐, 〈붓꽃〉, 1889

야기하고 싶었다. 나는 내 작품에 삶 전체를 걸었고 그 과정에서 내 정신
은 무수히 괴로움을 겪었다. 다시 말하지만 너는 내게 그저 평범한 화상이
아니었고 항상 소중한 존재였다."

그는 편지를 쓰다 말고 작별을 고합니다. 저기, 까마귀가 나는 밀밭에
서 말이죠. 고흐는 결국 압생트의 저주를 극복하지 못했습니다. 요정의
탈을 쓰고 날아와 혀끝에 앉은 녹색 악마 압생트는 고흐의 영혼을 갉아

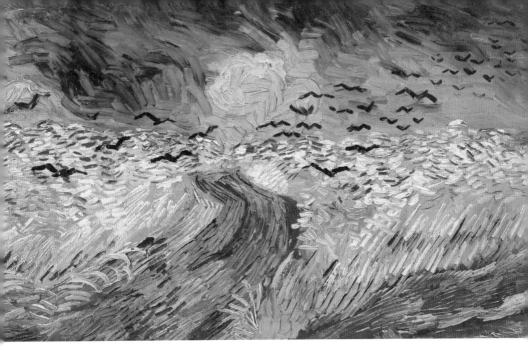

"고흐의 마지막 작품."
빈센트 반 고흐, 〈까마귀가 있는 밀밭〉, 1890

먹었습니다. 그런데 말입니다. 아이러니하게도 그 덕분에 우리는 반 고흐의 이글이글 타오르는 노랑을 볼 수 있었습니다. 또, 한 예술가의 영혼이 내지를 수 있는 표현의 극대치를 경험할 수 있게 되었습니다. 그렇다면 반 고흐의 압생트는 녹색 악마일까요? 녹색 요정일까요?

빈센트 반 고흐
Vincent van Gogh

출생-사망	1853년 3월 30일~1890년 7월 29일
국적	네덜란드
사조	후기인상주의
대표작	〈감자 먹는 사람들〉, 〈해바라기〉, 〈별이 빛나는 밤〉

◈ 반 고흐식 후기인상주의가 뭐지?

반 고흐식 후기인상주의는 한마디로 이렇습니다. '색을 향한 100℃ 열정.' 인상주의가 찰나의 빛이 보여주는 찰나의 색을 포착하려고 했다면, 반 고흐는 그 색이 어디까지 순수하게 정제될 수 있는지, 어디까지 뜨겁게 타오를 수 있는지에 모든 것을 걸었습니다. 그는 색을 통해 '자연의 생기'와 '자신의 감정'을 표현했습니다.

반 고흐는 현실 이면의 '초월적인 것'을 추구한 화가입니다. 그가 사물을 대하는 관점에서 명확히 드러나죠. 그는 눈에 보이는 사물의 색을 그대로 베껴 캔버스에 그리는 것을 거부했습니다. 그 대신 사물 속에 숨겨진 본질을 끄집어내려 했습니다. 꽃, 나무, 태양 등 사물이 품고 있는 생기의 핵심을 포착해 색으로 표현했죠. 색을 향한 그의 열정의 기저에는 '색에 나의 감정을 온전히 담고 싶다'는 열망이 깔려 있습니다. 풍경을 그릴 때는 그 풍경이 자신에게 전해준 황홀한 감동을 색에 담고자 했습니다. 자신을 그릴 때는 자신의 감정 자체를 색에 담고자 했죠. 화가 자신의 감정을 표출한다는 점에서 뭉크로부터 시작되는 표현주의의 선구자로 반 고흐가 꼽히기도 합니다. 더불어, 20세기 초 앙리 마티스 역시 반 고흐의 영향을 받은 표현주의적 회화를 추구했고, 이것은 야수주의 탄생으로 이어집니다. ※ '후기인상주의'에 대한 설명은 242p에서 확인하세요.

생생한 목소리로 만나는 빈센트 반 고흐 ▶

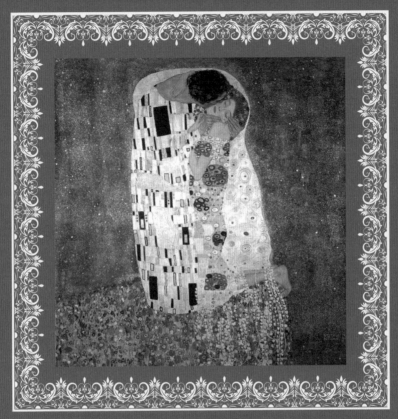

구스타프 클림트, 〈키스〉, 1907~1908, 캔버스에 유채

세상에서 가장 로맨틱한 그림 〈키스〉의
구스타프 클림트

사실은 테러를 일삼은 희대의 반항아?

양 머리가 귀엽게 말려 올라간 것과는 달리, 클림트의 표정에서는 어떤 단단함과 결기가 느껴집니다. 다부진 자세만 보아도 반항아의 포스가 제대로 나오는데요. 도대체 그는 붓으로 어떻게 테러를 저질렀다는 걸까요?

　'오! 이렇게 아름다울 수가!' 구스타프 클림트의 대표작 〈키스〉 앞에
서 드는 생각이죠. 황금빛으로 가득 찬 화폭, 마르지 않는 아름다움을 간
직한 여성, 사랑의 황홀경이 모자이크 파도와 함께 넘실거립니다. 그의
그림은 참 고급스럽고 우아합니다. 이런 작품의 아우라 때문일까요? 클
림트라는 사람도 왠지 부드러운 로맨틱 가이였을 것 같다는 생각이 듭
니다. 그런데 말이죠. 정말 로맨틱 가이라서 이런 그림을 그렸을까요?

　사실 그는 미술계의 제임스 딘이라고 불러도 좋을 '희대의 반항아'였
습니다. 제임스 딘보다 70년 가까이 먼저 태어났으니 '원조 반항아'라고
볼 수 있겠네요. 어쨌든 클림트는 19세기 말 오스트리아의 미술계를 완
전히 뒤집어버린 반항아였습니다. 에곤 실레가 19금 누드화를 그리며
반항아가 되도록 도운 것(?)도 반항계의 선배였던 클림트였다는 사실!

　구스타프 클림트, 그는 반항아였기에 우리가 알고 있는 〈키스〉를 그

렸습니다. 무슨 소리냐고요? 이제부터 빈의 고품격 반항아였던 클림트를 만나보겠습니다.

반항아가 되기 전, 무엇을 위해 달리는가?

1862년에 태어난 클림트의 어린 시절은 찢어지게 가난했습니다. 오죽하면 성탄절에도 집에 빵 한 조각이 없었고, 집세를 못 내 열다섯 살 전까지 다섯 번이나 이 집 저 집 옮겨 다녔다고 합니다. 그렇지만 클림트에게는 두 가지가 있었습니다. 성공에 대한 끈기와 열정 그리고 귀금속 세공사였던 아버지로부터 물려받았을 천부적인 예술적 재능.

이 두 가지가 결합되며 그는 어린 나이에 엘리트 급행열차에 올라 성공의 쾌속질주를 시작합니다. 무려 14세의 나이에 오스트리아의 최고 명문 빈 미술공예 학교에 입학하죠. 게다가 찢어지는 가난에 자퇴하고 미술 교사가 되겠다는 클림트를 교장이 싸고 말리며 장학금을 줬다고 합니다. 이제는 이 사람의 재능이 부러울 지경입니다. 도대체 어느 정도였길래 그런 걸까요? 그의 작품 〈목가〉를 보시죠.

네, 긴 말이 필요 없군요. 그는 천재입니다. 오스트리아 최고의 미술 교육을 받은 스물한 살의 엘리트로 실력은 이미 최상급이었죠. 그는 학교를 졸업하자마자 주문을 받아 예술 작품을 만들어주는 '예술가 컴퍼니'를 창업합니다. 빈 미술공예 학교에서 함께했던 친동생 에른스트 클림트 그리고 프란츠 마치와 말이죠.

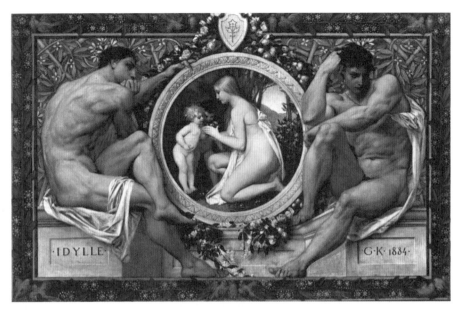

어떻게 됐을까요? 역시나 성공입니다. 그의 차고 넘치는 열정과 재능으로 안될 것이 없었죠. 신 부르크 극장 내부 벽화, 빈 미술사 박물관 내부 벽화 작업 등 국가에서 주도하는 기념비적인 프로젝트도 맡게 됩니다. 그리고 이것들을 완벽하게 처리하며 황제로부터 거액의 상금과 훈장을 받기까지 합니다. 그 당시 그에게 영광과도 같았을 작품 한 점 보겠습니다. 〈구 부르크 극장의 내부〉입니다.

역시 입이 떡 벌어지는 그림입니다. 마치 현실 같은 사실적인 묘사에

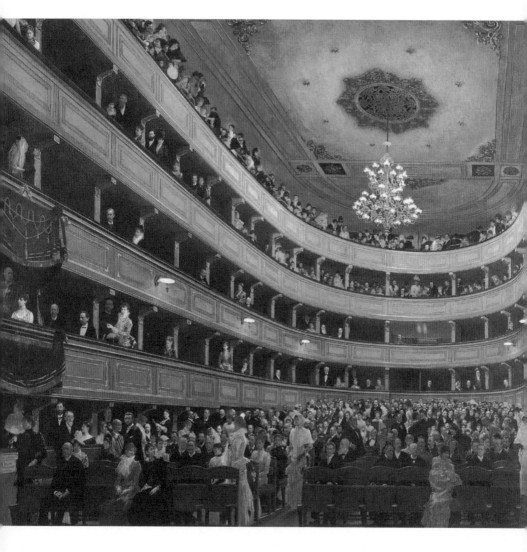

"대단한데 뭔가 이상한 작품?"
구스타프 클림트, 〈구 부르크 극장의 내부〉, 1888

놀라지 않을 수 없습니다. 이 작품은 신 부르크 극장을 짓기 위해 철거되는 구 부르크 극장의 모습을 후세에 남기기 위한 작업이었다고 합니다. 그런데 뭔가 이상합니다. 우리가 익히 알고 있는 클림트의 스타일과는 너무 다르지 않나요?

그렇습니다. 클림트는 아직 반항아가 되지 않았습니다. 그림으로 가난에서 벗어나 성공하고 싶었던 20대의 클림트는 당시의 대세를 따르고 있었습니다. 왕실과 주류 미술계가 원하던 전통을 고수하는 고전적인 화풍, 르네상스 시대 이후 500년간 진리처럼 이어져온 고전주의 양식을 묻지도 따지지도 않고 그대로 답습하고 있었던 것이죠.

다시 〈구 부르크 극장의 내부〉를 볼까요? 경이롭게 보였던 그림이 뭔가 부자연스럽게 느껴집니다. 지나치게 많은 사람이 그려져 있지 않나요? 이것은 당시 빈을 주름잡던 유명인 250명의 얼굴을 반드시 보이도록 그리라는 권력의 지시에 따라 그린 것입니다. 어떻게든 시키는 대로 수많은 얼굴을 욱여넣어야 했던 클림트의 모습, 상상이 되시나요?

청년 사업가로 승승장구하던 미술 천재 클림트. 당시 그의 그림에 빼어난 기교는 있었지만, 자신만의 철학과 개성은 빠져 있었습니다.

절망의 끝에서 반항아가 탄생하다!

클림트의 나이 서른, 성공의 가도를 달리던 그의 삶에 브레이크가 걸립니다. 예술가 컴퍼니를 공동 창업했던 파트너이자 친동생인 에른스트

가 뇌출혈로 갑자기 사망한 것입니다. 거기에 아버지까지 같은 증세로 세상을 떠납니다. 아버지와 동생의 갑작스러운 죽음으로 클림트는 큰 충격과 슬픔에 빠집니다. 무엇을 그릴 의지도, 예술을 향한 열정도 사라지죠. 결국 야심차게 시작했던 예술가 컴퍼니마저 폐업하기에 이릅니다.

자신의 모든 것이었던 가족과 예술 모두 절망의 수렁으로 빠진 그때, 어쩌면 그는 태어나 처음으로 존재의 밑바닥을 만났는지도 모릅니다. 결국 이렇게 갑자기 죽고 마는 것이라면 왜 살아야 하는지, 나는 누구인지, 어떻게 살아야 하는지……. 가장 소중한 사람들의 죽음 앞에서 이런 근본적인 물음을 던졌을 것입니다.

그는 자신의 삶과 더불어 자신의 예술 또한 돌아보기 시작합니다. 지금껏 권위에 눌려 의심 없이 맹목적으로 그려왔던 고전적인 그림, 아카데미에서 배운 것이 유일한 답이라 여기며 따라 그렸던 사실적인 그림, 권력의 검열과 지시에 맞춰 그렸던 개성 없는 그림. 그제야 그는 자신의 그림이 동료의 그림과 판박이처럼 닮아 있음을 발견합니다. 자신이 그렸지만 정작 그림 안에는 자신이 없다는 것, 철학과 개성이 빠져 있다는 것, 그리고 지금껏 빈의 모든 예술가들이 어떤 물음이나 비판 없이 그렇게 그려왔다는 것. 그는 그렇게 깨닫게 됩니다. 그리고 세기말 오스트리아 미술계를 발칵 뒤집어놓는 시대의 반항아로 다시 태어납니다. 반항하고자 뭔가를 때려 부수며 테러를 했냐고요? 아닙니다. 그의 반항에는 신사다운 품격이 있었습니다. 반항은 곧 그의 예술이었으니까요. 도대체 그는 어떻게 반항한 것일까요?

고품격 반항 1. 분리해 싸워 이긴다

19세기 말, 빈의 미술을 쥐락펴락했던 것은 '빈 미술가협회'였습니다. 이 주류 미술 세력은 매우 보수적이었습니다. 르네상스 시대 이후 500년간 이어져온 고전적인 양식과 기술이 진리라고 여기며 변화를 거부했죠. 이를 벗어난 새로운 시도는 예술로 인정하지 않았습니다. 그러다 보니 빈의 모든 예술가들은 협회의 구미에 맞춰 그림을 그렸습니다. 화가로 인정받고 먹고살기 위해 권력에 순응한 것이죠.

그러나 바로 옆 동네 프랑스 파리의 상황은 달랐습니다. 수십 년 전부터 화가가 자연에서 느낀 인상을 '자기 마음대로 그리는' 인상주의가 탄생해 무르익고 있었습니다. 파리에선 이미 예술가가 자기만의 자유로운 표현을 해야 한다는 생각이 당연시되어 가고 있었죠. 그 토양 위에서 1890년대부터 '새로운 예술을 하자'는 아르누보(Art Nouveau) 운동이 펼쳐졌습니다. 그 열기를 이어받아 독일에서도 '젊은 예술을 하자'는 유겐트스틸(Jugendstil) 운동이 확산되었죠. 유럽 전역에서 젊은 예술가들이 과거에서 벗어나 새로운 예술을 하자고 외치고 있었습니다. 이런 상황에서 클림트가 보기에 빈의 예술은 시대와 너무나 동떨어져 있었습니다.

1897년, 서른다섯의 클림트는 빈 미술 권력과의 전쟁을 선포합니다. 혼자 싸우는 것보다 여럿이 함께 싸우면 승률이 높아지겠죠? 그는 뜻을 함께할 동지를 모읍니다. 그리고 빈 미술가협회에서 완전히 분리된 새로운 미술 그룹을 만듭니다. 그룹명도 주류 미술 세력에서 분리되겠다는 의지를 담아 '분리주의(Secession)' 그룹이라고 짓죠. 이 그룹은 전통

을 답습하는 아카데미 예술을 거부합니다. 그리고 새로운 시대에 걸맞은 새로운 예술을 추구합니다. 기존 권력자의 검열이나 취향에서 벗어나 예술가가 보고 느끼는 진실을 자유롭게 표현하겠다고 선언합니다. 이를 통해, 궁극적으로 사회를 더욱 자유롭게 변화시키겠다는 의지를 불태웁니다.

당시 빈 미술계를 주무르던 보수적인 주류 세력은 그들을 보며 코웃음 쳤습니다. 예술 같지도 않은 것을 하며 물을 흐린다고 비난을 퍼부었죠. 그러나 이미 시대는 권력자 아래 한 줄로 서는 획일화된 정신에서 개인의 자유로운 생각을 존중하는 정신으로 움직이고 있었습니다. 과거 철옹성에 갇혀 있던 빈의 예술이 반항아 클림트에 의해 금이 가기 시작합니다.

분리주의 그룹은 매우 공격적으로 빈 미술가협회와 전투를 벌입니다. 우선 자신들의 혁명적 생각을 더 많은 사람들에게 전하기 위해 〈베르 사크룸(성스러운 봄)〉이라는 잡지를 만들어 배포합니다. 시작은 미미했지만 나중에는 결국 오스트리아 예술을 대표하는 전문지로 자리매김합니다.

이들의 전투는 잡지에서 끝나지 않습니다. 트로이 목마가 연상되는 신의 한 수를 떠올립니다. 바로 그들만을 위한 분리주의 전시관 '제체시온(Secession)'을 빈 도시 한복판에 세운 것이죠. 게다가 금빛 월계관을 쓰고 있는 독특한 외관의 정면에는 "시대에는 예술을, 예술에는 자유를"이라는 메시지를 모든 사람들이 보도록 새깁니다. 이런 파격적인 설계에 클림트 역시 참여합니다. 자신들의 신념을 더욱 강력히 전파하기 위해 건물까지 세운 것을 보면 돈이 궁한 모임은 아니었나 봅니다. 어쨌든 건물

"지금도 빈에 가면 서 있는 그것!"
분리주의 전시관 제체시온

로 실체가 드러나 있는 만큼 이들의 영향력은 더욱 빠르게 커져갑니다.

제체시온은 분리주의 그룹의 성공적인 활동을 위한 전략적 근거지가
됩니다. 가장 중요한 활동은 뭐니뭐니 해도 그들의 철학이 담긴 전시회
를 여는 것이겠죠. 1898년, 두 번째 분리주의 전시회에서 클림트는 그

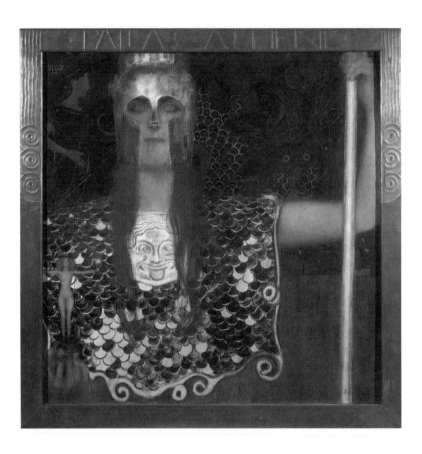

"과거와 분리된 새로운 예술을 위해 싸우자! 제체시온!"
구스타프 클림트, 〈팔라스 아테나〉, 1898

룹의 리더답게 분리주의 정신을 상징적으로 담은 걸작을 선보입니다. 바로 〈팔라스 아테나〉입니다.

전쟁과 지혜의 여신, 아테나. 그녀는 지금 전장에 서 있습니다. 메두사가 새겨진 황금 갑옷을 입고 출정한 여신은 금빛 창을 들고 용맹하게 서 있습니다. 그녀의 두 눈에는 '분리주의 전투에서 반드시 승리하리라!'는 강한 의지가 서려 있습니다. 여신의 오른손에는 승리의 여신 니케가 두 팔 벌려 다가올 승리를 한껏 맞이하고 있군요.

그렇습니다. 클림트와 분리주의자들은 아테나로 변신한 것입니다. 과거를 답습하고 변화를 거부하며 기득권을 유지하려는 주류 미술 세력과 전쟁을 시작하겠다는 의지입니다. 그들과 분리되어 '새로운 시대, 새로운 예술'을 쟁취하겠다는 분리주의 정신을 그림 안에 당당하게 녹여냈습니다.

여신의 외모를 보세요. 과거 고전주의 화풍을 보면 여신은 우아하고 아름답습니다. 그러나 클림트의 여신은 다릅니다. 매우 거칠고 뇌쇄적인 매력을 물씬 풍기고 있습니다. 뭔가 으스스하고 무서워 보이기도 합니다. 또 아테나의 갑옷을 볼까요? 매우 화려하고 장식적입니다. 정말 황금을 입은 것같이 황홀하게 빛나고 있습니다. 어둡고 칙칙한 분위기가 깔려 있던 과거 고전주의 화풍에서는 상상할 수 없던 파격입니다. 마지막으로 배경은 또 어떤가요? 과거 고전주의 화풍에 절대 법칙처럼 군림하던 원근법이 빠져 있습니다. 이 그림에는 먼 것은 작게, 가까운 것은 크게 그리는 것 따위의 관념은 없습니다. 그야말로 완전 평면 그 자체입니다.

클림트는 이 그림에 분리주의 정신을 압축해 밀도 있게 담아냈습니다.

아테나라는 주제와 아테나를 그린 표현 방식을 통해서 말이죠. 이렇게 그는 시대와의 전쟁을 선포하며 반항아의 면모를 유감없이 발휘하기 시작합니다.

고품격 반항 2. 진실을 벗기다

분리주의 그룹을 통해 반항의 서막을 알린 클림트는 이제 그만의 철학과 개성이 담긴 작품을 창과 방패 삼아 굳세게 진격합니다. 고정관념으로 가려져 있던 진실을 밝히면서 말이죠. 그의 고품격 반항이 담긴 작품 〈누다 베리타스(Nuda Veritas)〉를 보시죠.

헝클어진 머리, 초점을 잃은 눈, 아름다움과는 거리가 먼 외모와 몸매입니다. 그럼에도 알몸으로 서 있군요. 여인의 다리 밑을 볼까요? 검은 뱀이 똬리를 틀려고 합니다. 그렇군요. 이 여인은 성서의 이브를 상징합니다. 검은 뱀의 양 옆에 민들레처럼 보이지만 남성의 정자처럼도 보이는 형상이 꿈틀거리며 여인을 향하고 있습니다. 보는 이에게 성적인 상상, 즉 에로티시즘을 불러일으킵니다.

'벌거벗은 진실'이라는 뜻의 〈누다 베리타스〉. 이 작품이 공개되었을 때 클림트는 비난의 중심에 서게 됩니다. 아름답지도 않은 누드가 노골적이기까지 하다는 것이 그 이유였습니다. 기존의 전통 미술에 젖어 있던 사람들에게 누드란 어때야 했을까요?

'누드란 자고로 이상적인 미의 극치를 보여주어야 해. 화폭에서 튀어

나올 듯 사실적인 묘사는 당연하지. 부끄
럽게 벗고 있는 만큼 모델의 시선은 관객
이 아닌 다른 곳을 봐야 미덕이고, 벗고
있으나 퇴폐적으로 느껴지지 않도록 중
요 부분은 적당히 가리는 것 또한 미덕이
지. 특히 성서와 신화 인물에 대한 표현
은 더더욱 신성하게 표현하는 것이 인지
상정!'

　이런 생각을 가진 사람들에게 당시 소
설에서 유행하던 팜므파탈을 연상케 하
는 이브를, 게다가 예쁘지도 않은 누드를
보여주었으니……. '에잇! 이건 신을 향
한 모독이자 미에 대한 모독이다!' 클림
트는 아마 이런 욕을 바가지가 아닌 대야
로 퍼 담아도 모자랄 만큼 먹었을 것입니
다. 사람들의 이런 반응을 예상했을 그는
작품 맨 위에 이런 글을 새겨 넣고 보란
듯이 외칩니다.

　　"너의 행동과 예술 작품으로 모든 사람
　　에게 즐거움을 줄 수 없다면 소수의 사람
　　을 만족시켜라. 많은 이들에게 즐거움을

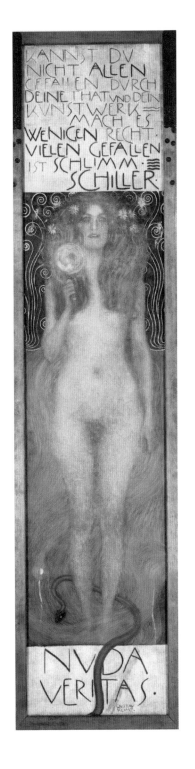

"어제의 누드는 가짜다! 이것이 진짜 누드다!"
구스타프 클림트, 〈누다 베리타스(Nuda Veritas)〉, 1899

주는 것은 대단히 힘든 일이다."

클림트는 〈누다 베리타스〉가 진실이라고 당당하게 말합니다. 자신의 누드가 '진짜 누드'라고요. 그는 현실을 있는 그대로 그린 〈누다 베리타스〉를 통해 기존의 누드는 현실이 아닌 상상 속 '가짜 누드'라는 것을 역으로 까발리고 있습니다. 이렇게 클림트는 누드에 대한 고정관념을 깨부수며 우물 안 개구리 같은 빈 미술계에 반항합니다.

또한 성스러움의 아이콘인 이브를 에로틱하게 표현하는 파격을 선보입니다. 성에 대해 공개적으로 얘기하는 것을 금기시하는 보수적인 빈 사회에서 그것은 위험천만한 시도였습니다. 그럼에도 클림트는 성욕을 자극하는 에로티시즘을 당당하게 표현했죠. 왜일까요?

그가 보기에 성욕은 인간이 가진 너무나 자연스러운 본능이었기 때문입니다. 예술에 진실을 담기로 결심한 클림트에게 인간의 본능을 담는 건 '진짜 누드'를 그리는 것만큼이나 당연한 것이었습니다. 그는 남성으로서 자신이 느끼는 성욕을 자유롭게 캔버스에 표현합니다. 이렇게 클림트는 맹목적으로 배척당하고 거부되는 성에 대한 고정관념에 정면으로 대항합니다.

이것이 바로 클림트가 숙고 끝에 스스로 정의한 클림트식 미술입니다. 이것은 자신이 삶을 어떻게 살아야 하는가에 대한 답이기도 했습니다. 기존 권력자들에게는 반항으로 보였을 것입니다. 하지만 그에게는 예술가이자 한 인간으로서 누려야 할 표현의 자유를 얻기 위한 투쟁이었습니다. 그는 이 철학과 신념을 죽는 날까지 타협하지 않고 꿋꿋이 지

켜나갑니다. 그리고 이 투쟁의 과정에서 우리가 익히 알고 있는 〈키스〉, 〈다나에〉, 〈유디트〉와 같은 걸작이 탄생합니다.

고품격 반항 3. 학문을 모독하다

이제 빈의 고품격 반항아의 마지막 스캔들을 공개합니다! 거짓이 아닌 진실을 예술에 담기 위해 투쟁했던 클림트는 이제 오스트리아를 대표하는 명문대 빈대학교와의 전투를 준비합니다. 동생과 아버지를 떠나보낸 아픔이 가시지 않던 1894년, 빈대학교가 대강당을 채울 천장화를 그에게 의뢰합니다. 대학에서 주문한 주제는 철학, 의학, 법학 세 가지였습니다. 각각의 주제가 담긴 총 세 점의 연작을 의뢰한 것이죠.

명실공히 국가대표 대학의 기념비적 작업이었던 만큼 그 주제에 대한 표현은 '인간의 이성이 이룩한 학문의 위대함'에 초점이 맞춰졌어야 했을 것입니다. 상식적으로 너무나 당연한 이야기죠. 그러나 시대의 반항아에게는 상식으로 넘어갈 일이 아니었습니다. 그는 자신의 관점에서 인간이 만든 학문이라는 것의 진실을 그리기 시작합니다. 작업이 막바지 단계에 이른 1900년, 1년 전 〈누다 베리타스〉를 공개하며 파문을 일으켰던 38세의 클림트가 세 점의 연작 중 〈철학〉을 선공개합니다. 사람들은 작품을 보고는 그만 할 말을 잃고 맙니다.

너무 경이로워 넋을 놓은 것이 아닙니다. 철학의 위대함을 표현했다고 볼 수 없는 말도 안 되는 표현이 난무하고 있었기 때문입니다. 작품

"이것이 내가 생각하는 철학의 진실!"
구스타프 클림트, 〈철학〉, 1899~1907

에 등장하는 인물들이 모두 고통과 고뇌에 빠져 있습니다. 인물들이 소용돌이가 되어 검은 심연으로 빨려 들어가고 있습니다. 텅 빈 배경에는 신으로 보이는 거대한 얼굴이 어둠의 별무리 속에서 존재감을 드러내고 있습니다. 이 작품에서 '철학이라는 학문의 위대함'을 찬양하겠다는 마음은 티끌만큼도 보이지 않습니다. 오히려 작품은 이렇게 말하고 있는 것 같네요. '인간이 아무리 철학을 한다 한들, 결국 고통과 번민 속에 있을 뿐이다. 그것이 진실이다.'

학계와 언론은 하나가 되어 클림트에게 비난을 퍼붓기 시작합니다. 이 그림은 포르노그래피일 뿐이라며 악평을 쏟아내죠. 대학과 학문을 모독하는 노골적인 표현에 분개한 빈대학교의 교수들은 당장 클림트의 작업을 중단시키라는 청원을 올리기까지 합니다. 그럼 나머지 연작 〈의학〉과 〈법학〉은 어땠을까요? 〈철학〉을 보고 나니, 나머지 그림의 메시지도 크게 다르지 않겠다는 직감이 오는군요.

〈의학〉을 보면 역시나 전경에 수많은 인물들이 고통과 번민에 시달리며 죽음의 소용돌이 속으로 휘몰아쳐 들어가고 있습니다. 강력한 소용돌이 속에서 인간이 어떻게 벗어날 수 있을까요? 그 앞에 보란 듯이 팔에 뱀을 휘감은 건강과 위생의 여신 히게이아가 근엄한 표정으로 서 있습니다. 여신은 뱀에게 이승의 모든 기억을 잊게 하는 레테의 강물을 먹이고 있군요. 건강과 위생의 여신이 저승사자가 된 그림. 이 작품도 관객에게 이렇게 말을 거는 듯합니다. '인간이 아무리 의학을 한다 한들, 결코 죽음을 벗어날 수 없다. 그것이 진실이다.'

〈법학〉에는 클림트의 비판적 시각이 더욱 직접적으로 표현되어 있습

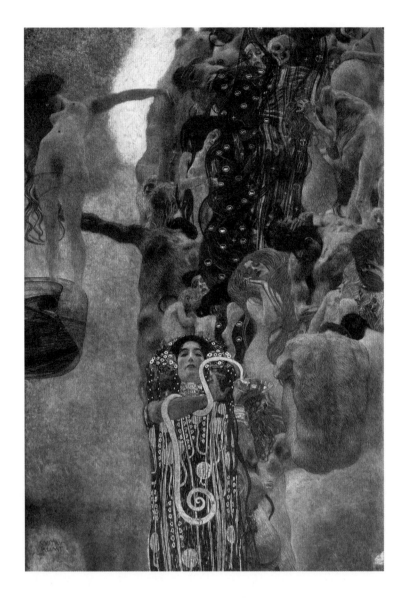

"나에게 가식을 바라지 마라!"

구스타프 클림트, 〈의학〉, 1900~1907

"나에게 허영을 바라지 마라!"
구스타프 클림트, 〈법학〉, 1903~1907

니다. 깡마르고 늙은 노인이 문어 괴물에 포박되어 있습니다. 맨 위에 정의의 여신은 근엄하게 노인을 심판하고 있군요. 노인 주변의 세 여인은 무관심하게 다른 곳을 바라보거나 잠을 자고 있습니다. 이제 이 작품에 대한 해석은 여러분께 맡기겠습니다.

1904년, 결국 클림트는 작품들을 철수시킵니다. 이 스캔들로 인해 국가기관의 작품 의뢰는 더 이상 기대할 수 없게 됩니다. 대중과 언론의 오랜 비난 또한 견뎌내야 했죠. 대학은 대강당 천장을 통해 학문의 위대함을 찬양하고 싶었을 겁니다. 하지만 클림트는 이성과 학문의 한계와 법의 부조리를 고발했습니다. 거대한 우주 속 인간의 나약함이라는 진실을 표현한 것이라고 해야 할까요? 대학의 권위 앞에서 클림트는 예술가로서 표현의 자유를 고집한 거죠. 대단한 강심장입니다. 작품들이 모두 흑백인 이유는 제2차 세계대전 때 소실되었기 때문입니다. 1945년 히틀러가 퇴폐미술로 낙인찍어 모두 불태워버렸죠. 원본 대작을 볼 수 없다니, 참 안타깝네요.

새로운 예술을 쟁취한 반항아의 끝, Baby

천부적인 재능을 가진 미술 천재 클림트. 고전주의 양식을 따라 그리기만 해도 마음 편히 먹고살았을 것입니다. 하지만 그는 그렇게 타협하지 않고, 시대의 반항아로 살았습니다. 예술가의 생각을 자유롭게 표현하는 새로운 예술의 시대를 빈에도 꽃피우기 위해, 스스로 황금빛 창을

들고 아테나 여신이 되기를 자처했습니다. 그리고 온갖 반발과 저항을 이겨내고, 결국 새로운 예술의 씨앗을 심었습니다. 그의 분리주의 정신은 곧 에곤 실레, 오스카 코코슈카라는 오스트리아를 대표하는 또 다른 거장들을 탄생시키는 인큐베이터가 되었습니다.

시대의 반항아 클림트의 마지막 작품은 무엇일까요? 1918년, 그가 뇌졸중으로 사망하기 직전까지 그렸던 〈아기(요람)〉입니다. 미처 채색되지 못한 부분이 많습니다. 아마 그림을 그리다 일을 당한 듯합니다. 그런데 아기를 그리다니요? 사실 클림트는 평생 '여성'과 '죽음'이라는 주제에 몰두했습니다. 그런 그가 마지막으로 선택한 주제가 아기라는 사실은 뜻밖입니다. 그는 왜 죽음의 문턱에서 아기를 그렸을까요?

철학자 니체는 《차라투스트라는 이렇게 말했다》에서 삶의 진정한 주인이 되는 인간은 3단계로 정신이 진화한다고 말합니다. 1단계는 삶에 놓인 고통이라는 짐을 기꺼이 짊어지고 사막을 걸어갈 수 있는 끈기정신을 가진 '낙타'입니다. 2단계는 단순히 고통을 인내하는 것을 넘어 세상의 문제와 맞서 싸우는 투쟁정신을 가진 '사자'입니다. 궁극의 3단계는 1~2단계 정신을 바탕으로 새로운 가치와 규범을 만들어내는 창조정신을 가진 '어린아이'입니다.

클림트는 어땠을까요? 그는 자신이 가야 하는 길 위에 놓인 짐을 기꺼이 어깨에 지고 고난의 사막을 걸어갔습니다. 그리고 투쟁했습니다. 대다수가 순응하기에 문제없어 보이지만, 분명 맞지도 옳지도 않은 세상의 규칙에 대항한 투쟁이었습니다. 클림트는 '그것은 문제가 있다!'고 솔직하고 당당하게 외쳤죠. 그리고 아이와 같은 천진난만함으로 자신의

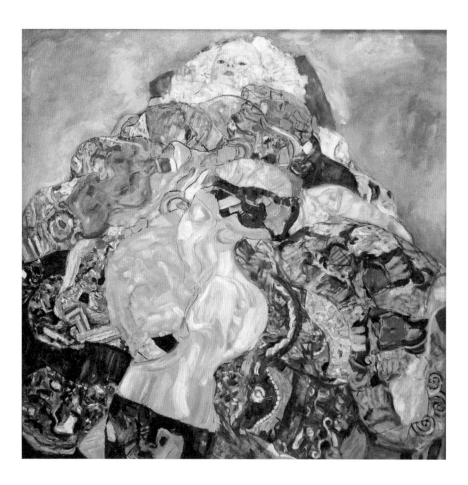

"왜 죽기 전 아기를 그렸을까?"
구스타프 클림트, 〈아기(요람)〉, 1917~1918

삶을 놀이로 승화시켰습니다. 신명나는 놀이 속에서 자신만의 규칙이 살아 숨 쉬는 놀이터를 만들었습니다. 원래 정해진 세상과 규칙 따위는 없었던 것처럼 말이죠. 룰 브레이커에서 룰 메이커로 거듭나는 어린아이 같습니다.

빈 미술계를 테러했던 희대의 반항아 클림트. 그의 요람 속 아기는 혹시 니체가 말하는 '어린아이'를 뜻하는 것 아닐까요? 드디어 자신도 낙타와 사자의 단계를 지나 새로운 가치와 규범을 창조하는 어린아이가 되었다고 느낀 것 아닐까요? 그렇다면, 이 요람 속 아기는 클림트의 처음이자 마지막 자화상이 아닐런지……. 그 답은 그림 속 아기가 알고 있습니다.

구스타프 클림트
Gustav Klimt

출생-사망	1862년 7월 14일 ~ 1918년 2월 6일
국적	오스트리아
사조	표현주의
대표작	〈키스〉, 〈유디트〉, 〈아델레 블로흐-바우어의 초상〉, 〈스토클레 프리즈〉, 〈베토벤 프리즈〉

◈ 빈 표현주의를 연 클림트의 표현주의

뭉크로부터 시작된 표현주의는 기득권을 쥔 보수적인 화단에서 분리를 선언하며, '새 시대, 새 예술'을 꿈꾼 독일의 전위적 예술가들에게 전격 수용됩니다. 그런 독일 표현주의자들의 영향을 받아 오스트리아에 맞는 표현주의를 담대하게 시작한 화가가 바로 클림트입니다.

독일보다 더욱 보수적인 양식이 팽배하던 오스트리아였기에 클림트의 그림은 고전적이면서도 표현적입니다. 그의 그림에선 대부분 여성의 관능미와 성적 욕구가 강조되는데요. 이는 당시 뜨거운 감자로 떠오른 프로이트의 정신분석학의 영향입니다. 사회적 금기나 규율에 갇히지 않고 인간 내면의 진실을 예술로 밝히겠다는 클림트의 뜻이 담겨 있는 대목이죠.

더불어 그의 그림은 곡선, 황금빛의 장식성이 두드러지는데, 이는 당시 유럽 전역에 유행했던 아르누보(Art Nouveau) 양식을 적극 반영한 결과입니다. 이것 역시 여성의 관능미를 극대화하기 위한 전략으로 볼 수 있습니다. 이런 클림트의 개척은 오스트리아에서 에곤 실레, 오스카 코코슈카 등 걸출한 표현주의자들의 탄생으로 이어집니다.

에곤 실레, 〈앉아 있는 남성 누드〉, 1910, 캔버스에 유채

19금 드로잉의 대가
에곤 실레

사실은 둘째가라면 서러운 순수 지존?

'후방주의' 필수! 에곤 실레의 그림은 왠지 아무도 없는 곳에서 혼자 몰래 봐야할 것 같습니다. 이런 그림을 그린 에곤 실레. 도대체 어떤 사람인가 했는데, 사진을 보니 평범하기 그지없습니다. 심지어 순수 지존이었다고요?

'19금.' 에곤 실레는 이렇게 요약됩니다. 도대체 무슨 그림을 그렸기에 그런 걸까요? 그는 실오라기 하나 걸치지 않은 인물의 누드는 기본, 남녀 가릴 것 없이 인물의 성기를 노골적으로 드러낸 드로잉을 합니다. 더 나아가 그림 속 인물은 대놓고 자위 행위를 하죠. 성관계 장면을 담지 않으면 섭섭하고, 심지어 동성애 장면까지 가감 없이 그립니다. 이런 은밀한 장면을 연출하고 있는 인물의 표정에 수치심 따위란 없습니다. 모두 당당하게 그 순간의 쾌감을 만끽하고 있죠. 성스러운 여신과 천사로 가득하던 서양미술 역사상 이렇게까지 19금을 노골적으로 드러낸 적은 없었습니다. 에곤 실레의 그림은 퇴폐적인 19금 포르노그래피를 연상케 합니다. 누군가는 그의 드로잉을 보며 눈살을 찌푸릴지도 모르죠.

그런데 혹시 실레가 어떤 사람인지, 또 왜 그런 그림을 그렸는지 생각해본 적 있나요? 그의 삶과 생각을 들여다보면, 그는 오직 내면의 목소

리에 귀를 기울이며 예술을 실천한 '순수 지존'이었음을 알 수 있습니다. 다른 어떤 것과 섞이거나 타협하지 않고, 자기만의 순수한 영혼을 지켜 나가려 했던 세기말 오스트리아의 순수 지존! 지금 그 도발적인 녀석을 만나러 오스트리아 빈으로 함께 떠나볼까요?

19금 씨앗

"태어날 때부터 화가였다." 이 말은 에곤 실레를 위한 말이 틀림없습니다. 그는 연필을 쥘 수 있게 된 두 살 때부터 그림을 그렸다고 하니 악력부터 남달랐나 봅니다. 게다가 틈만 나면 그림을 그리더니 일곱 살 무렵에는 해가 뜨고 질 때까지 그림만 그리는 경지에 이르렀다고 합니다. 사실인지 아닌지는 당시 그와 함께 살지 않았기에 모를 일이죠. 그러나 그 무렵 그린 기차 그림의 정교함을 보면 그의 비범한 재능을 인정하지 않을 수 없습니다.

그림에 대한 타고난 재능과 열정은 기본! 여기에 실레는 평생 추구할 예술 주제마저 자연스럽게 얻게 됩니다. 어릴 적에 가족, 특히 아버지에게서 얻은 것이죠. 어린 실레는 오스트리아 툴른 역장이었던 아버지 아돌프 실레를 무척 좋아하고 따랐습니다. 당시에 그린 그림이 온통 기차, 철로, 신호등으로 도배되어 있는 것만 봐도 짐작이 가능합니다. 그런데 그런 아버지에게 고통이 하나 있었으니, 바로 성병인 매독을 앓고 있었다는 것입니다. 이것은 실레의 어머니 마리에게까지 감염되어 아이가

사산되는 불행을 겪습니다. 이어 실레가 세 살이 되던 1893년, 열 살이던 누이 엘비라마저 선천성 매독으로 사망하죠. 그리고 1903년, 매독 증세가 심해진 아버지는 결국 직장을 잃게 됩니다. 그러던 어느 날, 아버지는 발작을 일으키던 중 그간 투자했던 주식과 채권 모두를 태워버리는 어이없는 짓을 저지릅니다. 그것은 실레 가족의 유일한 재산이었는데 말이죠.

1905년, 아버지는 고통 속에서 사망합니다. 열다섯 살 실레에게 그것은 엄청난 충격으로 뇌리에 박힙니다. 아버지를 좋아했던 만큼 슬픔은 컸고, 아버지의 죽음을 슬퍼하지 않았다는 이유로 어머니를 평생 증오하기까지 합니다. 어쨌든, 뼈아픈 경험 속에서 실레는 뜻하지 않게 자신만의 예술 주제를 얻습니다.

죽음을 부르는 '성(性)'에 대한 두려움. 그리고 '성'의 굴레에서 벗어날 수 없는 괴로움. 그렇게 실레는 어린 나이에 성에 대한 트라우마를 겪게 됩니다. 이는 아마 의식 깊숙한 곳에 숨어 젊은 날의 그를 마구 괴롭혔을 것입니다. 그러나 실레는 이로 인한 고통과 불안을 자신만의 예술을 꽃피우는 영감의 원천으로 승화시킵니다.

19금 씨앗에 싹을 틔우려고

타고난 재능과 끝없는 열정이 만나 비범해지는 것이겠죠? 실레가 그랬습니다. 1906년, 열여섯 살 실레는 빈 미술 아카데미에 합격합니다.

참고로 이 학교는 말이죠. 아돌프 히틀러가 젊은 시절 무척 들어가고 싶어 했던 곳입니다. 실레가 입학하고 1년 후 열여덟 살 히틀러가 입학시험을 보지만 탈락합니다. 이후 재수를 하지만 또 탈락합니다. 젊은 히틀러가 그토록 갈망했던 그곳을 어린 실레는 단번에 골인한 것이죠.

그러나 자유로운 영혼인 실레는 얼마 못 가 학교 생활에 지루함을 느낍니다. 전통을 추구하는 보수적인 교육 방식 때문이었죠. 저학년은 실제 모델을 보며 드로잉을 할 수 없었고, 유화 물감조차 만지지 못했습니다. 또한 역사나 신화 같은 주제만 그려야 했죠. 이런 교육 방식에 진저리가 난 실레는 교수와 싸우기에 이르고, 이내 교수로부터 '사탄이 토해 놓은 녀석'이라는 욕까지 듣게 됩니다.

사실 실레는 믿는 구석이 있었습니다. 1907년, 그는 빈 화단에서 거장이자 문제아로 불리던 45세의 클림트를 만납니다. 실레는 클림트에게 미술에 대한 철학과 기법 모두에 지대한 영향을 받습니다. 특히 클림트를 통해 과거에서 벗어나 새로운 예술을 창조하겠다는 투쟁정신을 갖게 되죠. 실레는 클림트의 작품에서 영감을 얻어 다수의 작품을 제작하기도 합니다. 클림트 특유의 장식적 양식을 가져와 자기만의 예술을 실험하는 모습이 눈에 띄죠.

클림트의 〈다나에〉를 본 후 영감을 받아 그린 실레의 〈다나에〉를 보세요. 다나에를 황금빛으로 표현한 것, 배경을 장식적으로 묘사한 것에서 클림트의 영향이 분명히 드러납니다. 그런데 솔직히 실레의 〈다나에〉를 보면 뭔가 부족하고 부자연스러워 보이죠? 그동안 갇혀 있던 전통적 패러다임에서 벗어나기 위해 애쓰는 과도기에 그려졌기 때문일 것입니다.

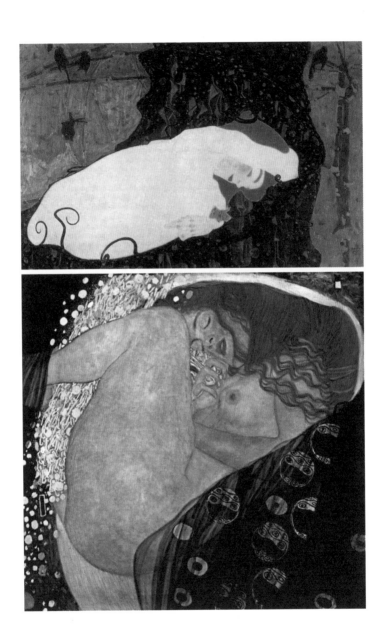

"클림트는 나의 멘토!"

(위)에곤 실레, 〈다나에〉, 1909
(아래)구스타프 클림트, 〈다나에〉, 1907~1908

이 시기에 실레는 클림트를 통해 회화에 '에로티시즘'을 담을 수 있음을 깨닫게 됩니다. 어린 시절 이후, 줄곧 봉인되어 있던 성에 대한 기억, 그 트라우마가 봉인해제된 것입니다. 이제, 실레식 '성의 노래'가 종이 위를 파고들 채비를 마쳤습니다.

실레가 만난 또 다른 사람이 있습니다. 오스카 코코슈카입니다. 네 살 연상인 그가 실레보다 먼저 하고 있던 것이 있습니다. 바로 적나라한 누드 드로잉! 코코슈카는 남성과 여성을 불문하고 인물의 중요 부위까지 적나라하게 드러낸 드로잉을 했습니다. 실레는 코코슈카의 매우 직설적인 누드 드로잉에서 큰 영감을 얻습니다. 자신이 가지고 있던 성에 대한 트라우마를 코코슈카의 스타일로 응용해낸다면, 매우 효과적으로 표현할 수 있겠다고 본 것이죠.

실레는 열일곱 살부터 스무 살까지 단 3년 동안 압축적으로 성장합니다. 이 진화 과정에 대미를 장식한 사람이 있었으니, 우리가 사랑하는 그 이름 반 고흐와 뭉크입니다. 1909년, 클림트가 주도한 '제2회 쿤스트샤우'전이 열립니다. 클림트 덕에 신예였던 실레도 참여할 수 있었죠. 그는 이 전시에서 반 고흐와 뭉크의 작품을 보고 충격에 빠집니다. 반 고흐와 뭉크는 본 것 그대로를 그리지 않았던 것이죠. 그들은 자신의 감정을 캔버스 위에 마음껏 쏟아내고 있었습니다. 이렇게 실레는 감정을 표출하는 '표현주의'를 만나게 됩니다. 예리한 눈과 쿵쾅대는 심장으로 말이죠. 그러면서 자유로운 감정표현에 방해가 되는 요소들은 과감히 버립니다. 얼마 전 클림트에게서 배웠던 장식적 양식마저도……

19금 싹, 트다

실레가 배우고 답습하는 것에서 멈추는 사람이었다면, 지금 우리와 결코 만날 수 없었겠죠. 그러나 실레는 자기만의 색을 표현하지 못하면 답답해 견딜 수 없는 사람이었습니다. 그는 클림트, 코코슈카, 그리고 반 고흐, 뭉크와 같은 표현주의 선배들에게서 배운 것을 영감의 호수 바닥까지 끌고 들어갑니다. 그리고 끈질기게 자기만의 것으로 만들어 수면 위로 올라옵니다. 결코 쉽지 않은 그 일을 단 3년 만에 이루어내며 빠르게 성장합니다. 물론, 이것이 가능했던 건 어린 시절부터 숨 쉬듯, 밥 먹듯 해왔던 드로잉 내공에 있을 것입니다.

드디어 자신의 예술 세계가 완성되었다고 확신한 에곤 실레. 1909년, 열아홉 살에 빈 미술 아카데미를 자퇴합니다. 더불어, 동료들과 함께 '신예술가 그룹'을 결성합니다. 신예술가 그룹의 탄생을 알리는 선언서에 그는 신예술가를 이렇게 정의합니다.

"신예술가는 자립적인 존재여야 한다. 신예술가는 창조자여야 한다. 신예술가는 과거와 미래의 산물 없이도 오로지 혼자서 직접 기초부터 쌓아 올릴 수 있어야 한다. 이것이 가능해야 신예술가라 할 수 있다."

쉽게 말해, 자기 마음대로 그리겠다는 것이죠. 기존 미술계에서 옹호하는 전통적 미술 패러다임을 거부하고, 화가의 감정과 욕구를 있는 그대로 순수하게 쏟아내는 예술을 하겠다는 것입니다.

19금 꽃, 피다

자퇴, 그룹 결성, 선언서라……? 당시 실레의 마음이 어땠을지 감이 오시나요? 그가 어떤 각오와 정신을 가지고 있었는지 생생히 엿보고자 글을 공유합니다. 그의 후견인이었던 큰아버지 레오폴드에게 보낸 편지 글입니다.

"자기신뢰야말로 용기의 초석이고, 자기신뢰는 위험이란 요소와 친하게 되어 있습니다. (중략) 용기란 고뇌하며 위험에 맞서는 정신을 의미합니다. (중략) 삶은 거센 물결과 고통을 헤치고 나아가는 투쟁이자, 끝없이 밀려드는 적들과의 투쟁이라고 했지요. 인간은 누구나 자연이 각자에게 선사한 것을 즐기기 위해 홀로 투쟁해야 합니다."

이것이 열아홉 살 에곤 실레의 정신입니다. 자연이 자신에게 준 것을 삶에서 즐기기 위해 스스로를 믿고, 용기를 내, 위험을 기꺼이 껴안으며 투쟁하는 것. 그 의지는 끝내 그만의 솔직하고 뜨거운 예술 세계로 실체를 드러냅니다.

실레는 자기 예술의 시작을 '자기 자신'에게서 찾습니다. 내면에서 꿈틀대는 불안과 고통으로 몸부림치면서도 자기 확신과 열정을 유일한 무기로 예술혼을 불태웁니다. 누구보다 잘 알고 있을 자기 내면의 민낯과 젊음의 초상을 자기만의 몸짓과 표현으로, 꾸밈없이 있는 그대로 그림에 투사합니다.

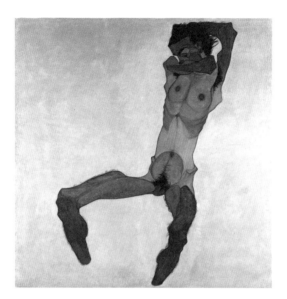

"누구에겐 외설일지라도, 나에겐 순수한 본능의 표현!"
에곤 실레, 〈앉아 있는 남성 누드〉, 1910

그의 그런 자화상을 보면 혹자는 실레의 나르시시즘이 느껴진다고 합니다. 또, 앞서 말한 벗어날 수 없는 성적 충동에 대한 괴로움과 공포가 느껴진다고도 합니다. 물론, 그렇습니다. 그러나 좀 더 들여다보면 그의 솔직함을 넘어선 어떤 정직함까지 보입니다. 보통 사람은 자신의 치부를 타인에게 보여주기 싫어합니다. 들키기 싫다는 게 더 정확한 표현이겠네요. 자신의 자존심에 큰 상처를 줄 수 있는 일이기 때문이죠. 그래서 보통 자신의 좋은 점만을 타인에게 보여주고 싶어 합니다.

그러나 실레의 자화상은 그렇지 않습니다. 그는 자신의 사지를 스스

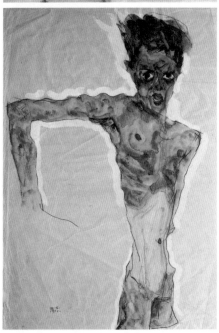

"확신과 불안 사이에서 '젊음의 초상'을 그리다!"

(좌)에곤 실레, 〈자화상〉, 1910
(우)에곤 실레, 〈삼중자화상〉, 1911
(아래)에곤 실레, 〈자화상〉, 1911

로 절단합니다. 보통 가려서 숨기는 중요 부위를 적나라하게 보여줍니다. 몸은 피골이 상접하게 그려놓아 마치 한 마리의 벌레를 보는 것 같습니다. 눈동자는 어떤가요? 벌건 것이 마치 좀비 괴물을 연상시키죠. 즉, 자신을 추하게 그리고 있습니다. 그는 자신의 겉모습이 아닌, 자신의 '속모습'을 솔직하게 보여주고 있습니다. 사지가 잘려 마음대로 할 수 없는, 고통받아 몸부림치고 있는 자신의 속 모습을 말입니다.

평생 100여 점 이상의 자화상을 '쓴' 에곤 실레. 그의 자화상은 마치 일기 같습니다. 그날 자신의 감정과 생각을 글이 아닌 자화상으로 그려 쓴 것이라고 해야 할까요? 스무 살의 차고 넘치는 젊음의 열기와 반항 정신, 터져 나오는 감정과 욕구, 그 모든 것을 거르지 않고 쏟아내고 있습니다. 외형은 19금이지만, 순수한 젊음의 열병이 느껴집니다. 흥미로운 점은 그런 그의 자화상을 보면 마치 '모든 청춘의 자화상'을 그려놓은 듯한 공감을 일으킨다는 것입니다. 그만큼 숨김없이 솔직하게 표현했기 때문이 아닐까요? 다른 화가의 자화상에서는 잘 느껴지지 않는 묘한 마력이 있습니다.

빨간 꽃! 19금인가?

자신에 대한 솔직함은 성욕에 대한 솔직한 표현으로 확장됩니다. 실레에게 성은 아버지의 죽음을 포함해 가족을 파탄으로 몰고 간 공포의 대상이었죠. 어린 시절부터 줄곧 따라다녔던 성에 대한 두려움, 그리고

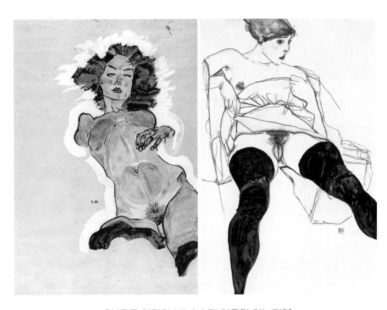

"성욕은 인간의 본능! 숨길 이유가 있는가?"
(좌)에곤 실레, 〈여성 누드〉, 1910
(우)에곤 실레, 〈검은 스타킹을 입은 여자〉, 1913

인간인 이상 성욕에서 벗어날 수 없다는 괴로움. 스무 살이 된 실레는 이제 그것을 수치스럽게 여기거나 숨기지 않기로 합니다. 자신의 예술에 성과 성욕을 솔직하게 표현하기로 하죠. 그의 작품을 본 사람들은 분개하며, 외설이라고 욕했습니다. 그러나 그는 이런 식으로 생각했죠. '식욕이나 수면욕처럼 성욕 역시 인간이 가지고 있는 본능이다. 너무나 자연스러운 욕구이지. 그런데 왜 유독 성욕만 금기되고 숨겨야 하는가? 사회적 터부인 성욕, 나는 거리낌 없이 있는 그대로 표현하겠다.'

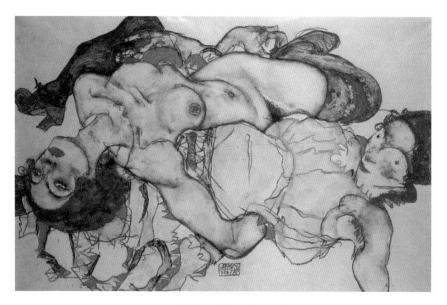

에곤 실레, 〈뒤엉켜 누운 두 소녀〉, 1915

이렇게 되니 그는 더욱 많은 누드모델과의 작업이 필요했습니다. 그러나 변변찮은 주머니 사정에 비싼 모델료를 감당하기가 어려웠죠. 이런 상황을 보던 클림트는 자신의 모델 중 한 명을 소개해줍니다. 열일곱 살의 발레리에 노이칠입니다. 애칭으로 발리라 불리던 그녀는 실레와 사랑에 빠집니다. 그때부터 약 4년간 동거하며 실레의 뮤즈이자, 전속 모델이 되어줍니다. 집안일부터 실레의 그림을 판매·관리하는 것까지 도맡으며 실레가 예술 작업에만 전념하도록 물심양면으로 돕죠.

생애 처음으로 뮤즈를 만난 실레는 '19금 꽃'을 활짝 피우며 폭발적으로 작품을 쏟아내기 시작합니다. 직설적으로 드러난 여성의 중요 부위, 그것을 넘어 자위 행위를 하는 모습, 동성애 장면까지 사회적으로 성과 관련해 금기시되고 추하다고 여기는 모든 것을 그림으로 솔직하게 표현합니다. 이것은 관점에 따라 외설적, 노골적, 19금, 포르노그래피 등의 명목으로 빨간 딱지가 붙을 수 있습니다. 실레의 그림, 예술인가요? 외설인가요?

순수에 박힌 가시

당시 대다수의 사람들은 실레의 그림을 외설로 보았습니다. 1912년에는 미성년자 유괴와 풍기문란 혐의로 실레가 체포되는 사건이 발생합니다. 졸지에 성범죄자가 된 것이죠. 도대체 무슨 일이 있었던 걸까요?

1911년, 빈에서의 답답한 도시 생활에 질린 실레는 조용한 전원에서 작업하기를 원합니다. 그래서 발리와 함께 빈 외곽에 있는 시골 노이렝바흐로 떠나죠. 시끄러운 도시의 소음을 벗어나 조용한 시골에 온 실레는 평온한 마음으로 작업에 전념합니다. 처음 몇 개월은 잠잠했습니다.

그런데 사실 순박한 시골 사람들에게 실레는 눈엣가시였습니다. 갑자기 나타나 19금 그림을 그리는데다, 아직 성인도 안 된 열일곱 소녀와 동거를 하다니! 이런 상황을 아는지 모르는지 실레 커플에게 호기심을 느낀 마을 소녀들은 실레 집에 불쑥 찾아가 시간을 보내며 노는 일이 비

일비재해졌습니다. 설상가상, 실레는 그 소녀들을 모델로 그림을 그리기 시작합니다. 자기 스타일 그대로 말이죠.

이제, 갈 때까지 갔습니다. 실레는 마치 롤리타 콤플렉스를 연상시키는 그림을 거리낌 없이 그립니다. 아이들의 옷을 벗겨 그림을 그린다는 소문이 마을에 파다하게 퍼질 무렵, 아버지와의 갈등을 못 이겨 가출한 소녀가 실레의 집 문을 두드립니다. 집에 가기 싫었던 소녀는 그의 집에서 며칠 머무르죠. 이 사실을 알게 된 소녀의 아버지는 실레를 유괴범으로 신고하고, 실레는 졸지에 성범죄 용의자로 법정에 서게 됩니다.

결국, 미성년자 유괴 혐의는 무죄를 선고받습니다. 그러나 노골적인 성적 묘사의 그림으로 아이들의 정서를 해쳤다는 풍기문란 혐의는 벗지 못하고 23일간 감옥살이를 하게 됩니다. 실레는 자신의 작품이 사회의 악이라는 판결을 받은 것에 분노합니다. 그러나 더욱 참을 수 없었던 건 감방에 있는 23일 동안 자유롭게 그림을 그리지 못한다는 사실이었죠. 짧다면 짧고, 길다면 긴 약 3주의 시간 동안 그는 그곳에서 고통에 몸부림치며 열세 점의 그림을 그립니다. 며칠간 그림을 그리지 못해 죽을 지경에 있던 그는 간단한 그림 도구를 받고 뛸 듯이 기뻐하며 눈에 보이는 감방과 오렌지를 그립니다(오렌지는 감옥 창문으로 발리가 던져준 것입니다).

이내 정서적으로 안정을 찾는가 했는데, 어느 날부터인가 괴로움과 분노가 뒤섞인 자화상을 그리며 울분을 토하기 시작합니다. 사회적 몰이해로 자신의 예술이 탄압당했다고 느낀 것이죠. 그는 자신의 감정을 자화상으로 쏟아내며 이 고통을 이겨내리라 다짐합니다. 이때 자신을 박해받은 성인 세바스찬에 비유하기도 하죠. 역시 타고난 나르시스트입니다.

"미칠 듯 괴롭다!"

에곤 실레, 〈예술가가 활동을 못하도록 저지하는 것은 하나의 범죄이다.
그것은 움트고 있는 새싹의 생명을 빼앗는 일이다〉, 1912

세상과 만난 순수 지존

구속 사건은 이후 실레의 예술에 큰 영향을 미칩니다. 자의든 타의든 그의 표현에 '이성'이라는 필터가 들어갑니다. 20대 초반에는 그림에 거리낌 없이 자신의 감정과 욕구를 폭발시켰다면, 20대 중반을 향해 가면서는 그림에 '절제'를 입히기 시작합니다. 누드화의 수위는 낮아져 옷을 입히는 경우가 잦아집니다. 흐느적거리는 관능보다 명확한 선과 색의 질서정연함이 나타나기 시작합니다.

실레의 이런 변화, 여러분은 어떻게 보시나요? 혹자는 실레만의 감각을 잃어버렸다고 보기도 합니다. 그러나 그의 변화를 마냥 나쁘게만 봐야 할까요? 감성에 치중한 과격한 표현을 줄인 만큼 이성을 활용한 치밀한 구성과 균형이 자리 잡게 되었다고 볼 수도 있습니다. 감성에 이성이 적절히 섞여 작품의 정교함이 높아진 것이죠. 조화와 균형을 꾀하는 실레의 새로운 예술이 시작된 것입니다.

이런 관점으로 보면 실레의 옥중생활 또한 다시 보게 됩니다. 당시 그에게는 분한 일이었겠지만, 세상과의 균형을 맞추게 되는 효과가 있었다고 볼 수 있습니다. 그리고 옥중생활 후 그는 더욱 적극적이고 활발하게 전시 활동을 하며 자신을 알리기 위해 노력했습니다. 자신의 예술에 오명을 씌운 사건이 오히려 자신의 예술을 세상에 이해시키고자 더 노력하는 시발점이 된 셈입니다.

작품이 변하면서 그도 변한 걸까요? 1915년, 스물다섯의 실레는 4년간 함께해온 발리를 냉정하게 버립니다. 그리고 작업실 앞집에 살던 부

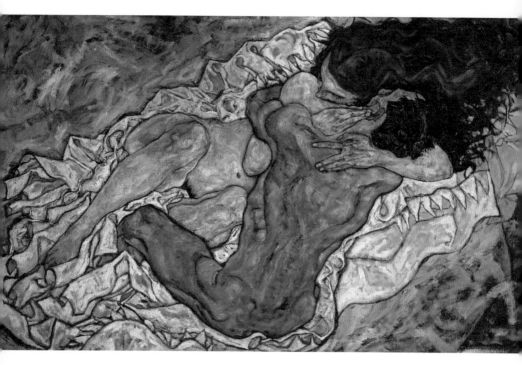

"확 달라진 스타일!"
에곤 실레, 〈포옹〉, 1917

유하고 품격 있는 하름스가의 딸 에디트와 결혼합니다. 당사자가 아닌 이상 당시의 상황과 감정을 정확히 알기는 어렵습니다. 다만 발리와의 절제 없는 생활로 항상 빚에 시달렸던 점, 그리고 예술계에서 점차 인정을 받고 있었던 점들을 고려했을 때 이제는 안정적인 생활을 해야겠다는 이해타산적인 판단을 한 것이 아닐까 추측됩니다. 그도 발리에게 많

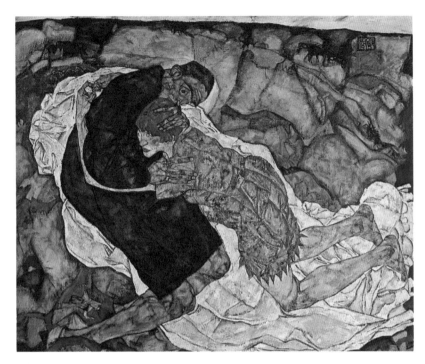

"예술은 예술가의 삶에서 나오는 것."
에곤 실레, 〈죽음과 소녀〉, 1915

이 미안했는지 둘의 우울한 모습을 그림으로 기록합니다. 마치 다가올 처참한 앞날을 예견한 듯이……. 이는 실레의 대표작 중 하나로 평가받는 〈죽음과 소녀〉입니다.

실레를 잃은 것이 세상을 잃은 것과 같았을 발리는 이후 적십자 간호사로 자원해 일하다 1917년 스물셋에 성홍열로 조용히 세상을 떠납니다.

허무하게 진 순수의 꽃

이후 실레는 승승장구하며 빈을 이끄는 최고의 화가로 군림합니다. 하지만 성공의 단꿈도 잠시, 1918년 제1차 세계대전 막바지에 유럽 전역에 스페인 독감이 불어닥칩니다. 무려 2,300만 명에 달하는 사망자를 낸 저주의 인플루엔자였죠. 실레와 그의 아내 역시 피할 길이 없었습니다. 이제, 정상의 자리에서 마음껏 꽃을 피우려 했던 스물여덟의 실레는 배 속 아이와 함께 사망한 아내를 무기력하게 바라보다 3일 후 역시 허무하게 져버립니다.

순수함. 그것은 다른 어떤 것과 전혀 섞이지 않았다는 걸 의미하죠. 보통 우리는 공동체의 일원으로서 세상이 정해놓은 규칙과 체계를 이해하고 타협하며 조화롭게 살아갑니다. 그런데 에곤 실레의 28년을 보면, 그가 태생적으로 가지고 있는 '자기 개성의 순수함'을 극단적으로 지켜나가려 했다는 것을 알 수 있습니다. 그는 세상이 정해둔 규칙에 자신을 끼워 맞추거나 타협하는 것을 거부했습니다. 대학 교수와 싸우고 자퇴, 선배 클림트에게서 벗어나 자신만의 신예술가 그룹 결성, 남녀노소 가리지 않고 온갖 성행위로 가득한 19금 드로잉으로 철창신세까지. 어찌 보면, 자기 개성의 순도를 0.1퍼센트도 잃고 싶지 않아 세상과 싸운 것처럼 보입니다.

존재 하나가 자신의 개성을 지키기 위해 세상과 싸운다? 천상천하 유아독존(天上天下 唯我獨尊)! 자기 개성의 순수함을 지키고자 했던 순수 지존, 실레에게 붙여주고 싶은 말입니다. 벗어날 수 없는 성욕의 굴레, 주

체할 수 없이 타오르는 자기애. 이 젊음의 열기를 실레는 숨김없이, 꾸밈없이 선으로 거침없이 표현했습니다. 이것이 19금 포르노그래피로 보이는 그의 드로잉에 숨겨진 정신입니다. 이제, 그의 그림에 다시 귀 기울여보세요. 그가 모은 선의 집합체에서 자신의 개성을 순수하게 뿜어내는 젊은이의 외침이 들려오지 않나요?

에곤 실레
Egon Schiele

출생-사망	1890년 6월 12일 ~ 1918년 10월 31일
국적	오스트리아
사조	표현주의
대표작	〈앉아 있는 남성 누드〉, 〈죽음과 소녀〉, 〈포옹〉, 〈바람 속의 가을나무〉, 〈죽음의 고통(사투)〉

◈ 자전적 욕구 분출의 솔직한 일기, 에곤 실레의 표현주의

실레는 클림트의 제자이자 후배입니다. 사실 클림트를 만나고 얼마 되지 않아 자기만의 개성 넘치는 스타일을 창조하는 천재성을 보여주어 그의 제자라고 말하기도 민망할 정도입니다. 실레는 클림트보다 더 과감하게 자신의 '생각과 감정'을 회화에 표출했습니다.

클림트의 예술관과 프로이트 이론에 영향을 받아 성적 본능, 죽음의 공포 등을 주제로 그림을 그렸는데요. 이러한 주제를 일반화시켜 차분하게 보여주는 클림트와 달리, 실레는 자신의 격정적인 감정과 욕구를 숨김없이 직설적으로 표현했습니다. 어찌 보면 노골적으로 보이기까지 하죠. 누드와 성행위로 가득한 초기 작품과 달리, 〈죽음과 소녀〉, 〈가족〉 등 후기 작품에서는 뭉크처럼 자신의 자전적인 체험을 고스란히 담아낸 것이 특징입니다.

또한 그의 특징 중 하나는 드로잉을 예술 작품으로 승화시켰다는 점입니다. 12년이라는 짧은 기간 동안 그는 유화 300점, 드로잉 2,000점을 남깁니다. 드로잉 작품수가 압도적이죠. 그의 드로잉은 종이와 캔버스, 펜화와 유화 간에 위계질서를 무너뜨릴 정도로 매력적입니다. 보통 습작으로 치부되는 드로잉을 예술 작품으로 여겨지도록 인식의 전환을 이끌어낸 것도 에곤 실레의 힘이라고 할 수 있습니다.

생생한 목소리로 만나는 에곤 실레 ▶

· 07 ·

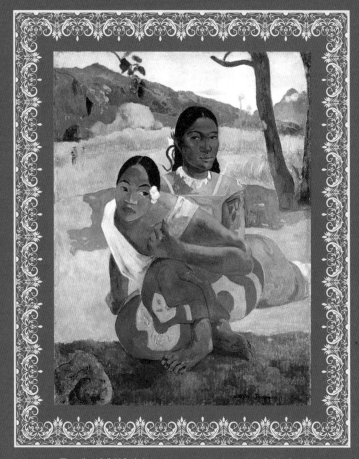

폴 고갱, 〈언제 결혼하니?(Nafea Faa Ipoipo)〉, 1892, 캔버스에 유채

자연의 삶을 동경했던
폴 고갱

알고 보니
원조 퇴사학교 선배?

예술가는 왜인지 멀게만 느껴지고 우리랑 다른 줄 알았는데, 퇴사 선배라고 하니 갑자기 막 가깝게 느껴지고 친한 척하고 싶어집니다. 예사롭지 않은 복장으로 피아노를 치고 있는 폴 고갱, 그의 퇴사 스토리 한번 들어볼까요?

서점을 가봐도, TV를 켜봐도, SNS를 훑어봐도 '퇴사하고 싶다'는 말이 곧잘 들리는 요즘입니다. 살벌한 취업 전쟁 끝에 취업에 성공해도 행복은 잠시뿐, 이리저리 치이다 보면 알 수 없는 회의감이 밀려듭니다. 그리고 '나는 누구일까?', '앞으로 어떻게 살아야 할까?'라는 물음이 머릿속에 조금씩 차오르죠. 한 번 사는 인생, 정말 내가 원하는 대로 산다면 얼마나 행복할까요? 그런데 막상 퇴사를 꿈꿔도 어떻게 해야 할지 몰라 막막하기만 합니다. 그래서 주저하게 되죠.

여기, 퇴사 후 화가가 된 퇴사학교 선배가 있습니다. 바로 폴 고갱입니다. 그는 소싯적 잘나가는 증권맨이었습니다. 그런데 돌연 회사를 관두더니 화가가 되었습니다. 뭐든지 먼저 길을 닦아놓은 선배의 이야기가 가장 믿을 만하고 쓸모 있기 마련입니다. 그럼 지금부터 원조 퇴사학교 선배 폴 고갱의 이야기를 들어보겠습니다.

원인은? 페루 본능!

1849년 8월, 이제 겨우 한 살이던 갓난아기 고갱은 파리에서 페루로 가는 배 안에 있었습니다. 당시 프랑스는 격동의 상황에 처해 있었습니다. 1848년, 2월 혁명을 치른 프랑스는 공화국으로 선포됩니다. 그리고 그 해 12월, 국민 직접투표로 첫 대통령을 선출하죠. 국민에 의한 국민을 위한 새로운 공화국과 새로운 지도자의 탄생을 꿈꿉니다. 그러나 결과는 의외로 나폴레옹의 조카였던 루이 나폴레옹(나폴레옹 3세)이 당선됩니다. 과거 나폴레옹이 이룬 영광의 재현을 꿈꾼 사람들이 압도적으로 많았던 거죠. 새로운 지도자를 원했던 진보주의자들은 절망에 빠집니다. 그중에는 고갱의 아버지 클로비스 고갱도 있었습니다. 진보주의 정치부 기자였던 그는 프랑스에는 더 이상 미래가 없다고 생각해 아내의 고향인 페루에 가 살기로 합니다. 그곳에서 신문사를 차리는 꿈을 가지고 말이죠. 하지만 안타깝게도 클로비스 고갱은 페루로 가던 도중 심장병으로 사망합니다.

어쨌든 젖먹이 고갱은 그렇게 페루에 갔습니다. 그는 당연히 몰랐습니다. 그때의 체험이 그의 앞날을 송두리째 바꾸어놓게 되리라는 것을 말이죠. 태어나자마자 페루로 가 파리가 아닌 '페루의 소년'이 된 고갱. 그의 진정한 마음의 고향은 순수한 자연을 머금은 페루가 됩니다. 고갱은 6년 동안 그곳에서 살며 남미의 뜨거운 태양에 익숙해집니다. 또, 야생 그대로의 자연 속에서 어린 시절을 가득 채우죠. 우리가 아는 고갱의 8할은 이렇게 만들어진 것이라 볼 수 있습니다.

1854년, 여섯 살의 페루 소년 고갱은 친할아버지의 사망으로 유산을 물려받기 위해 어쩔 수 없이 프랑스로 돌아옵니다. 그런데 자연과 숨 쉬어왔던 소년에게 파리라는 대도시는 불편하기만 했습니다. 파리에서 어떤 즐거움도 찾지 못해 방황하던 10대 고갱은 결국, 1865년 선원이 되어 국제상선에 몸을 싣습니다. 그렇게라도 마음의 고향인 페루로 가고 싶었던 거겠죠. 고갱은 5년을 바다 위에서 보내며 보통 사람은 가지 못할 남미, 북극 등 세계 곳곳을 누빕니다. 망망대해에 떠 있던 미지의 섬들도 가보게 되죠. 겉으로는 바다가 좋아 마냥 떠돌아다닌 것처럼 보입니다. 그러나 그가 그렇게 10대를 보낼 수밖에 없었던 진짜 이유는 태생부터 함께했던 마음의 고향 페루에서 찾을 수 있습니다. 그는 어린 시절 페루에서의 추억을 끝없이 그리워하고 갈망했던 것입니다. 여기에는 야생 그대로의 자연, 그리고 자유에 대한 갈망이 숨어 있습니다.

직딩의 쏠쏠한 재테크

5년 동안 배를 타고 지구별 여행자를 자처하던 고갱에게 문명으로부터 부름이 옵니다. 어머니가 사망한 것입니다. 1871년, 인도에 있던 그는 프랑스로 돌아갑니다. 이후 그는 어머니의 죽음에 깊은 충격을 받은 건지 다시 바다로 떠나지 않습니다. 대신 어머니의 친구이자 후견인이 된 귀스타브 아로사의 소개로 증권중개소에서 일하기 시작합니다. 예상 외로 그곳에서 고갱은 증권맨으로서 능력을 발휘합니다. 특히, 어릴 적

페루 생활로 타국어에 능통했던 점이 증권 업무에 큰 장점이 되었죠. 오랜 선원 생활로 얻은 풍부한 경험 역시 그의 노련함을 키워주었을 것입니다. 이렇게 증권맨으로 승승장구한 그는 단기간에 꽤 짭짤한 수입을 얻습니다. 이제는 사회생활에 적응했는지 스물세 살이 되던 1873년, 그는 젊은 덴마크 여인 메트 가드와 만나 결혼합니다. 이후 10년간 착실히 회사생활을 하며 다섯 아이의 아버지가 되죠. 이 생활이 계속 이어졌다면? 당연히 고갱은 19세기의 어느 증권맨으로 남았을 겁니다. 그러나 그는 그러지 않았습니다.

고갱을 증권맨으로 만들어준 사람, 귀스타브 아로사. 이 사람이 고갱에게 준 것이 한 가지 더 있습니다. 사실 이것이 핵심인데요. 바로 미술입니다. 알고 보니 아로사는 아마추어 화가이자 사진가였습니다. 컬렉터로도 감각이 있어 철 지난 고전 작품보다 실험적인 낭만파, 인상파 화가들의 작품을 다수 수집했다고 합니다. 당시 영향력 있던 컬렉터로 날고 기는 화상 및 화가들과도 친분이 있었죠. 아로사의 영향으로 고갱 역시 미술에 관심을 가지게 되고, 인상파 화가들의 작품을 수집하기 시작합니다. 물론, 처음에는 증권맨답게 쏠쏠한 재테크 수단 정도로만 미술을 보았습니다.

직딩의 이중생활

시간이 흐르면서 고갱은 미술을 그저 재테크 대상으로만 삼지 않습니

다. 뭔지 모를 매력에 이끌려 그림을 그리기 시작합니다. 회사를 다니면서 말이죠. 사실 당시 파리는 일종의 '아마추어 회화 붐'이 일고 있었습니다. 모네, 르누아르, 피사로 등으로 대표되는 인상주의자들 때문이었죠. 인상주의 작품들은 굳이 고도의 교육을 받지 않아도 미술을 할 수 있다는 근거 없는 자신감(?)을 품게 해주었던 것입니다. 간편한 튜브 물감까지 생긴 덕분에 프로, 아마추어 상관없이 야외로 나가 그림 그리기에 빠져 있던 시절이었죠. 그중에 고갱도 끼어 있었습니다.

평일에는 회사 다니기에 여념이 없었지만, 주말이 되면 파리 근교로 나가 그림 그리기에 빠졌습니다. 또한 회사 동료와 미술학원에 다니며 더욱 깊이 미술을 대하게 되죠. 이런 시간이 쌓일수록 미술을 향한 애정은 커져만 가고, 이내 점차 빠져나오기 어려운 지경에 이릅니다. 물론, 이 사실을 아내는 모르고 있었습니다. 아내는 그저 '남편이 참 취미생활을 열심히 하는구나' 정도로 여겼을 테죠. 고갱의 남모를 이중생활은 서서히 첨예한 상황에 접어듭니다.

그러던 어느 날, 평일엔 회사에 가고 주말엔 미술을 하는 이중생활에 확실한 쐐기를 박는 인연이 찾아옵니다. 이번에도 역시 아로사가 한 건 합니다. 마치 미술 전도사 같은 아로사는 20대 중반 고갱에게 카미유 피사로를 소개시켜줍니다. 피사로가 누구인가요? 인상주의 원년 멤버로 뚝심 있게 인상주의를 지킨 거장입니다. 무엇보다 진실된 마음으로 후배를 발굴하고 키우는 것에서 보람을 느끼는 화가였죠. 그는 점묘법의 선구자인 조르주 쇠라와 폴 시냐크, 그리고 (좀 더 있다가 신화적인 존재가 되는) 폴 세잔의 스승이기도 합니다. 이런 귀인을 고갱이 만난 것입니다.

피사로 덕분에 고갱은 마네, 모네, 드가, 르누아르 등 인상주의자들을 직접 만나 이야기를 나누게 됩니다. 그 과정에서 인상주의 기법을 넘어 정신까지 체득하게 되죠.

게다가 고갱은 엑상프로방스에서 두문불출하며 작업만 하던 세잔을 만나는 행운까지 얻습니다. 고갱은 그 누구보다 세잔에게서 많은 것을 배웁니다. 특정 방향으로만 붓 터치를 반복하여 정연함을 자아내는 표현기법, 캔버스 화면을 마치 건축하듯 견고하게 구성하는 관점 등 세잔만의 특징들을 고갱은 빠르게 흡수합니다. 그리고 그림에 적용하기 위해 필사의 노력을 쏟아붓습니다. 회사원인지, 화가인지 분간되지 않는 과도기에 이르죠. 그렇게 그는 자신과 코드가 맞는 사람들과 함께 자신의 정체성을 구축해나갑니다.

무엇보다 고갱은 스승을 참 잘 만났습니다. 모네, 르누아르는 고갱이 아마추어라는 이유로 인상주의전에 작가로 참여하는 것을 반대합니다. 그러나 그의 열정을 오랜 기간 눈여겨본 피사로는 뜻을 굽히지 않고, 그를 지지해줍니다. 덕분에 고갱은 1879년 네 번째 인상주의전에 작품을 전시하게 됩니다. 미술을 시작한지 7~8년이 되는 때입니다. 이 전시로 고갱은 인상주의자들에게도 인정을 받게 되고, 이후 인상주의전에 꾸준히 작품을 전시하게 됩니다. 이 말은 회사를 다닌다는 핑계로 부족함을 정당화하지 않기 위해 부단히 노력했음을 의미합니다. 당시 파리에서 가장 핫한 인상주의 예술가들 사이에서 절대 뒤지지 않도록 자신을 끝없이 갈고 닦은 것이죠. 증권맨의 옷을 입었지만, 이미 화가의 정신을 가진 31세 고갱은 이런 그림을 그리는 경지에 오릅니다. 〈파리 카르셀 거

"고갱의 은밀한 이중생활!"
폴 고갱, 〈파리 카르셀 거리, 화가의 가정〉, 1881

리, 화가의 가정〉입니다.

색채며 붓 터치며 깊은 매력을 풍기는 그림입니다. 정말 정성을 다해 그린 기색이 역력합니다. 그만큼 고갱이 예술을 매우 진지하게 생각했음을 알 수 있죠. 실제 이 그림을 그릴 당시 고갱은 '화가의 길'과 '직장인의 길' 사이에서 심각하게 고민하고 있었습니다. 사회적 명분과 가족을 위해서는 경제적으로 안정된 증권맨의 삶을 살아야 한다고 생각했지만, 내면 깊숙한 곳에서는 자꾸 붓을 들어 그림을 그려야 한다고 외치고 있었던 것입니다. 당시 고갱은 분명 이 말을 수도 없이 되뇌었을 것입니다. '아! 퇴사하고 싶다.'

그러던 어느 날, 고갱의 삶에 큰 변화를 가져다줄 사건이 발생합니다. 1882년 프랑스에 급격한 경기 불황이 닥치는데요. 이때 고갱은 증권회사에서 해고를 당하게 됩니다. 아마 그림을 그리느라 불성실했던 게 아닐까요? 하지만 우리의 고갱은 오히려 기뻐합니다. 이미 화가의 길을 가기로 마음먹었기 때문입니다. 10여 년간 지속해온 혼란스러운 이중생활은 이제 끝! 재취업 따위는 생각하지 않습니다. 고갱의 진짜 인생은 서른셋부터 시작됩니다. 이제 24시간 전업화가 폴 고갱으로 새롭게 태어난 것입니다.

찌질한 인생

과연 퇴사 후 고갱은 승승장구했을까요? 전혀 그렇지 않습니다. 인지

도 하나 없는 신인 작가에 불과했던 고갱의 그림을 사는 사람은 없었습니다. 이상은 예술가이나 현실은 다섯 아이를 먹여 살려야 하는 가장이었죠. 이제, 찌질하고도 처절한 고갱의 삶이 시작됩니다.

퇴사 후 생활비를 아껴야 했던 고갱은 가족을 데리고 파리를 떠나 생활비가 저렴한 루앙으로 갑니다. 그곳에서 그림을 열심히 그렸으나 파리에서도 안 팔리던 그림이 팔리기는 만무했겠죠. 딸린 식솔도 많아 모아둔 돈은 순식간에 사라집니다. '든든한 증권맨이었던 남편이 도대체 왜 생계도 책임지지 못하는 화가가 되었는가?' 참다못한 아내 메트는 아이들을 모두 데리고 덴마크 코펜하겐에 있는 친정으로 가버립니다.

졸지에 낙동강 오리알 신세가 된 고갱. 자존심상 쉽지 않았겠지만, 혼자 지내기는 외롭고 버거웠는지 아내가 있는 코펜하겐으로 뒤따라가는 굴욕을 보여줍니다. 그곳에서도 그림을 그리고 개인전을 엽니다만, 역시 근본도 없는 그에게 관심을 보일 사람은 없었습니다. 결국 그는 방수 원단 공장에서 일하는 것은 물론, 단돈 5프랑을 벌기 위해 벽보를 붙이는 일도 마다하지 않으며 처절하게 그림을 그립니다. 그 노력은 1886년 마지막으로 열린 여덟 번째 인상주의진에 열아홉 점의 작품을 출품하는 것으로 이어집니다. 당시 고갱의 심경 고백, 한번 들어보시죠.

"지금 나는 용기도 재능도 부족하다. 곡물 창고로 가서 목을 매는 게 낫지 않은가 매일 자문한다. 그림만이 나를 지탱해준다."

세상은 물론이고, 심지어 가족들도 이해해주지 않는 상황에서 고갱

"당시 고갱의 심정이 그대로……."
폴 고갱, 〈이젤을 앞에 둔 자화상〉, 1885

이 기댈 곳은 오직 그림뿐이었습니다. 여기서 그가 목을 매 스스로 생을 마감했다면, 그의 자리를 어떤 화가가 채울 수 있었을까요? 어쨌든 그는 최악의 상황을 오기로 버팁니다. 비록 현재는 최악이지만, 자신의 길에 대한 믿음은 버리지 않은 것이죠. 아, 퇴사 후의 삶은 이리도 고난의 가시밭길인 걸까요? 그렇지만 느껴집니다. 고난을 삼키는 고갱의 열정이요. 그의 삶은 불구덩이마냥 타오르고 있었습니다.

고갱만이 할 수 있는 것

고갱은 스스로 선택한 길을 그저 묵묵히 걸어갑니다. 1년이고 2년이고 태양에 타버릴 듯해도, 눈밭에 얼어버릴 듯해도 걷고 또 걷습니다. 마치 고행자처럼 한 발자국이라도 더, 조금만 더⋯⋯.

그런 그가 간절히 원했던 꿈은 무엇일까요? 돈을 많이 버는 것이었을까요? 그랬다면 증권맨으로 남았을 겁니다. 하지만 그는 그러지 않았습니다. 그렇다면 미술계에서 빨리 인정받는 것이었을까요? 그랬다면 당시 유행하던 화풍을 좇았을 것입니다. 조금 더 빨리 인정받을 가능성이 클 테니까요. 그러나 고갱은 유행을 추종하며 답습하지 않았습니다.

고갱의 삶을 잘 들여다보면, 그가 진정 원했던 꿈은 이것이었습니다. '고갱만의 예술 세계 발견.' 자신만의 개성이 넘치는 유일무이한 세계, 한 치의 의심도 없이 '이것은 고갱이다'라고 말할 수 있는 예술의 영역을 간절히 만들고 싶었습니다. 그리고 마침내 그는 그 꿈을 이루죠. 어떻게 이루었냐고요? 퇴사 선배 고갱에게 우리가 궁금한 점도 바로 이것입니다.

퇴사한 지도 어언 3년, 그의 나이 서른여섯. 인상주의전에 참여했었다는 이력 외에는 여전히 내세울 것 없던 고갱입니다. 그렇지만, 그의 내면은 예술에 대한 영감으로 가득 차 있었습니다. 그래서 그는 당당해지기로 합니다. 아직 존재하지 않지만, 미래의 미술을 예지하는 걸작을 만들 화가가 바로 본인이라고 굳게 믿습니다. 사실 이런 확신의 이면에는 가장의 책임을 포기하기로 한 고갱도 숨어 있습니다. 어쨌든 이제, 오로

지 자신의 예술만을 바라보기로 한 것이죠.

고갱은 세잔을 생각합니다. 당시 세잔은 생트 빅투아르 산이 펼쳐진 고향에 은둔하며 독창적인 예술 세계를 만들고 있었거든요. 고갱 역시 '자신만의 회화'를 완성할 '자신만의 공간'을 간절히 찾기 시작합니다. 그가 선택한 공간은 바로 퐁타방이었습니다. 프랑스 북서부 브르타뉴 지방에 위치한 시골로 점차 근대화되고 있던 파리와 달리 지방색을 고스란히 유지하고 있던 곳이죠. 손대지 않은 자연 그대로를 만날 수 있던 그곳에서 그는 '언젠가 보았던', '내내 그립던' 데자뷔를 보게 됩니다. 자신의 예술이 가야 할 비전도 명확히 보죠. 그는 말합니다.

"자네는 파리를 좋아하지만, 나는 원시와 야생이 살아 있는 시골을 사랑하네."

'원시와 야생.' 드디어 콘셉트를 찾았습니다. 퇴사한 지 3년이 지난 서른여섯에 예술과 인생의 방향을 막 잡았습니다. 돌이켜보면 이 콘셉트는 그저 우연히, 신의 계시처럼, 운 좋아서 만들어진 것이 아님을 알 수 있습니다. 고갱은 태생부터 태초의 자연과 함께 자랐습니다. 그때의 황홀함을 잊지 못해 5년 동안 배를 타고 원시의 자연이 있는 지구 곳곳으로 간 그였죠. 결국 고갱은 본능적으로 예술을 부여잡았고, 이내 '원시와 야생'을 자기 예술의 근원으로 삼기에 이른 것입니다.

이제, 고갱이 그림을 그리는 것은 자신의 근원을 그리는 일이 되었습니다. 자신의 정체성과 꿈을 그리는 행위가 된 것이죠. 예술, 일 행위가

곧 자신이 되었습니다. 고갱의 독창성은 이렇게 꽃을 피웁니다.

〈예배 뒤의 환상〉이란 작품을 보세요. 강렬한 원색과 파격적인 구성이 단숨에 두 눈을 사로잡습니다. 이 그림을 보고 끌리지 않는 사람이 있을까요? 제목 그대로 어떤 여인이 예배 후에 영적인 환상을 보고 있는 장면을 담고 있습니다. 머리에 쓴 하얀 두건은 브르타뉴 지방의 여인을 상징합니다. 오른쪽 위를 보면 두 사람이 싸우고 있는데요. 이는 야곱과 천사가 싸우는 성경의 한 구절을 그린 것입니다. '(브르타뉴 사람들처럼) 원시의 순수성을 간직하고 있는 자는 현실을 초월한 본질을 볼 수 있다.' 마치 고갱이 이렇게 말하고 있는 것 같습니다. 즉, 고갱 자신이 추구하는 바를 상징적으로 표현한 것이죠.

또 그림을 잘 보면 한 가지 특별한 점이 있습니다. 야곱과 천사가 싸우고 있는 들판이 붉게 타오르고 있습니다. '시뻘겋다'는 표현이 정확하겠군요. 세상에 저런 들판은 없습니다. 사실 고갱은 실재와 상관없이 자기 멋대로 색을 쓰기 시작한 선구자입니다. 자신이 느낀 바를 틀에 매이지 않고 자기만의 색채로 자유롭게 표현했습니다. 지금에야 흔한 것이지만, 당시에는 그렇지 않았습니다. 누구도 의심치 않았던 고정관념을 고갱이 깨부순 것입니다. 보는 사람에 따라 바보 같거나 미친 짓으로 보였을 겁니다. 그러나 이 발상은 20세기 초 야수파 탄생의 핵심 요소가 됩니다. 1905년, 마티스는 자기 부인의 얼굴을 일반적인 피부색으로 그리지 않습니다. 대신 '빨주노초파남보'를 치덕치덕 바른 〈모자를 쓴 여인〉이라는 작품을 전시에 내놓죠. 이건 사람이 아닌 '야수'를 그린 거라는 어느 비평가의 조롱은 그대로 '야수파'라는 화파의 명칭이 됩니다.

"간절히 원하면 영감이 눈앞에 펼쳐진다."

폴 고갱, 〈예배 뒤의 환상〉, 1888

리얼 야생 버라이어티

오직 원시와 야생만을 그리기로 한 고갱. 이제 가야 할 길이 명료해졌습니다. 지구에 원시와 야생이 살아 있는, 아직 문명의 때가 끼지 않은 곳에서 자연과 하나 되어 자신이 느낀 태초의 순수함을 그리면 되는 것입니다. 이렇게 어릴 적 5년의 항해 이후 기억 속에 먼지처럼 쌓여 있던 떠돌이 본능이 다시 깨어납니다. 그때는 목적 없는 방황이었다면, 이제는 그림을 그릴 목적으로 떠납니다. 원시와 야생을 간직한 곳으로!

1887년, 고갱은 퐁타방을 떠나 남미 파나마에 있는 작은 섬 타보가로 향합니다. 그가 그런 외진 곳에 갈 수 있었던 건 20년 전 선원 생활의 경험이 컸습니다. 그 당시 태초의 자연을 선사했던 곳으로 다시 돌아간 것이죠. 초원 위에 집을 짓고, 그림을 그리는 소박한 삶을 꿈꾸면서요.

> "야생적인 삶을 살아보려고 파나마로 가려고 해. 그곳은 사람이 거의 살지 않는 한가롭고 비옥한 땅이라고 들었어. 나는 물감과 붓을 가지고 사람이 아무도 없는 곳으로 가서 기운을 찾을 거야."

그런데 이게 웬걸, 어렵사리 지구 반 바퀴를 돌아 도착한 섬은 온통 공사판이었습니다. 알고 보니 그곳을 식민지로 만든 유럽인들이 휴양지로 쓰고 있었던 것입니다. 10년이면 강산도 변한다고 하는데, 20년이 지났으니 그럴 만도 합니다. 자연을 찾으러 갔다가 또 다시 문명을 만난 어이없는 상황이라니! 문명에서 벗어나고 싶었던 '어쩌다 문명인' 고갱은 그

곳을 탈출합니다. 그리고 근처에 있는 마르티니크 섬으로 가죠. 하지만 그곳마저도 식민지화시킨 프랑스인들이 그를 맞이합니다. 고갱은 그들을 피해 최대한 원주민들과 어울립니다. 어떻게든 '원시와 야생'을 포착해야 했으니까요. 이미 문명화되고 있는 곳에서 원시와 야생을 찾으려는 처절한 리얼 버라이어티가 어찌 보면 슬프면서도 살짝 웃기기도 합니다.

여기저기 돌아다니느라 자금은 바닥나고, 위생적으로 좋지 않던 곳에서 부실하게 요기하며 그림을 그리던 고갱은 결국 이질과 고열에 시달리게 됩니다. 까딱했다간 그곳에서 생을 마감해 역사 속으로 사라져버렸을지도 모릅니다. 그래도 생존력 하나는 강인했던 그였기에 선원 일을 하겠다는 명분으로 겨우 프랑스행 배에 탑승해 도망치듯 섬을 빠져나옵니다. '이미 문명인' 고갱에게 원시와 야생은 살기 어려운 곳이 되어버린 것 같네요.

다시, 리얼 야생 버라이어티

문명의 나라 프랑스에 도착한 비문명인이 되고 싶은 고갱. 자신을 '야만인'이라고 불러달라고 노래를 부르며 퐁타방, 아를, 르풀뒤 등을 전전하며 오직 그림만 그립니다. 그가 갑자기 아를로 간 이유는? 돈 한 푼 없던 찰나, 마침 반 고흐가 함께 작업하자고 졸라 내려간 것입니다. 하지만 안타깝게도 그 결정은 반 고흐가 스스로 귀를 자르는 파국으로 끝나게 됩니다. 그 후 르풀뒤로 간 이유는? 퐁타방의 문명화 때문입니다. 고갱

이 잠깐 자리를 비운 사이 퐁타방은 관광객과 이름 모를 화가들로 북적이게 되었고, 이를 피해 조금 더 옛 모습을 간직하고 있는 옆 마을인 르 풀뒤로 간 것이죠. 하지만 그가 프랑스에서 유일하게 머물 수 있었던 퐁타방도 끝내 문명화를 피해갈 수는 없었습니다. 고갱은 이제 프랑스에 자신이 발 디딜 곳은 없다고 느끼고, 문명을 벗어나 '원시와 야생'이 살아 있을 최후의 공간을 물색하기 시작합니다. 그가 선택한 마지막 종착지는? 바로 타히티였습니다.

"예술가의 삶은 기나긴 고난의 길이다! 우리를 살게 만드는 것도 바로 그런 길이리라. 정열은 생명의 원천이고, 더 이상 정열이 솟아나지 않을 때 우리는 죽게 될 것이다. 가시덤불이 가득한 길로 떠나자. 그 길은 야생의 시를 간직하고 있다."

예술과 정열을 위해 고난을 자처한 남자, 폴 고갱. 멋진 말을 쏟아 내고 있습니다만, 현실은 너덜너덜했습니다. 아내에게 '짐승 이하 인간'이라는 욕까지 듣게 되죠. 또 아무리 그림을 그려도 인정을 받지도, 팔리지도 않았습니다. 이런 상황에서 타히티행은 그가 내린 최후의 극약처방이었다고 볼 수 있습니다. 타히티로 향하는 그의 가방 안에는 습작, 사진, 우키요에 등 수많은 이미지 자료로 꽉 차 있었습니다. 자신의 예술 인생을 건 최후의 승부수였던 것입니다.

그는 타히티에 있는 원주민들과 함께 생활하며 '원시와 야생'을 간직한 야만인이 되기를 간절히 원했습니다. 오죽하면 산속에서 나무를 베며

자신이 마오리족으로 부활했다 느꼈다고 합니다. 또한 꿈속에서 태초의 타히티를 보았다고 주장하는 한편, 가슴에 물을 붓더니 뱀장어로 변신한 타히티 귀신을 보았다고 주장하기도 합니다. 또, 원주민의 삶을 살겠다는 이유로 13~14세의 어린 원주민 소녀와 혼인하기까지 하죠.

고갱은 타인의 이해를 떠나 오직 자신의 예술에 침잠했고, 결국 이제껏 보지 못했던 독창적인 화면을 만들어냅니다. 〈마리아를 경배하며(Ia Orana Maria)〉입니다. 제목부터 타히티 원주민 언어를 사용하고 있는데 '마리아를 경배하며'라는 뜻입니다. 자신이 '원시와 야생' 속에 있는 타히티 사람임을 강조하고 싶었던 모양입니다. 재미있는 점은 그림에 타히티와 유럽이 반반 섞여 있다는 것입니다. 인물, 풍경은 분명 타히티를 그리고 있습니다. 그러나 빨간 옷의 여인과 어깨에 올라탄 아이의 모습은 마치 성모 마리아와 예수를 떠올리게 합니다. 태초를 꿈꾸지만, 여전히 문명을 벗어날 수 없었던 고갱의 처절한 몸부림이 느껴집니다.

타히티에서 그는 행복했을까요? 1903년, 죽는 그날까지 그의 삶에는 고통이 산적해 있었습니다. 10여 년 동안 그림을 그려 파리에 보내지만, 오랜 기간 이해받지 못합니다. 죽기 3년 전부터 비로소 조금씩 인정받기 시작하며 야생에 살고 있는 신화 같은 인물로 평가받죠. 말년에는 지독한 매독에 시달리며 자살 시도까지 합니다. 그러나 진정한 예술가는 자신의 삶을 농축해 예술을 낳는 것이기에 이제, 그의 최후의 걸작에서 진실을 들어봐야겠습니다. 제목부터 장대한 작품 〈우리는 어디서 왔는가? 우리는 무엇인가? 우리는 어디로 가는가?〉입니다. 이 그림에서 고갱의 어떤 목소리가 들리시나요?

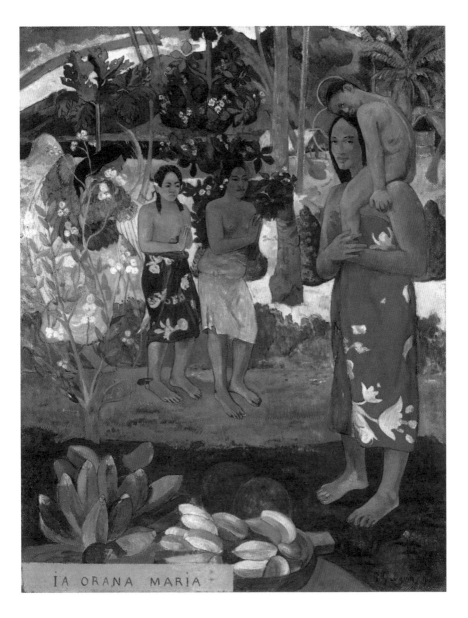

"드디어 나의 세계를 찾았다!"

폴 고갱, 〈마리아를 경배하며(Ia Orana Maria)〉, 1891

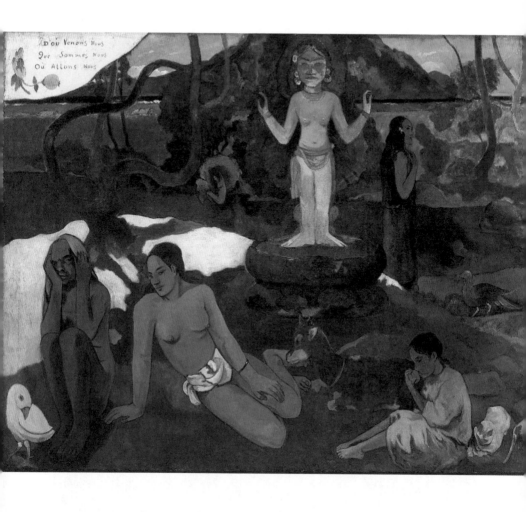

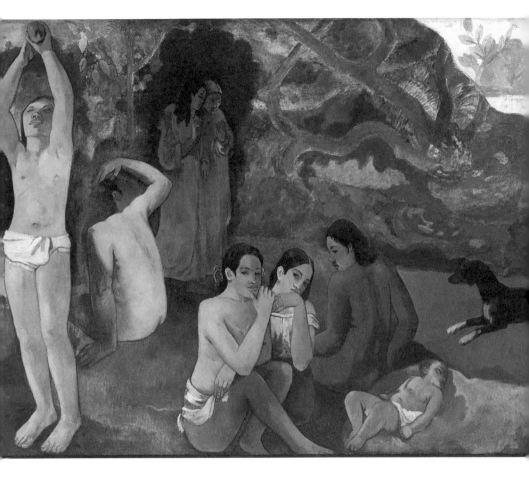

"하나의 삶이 단 한 번 명멸한다는 것!"
폴 고갱, 〈우리는 어디서 왔는가? 우리는 무엇인가? 우리는 어디로 가는가?〉, 1897

고갱의 퇴사학교

하나의 '삶'은 하나의 '별' 아닐까요? 삶을 보는 관점과 삶을 사는 방식은 이 지구의 사람 수만큼 다채롭게 빛나고 있습니다. 마치 밤하늘 자기만의 빛을 내보이는 별처럼 말이죠. 삶을 살아가는 데에 정답은 없습니다. 다만, 각자 자신이 옳다고 여기는 '삶의 빛'이 있을 뿐이죠. 고갱도 그러했고, 그는 그 빛을 따라갔습니다.

약 150년 전의 퇴사 선배, 고갱이 우리에게 보여주는 빛은 무엇일까요? 그는 '퇴사'라는 사건 자체가 중요한 것이 아니라고 말하는 듯합니다. 단 한 번 명멸하는 삶 속에서 우리는 무엇을 위해 어떤 행위를 할 것인가? 그 행위 속에 '진짜 나'가 있는가? 그 행위를 하는 것 자체가 '진짜 나'를 발견하고 완성하는 것인가?

그는 자신의 삶과 작품으로 이런 물음을 끊임없이 던졌던 것 아닐까요?

폴 고갱
Paul Gauguin

출생-사망	1848년 6월 7일 ~ 1903년 5월 8일
국적	프랑스
사조	후기인상주의
대표작	〈황색의 그리스도〉, 〈브르타뉴의 시골 여인들〉,
	〈마리아를 경배하며(la Orana Maria)〉,
	〈타히티의 여인들〉,
	〈우리는 어디서 왔는가? 우리는 무엇인가?
	우리는 어디로 가는가?〉

◈ 고갱식 후기인상주의가 뭐지?

고갱은 회화에서 초월적인 미지의 무언가를 추구했습니다. 기존에 없던 전혀 새로운 회화 창조를 열망했죠. 그런 고갱 미술의 핵심 키워드는 '원시성'입니다. 태초의 원시성을 간직한 곳으로 가 문명의 때가 0.01퍼센트도 없는 순수성에 도달하고자 했습니다. 이를 위해, 인상주의의 짧은 붓 터치를 거부하고, 사물에 진한 윤곽선을 그렸습니다. 그리고 그 안에 강렬하고 대담하게 색면을 칠해 형태를 단순화(클루아조니슴)시켰습니다.

또 인상주의까지 이어져온 외부세계에 대한 단순 재현을 거부하고, 그리는 모든 것에 화가의 주관적 느낌과 의미를 부여했습니다. 이것은 필연적으로 화가가 색과 형태를 자유롭게 변화·왜곡시키는 시발점이 됩니다. 화가의 감정을 담아 새빨간 나무를 그리고, 화가가 생각한 의미를 담아 나무의 형태를 변형시키게 된 거죠. 고갱의 이런 생각은 당시에는 인정받지 못했지만, 이후 표현주의, 야수주의, 원시주의, 추상주의 회화로 이행되는 씨앗이 되었습니다.

※ '후기인상주의'에 대한 설명은 242p에서 확인하세요.

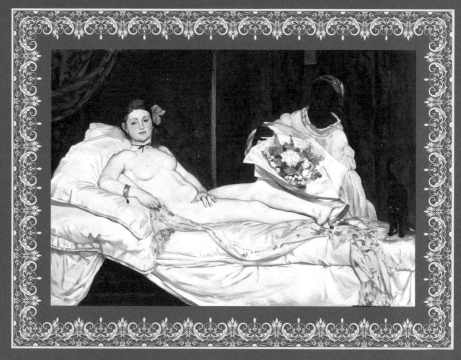

에두아르 마네, 〈올랭피아〉, 1863, 캔버스에 유채

그림은 아는데 이름은 모르는
에두아르 마네

사실은 거장들이
업어 모신 갓파더?

수많은 패러디를 쏟아내며 우리에게 더 친숙해진 작품 〈올랭피아〉. 그런데 이 그림을 그린 게 누구인지 영 헷갈립니다. 사실 마네는 이런 굴욕을 당할 인물이 아닌데요. 그를 제대로 알고 나면, 우리가 몰라봬서 죄송하다고 인사해야 할지도 모르겠습니다.

누가 그렸는지는 몰라도 그림은 다 아는 작품 〈올랭피아〉. 파리 오르세 미술관에서 국보급 대우를 받고 있는 이 그림은 화가보다 더 유명한 그림임이 분명합니다. 그런데 말이죠. 혹시 이런 생각이 들지 않나요? 이게 뭐가 그렇게 대단하다는 거지? 그리다 만 것 같고, 딱히 예쁘지도 않고, 매력이라고는 손톱만큼도 느껴지지 않는 그림인데, 왜 다들 그렇게 걸작이라고 말하는 거지? 실제 당시에도 이런 평을 들었습니다.

"관객들은 영안실에 들어서듯이 마네의 부패한 〈올랭피아〉 앞으로 몰려들고 있다."

'썩었다'는 말까지 들은 마네의 〈올랭피아〉. 하지만 20세기 근대 회화의 아버지 세잔은 이렇게 말합니다.

"우리의 모든 르네상스는 〈올랭피아〉에서 시작되었다."

세잔뿐만이 아닙니다. 모네, 르누아르, 드가 등 모든 인상주의 화가들이 마네를 드높이 치켜세웠죠. 왜 그보다 아름다운 그림을 그린 인상주의 거장들이 마네를 존경하고 따랐던 걸까요? 왜 오늘날까지 불멸의 대가로 추앙받고 있는 걸까요? 그때나 지금이나 마네는 알고자 노력해야만 진가를 알 수 있는 화가인 것 같습니다. 이제 그 숱한 오해와 궁금증을 풀어보겠습니다. 마네를 한마디로 소개하면 이렇습니다. '미래로 가는 문'을 찾아 그림에 숨겨둔 남자.

그야말로 마네는 선지자였습니다. 과거의 패러다임에 갇혀 있던 미술을 붓으로 내려쳐 금을 냈고, 전혀 새로운 모더니즘 미술로 가는 문을 찾았습니다. 또한 후배들이 그 문을 찾아 열도록 자신의 그림 속에 수수께끼처럼 숨겨두었습니다. 그렇다면 마네가 찾은 '미래의 미술로 가는 문'은 무엇이었을까요? 그리고 그 문을 〈올랭피아〉에 어떻게 숨겨놓았다는 걸까요?

마네! 자네 정말 클래식하네!

사실 마네의 젊은 시절을 얼핏 보면, 전통을 파괴하며 새로운 무언가를 창조할 사람으로 보이지 않습니다. 마네는 땅 부자 귀족의 자제로 할아버지는 시장이었고, 아버지는 판사였습니다. 그야말로 그의 집안은

당시 파리 사회에서 권력과 재력의 중심에 있었죠.

　그런 그는 전통 방식으로 미술을 공부합니다. 국가가 주최하는 권위적인 전시와 살롱전에서 금메달을 수상한 화가인 토마 쿠튀르의 화실에 들어가 무려 6년을 배웁니다. 전통적 아카데미 화풍을 고수하는 살롱전에서 입상한 화가를 스승으로 삼아 고전적인 미술을 배운 것이죠. 그것도 매우 오랫동안 말이죠. '나만의 미술을 하겠다'며 화실을 금방 박차고 나간 다른 모더니즘 예술가들과는 다른 클래식한 모습을 보여줍니다.

　이뿐만이 아닙니다. 마네는 과거 대가들의 작품을 보고 모사하며 연구합니다. 스무 살에는 네덜란드, 독일, 오스트리아, 이탈리아 등을 여행하며 르네상스부터 이어져온 수많은 대가의 작품들을 직접 눈으로 보죠. 그리고 그 걸작들을 따라 그리며 훈련합니다. 사실 이런 미술 여행을 통한 훈련은 특별한 게 아니었습니다. 당시 미술에 뜻이 있는 부유층 자제라면 한 번쯤 자연스럽게 하는 클래식한 방법이었죠. 새로운 혁신보다는 과거의 전통에서 탁월함을 얻고자 하는 마네의 모습을 엿볼 수 있습니다.

　게다가 마네는 전통을 고수하는 살롱전 신봉자였습니다. 살롱전은 국가가 주최하는 미술 공모전으로 화가들의 성공을 보장하는 등용문이었습니다. 사실 살롱전을 보면 당시 프랑스 미술이 얼마나 보수적이었는지를 알 수 있습니다. 1667년 '짐이 곧 국가'인 루이 14세에 의해 시작된 국가 행사가 바로 살롱전입니다. 태생 자체가 국가로부터 나온 만큼 자연스럽게 왕권에 도움이 되는 미술이 권장될 수밖에 없었죠. 심사위원들은 역사화, 신화화, 종교화 등 교육적인 주제를 담은 작품을 선호했습니다. 표현 또한 르네상스부터 이어져온 전통 기법을 열심히 훈련해

담아낸 것을 최고로 쳤습니다. 결론적으로 살롱전이 미술을 보는 기준은 단 하나였고, 그것만이 옳다는 패러다임은 1860년대까지 지난하게 이어져옵니다.

그런데 마네는 이런 보수적인 살롱전에 출품하기를 평생 고수합니다. 1874년 마네와 매우 친했던 드가, 모네, 르누아르가 살롱전의 보수성에 반대하며 '제1회 인상주의전'을 여는데요. 이때 성공적인 전시를 위해 그룹의 정신적 지주인 마네에게 동참을 요청합니다. 하지만 마네는 단칼에 거절합니다. 자신은 살롱전에 출품해 인정받겠다는 것이 그 이유였습니다.

정통 귀족 출신으로 전통 미술 교육을 받고, 전통 미술 시스템을 따랐던 마네. 그가 99퍼센트의 화가가 의문 없이 따랐던 고전적인 아카데미 화풍을 그리는 화가가 될 것은 너무 당연해 보입니다.

클래식한 그 남자의 램프

그런데 말입니다. 마네가 전통을 파괴합니다. 심지어 '미래의 미술로 가는 문'을 한발 앞서 발견합니다. 그리고 〈올랭피아〉를 그립니다. 클래식해 보이던 그가 어떻게 180도 달라질 수 있었을까요? 잠자다 꿈에서 운 좋게 계시라도 받은 걸까요? 독창적인 창조는 그렇게 쉽게 나오지 않습니다. 그가 과거를 벗어나 미래로 가는 문을 찾도록 도와준 '두 개의 램프'가 있습니다.

첫 번째 램프 : 악의 꽃

마네가 태어나기 11년 전 파리, 예민한 감수성을 가진 남자아이가 태어납니다. 이 아이는 여섯 살에 아버지를 여의고, 의붓아버지를 맞습니다. 하지만 엄격한 성격의 의붓아버지와 갈등을 빚으며 감정을 통제하지 않는 방탕아로 성장합니다. 고등학교에서 퇴학당한 후 부모의 압력으로 법대에 들어가지만 그것도 임시방편일 뿐이었습니다. 물려받은 유산을 2년 만에 탕진하는 진기록을 세우며 술과 마약 그리고 매음굴에 깊이 빠져듭니다. 결국, 가족에 의해 금치산자 선고를 받고 평생 가난에 시달리다 46세의 나이에 사망합니다. 그야말로 한량의 전형을 보여주는 남자입니다.

하지만 그런 그가 목숨 걸고 매달린 것이 있었으니, 그것은 바로 시 쓰기! 그는 생애 절반을 단 한 권의 시집을 완성하는 데 바칩니다. 스물한 살에 쓰기 시작해 15년 후에야 비로소 시집 한 권을 출간하죠. 매춘부와 성행위, 시체와 죽음 등 추함과 악함에 대한 묘사로 가득 찬 시집 《악의 꽃》입니다. 이것으로 그는 많은 비난을 받고, 이내 법정에 서게 됩니다. 결국 풍기문란죄로 시 여섯 편이 삭제되고 300프랑의 벌금형을 선고받죠.

당시에는 금치산자이며 풍기문란을 일으키는 방탕아로 천대받았던 저주받은 천재, 샤를 보들레르의 이야기입니다. 그는 시의 주제를 과거의 고상한 것이 아닌 '동시대의 사람들'로부터 가져오는 파격을 가했습니다. 또 '악하고 추한 것'에서 아름다움을 찾아내는 파격을 시도했죠.

이렇게 과거의 관습을 거부한 만큼, 그의 예술에는 시대를 앞선 현대성이 깃들어 있습니다. 요즘 영화, 소설, 미술에서 흔히 볼 수 있는 잔인하고 혐오스러운 것들을 보면 보들레르의 《악의 꽃》이 떠오릅니다.

그런데 잠깐! 마네 이야기 중에 웬 시인 이야기냐고요? 마네가 깊이 존경하며 사상적 스승으로 여긴 사람이 바로 보들레르이기 때문입니다. 보들레르는 시뿐만이 아니라 미술 평론으로도 재능을 발휘했습니다. 사실 보들레르가 파리 화단에 이름을 알린 계기도 고품격 미술 평론 때문입니다. 1863년, 그는 역사적인 미술 평론 글을 신문에 연재합니다. 이름 하여 〈현대 생활의 화가(The Painter of Modern Life)〉. 여기에서 그는 이런 말을 합니다.

"각 시대는 자신만의 자세와 시선, 몸짓을 지니고 있다."

"그림을 배우려고 옛 거장들의 작품을 공부하는 것은 분명 훌륭한 일이지만, 만약 목표가 현재의 아름다움의 성격을 이해하는 것이라면 그것은 불필요한 훈련일 뿐이다."

'현대의 생활, 즉 동시대 사람들과 생활상을 그려라.' 이게 보들레르의 생각이었습니다. 그리고 이는 마네의 미술에 고스란히 담깁니다. 1858년 이후 마네는 거의 매일같이 보들레르를 만나는데, 이때 아마 보들레르는 자신이 했던 한발 앞선 생각을 마네에게 수없이 얘기했을 것입니다. 지금은 너무나 당연해 보이는 '동시대를 표현하라'는 생각 또한

말이죠. 어찌 보면 우리의 생각과 취향은 보들레르에게 빚지고 있는지도 모릅니다.

두 번째 램프 : 물 건너 온 종이 쪼가리

1855년, 만국박람회가 파리에서 최초로 열립니다. 국가 간 과학 기술, 건축, 미술의 각축장이 될 이곳에 당시 서양 세계와 활발하게 교류하던 일본도 참여합니다. 이때 일본은 파리에 도자기를 보냅니다. 험난한 뱃길에 도자기가 깨질 수도 있으니 완충 역할을 해줄 종이 쪼가리를 잔뜩 넣어서요. 산 넘고 물 건너 파리에 일본 도자기가 도착합니다. 그런데 도자기보다 도자기를 감싼 종이 쪼가리에 혼을 빼앗긴 파리지엔이 있었으니, 바로 판화가 펠릭스 브라크몽입니다.

그는 왜 도자기를 꺼낸 후에 버려질 종이 쪼가리에 놀람을 금치 못했을까요? 그에게 그 종이는 그냥 쪼가리가 아니었습니다. 종이 위에는 강렬한 무엇인가가 그려져 있었습니다. 바로 14세기부터 19세기 중반까지 일본에서 꽃피운 채색 목판화 '우키요에'입니다. '속세를 그린 그림'이라는 뜻과 같이 당시 일본 서민들의 다양한 생활상을 담고 있었습니다. 대표 화가로는 호쿠사이, 히로시게, 우타마로 등이 있습니다. 목판으로 대량 인쇄한 그림들을 모음집으로 엮어 서민들에게 싼값에 팔았다고 하는데요. 호쿠사이의 우키요에 모음집 제목이 《망가》였다고 합니다. 오늘날 일본 만화의 조상이라고 볼 수 있겠네요.

어쨌든 당시 파리지엔의 관점으로는 도저히 상상할 수 없는 충격의 우키요에를 본 브라크몽은 주변 화가 친구들에게 소소한 입소문을 내기 시작합니다. 그중 한 명이 바로 마네(그리고 드가)였습니다. 마네 또한 우키요에를 보고 충격에 빠집니다. 기성의 파리 화단에서 절대 진리라고 여겨왔던 것들을 우키요에는 비웃기라도 하듯 무시하고 있었기 때문이죠.

15세기 르네상스 이후 서양 미술의 절대 법칙으로 군림해왔던 표현법이 있는데요. 바로 원근법입니다. 평평한 벽면과 캔버스를 3차원의 공간으로 만드는 신통한 아이디어였죠. 1,000년의 중세시대 동안 비현실적이었던 회화에 마치 실재 같은 가상공간을 탄생시키는 절정의 기술이었습니다. 이 필살기는 그림을 보는 사람의 몰입을 높여 그림 속 주제를 더욱 생생히 느낄 수 있게 해주었습니다. 마치 일반 영화를 보다가 3D 아이맥스 영화를 보는 것처럼 말이죠. 그런데 마네가 본 우키요에에 원근법 따위는 없었습니다. 평평한 그림들이 마네에게 이렇게 말을 거는 듯했습니다. "그림을 어디에 그려? 평평한 종이, 천에 그리잖아. 거기에 뭐하러 3D 가짜 공간을 만들어? 그냥 평평하게 그리면 되지!"

이뿐만이 아닙니다. 우키요에는 그리스로마 미술을 절대 진리로 여기며 르네상스 이후 500년간 이어져온 고전적인 화풍 또한 무시하고 있었습니다. 당시 화가들은 현실에는 없는 이상적인 미를 그리기 위해 철저히 이성적으로 계산해 그림을 그렸습니다. 여인의 살결은 붓질 하나 보이지 않게, 드레스는 실제보다 더 빛나게 그렸죠. 마치 인간이 아닌 신이 그린 것 같은 절대적이고 이상적인 그림이었습니다.

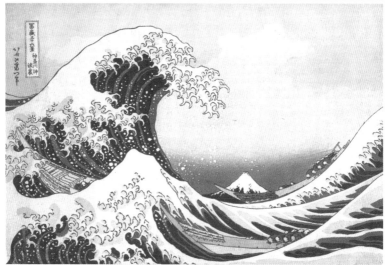

"이것은 표현의 신세계!"
(위)가츠시카 호쿠사이, 〈맑은 아침의 신선한 바람 또는 붉은 후지산〉, 1831
(아래)가츠시카 호쿠사이, 〈가나가와의 큰 파도〉, 1831

하지만 마네가 본 우키요에는 이것들을 무시하고 있었습니다. 인물, 건물, 산 등 모든 사물에 뚜렷한 윤곽선이 있었고, 그 안은 순수한 원색이 채워져 있었습니다. 단순미가 강렬하게 드러났죠. 우키요에는 마치 이렇게 마네에게 말을 거는 듯했습니다. "왜 사람을 그리는 데 수천 번 붓질을 해야 하지? 윤곽선, 원색. 끝!"

'과거의 답습에서 벗어난 나만의 표현은 무엇일까?' 전통에서 벗어난 새로운 표현 방법을 고민하던 마네에게 운명처럼 찾아온 우키요에. 일본에선 싸구려 취급을 받으며 도자기 완충제로나 쓰이던 종이 쪼가리였지만, 지구 반 바퀴를 돌아 마네가 고정관념을 깨고 새로운 미술을 개척하는 데 결정적 힌트를 주는 열쇠로 변신합니다.

게다가 우키요에에는 보들레르가 항상 말하던 생각의 정수가 담겨 있었습니다. '화가가 살고 있는 동시대를 표현하라'는 것. 일본에서 건너온 목판화에는 동시대에 살고 있는 일본인들의 생활상이 꾸밈없이 그려져 있었습니다. 과거의 신화나 역사가 아닌 동시대 사람들과 생활상을 그려야 한다는 마네의 생각은 우키요에를 통해 더욱 확고해집니다.

두 램프가 인도한 '미래로 가는 문'

르네상스 이후 500년간 불변의 진리처럼 이어져온 전통적 주제와 기법, 이 금단의 영역에 31세 당돌한 사내가 돌을 던집니다. 그는 '보들레르'와 '우키요에'라는 두 개의 램프를 쥐고 칠흑 같은 어둠 속으로 뛰어

들어갑니다. 지금껏 어느 누구도 가지 않았던 길이자, 램프와 자신의 신념만을 믿어야 하는 길이죠. 그의 모험은 헛되지 않았습니다. 과거의 길이 아닌 미래의 '미술로 향하는 문'을 찾았으니 말이죠.

1863년 마네는 〈풀밭 위의 점심 식사〉를 살롱전에 출품합니다. 보수적이었던 심사위원들은 당연히 탈락시켰고, 이 그림은 떨어진 작품들을 모아 전시하는 낙선전에 걸립니다. 얼마 후, 파리의 평론가와 관객들은 풀밭 위에서 벌어지는 말도 안 되는 풍경에 경악합니다. 왜 그랬을까요?

사실 이 작품에는 클래식한 면이 있습니다. 과거 명작을 오마주한 그림이기 때문이죠. 이 그림은 티치아노의 〈전원 음악회〉에서 영감을 얻고, 또 라파엘로의 원작을 동판화로 모사한 마르칸토니오 라이몬디의 〈파리스의 심판〉 일부를 재해석한 것입니다. 특히, 전경에 있는 세 인물의 구도는 〈파리스의 심판〉을 그대로 차용했죠. 지금도 그렇지만 당시에도 거장의 작품을 재해석해 그리는 것은 매우 흔한 일이었는데요. 그렇다면 큰 문제없는 것 아닌가요? 왜들 경악하며 난리를 쳤던 걸까요?

'전에 없던 오마주', 바로 이것이 경악의 원인이었습니다. 과거의 명작을 오마주한다면 마땅히 그림 속 인물은 신화, 성서, 역사 들의 인물이어야 하는 법! 그런데 마네의 그림 속 인물들은 모두 1860년대를 함께 살고 있는 평범한 사람들이었던 것이죠. 실제 전경의 두 남자는 마네의 동생과 매제가 될 남자였고, 누드 여인은 빅토린 뫼랑이라는 모델이었습니다. 건장한 신과 아름다운 여신이 있어야 할 자리에 평범한 마네의 친구들이 그려져 있다니! 게다가 미모의 여신이 있어야 할 자리에 뱃살이 툭 튀어나온 평범한 여인네가 그려져 있다니! "정말 지저분한 누드다.

이게 예술이냐?" 당시 사람들은 이렇게 경악했던 것이죠.

지저분한 누드의 충격에서 벗어나지 못한 사람들은 "도대체 뭘 이야기하려는 거야?"라고 말하며 두 번 경악합니다. 르네상스부터 이어져온 당시 그림은 역사화, 종교화, 신화화가 주를 이뤘습니다. 그런 그림들의 공통점은 바로 그림 안에 어떤 '이야기'가 담겨 있다는 것입니다. 역사, 종교, 신화 들의 이야기를 얼마나 잘 해석해 생생하게 그렸는가? 이것이 중요한 평가 기준이자 감상 포인트였습니다. 당시 이건 너무나 당연한 거라 아무도 의심치 않았죠.

그런데 마네의 그림 속에선 평범한 옆집 사람들이 퇴폐적으로 놀아나고 있었습니다. 교훈이 될 만한 이야기는 전혀 떠오르지 않죠. 어제 점심때 퇴폐적으로 놀았던 기억만 떠오르게 하는 그림 앞에서 방탕했던 부르주아 남성들은 얼굴이 붉어졌고, 급기야 "이 그림은 쓰레기다!"라는 막말을 하기에 이릅니다. 이 '쓰레기 같은' 그림은 어느새 시대의 거울이 되어 당시 방탕한 남성들의 일상을 비추고 있었던 것입니다.

"현대의 생활, 즉 동시대 사람과 생활상을 그려야 해." 마네에게 수없이 얘기했을 보들레르의 한발 앞선 생각이 마네의 정신을 흔들어 깨운 셈입니다. 그 결과, 풀밭 위에 퇴폐적으로 노니는 1860년대 부르주아들의 생활상을 풍자하는 그림으로 탄생하게 된 것입니다. 이렇게 미술은 과거의 향수에서 벗어나 비로소 시대와 함께 호흡하기 시작합니다. 이 것이 바로 마네가 발견한 '미래로 가는 문'입니다. 오늘날의 미술 작품이 시대와 호흡하고 있는 이유이죠. 마네의 도발적 시도는 오늘날에 와서야 대중적 코드로 정착된 것입니다.

"마네의 첫 번째 도발!"

에두아르 마네, 〈풀밭 위의 점심 식사〉, 1863

"오마주 작품(라파엘로의 작품을 라이몬디가 모사한 작품 중 일부)."

마르칸토니오 라이몬디, 〈파리스의 심판〉, 1515~1517

더 선명해진 '미래로 가는 문'

마네는 〈풀밭 위의 점심 식사〉로 욕받이가 되며 1863년 낙선전의 스타가 되었습니다. 그러나 〈풀밭 위의 점심 식사〉는 국지전용 수류탄이었습니다. 그가 숨겨둔 핵폭탄 하나가 더 있었으니⋯⋯. 〈풀밭 위의 점심 식사〉와 같은 해에 그렸지만, 너무 파격적이라 화실에 꽁꽁 숨겨두었던 문제작 〈올랭피아〉입니다. 1865년, 마네는 보들레르의 권유에 큰 용기를 냅니다. 그 문제작을 화실에서 꺼내 폭탄을 투척하듯 살롱전에 출품한 거죠.

〈올랭피아〉는 티치아노의 〈우르비노의 비너스〉라는 명작을 오마주한 작품입니다. 이 점은 〈풀밭 위의 점심 식사〉와 같군요. 그러나 비교할 수 없을 만큼 훨씬 노골적입니다. 왜냐고요? 사실 '올랭피아'는 당시 매춘부가 주로 사용하던 이름이었습니다. 즉, 이 그림은 비너스가 아닌 매춘부를 그린 것이죠. 그녀의 목에 걸린 검정색 초커 목걸이는 매춘부를 상징하는 장신구입니다. 그녀 뒤에 흑인 하녀가 들고 있는 꽃다발은 스폰서가 그녀에게 선물한 것입니다. 그녀의 발밑을 볼까요? 벌떡 선 검은 고양이 한 마리가 보이는군요. 검은 고양이의 꼬리는 남성의 성기를 상징합니다. 이 그림은 신화의 한 장면이 아닌, 당시 매춘의 현장을 포착한 것입니다.

이렇게 그린 것만으로도 충격적인데요. 매춘부 '올랭피아'의 눈이 정면을 응시하고 있습니다. 바로 관객과 눈을 마주보고 있는 것이죠. 당시 이것은 특히 남성 관객들에게는 도발 그 자체로 간주되었습니다. 마네가 2년 만에 공개한 문제작은 역시나 헤비급이었고, 관객과 비평가 가

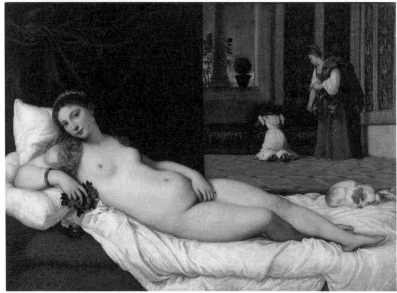

"드디어 올 것이 왔다!"
(위)에두아르 마네, 〈올랭피아〉, 1863
(아래)티치아노 베첼리오, 〈우르비노의 비너스〉, 1538

릴 것 없이 마네를 향해 욕을 퍼부었습니다. 심지어 우산으로 그림을 찢으려는 사람도 있었다고 하니 말 다했죠.

> 자연이 힘찬 정열에 넘쳐
> 날마다 괴물 같은 아이를 배던 그 시절,
> 나는 젊은 여자 거인 곁에 살고 싶었네
> 여왕 발밑에서 사는 음탕한 고양이처럼
>
> ─샤를 보들레르, 〈여자 거인〉 중에서

　동시대의 어두운 생활상에서 미를 추출해 그리겠다는 주제의식. 이 역시 보들레르가 시집 《악의 꽃》에서 노래하던 '악함과 추함의 미'에서 얻은 영감일 것입니다. 사실 마네는 매춘이라는 주제 외에 사람들이 불쾌해할 무언가를 〈올랭피아〉 속에 더 숨겨놓았습니다. 마치 수수께끼처럼 말이죠. 하지만 그 당시 사람들은 그것을 찾아내지 못했습니다. 그래서 그저 "마네의 실력은 저질이다"라고 욕하기만 했죠. 당시 고전주의 패러다임에 갇혀 있던 눈으로는 명료하게 볼 수 없었던 것입니다. '미래의 회화로 가는 문'을 말이죠.

　그림을 다시 보세요. 이 그림은 '완전 평면'입니다. 르네상스 이후 절대 진리였던 원근법을 폐기 처분한 것이죠. 그래서 침대와 매춘부와 흑인 하녀와 배경이 입체감 없이 하나로 붙어 있습니다. 이걸 보고 당시 비평가들은 마네의 실력이 형편없다고 비난했죠. 그러나 마네의 생각은 이랬을 것입니다. '캔버스는 평평하다. 그 평면성을 살려 그릴 수도 있는

것이다. Why not?'

이 깨달음의 단초는 우키요에가 제공해준 것입니다. 원근법 따위는 원래 없었다고 말하는 '완전 평면' 우키요에의 미. 이것이 바로 마네가 숨겨놓은 '미래로 가는 문'입니다. '그림이 그려지는 곳은 평면이다'라는 마네의 발상 전환은 이후 인상주의, 표현주의, 야수주의, 입체주의, 추상주의 등 모든 모더니즘 회화의 기본 정신으로 이어집니다. 지금의 회화들 중 아무거나 떠올려보세요. 왜 다 '완전 평면'일까요? 그 시작은 마네로부터 비롯되었습니다.

게다가 이 그림은 단순합니다. 역시 르네상스 이후 관습적으로 이어져온 세밀하고 섬세한 묘사가 최선이라는 생각을 거부한 것이죠. 색채와 붓질 사용 또한 최대한 줄였습니다. 화려하고 정교해야 아름답다고 믿었던 당시 비평가들은 그리다 만 그림이라고 욕했죠. 그렇지만 마네의 관점은 달랐습니다. '단순함도 아름다운 것이다'라고 생각했죠.

어떤 색도 섞지 않은, 음영 처리도 하지 않은 순수한 원색의 우키요에는 단순함이 얼마나 강렬한 인상과 아름다움을 주는지 마네에게 보여주었습니다. 이 역시 마네가 숨겨놓은 '미래로 가는 문'입니다. 모네, 반 고흐, 고갱, 세잔, 마티스, 피카소, 칸딘스키로 이어지는 모더니즘 회화를 떠올려보세요. 점점 단순해지는 그림들이 '단순미'가 무엇인지 우리에게 보여주고 있습니다. 더욱이 마네의 〈올랭피아〉 이후 150여 년이 지난 지금, 단순미는 여전히 우리 생활 속에 숨 쉬고 있다는 사실! 우리가 좋아하는 디자인 상품을 떠올려볼까요? 참 단순한데 아름답죠? 지금 우리의 미의식은 마네가 발견한 '미래로 가는 문'에서부터 시작된 것입니다.

미래를 본 자의 마지막 수수께끼

1876년, 44세 마네는 성병인 임질에 걸리고 맙니다. 의사가 관절염으로 오진하는 바람에 병세가 계속 악화되었죠. 다리부터 시작된 마비 증상은 온몸으로 퍼졌고, 마네는 결국 51세의 나이로 사망합니다. 〈풀밭 위의 점심 식사〉와 〈올랭피아〉로 당시 매춘이 횡행하던 세태를 그린 마네. 어쩌면 자신의 일상을 반영했던 건 아닐까?라는 생각도 드네요.

심각한 근육통과 마비 증세로 심신이 모두 피폐해진 마네는 사망하기 1년 전, 그림 하나를 완성합니다. 그것은 마네의 '마지막 수수께끼'를 담은 최후의 걸작입니다. 〈폴리베르제르 바〉입니다. 마네는 당시 인기 있던 술집 폴리베르제르의 풍경을 그렸습니다. 이 술집에서는 음주뿐만 아니라 춤을 추고 서커스 공연까지 즐길 수 있었다고 합니다. 더불어 매춘과 불륜의 장소이기도 했고요. 역시 마네의 명작에서 빠지지 않는 주제이군요. 마네는 이 그림에서도 동시대의 생활상을 그리고, 원근과 명암을 무시하고 있습니다. 마네답습니다. 그럼 그가 〈폴리베르제르 바〉에만 숨겨놓은 마지막 수수께끼는 무엇일까요?

잘 살펴보세요. 뭔가 이상하지 않나요? 전경의 바텐더 여성의 뒷모습이 배경에 비치고 있군요. 그렇습니다. 배경은 뚫려 있는 공간이 아니라 거울이었던 것입니다. 마네는 거울 앞에 서 있는 여인을 그린 것입니다. 그런데 뭔가 부자연스럽습니다. 여인을 정면에서 보고 그렸다면, 거울에 비친 여인의 뒷모습은 여인에 가려져 보이지 않을 텐데요. 이 그림에서는 거울 우측에 여인의 뒷모습이 그려져 있습니다. 현실에서는 있을

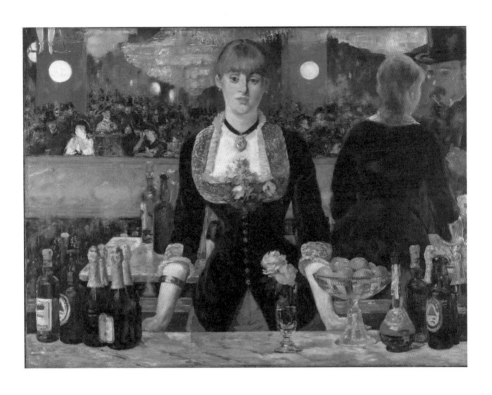

"마지막 수수께끼는 어디에?"

에두아르 마네, 〈폴리베르제르 바〉, 1882

수 없는 말도 안 되는 장면이죠.

병마에 시달려 쇠약해진 마네의 실수일까요? 그렇지 않습니다. 마네는 '두 개의 시점'을 하나의 그림 안에 넣은 것입니다. 즉, 전경을 그린 시점과 배경을 그린 시점이 다른 것입니다. 전경은 정면에서, 배경은 좌측으로 약 45도 이동한 시점에서 본 것을 그린 거라고 할 수 있죠.

〈폴리베르제르 바〉 이전에 모든 회화는 '단 하나의 시점'만을 적용했습니다. 그 시점은 보통 그림의 정중앙이었죠. 이것은 너무도 당연해 아무도 의심치 않는 것이었습니다. 하지만 마네는 이 고정관념을 파괴합니다. 한 장의 그림에 단일시점이 아닌 복수시점을 적용할 수 있다는 가능성을 보여줍니다.

우연의 일치일까요? 이와 유사한 생각은 세잔의 작업 과제가 됩니다. 세잔은 '두 개 이상의 시점'을 하나의 그림 속에 당당히 집어넣습니다. 그래서 세잔이 그린 사과를 보면 테이블 위에서 굴러 떨어질 듯 위태로워 보이는 것입니다. 또, 이 세잔의 사과를 본 피카소는 수십 수백 개의 시점을 하나의 그림 속에 집어넣습니다. 그렇게 '입체주의'라는 것이 탄생하죠.

이처럼 '미래의 미술로 가는 문'을 발견하고, 그 문을 그림에 수수께끼처럼 숨겨둔 마네. 단 세 점의 그림으로 이후 근대미술의 꽃이 만발할 토양을 다졌습니다. 정말이지 모네, 르누아르, 세잔이 업어 모신 갓파더라고 해도 과언이 아니죠?

에두아르 마네
Edouard Manet

출생-사망	1832년 1월 23일~1883년 4월 30일
국적	프랑스
사조	분류되지 않음
대표작	〈풀밭 위의 점심식사〉, 〈올랭피아〉, 〈피리 부는 소년〉, 〈발코니〉, 〈폴리베르제르 바〉

◈ 사실주의와 인상주의 사이, 마네가 잇다

　마네는 사실주의(19세기 중반)에서 인상주의(19세기 후반)로 이행되는 과도기에 핵심적인 역할을 한 화가입니다. 사실주의는 마네보다 열세 살 많은 선배 화가 귀스타브 쿠르베가 창시했는데요. 쉽게 말해, '내가 눈으로 본 것만을 그리겠다'는 것입니다. 종교화, 신화화, 역사화 등 관념적 주제에서 벗어나 '지금 내가 본 현실'을 주제로 택하죠. 또, 법칙처럼 답습하던 관념적 표현 기법에서 벗어나 '지금 내 망막에 비치는 것'을 참신하게 그립니다. 철저히 전통을 거부하는 사실주의는 회화의 주제와 표현 모두에 지각 변동을 일으킵니다.

　마네도 이런 사실주의 정신 아래 그림을 그렸습니다만, 주제는 물론 표현에서 쿠르베보다 더 극단적인 실험을 감행했습니다. 그 대표적인 예가 '평평하게 그리기'입니다. 야외의 강한 햇빛에서 물체는 입체간 없이 평평하게 보이는 것이 '사실'이기에 마네는 그렇게 그립니다. 이런 마네의 대담한 시도는 모네에게 지대한 영향을 줍니다. 모네는 마네보다 더욱 심도 있게 '야외의 햇빛'이 야기하는 효과를 탐구했고, 그 결과 인상주의가 탄생합니다. 이렇게 마네는 사실주의에서 인상주의로 가는 길을 잇습니다.

생생한 목소리로 만나는 에두아르 마네　▶

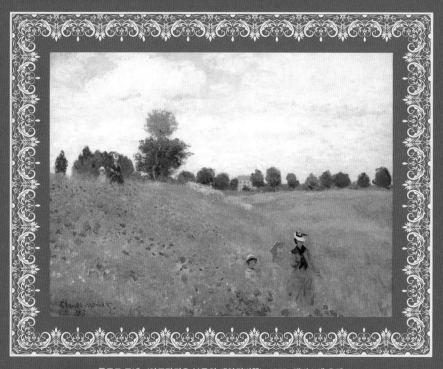

클로드 모네, 〈아르장퇴유 부근의 개양귀비꽃〉, 1873, 캔버스에 유채

로맨틱 풍경화의 대명사

클로드 모네

알고 보니
거친 바다와 싸운 상남자?

다리를 꼬고 앉아 담배를 피우며 잔뜩 폼 잡고 있는 모네. 온몸으로 상남자의 포스를 내뿜고 있습니다. 여기서 포인트는 무심한 듯 주머니에 찔러 넣은 손 아닐까요? 그런데 아무리 상남자라지만, 도대체 어떻게 바다와 싸웠다는 걸까요?

클로드 모네. 반 고흐와 함께 한국인에게 가장 사랑받는 화가가 아닐까요? 그의 풍경화는 너무나 로맨틱하고 아름답습니다. 지금 우리 취향에 딱 맞아떨어지죠. 그가 약 150년 전에 이런 작품을 그렸다는 게 놀라울 따름입니다. 그런데 그거 아시나요? 당시 모네의 그림은 아름답다는 평가를 받기는커녕 쓰레기라고 욕을 먹었습니다. 그렇다면 모네는 자신이 살던 시대보다 앞선 시대의 미적 취향을 저격한 사람이라고 볼 수 있겠군요. 그러므로 클로드 모네를 소개하는 한 문장, 이렇게 말하겠습니다. '미래로 가는 문을 연 남자!'

에두아르 마네가 '미래의 회화로 가는 문'을 찾았다면, 누군가는 그 문을 열어야겠죠? 바로 모네가 그 문을 열고 들어갑니다. 과거의 르네상스 패러다임에서 벗어나 미술 신대륙을 찾아 떠나는 모험! 모네가 그 위험천만한 항해의 시작을 위해 닻을 올립니다.

'르네상스 패러다임'이 깨진 이유?

15세기 르네상스 시대부터 약 500년간 굳건히 이어져온 르네상스 패러다임이 19세기에 와서 깨지기 시작합니다. 왜일까요? 이런 천지개벽급 사건이 아무런 이유 없이 그냥 일어나진 않았을 텐데 말이죠. 가장 근본적인 원인은 18세기 계몽주의 사상의 탄생에서 찾을 수 있습니다. 계몽주의가 탄생하기 이전 세상은 17세기 루이 14세를 보면 쉽게 알 수 있습니다. 그는 "짐이 곧 국가다"라고 말했습니다. 세상의 모든 존재가 오직 왕을 위해 존재했고, 왕의 생각이 곧 정답이었죠. 왕을 위한 절대복종의 세상이자, 답이 오직 단 하나뿐인 세상이었습니다.

그런데 18세기에 이르러 그 패러다임에 금이 가기 시작합니다. 바로 장 자크 루소로 대표되는 계몽주의 사상이 탄생했기 때문입니다. '하늘 아래 인간은 평등하다'는 생각이 국가를 구성하는 개개인의 머릿속에 빠르게 스며들어 퍼져 나갑니다. 생각은 행동으로 나오기 마련이고, 다수의 행동이 모이면 사건이 됩니다. 그 생각의 축적은 '자유, 평등, 박애'라는 정신으로 압축되고, 1789년 프랑스 대혁명이라는 사건으로 화산 폭발처럼 터져 나옵니다. 시대가 분출한 뜨거운 마그마는 과거의 정신을 형태도 보이지 않게 녹여버립니다. 그리고 그 위에 새로운 정신의 싹이 돋아나기 시작합니다.

이렇게 도달한 19세기에는 새로운 시대정신이 탄생하고, 새로운 시대가 열립니다. '답은 오직 단 하나'라는 획일적 사고에서 벗어납니다. '답은 사람 수만큼 다양할 수 있다'는 다원적 사고가 사람들의 머릿속에

천천히 자리 잡기 시작하죠. 개인의 자유와 개성을 존중하는 세상으로 향하는 시대의 거부할 수 없는 조류에 이제 막 눈을 뜬 것입니다.

과거의 정신과 미래의 정신이 뒤섞여 혼란과 갈등을 흩뿌리던 19세기. 예민한 감각을 지녔던 젊은 예술가들은 갓 태어난 시대정신을 한발 앞서 포착합니다. 이들은 르네상스 미술에 뿌리를 두고 있는 획일화된 주제나 기법 등의 전통을 과감히 깨부숩니다. 대신 자신만의 관점으로 새로운 미술 창조를 추구하죠. 이렇게 과거의 패러다임이 깨지고, 그 자리에 근대적 정신이 반영된 모더니즘 미술이 새로운 패러다임으로 자리합니다.

'모더니즘 미술' 탄생의 촉매제?

그렇다 해도 너무 빠른 것 아냐? 이런 생각이 들 수 있습니다. 프랑스 혁명은 1789년, 마네가 〈풀밭 위의 점심 식사〉를 그린 건 1863년, 모네가 〈인상, 해돋이〉를 그린 건 1872년입니다. 100년도 채 되지 않아 미술이 완전히 새 옷으로 갈아입은 것입니다. 이렇게 미술이 재빨리 근대의 옷을 입게 된 것은 매우 강력한 촉매제가 등장했기 때문입니다. 바로 카메라입니다. 오늘날에는 모든 사람의 손에 들려 있는 이 카메라라는 녀석이 19세기에는 회화를 종말시킬 괴물로 여겨졌습니다.

1826년, 프랑스 화학자 니엡스에 의해 무려 8시간이나 노출시켜 찍은 최초의 사진이 탄생합니다. 여러모로 쓸모 있던 이 기술은 여러 학자

들에 의해 경쟁적으로 연구되죠. 얼마 지나지 않은 1851년, 단 몇 초의 노출만으로 사진 한 장을 얻을 수 있는 기술이 개발됩니다. 아무리 뛰어난 화가라도 카메라보다 완벽하고 사실적으로 인물과 풍경을 묘사할 수는 없습니다. 1850년대, 초상사진은 대유행을 일으키며 초상화를 빠른 속도로 대체하기 시작합니다. 인간이 만든 카메라라는 기계가 인간이 만든 회화를 집어삼키는 꼴이 된 거죠.

카메라는 19세기 화가들의 생존을 위협했고, 화가들은 밥줄이 끊길 위험에 처합니다. 그러나 어느 영화의 캐치프레이즈처럼 생존의 극한에서 인간은 잠자던 창의력과 도전 정신을 끄집어냅니다. "우리는 답을 찾을 것이다. 늘 그랬듯이." 사실적인 묘사의 회화가 카메라에 의해 멸망하는 것이 기정사실화된 이상, 19세기 젊은 화가들에게는 새로운 '미술 대륙'을 가능한 빨리 발견하는 게 생존을 위한 사명이 됩니다. 그렇게 화가들은 유일한 밥벌이인 회화가 종말할지도 모른다는 위기감으로 잠자고 있던 창의력과 도전정신을 깨웁니다.

모더니즘호의 출항

새로운 미술 신대륙을 찾기 위해 마네가 '모더니즘호'라는 배를 만들었다면, 모네는 그 배의 첫 선장이 된 것이라고 볼 수 있습니다. 미술이 멸망하기 전에 어서 신대륙을 찾아야 합니다. 모네는 과감히 돛을 올립니다. 모네가 '모더니즘'이라는 미술 신대륙에 최초로 발을 딛기까지의

과정을 생생히 담은 그의 항해일지를 전격 공개합니다.

항해일지 1. 자연은 나의 것!

모네는 반항 정신을 타고난 것 같습니다. 그는 천성적으로 규율 따위는 맞지 않았다고 말합니다. 열한 살에 입학한 중학교는 감옥 같았고, 고작 하루 4시간 수업도 참기 어려울 지경이었다고 합니다. 그런 그가 질리지 않고 흥미를 느꼈던 것이 있으니, 바로 그림입니다. 열다섯 살 소년은 수업시간에 하라는 공부는 안 하고 열심히 인물 캐리커처를 그렸습니다. 주변에서 돈을 주며 캐리커처를 주문할 정도였고, 이 돈을 모아 파리 여행까지 갔다고 하니 꽤 수입이 짭짤했던 모양입니다. 타고난 화가인데다 수완까지 좋습니다.

1858년, 열여덟 살이 된 캐리커처 화가 모네는 예술 인생의 단 하나뿐인 주제를 발견하게 해줄 은인을 만납니다. 바로 외젠 부댕입니다. 그는 코로, 밀레 등 풍경화를 그리는 바르비종파 화가들과 연을 맺으며 해변 풍경화를 그린 화가입니다. 모네는 그를 첫 스승으로 모시며 자신의 평생 주제를 '자연'으로 삼게 됩니다.

여느 바르비종파 화가들과 마찬가지로 부댕은 화실에서 그림을 그리지 않았습니다. 튜브 물감을 들고 바다로 나가 그림을 그렸죠. 1840년대에 와서야 대량 생산이 가능해진 튜브 물감이 화가들에게 무한 이동의 자유를 준 것입니다. 어쨌든 부댕은 밖에 나가 자연을 직접 바라보고, 느

"뛰어난 실력을 보여주는 열여덟 살 모네!"

클로드 모네, 〈루엘 풍경〉, 1858

끼고, 탐구하며 그림을 그렸습니다. 바다로 가 그림을 그리는 그를 졸졸 따라다니던 모네는 자연의 아름다움과 풍경화의 매력에 푹 빠집니다. 특히, 하늘과 하늘이 비친 물빛에 흠뻑 빠지죠.

이 당시 모네가 밖에서 그린 첫 그림은 〈루엘 풍경〉입니다. 바르비종 파의 영향을 받은 부댕에게 배운 만큼 바르비종파의 그림 같습니다. 자연의 아름다움을 만끽하고 있는 열여덟 살 모네의 시선이 느껴지나요? 하늘의 청명함이 맑은 물빛이 되어 캔버스에 투영되고 있습니다. 보는 이의 눈과 마음까지 촉촉하게 만드는 맛이 있네요. 당시 부댕은 모네의 이 그림을 보고 '하늘 묘사의 왕'이라고 칭찬했다고 합니다.

모네에게 자연을 탐구하고 사랑하는 방법을 깨닫게 해준 사람이 부댕이었다면, 자연을 자신만의 관점으로 어떻게 그려야 하는지 일깨워준 화가는 따로 있었습니다. 바로 요한 바르톨트 용킨트입니다. 용킨트 역시 바르비종파 화가들과 사귀며 오직 풍경화만을 그린 화가입니다. 용킨트는 반 고흐의 조국이기도 한 네덜란드인으로, 반 고흐보다 34년 먼저 태어났으니 대선배라고 할 수 있죠. 그런데 굳이 반 고흐를 들먹이는 이유는? 둘이 서로 비슷한 점이 있기 때문입니다. 용킨트도 반 고흐처럼 지독한 알코올 중독자였습니다. 50대에 이르러서는 심각한 정신질환에 시달렸고, 이후에는 72세의 나이로 정신병원에서 사망하죠. 반 고흐와 매우 유사한 행보를 보여서인지 용킨트의 풍경화에서는 반 고흐처럼 뜨거운 정열이 느껴집니다. 얼마나 뜨거운지 보지 않을 수 없겠죠? 볼 기회가 많지 않았던 용킨트의 작품을 공개합니다.

〈운하 위 달빛〉입니다. 정녕 달빛인가요? 마치 떠오르는 태양처럼 활

"뜨거운 달빛!"

요한 바르톨트 용킨트, 〈운하 위 달빛〉, 1876

활 타오르고 있습니다. 달빛이 풍경의 모든 빛을 집어삼킨 후 뜨거운 정
열을 내뿜고 있는 것 같은데요. 네덜란드인은 이렇게 정열적인 걸까요?
반 고흐와 용킨트의 정열은 무언가 닮은 구석이 있습니다.

　모네는 1862년 22세에 용킨트를 운명처럼 만납니다. 모네는 용킨트
의 뜨거운 풍경화를 보며 '주관적 감성을 담은 풍경화'가 무엇인지 알게
됩니다. 더불어, 빛을 예민하게 포착하고 이를 빠르고 섬세하게 담아내
는 용킨트의 기법을 보며 큰 영감을 얻습니다.

　그렇게 모네는 미래의 회화인 '모더니즘'으로 가는 문을 열고 첫 항해

를 시작합니다. 그런데 그 뱃길은 모네 혼자 만든 원맨쇼가 결코 아닙니다. 바르비종파의 영향을 받아 자신만의 관점으로 새로운 풍경화를 그리던 부댕과 용킨트, 이 두 화가의 영혼 실린 가르침이 있었기 때문에 가능했던 것이죠. 모네는 자연을 어떻게 사랑하고 표현해야 하는지 배웠습니다. 하지만 여기서 멈추지 않습니다. 부댕과 용킨트의 화풍을 넘어 자신만의 풍경화를 그리기 위해 망망대해를 향해 다시 돛을 올립니다. 가난하고 배고팠지만 바람은 순풍이었고, 이내 그는 '회화를 보는 관점의 대전환'을 도와줄 귀인을 만나게 됩니다.

항해일지 2. 마네의 종이 쪼가리

모네의 항해일지에 마네는 절대 빠질 수 없습니다. 1863년 〈풀밭 위의 점심 식사〉와 1865년 〈올랭피아〉. 이 두 작품으로 마네는 파리에서 욕과 칭찬을 동시에 듣는 악동이자 유명인사가 되었는데요. 새로운 미술을 창조하려는 젊은 화가들에게 마네는 리더로 추앙받기에 이릅니다. 야심 있는 젊은 예술가들이 바티뇰 거리에 있는 마네의 집으로 하나둘씩 찾아가 새로운 미술에 대해 토론을 나누었죠. 바티뇰 그룹이라고 불리는 이 무리에는 드가, 르누아르, 세잔, 바지유, 팡탱 라투르 등이 있었고 모네 역시 멤버였습니다.

모임의 규모는 작았으나, 모임이 내포한 에너지는 앞으로의 미술을 180도 뒤집을 만큼 거대한 것이었습니다. 이 모임에서 마네는 리더랍

시고 잘난 척하거나 가르치려 들지 않았다고 합니다. 그저 자유롭게 토론하고, 자신의 회화론도 숨김없이 공유했습니다. 여기서 모네는 마네가 우키요에서 추출한 '새로운 회화의 코드'를 전수받게 됩니다. 바로 평면성과 단순성! '캔버스는 평평하다. 원근법을 버리고 평평하게 그리자. 단순함은 아름답다. 디테일을 버리고 원색으로 그리자.' 기존에 모네가 알고 있던 회화의 고정관념을 완전히 전복시키는 혁명적인 생각이었습니다. 모네는 마네가 알려준 이 코드를 자신의 그림에 적용하기 시작합니다.

〈생타드레스의 테라스〉는 모네가 마네를 만난 후에 그린 그림입니다. 이 작품을 모네의 과거 풍경화와 마네의 〈올랭피아〉를 함께 두고 비교해보세요. 마네의 화풍과 매우 유사해졌음을 알 수 있습니다. 그림을 볼까요? 하늘, 바다, 육지(테라스)가 원근감 없이 캔버스에 평평하게 그려져 있습니다. 원근법을 최대한 제거하려고 노력한 모습이 역력합니다. 색채 또한 매우 단순하군요. 갖가지 색을 사용해 세밀하게 묘사하지 않았습니다. 몇 가지 원색만으로 단순하게 표현하고 있습니다.

마네와 매우 비슷해진 모네입니다. 그러나 그는 자신만의 차별점 또한 그림 속에 살짝 숨겨두었습니다. 바로 '빛'입니다. 매우 선명한 햇빛이 캔버스 전체를 가득 채우고 있습니다. 특히, 빛과 그림자로 구분된 테라스 바닥을 보면 명백히 드러납니다. 사실 부댕에게 그림을 배우던 초창기 시절부터 모네가 그렸던 그림을 살펴보면, 그가 '빛의 표현'에 관심이 많았다는 걸 알 수 있습니다. 과연 모네의 빛은 어떻게 완성될까요?

마네를 통해 우키요에의 정수인 '평면성'과 '단순성'을 깨우친 모네.

"일단 마네를 따라 그려보자!"
클로드 모네, 〈생타드레스의 테라스〉, 1867

반항 정신과 야심 넘치던 그는 또 여기서 머무르지 않습니다. 마네보다 더 극단적으로 평평하고 단순한 회화를 향해 내달립니다. 모네가 최초로 발을 딛는 '미술 신대륙', 이제 얼마 남지 않았습니다.

항해일지 3. 적의 심장

모네는 열여덟에 부댕을 만나 공식적으로 미술에 입문했지만, 10년이 넘는 기간 동안 인정받지 못했습니다. 빚쟁이에 쫓겨 다녔고, 너무 가난해 친구가 사용한 캔버스를 긁어내 그림을 그리기도 했습니다. 어느덧 나이 서른은 다가오고 처자식도 있었지만, 병든 아이를 치료할 돈 한 푼 없던 모네. 물에 빠져 생을 포기할 생각까지 할 만큼 좌절합니다.

> "내 그림은 아무짝에도 쓸모가 없어. 이젠 명성을 기대하지 않아. 모든 것이 암담한 지경이고 무엇보다도 나는 여전히 빈털터리야. 좌절과 치욕, 기대 그리고 더 큰 좌절."
>
> -1868년, '친구 바지유에게 보낸 편지' 중에서

열정과 노력 끝에 돌아오는 건 항상 좌절이었습니다. 그렇지만, 모네는 그 기나긴 어둠의 시간을 꿋꿋이 견뎌냅니다. 타협하거나 안주하지 않습니다. 자신만의 독창적인 미술을 창조하기 위해 끝없이 칼을 갈고 또 내리칩니다. 그 연마 끝 무렵, 날렵해져 가는 칼날은 예상치 못한 곳

을 향합니다. 바로 회화를 위기에 빠뜨린 적, 카메라입니다. 그는 적을 비난하거나 죽이려 하지 않습니다. 오히려 적에게서 배웁니다.

모네의 시선은 적의 심장부를 정조준합니다. 카메라의 원리를 파고 들어가죠. 카메라는 광학과 화학 발전의 산물입니다. 광학의 발전은 빛을 모아주는 렌즈를 낳았고, 화학의 발전은 그 빛을 담는 감광판을 낳았습니다. 카메라는 그저 빛을 모으고 담아 피사체를 정확하게 찍어내는 것입니다. 다시 말해, 오직 '빛'만으로 풍경, 인물, 사물 등 모든 대상을 정확하게 포착합니다. 모네는 빛이 있어야 자연을 볼 수 있다는 과학적 사실을 새삼 깨닫게 됩니다. 마치 이런 것이죠. '사물을 보고 있는 것이 아니다. 사물에 비친 '빛'을 보고 있는 것이다. 사물이 지닌 고유의 색은 없다. 사물의 색은 '빛'에 의해 변하는 것이다. 사물이 지닌 고유의 형은 없다. 사물의 형은 '빛'에 의해 변하는 것이다.'

이로써 자연을 보는 모네의 관점은 180도 변합니다. 자연을 '빛의 반사로 탄생한 무수한 색채 조각의 총합'으로 보기 시작합니다. 이제껏 화가들은 그림을 그릴 때, 사물의 '형태'에 집중했습니다. 그래서 인물, 의자, 나무 등의 형태를 명확하게 캔버스에 밑그림으로 그려놓고 채색했죠. 자신이 그 사물을 보고 있다고 믿었기 때문입니다. 그러나 그것은 착각이자 고정관념이었습니다. 사실 우리가 보고 있는 건 사물에 반사된 빛이었던 거죠. 사물의 형태 이전에 빛을 보고 있었다는 과학적 진실이라고 할 수 있습니다.

모네는 광학을 자신의 회화론으로 끌어옵니다. 그리고 그것을 반영해 그림을 그리기 시작합니다. 쉽게 말해 모네 자신이 카메라가 된 것입니

다. 모네의 눈은 렌즈가, 손은 바디가, 팔레트는 감광판이 됩니다. 즉, 이렇게 그리는 거죠. 자연에 방금 빛이 반사되어 색이 보입니다. 모네의 눈(렌즈)은 그 색을 빠르게 포착합니다. 기억에서 사라지기 전에 모네의 손(바디)은 재빨리 그 색을 팔레트(감광판)에서 찍어냅니다. 이후 신속히 단 한 번의 붓 터치로 캔버스(사진)에 포착합니다.

"장님이 막 눈을 뜨게 되었을 때 바라볼 수 있는 장면을 그리고 싶다."

모네는 어떤 선입견 없이, 마치 카메라처럼 자연을 본 그대로 순수하게 그리고 싶었습니다. 그리고 그의 바람은 적의 심장, 즉 광학을 훔쳐오면서 비로소 완성됩니다.

신대륙 발견! 인상주의!

10여 년 항해의 끝 무렵, 모네는 드디어 미술 신대륙을 발견합니다. 1874년 1월 17일, 모네는 부댕, 드가, 르누아르, 피사로, 시슬레, 카유보트, 모리조, 세잔 등 보수적인 살롱전을 거부하고 새로운 미술을 하겠다는 화가들과 함께 제1회 무명협동협회전을 개최합니다. 평소 친분이 있던 사진가 나다르의 2층 화실에서 말이죠. 총 165점이 걸린 전시에서 모네는 유화 다섯 점, 파스텔 일곱 점을 출품하는데요. 그중 한 작품인 〈인상, 해돋이〉는 그야말로 미술사에 빛나는 보물로 남게 됩니다.

"미술 신대륙에 첫 발을 딛다!"
클로드 모네, 〈인상, 해돋이〉, 1872

인간에게 불을 선사한 프로메테우스처럼 암흑 세상에 빛을 선사하는 태양! 그 불덩이가 떠오르는 단 한 순간, 그 한 컷에 모든 감각을 집중시킨 후 모네만의 인상을 '일말의 붓 터치'로 포착한 작품입니다. 마치 오랜 시간 노출시켜 흐릿해진 사진 한 장을 보는 것 같죠?

이 작품은 그동안 보수적인 미술계가 진리라고 여겨오던 많은 것들을 파괴하고 있습니다. 원근법으로 캔버스에 실재 공간이 있는 듯한 환영을 만들려는 고정관념을 거부합니다. 대신 캔버스의 평평함을 그대로 살린 평평한 그림으로 승부합니다. 또, 수천 번의 세밀한 붓질로 실재 물체가 있는 듯한 환영을 그리려는 고정관념을 거부합니다. 대신 빛이 만든 찰나의 순간, 그 순간의 아름다움을 신속히 포착해 최소한의 붓질을 하고 있습니다. 이를 통해 단순한 것이 아름답다는 새로운 시대의 미학을 보여주고 있죠. 1858년 이후, 그가 경험하며 깨우친 것들의 정수가 이 한 장에 고스란히 담겨 있는 것입니다. 마치 기념비처럼 말이죠.

그러나 당시 사람들은 모네의 앞선 미술을 받아들일 준비가 되어 있지 않았습니다. 대중들은 총에 물감을 넣어 캔버스에 발사한 그림이라며 비웃었죠. 평론가들도 하나같이 혹평을 쏟아냅니다. 그중 한 명이 작품 제목을 따와 〈인상주의자들의 전시회〉라는 제목의 조롱 글을 신문에 기고하는데요. 아이러니하게도 이것으로 모네의 그림은 인상주의 그림으로 불리게 됩니다.

모네를 아무리 욕하더라도 어쩔 수 없습니다. 세상은 이미 개인의 생각을 자유롭게 표현하는 시대로 천천히 변화하고 있었습니다. 그는 그것을 자신의 회화에 누구보다 앞서 명확하게 표현한 것이죠. 모네에 의

해 자연의 미는 재발견됩니다. 지금껏 역사화, 인물화 등에 의해 천대받아 왔던 풍경화의 가치가 인정받게 된 것이죠. 또, 모네는 마네에게 배운 우키요에의 정수를 더욱 극단적으로 끌고 가 자신만의 스타일을 정립합니다. 마지막으로 카메라라는 기계에서 광학을 얻어 기계가 따라할 수 없는, 오직 인간만이 할 수 있는 회화의 새로운 영토를 창조합니다. 미술 신대륙! 그는 그 대륙에 발을 딛은 첫 번째 사람으로 기억됩니다. 모더니즘 미술 왕국! 그 위대한 서막이 오르는 순간입니다.

같은 장소, 다른 시간, 다른 빛

'빛'은 모네의 인생 주제였습니다. 빛을 어디에서 어떻게 보고 그릴 수 있는지만을 평생 고민한 사람이라고 할 수 있죠. 1873년, 그는 작은 배를 개조해 수상 화실을 만듭니다. 그 배를 센 강 위에 띄워놓고 풍경을 그리죠. 해가 뜨고 질 때까지 수면 위에 나타나는 빛을 그렸다고 합니다. 참 낭만적이죠?

낭만적인 연구는 여기서 끝나지 않습니다. 프랑스, 영국, 이탈리아, 네덜란드, 노르웨이 등 수많은 곳을 여행하며 캔버스에 담을 풍경을 포착합니다. 산, 들, 바다, 강, 도시 등 새로운 빛을 발산하는 프레임이 있는 곳이면 마다하지 않고 달려갔죠. 겉보기에는 새로운 풍경을 찾아다닌 것 같아 보입니다. 하지만 알고 보면 새로운 빛을 찾아다닌 것입니다. 해가 뜨고 질 때까지 그는 풍경만을 바라보았습니다. 빛에 의해 무한히 변

용하는 자연의 한 프레임을 포착하고 또 포착하며 캔버스에 붓으로 찍어냈습니다.

이런 노력과 연구에도 불구하고 모네는 뭔가 2퍼센트의 부족함을 느낍니다. 자신의 머릿속에 있는 회화에 대한 독창적인 개념을 아직 그림으로 명확하게 보여주지 못하고 있다는 갈증 때문이었습니다. 그는 이렇게 생각했습니다. '그곳의 풍경은 단 하나가 아니더라!' 같은 곳의 풍경을 하루 종일 바라본 인내심의 대가인 모네는 깨달았습니다. 시간의 흐름에 따라 날씨가 변하고 그것은 빛의 변화로 이어진다는 것, 빛이 변하면 풍경 속 만물의 색과 형태가 변한다는 것, 그러므로 무한한 시간만큼 그곳의 풍경도 무한히 다채롭게 그릴 수 있다는 것을요. 이것은 이제껏 풍경 화가들이 '하나의 풍경에 하나의 그림'만을 그리던 것과 전혀 다른 개념이었습니다. 모네는 자신의 깨달음을 어떻게 작품으로 표현해야 할지 고민합니다. 그리고 마침내 '연작'이라는 아이디어를 떠올립니다.

모네만의 개념을 명백하게 보여줄 연작 프로젝트! 1890년 50세가 된 그는 첫 번째 주제로 자신의 집 근처에서 흔히 볼 수 있는 건초더미를 선택합니다. 시시각각 변하는 빛을 울퉁불퉁한 건초더미가 잘 보여준다고 본 것 입니다. 작품을 보면 마치 '모네 카메라'를 한곳에 세워놓고 계절 내내 연속 촬영한 것 같죠? 같은 주제를 같은 장소에서 반복적으로 그렸지만, 그림이 다릅니다. 여름부터 겨울까지, 해가 뜨고 질 때까지 끈질기게 빛에 의한 건초더미의 변용을 포착하고 있습니다. 그의 독창적인 회화론을 연작이라는 독창적인 아이디어로 명확하게 표현해내고 있

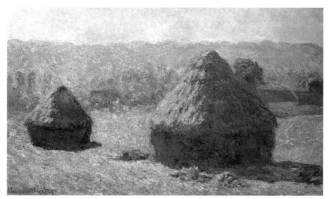

"흐르는 시간 속에 같은 것은 없더라!"
(위)클로드 모네, 〈늦여름에 건초더미, 아침 효과〉, 1891
(가운데)클로드 모네, 〈아침에 건초더미, 눈 효과〉, 1891
(아래)클로드 모네, 〈건초더미, 눈 효과〉, 1890~1891

습니다. 이미 당대 회화의 거장으로 인정받던 모네는 이것으로 살아 있는 전설이 됩니다.

모네의 신대륙에 당신도 발을 디디며

대다수가 반대하고 멸시하는 상황 속에서 자신이 믿는 바를 당당하고 일관되게 추구하는 것은 결코 쉬운 일이 아닙니다. 끝 모를 고통과 고독의 시간을 온전히 견뎌내야 하기 때문이죠. 그런 점에서 모네의 삶은 스스로 거친 바다에 배를 띄우고, 아무도 믿지 않는 미지의 신대륙을 찾아 떠난 어느 선장의 항해일지를 보는 것 같습니다.

길고 거친 항해 끝에 결국 미술 신대륙을 찾은 모네의 그림을 보고 있으면 빛이 선사하는 황홀함과 함께 그의 올곧은 신념이 전해져옵니다. 아름다움 이면에 숨겨진 모네의 정신은 그의 작품 안에 살아 숨 쉬며, 미술관을 찾을 당신을 기다리고 있습니다.

클로드 모네
Claude Monet

출생-사망	1840년 11월 14일 ~ 1926년 12월 5일
국적	프랑스
사조	인상주의
대표작	〈인상, 해돋이〉, 〈생-라자르 역〉, 〈건초더미〉 연작, 〈수련〉 연작, 〈지베르니 부근의 센 강변〉

◈ 빛이 모든 것을 지배하는 모네의 '인상주의'

인상주의를 한마디로 말하면 이렇습니다. '오직 빛이 보여주는 세상을 솔직하게 포착해 그린다.' 인상주의 이전에 고전주의 회화는 사물 고유의 색과 형이 있다는 생각을 바탕으로 그림을 그렸습니다. 그러나 곰곰이 생각해보면, 그것은 머릿속에 있는 관념적 색과 형을 그렸던 것이죠. 인상주의는 사실 우리 눈에 보이는 사물의 고유한 색과 형은 없으며, '빛'에 의해 시시각각 변화한다는 솔직한 시각의 반영입니다. '내 눈으로 본 것만 그리겠다'는 사실주의가 한 단계 진화한 사조라고 할 수 있죠.

인상주의 화가들은 사물의 색과 형을 보여주는 햇빛을 포착하기 위해 야외로 나가 그림을 그렸습니다. 햇빛의 변화로 시시각각 변하는 색과 형을 즉각 반영하기 위해 물감을 섞지 않고 원색을 바로 썼으며, 붓질은 점찍 듯 짧고 빠르게 했습니다. 또한 인상주의는 사진 기술의 근간인 광학이 반영되었습니다. 1874년 최초의 인상주의전이 초상 사진가 나다르의 스튜디오에서 열린 것은 우연의 일치가 아닙니다. 나다르는 당시 파리에서 가장 인기 있는 초상 전문 사진가였습니다. 모네를 포함한 인상주의자들은 이런 사진가와 관계를 맺으며 사진 제작의 원리(광학)를 알게 되었고, 자신의 회화 작업에 반영한 것입니다.

생생한 목소리로 만나는 클로드 모네 ▶

폴 세잔, 〈사과와 오렌지〉, 1899년경, 캔버스에 유채

사과 하나로 파리를 접수한
폴 세잔

알고 보면 그 속사정은
맨땅에 헤딩맨?

무거운 의자도 한 손으로 번쩍! 사과 하나로 미술계를 평정했다고 해서 도대체
그 비결이 뭔가 했는데, 이제야 알겠네요. 세잔 할아버지, 힘이 좋은 것 같군요.
그래서 지치지 않고 맨땅에 헤딩도 가능했던 걸까요?

인류 3대 사과를 아시나요? 첫째는 이브의 사과, 둘째는 뉴턴의 사과, 마지막 셋째는? 바로 '세잔의 사과'입니다. 물론, 세잔을 심히 존경했던 후배 화가 모리스 드니의 사심 담긴 발언입니다. 그러나 드니의 사심을 빼더라도 세잔은 분명 이렇게 소개할 수 있습니다. '20세기 회화의 씨앗!'

19세기 중반 이후, 마네가 '미래의 회화로 가는 문'을 발견하고, 모네가 그 문을 열었다고 말씀드렸죠? 세잔은 모네에게 바통을 이어받아 인상주의를 '세잔식'으로 업그레이드합니다. 즉, 세잔식 인상주의를 만든 것이죠. 이 세잔식 인상주의는 20세기 초입부터 빅뱅급 위력을 발휘합니다. 마티스와 피카소가 20세기 회화를 혁신하는 영감의 핵심 원천이 되거든요.

'마네, 모네, 세잔, 그 이후 마티스와 피카소. 음……, 세잔은 대단한 사람이군.' 이렇게 머리로는 이해되시죠? 그러나 가슴으로는 와닿지 않으

실 겁니다. 특히, 세잔의 그림을 보면 더욱 그런 느낌이 듭니다. 뭔가 다른 것 같기는 한데, 뭐가 대단하다는 것인지는 콕 집어 말할 수 없는 애매모호함이 있습니다. 그래서 더 미궁 속으로 빨려 들어가는 듯하죠. 사실 세잔의 그림은 수수께끼 같습니다. 그림 속에 숨은 보물을 파헤쳐 찾아내야만 하는 그림입니다. 마네의 그림처럼 세잔의 그림도 알고자 노력해야만 그 진가를 알 수 있습니다. 당시 마티스와 피카소가 세잔의 그림 속에 숨겨진 비밀을 찾기 위해 애썼던 것처럼요.

이제, 당신도 세잔 그림에 숨은 비밀을 발견할 차례입니다. 오직 예술을 위한 열정 하나로 맨땅에 헤딩했던 세잔을 만나봅시다.

인상주의? 후기인상주의?

인상이면 인상이지, '후기'인상은 뭐지? 모네식 인상주의를 거부한 인상주의가 바로 후기인상주의입니다. 1870년대 초, 모네로부터 탄생한 인상주의의 위력은 대단했습니다. 말도 많고, 탈도 많았지만 결국 고전주의 미술의 패러다임을 깨고 '새 시대, 새 미술'의 문을 여는 주인공이 되었죠. 1880년대 중후반에 이르러 인상주의는 시대가 인정하는 대세가 됩니다. 너도나도 인상주의 스타일을 따라 그리는 시대가 된 것입니다.

그러나 이것이 마냥 좋은 것만은 아닙니다. 너도나도 인상주의 그림을 똑같이 우려먹으며, 똑같은 인상주의 그림이 쏟아져 나왔거든요. 파리 미술계가 인상주의 매너리즘에 빠진 것입니다. 하지만 인간은 본능

적으로 계속 새로운 것을 원합니다. 아무리 새로운 것이라도 반복되면 질리고 진부하게 느껴지게 마련이죠. 1880년대 중후반, 결국 인상주의는 대세가 된 동시에 진부한 것이 되고 맙니다.

이때 인상주의 매너리즘에 빠진 파리 미술계에 인상주의를 넘어 전혀 새로운 미술을 하겠다는 화가들이 등장합니다. 익히 들어온 그 이름들 쇠라, 고갱, 반 고흐, 툴루즈 로트레크, 그리고 세잔입니다. 이들을 후기 인상주의자라고 부릅니다. 이들은 인상주의의 일부분만 수용하고 나머지는 쿨하게 거부합니다. 그리고 각자 자신만의 예술 철학을 새롭게 고안해 그림에 불어넣죠.

하지만 이런 도발과 혁신을 감행한 그들의 삶은 참담했습니다. 너무 시대를 앞서간 탓에 생전에 이해받지 못하거나, 죽을 때가 임박해서야 인정받기 시작했죠. 사실 19세기 극후반부터 20세기 극초반 사이 혜성처럼 명멸한 후기인상주의자들은 모두 20세기 회화의 혁신에 지대한 영향을 골고루 미쳤습니다. 그럼에도 세잔을 '20세기 회화의 씨앗'이라고 소개하는 이유는 간단합니다. 20세기 전반기 회화의 양대산맥인 마티스와 피카소에게 가장 큰 영향을 준 선배가 바로 세잔이기 때문입니다.

세잔의 애잔한 처음

'맨땅에 헤딩.' 20대의 세잔은 한마디로 이렇게 정리됩니다. 아버지의 뜻에 따라 대학에서 법 공부를 하는 척하던 그는 스물두 살이 되던

1861년, 화가가 되겠다는 뜻을 품고 고향 엑상프로방스에서 파리로 상경합니다. 그때까지 세잔이 미술 관련해서 한 것이라고는 고향에 있던 무료 미술학교에서 배운 것이 전부였습니다. 기술적 재능이 뛰어났던 것도 아니었기에 파리 국립고등미술학교(에콜 데 보자르) 입학시험도 탈락합니다. 이후 그야말로 '맨땅에 헤딩'하듯 독학으로 미술을 배우기 시작합니다. 이런 사람이 20세기 회화의 씨앗을 만든 거장이 되다니! 스펙보다 열정이 더 위대함을 몸소 증명한 사람이 아닐까 합니다.

'맨땅에 헤딩맨' 세잔이 미술을 독학한 첫 번째 방법은? 바로 박물관 가기! 박물관에 있는 대가의 그림을 모사하며 대가의 기술적 노하우를 체득했습니다. 그의 롤모델이 된 대가는 바로크 시대를 연 카라바조, 사실주의 선언자 쿠르베, 낭만주의 리더 들라크루아 등이었습니다. 이들의 그림을 보고, 자신만의 방식을 적용해 그리고 또 그렸습니다.

누군가의 도움 없이 오직 대가의 그림만을 교본 삼기를 약 10년. 그런데 솔직히 20대 때 그의 그림은 어딘가 엉성하고, 우울하고, 명확한 스타일이 보이지 않습니다. 〈모던 올랭피아〉는 1865년 파리를 뒤흔들었던 마네의 문제작 〈올랭피아〉를 세잔식으로 업그레이드(?)해서 그린 것입니다. 당시 새로운 미술의 선도자로 불리던 마네에게 '내가 그린 〈모던 올랭피아〉가 더 모던하다'라고 도전장을 던진 것이라 볼 수 있는데요. 음, 어떤가요? 아직 마네와 대적하기에는 엉성하고 부족함이 많아 보이죠? 열정을 다해 그리긴 했지만 또렷한 방향 없이 이리저리 헤매는 듯합니다. 20대 세잔, 이대로 가다간 더 애잔해졌을지 모릅니다. 그러나 이런 애잔한 시절을 이겨내지 못했다면 진정한 자신의 예술을 만들지

"혈기왕성하던 시절의 의욕적인 그림!"

폴 세잔, 〈모던 올랭피아〉, 1870

못했을 것입니다. 그는 이 시절을 오직 열정으로 이겨냅니다.

사람은 사람으로 큰다

비록 헤맸지만 열정만은 차고 넘치던 청년 세잔에게 귀인이 다가옵니다. 바로 인상주의의 숨은 주역, 카미유 피사로입니다. 인상주의 하면 우리는 모네를 많이 떠올리는데요. 피사로도 함께 떠올리면 좋겠습니다. 피사로는 후기인상주의의 탄생을 도운 숨은 주역이거든요. 세잔과 고갱이 미술을 막 시작할 때 가야 할 방향을 분명하게 잡아준 진정한 스승이었죠.

모네에게 부댕, 용킨트, 마네라는 스승이 있었듯, 세잔에게는 피사로라는 스승이 있었습니다. 둘은 긴 시간 동안 함께 그림을 그렸습니다. 선배인 피사로가 세잔에게 깨달은 바, 느낀 바를 전수해주었죠. 이 과정에서 세잔은 인상주의에 눈을 뜹니다. 이는 '자연'과 '빛'을 그림의 주제로 보게 되었음을 의미합니다. 20대에 대가의 그림을 따라 그리며 손기술 연마에 몰두하던 세잔은 자신 앞에 무한히 열려 있는 자연과 빛을 볼 수 있게 되었습니다.

이제, 세잔은 어두운 화실에서만 붓을 들지 않습니다. 피사로와 함께 맑은 햇볕이 내리쬐는 야외로 나가 붓을 듭니다. 자연을 애정 어린 눈으로 바라보며, 자연과 진정으로 소통하는 법을 배웁니다. 자연을 두 눈으로 볼 수 있게 해주는 '빛의 존재'를 인식하게 되죠. 이렇게 30대 세잔의

팔레트는 화폭에 빛을 담기 위한 밝은 색채들로 채워지기 시작합니다. 피사로는 인상주의를 받아들이며 성장해가는 세잔을 보며 칭찬과 격려를 아끼지 않았다고 합니다. 세잔이 후에 피사로를 '너그러운 신 같은 사람'으로 추앙한 이유가 있습니다.

본질을 꿰뚫어보는 힘

세잔이 피사로와 친했다는 건? 다른 인상주의자들과도 알고 지냈다는 걸 의미합니다. 피사로는 인상주의 초기 멤버인 만큼 그룹의 리더인 모네와도 친했죠. 세잔은 모네보다 한 살 많았지만, 인상주의 선구자인 모네를 정신적 스승으로 삼습니다. 그리고 그를 통해 인상주의 회화에 숨은 근본 원리를 깨닫게 됩니다. 이것은 마치 컴퓨터 속에 있는 CPU의 원천 기술을 꿰뚫어본 것이라고 할 수 있습니다. 쉽게 말해 바로 이것입니다. 회화는 '눈+머리'로 하는 것!

아직 그림을 그리는 테크닉은 부족했지만, 세잔에게는 현상의 본질을 꿰뚫어보는 통찰력이 있었습니다. 과거의 회화는 자연을 관찰하고 잘 재현하는 패러다임에 갇혀 있었습니다. 관찰력과 손기술의 연마가 중요했죠. 그러나 모네가 창안한 인상주의는 뭔가 달랐습니다. 세잔은 도대체 모네의 무엇이 다르고 독창적인지 고민했고, 끝내 꿰뚫어보았습니다. 바로 이것입니다. 회화는 머리로 만든 논리적 '개념'을 보여주는 것!

세잔은 모네의 독창성이 발현되는 근본 원인을 통찰한 것입니다. 손

기술이 중요한 회화가 아닌, 독창적 개념을 만들어내는 머리가 중요한 회화라는 것을요. 미래의 미술이 나아가는 방향을 모네의 머리에 들어가 발견했습니다. 수많은 젊은 화가들이 인상주의의 표면에 드러난 짧은 붓 터치를 맹목적으로 좇고 있을 때, 세잔은 짧은 붓 터치가 나온 근원을 자신의 회화에 적용한 것이죠.

이렇게 독창성을 만들어내는 근원에 도달한 세잔은 마치 라식으로 개안이라도 한 듯, 미지의 먼 곳까지 보는 미술 시야를 갖게 됩니다. 자연을 보는 자신만의 독창적인 회화 개념을 창조하는 것이 예술가로서 자신이 추구해야 할 평생 과제임을 분명히 알게 된 것입니다. 이렇게 되니 그는 인상주의의 기교와 정신을 더 이상 추종할 필요가 없다고 느낍니다. 쉽게 말해 인상주의를 거부합니다. 남이 만든 건 나의 것이 아니라고 생각한 거죠. 그리고 이제 '제로'에서부터 나만의 회화를 만들어야겠다고 생각합니다. 우리가 아는 세잔은 그렇게 태어납니다.

〈에스타크의 바다〉는 세잔이 그런 생각의 물꼬를 트기 시작할 무렵 그린 것입니다. 언뜻 봐도 모네의 인상주의와 확연히 다르다는 것을 느낄 수 있죠. 그렇지만 정확히 모네식 인상주의와 무엇이 다른지, 도대체 세잔은 무슨 생각으로 이렇게 그렸는지 아마 감이 안 오실 겁니다. 사실, 이 그림 속에는 세잔이 평생 탐구했던 연구과제가 모조리 담겨 있다 해도 과언이 아닙니다. 그리고 그것은 곧 20세기 회화의 씨앗이 됩니다. 이 글을 다 읽은 후, 다시 이 그림을 보세요. 그럼 '세잔의 눈과 머리'가 또렷이 보일 것입니다.

"나 이제 감 잡았다!"
폴 세잔, 〈에스타크의 바다〉, 1878~1879

세잔을 여는 열쇠 두 개

"나는 견고하고 영원한 인상주의를 만들고 싶었다. 박물관의 예술처럼."

세잔의 말에 그의 모든 비밀이 함축되어 있습니다. 그는 모네식 인상주의가 완벽하지 않다고 봤습니다. 결정적으로 중대한 '무엇'이 빠져 있다고 보았죠. 세잔은 그 '무엇'을 인상주의에 집어넣고 싶었습니다. 이를 통해, 자신이 박물관에서 보았던 옛 거장들의 걸작처럼 견고하고 영원한 것으로 만들고 싶었죠. 허점투성이였던 20대 때 박물관에 살다시피 하며 거장의 작품에 심취했던 것은 결코 헛된 짓이 아니었습니다. 세잔을 이해하는 핵심이기도 한 '무엇'은 단 두 개로 요약됩니다. '자연의 본질'과 '조화와 균형'.

전시만 했다 하면 평단과 대중에게 비웃음과 욕만 얻어먹던 세잔은 1877년 서른여덟에 파리를 떠납니다. 그리고 자신의 고향이자 뜨거운 태양이 내리쬐는 엑상프로방스로 내려갑니다. 그곳에서 사망하는 1906년까지 약 29년간 홀로 은둔하며, '세잔식 인상주의'를 완성하기 위해 한시도 쉬지 않고 자연을 탐구하며 그림을 그립니다. 오죽하면 죽기 전 비를 맞으며 그림을 그리다 쓰러지기까지 합니다.

세잔이라는 고결한 인간의 모든 드라마가 담긴 예술 세계를 단순히 몇 개의 단어로 설명하는 것은 불가능할지도 모릅니다. 그러나 그렇게라도 세잔의 '눈, 머리, 혼의 파편'을 공감해보려는 노력이 있어야 한다고 생각합니다. 그래야 100여 년의 시간을 건너 그와 우리가 작품을 사

이에 두고 오붓하게 만날 수 있기 때문입니다. 이제, 세잔을 이해하고 공감하기 위한 두 개의 열쇠를 꼭 쥐어보겠습니다.

세잔의 열쇠 1. 자연의 본질을 담은 '묵직함'

"사과 하나로 파리를 놀라게 하고 싶다."

사과를 두고 이런 결심을 했기 때문일까요? 세잔이 그린 사과를 보면 뭔가 묵직함이 느껴집니다. 그렇다면 이 묵직함의 정체는 무엇일까요? 아마 사과의 감촉, 무게 등 실체가 느껴지기 때문이 아닐까요? 분명 캔버스 위에 그려진 가짜 사과입니다. 그럼에도 세잔의 사과는 진짜 사과를 손에 쥔 것 같은 느낌이 듭니다. 사과는 지금 썩어 없어졌지만, 사과의 미친 존재감은 그림 속에 영원히 살아 있는 것입니다. 어떻게 그는 이런 '영원함'을 사과에 불어넣을 수 있었을까요?

그 시발점은 바로, 모네식 인상주의에 있습니다. 모네에게 자연이란 시시각각 변하는 빛에 의해 매 순간 달리 보이는 것이었습니다. 그래서 찰나의 빛이 사물에 반사되는 순간에 보이는 찰나의 색을 포착하는 것에 집중했습니다. 마치 카메라로 찍은 사진에 찰나의 순간이 담기는 것처럼 말이죠. 카메라가 된 화가 모네, 이것이 모네식 인상주의의 독창성입니다.

그러나 세잔은 이런 모네의 그림에서 부족한 점을 발견합니다. 찰나

의 빛을 포착한다는 이유로 즉흥적인 붓질을 하다 보니 색을 무분별하게 사용하게 되었다고 보았습니다. 또 오직 빛에만 집중하다 보니 인물, 나무, 건초더미 등 모든 사물의 형태가 파편화되어 사라지고 있다고 보았습니다. 결론적으로 모네는 '자연의 겉모습'만 보다 보니 '자연의 속살'을 놓치게 되었다고 판단했습니다.

세잔이 본 자연은 보면 볼수록 분해되거나 쪼개지지 않았습니다. 오히려 그 반대였죠. 보면 볼수록 모든 자연물의 색과 형태가 명료해지고 또렷해짐을 느꼈습니다. 변화 속 불변의 발견입니다. 세잔은 매 순간 변하는 자연의 껍데기 속에서 변하지 않는 영원한 실체를 느낍니다. "영원한 인상주의를 만들고 싶다"는 그의 말은 바로 이것을 의미합니다. 이로써 세잔은 자연의 본질을 통찰해 그리겠다는 원대한 목표를 세웁니다. 즉, 사물이 지닌 본연의 '색'과 '형태', 그 엑기스를 추출해 그리고자 했습니다. 그리고 이 엑기스를 추출하기 위해 오랫동안 보고 또 보며 탐구했습니다. 사과가 썩을 때까지 그렸다는 세잔의 일화는 유명합니다.

세잔의 사과를 볼까요? 〈사과와 오렌지〉입니다. 그는 사과를 보이는 그대로 모방해 그리지 않았습니다. 모네처럼 수많은 색점을 찍어 사과를 사라지게 하지도 않았습니다. 사과의 겉이 아닌 속을 통찰하고자 했습니다. 사과에 담긴 색의 엑기스만을 추출해 담은 것이죠. 마치 커피원두를 응축해 나온 원액으로 원두를 그린 것과 같습니다. 사과의 거부할 수 없는 존재감과 진한 싱그러움이 가슴 깊숙이 다가오는 것 같지 않나요?

또 〈사과와 오렌지〉에는 그가 자연에서 추출한 '형태의 엑기스'가 담겨 있습니다. 그는 산, 나무, 집 등 자연에서 볼 수 있는 사물의 겉모습에

"나는 겉이 아닌 속을 보겠다!"
폴 세잔, 〈사과와 오렌지〉, 1899년경

현혹되지 않았습니다. 대신 이렇게 통찰했습니다. '형태의 본질은 도형이다.' 세잔은 모든 사물을 원기둥, 구, 원뿔 등으로 꿰뚫어보았습니다. 즉, 모든 사물의 형태에 기름기를 쏙 빼고 기본 도형으로 본 것이죠. 자, 다시 그림을 볼까요? 사과는 구, 주전자는 원기둥, 오렌지 그릇은 뒤집

힌 원뿔입니다. 그는 이 정물화 한 점에 자연이 담고 있는 모든 형태의 엑기스를 담았습니다. 왜 이런 노력을 했던 걸까요?

아마 생애 최후의 걸작을 위해 그랬을 것입니다. 고향에 변함없이 우뚝 솟아 있는 거대한 돌산인 생트 빅투아르 산의 본질을 100퍼센트 담을 수 있는 내공을 쌓기 위해서 말입니다. 그 거대한 산과 풍경의 엑기스만을 추출해내기 위해 테이블 위에 사과와 정물들을 올려놓고 평생을 끊임없이 파고든 게 아닐까 생각해봅니다.

세잔의 대표작 〈생트 빅투아르 산〉을 보겠습니다. 작은 테이블 위 정물들이 집, 나무, 들판, 그리고 산으로 변용된 것을 느낄 수 있습니다. 세잔이 본 풍경의 스케일이 커진 것뿐입니다. 그림을 그리는 원리는 사과 정물화와 동일합니다. 풍경에 보이는 모든 대상이 지닌 색과 형태의 엑기스만을 추출해내려 하고 있습니다. 산과 풍경이 지닌 본질만을 담아내고 있는 것입니다. 거대한 자연을 앞에 두고 어찌할 바를 모르던 젊은 청년이자, 그런 자연을 앞에 두고 평생을 고군분투한 사내는 어느새 노인이 되어 자연의 본질만을 담아내는 경지에 도달했습니다. 드디어 불멸하는 존재감을 캔버스 위에 창조할 수 있게 된 것입니다. 사물의 엑기스만을 추출해 그리겠다는 생각으로 인해 색과 형태는 단순해졌습니다. 우리는 더욱 또렷하고 묵직하게 사과와 산의 실체를 느낄 수 있게 되었습니다. 무엇보다 그 하나를 위해 평생을 바치며 외롭고 힘든 길을 묵묵히 걸어간 인간 세잔의 고결한 혼을 느낄 수 있게 되었습니다.

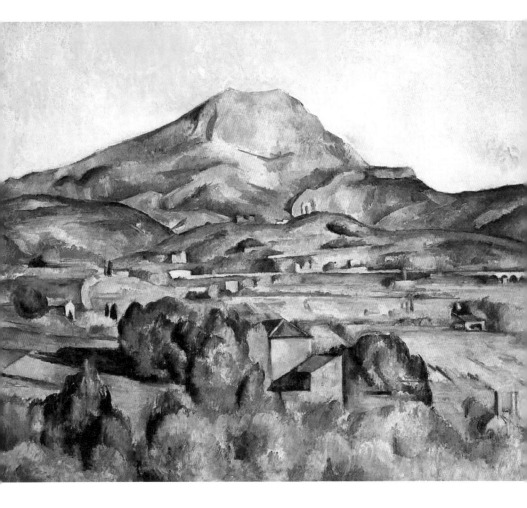

"정물로 수천수만 번 훈련해 자연의 속살을 담고 싶다!"
폴 세잔, 〈생트 빅투아르 산〉, 1892~1895

세잔의 열쇠 2. 조화와 균형을 담은 '견고함'

세잔의 작품에서 느껴지는 게 묵직함뿐일까요? 한 가지가 더 있습니다. 그것을 또렷이 느껴보기 위해 감각을 총동원해 보겠습니다. Boost up! 앞서 보았던 '사과'와 '산'을 다시 보세요. 아마 묵직함과는 또 다른 견고함이 느껴지실 겁니다. 마치 매우 잘 지어진 현대 건축물처럼 독창적이면서 동시에 탄탄한 견고함이 있습니다.

세잔은 어떻게 이런 견고함을 표현할 수 있었을까요? 그것을 가능케 한 시발점은? 역시 모네식 인상주의에 있습니다. 앞서 언급했듯 모네는 시시각각 변하는 찰나의 빛을 포착하는 것에 몰두했습니다. 모든 감각을 빛에 집중시킨 것이죠. 그러다 보니 사물의 본질을 간과한 것과 더불어 한 가지 맹점이 더 발생했습니다. 바로 그림 속 화면 자체가 불안정해진 것이죠. 순간을 빠르게 포착하다 보니 화면이 불안정하게 기울어지거나 치우쳐버린 것입니다. 마치 카메라로 순간촬영 시 사진이 어딘가 불안정해 보이는 것과 같은 이치입니다.

19세기 후반은 과거의 것을 부수고, 새로운 것을 세우자는 목소리가 큰 시대였습니다. 그렇지만 세잔은 무조건 과거를 부수는 것만이 답은 아니라고 보았습니다. 즉, 거장들의 회화에서 분명 계승하고 발전시켜야 할 요소가 있다고 본 것이죠. 바로 '조화와 균형'입니다. 그는 모네식 인상주의에 결정적으로 이것이 빠져 있다고 보았습니다. 그래서 캔버스 화면 전체가 붕괴되어 있다고 보았죠. 마치 부실시공으로 얼마 지나지 않아 무너질 건물처럼 여긴 것입니다.

인상주의에 '조화와 균형'을 담자! 이것은 '자연의 본질'을 담자는 것과 함께 세잔의 평생 과업이 됩니다. 그는 조화와 균형을 만드는 본질마저 통찰합니다. 바로 '구성(Composition)'입니다. 캔버스 안에 100퍼센트 완벽한 조화와 균형을 이루기 위해 '그림 속 사물 간에 화음'을 구성하는 것이죠. 그림 속에 있는 모든 사물의 크기와 생김새, 그리고 위치와 간격까지 그 모든 요소를 치밀하게 고려해 그림을 구성합니다. 사실 사물을 도형으로 통찰한 것도 이런 구성적 회화를 위해 반드시 필요한 것이었습니다. 마치 땅 위에 집을 건축하듯, 캔버스 위에 그림을 건축한 것입니다. "견고한 인상주의를 만들고 싶다"는 세잔의 말은 이것을 의미합니다. 20세기부터 〈구성(Composition)〉이라는 제목의 회화가 쏟아져 나온 원인도 바로 세잔에게 있습니다.

이러다 보니 세잔이 그림을 그리는 속도는 지루하리 만치 느릴 수밖에 없었습니다. 순간을 빠르게 포착해 그리는 모네식 인상주의와 전혀 달랐죠. 마치 모네가 카메라 연사로 찍힌 모든 컷을 작품이라고 한다면, 세잔은 완벽한 구성을 가진 단 하나의 컷만을 작품이라고 하는 것과 같습니다. 모든 컷 중 완벽한 것이 없다면? 그는 모두 찢어버렸습니다. 정말 순수하게 자기 예술만 생각한 외고집이었습니다. (돈 걱정 없는 외고집 예술이 평생 가능했던 건? 아버지의 막대한 유산 때문이었던 건 안 비밀!)

1877년, 홀로 은둔하기 시작하면서 그는 인물을 거의 그리지 않습니다. 대신 정적인 정물이나 풍경을 그립니다. 말년이 되어서야 인물을 한 명, 두 명 늘려가며 그리기 시작하는데요. 매 순간 움직이는 인물을 담아내는 것은 함부로 도전해선 안 되는 초고난도 작업이라 여긴 것 같습니

"경지에 오르면 꼭 한번 도전하고 싶었다!"

폴 세잔, 〈대 수욕도〉, 1906

다. 그가 사망한 해인 1906년, 그는 수많은 인물을 배치한 〈대 수욕도〉라는 최후의 도전을 시도합니다.

이 그림에는 완벽한 '조화와 균형'을 갖춘 인물화를 '구성'하기 위한 세잔의 마지막 고뇌가 담겨 있습니다. 그림에 중첩된 무수한 삼각형이 보이시나요? 인물 하나하나 뜯어 형태를 통찰해보세요. 삼각형입니다. 인물들이 모인 그룹 전체를 통찰해보세요. 삼각형입니다. 모든 인물과 배경에 나무들을 통합해서 보세요. 삼각형입니다. 그야말로 크고 작은 삼각형으로 공간을 구성한 '대 (삼각형) 수욕도'입니다.

다른 관점으로 그림 속 인물들을 볼까요? 어라? 인물들의 혼이 빠져 있다는 느낌이 들지 않나요? 개성이라고는 보이지 않습니다. 인간성이 제거되어 있는 것인데요. 세잔은 왜 이렇게 그렸을까요? 그는 그림을 구성하는 모든 사물을 동등한 구성물로 보았습니다. 인물도, 나무도, 강도, 구름도, 하늘도 모두 그림 전체의 조화와 균형을 위한 재료였죠. 그에게 실제 자연이 어떻게 생겼는지는 중요한 문제가 아니었습니다. 오직 완벽한 구성을 갖춘 그림 한 장의 탄생이 중요했던 것입니다. 이제, 세잔의 그림에서 건축물 같은 견고함이 또렷이 보이시나요?

세잔을 만나는 날

당신의 만족감은 어디에 있나요? 당신 밖에 있나요? 안에 있나요? 세잔은 이곳에 있다고 합니다.

"정신적인 만족. 그것은 작업만이 내게 줄 수 있는 것."

자신이 세운 뜻을 식지 않는 열정과 각고의 노력으로 이뤘을 때 느낄 수 있는 게 정신적 만족입니다. 고민, 시도, 좌절 그 무한한 반복 끝에 발견한 티끌만 한 빛 하나에도 차오르는 만족감이죠. 그는 평생을 그 만족감을 위해 매일 자연에 나가 배우는 자세로 캔버스 앞에 섰습니다.

다행히 지금 우리는 그 전모를 볼 수 있습니다. 그 모든 이야기가 담긴 그림을 통해서 말이죠. 그렇다면, 그의 작품을 보는 것은 그의 정신을 보는 것이기도 하겠군요. 그의 정신을 봄으로써 우리는 무엇을 얻을 수 있을까요? 시공을 초월해 세잔의 정신을 가슴에 새겨보는 체험을 얻을 수 있을 것입니다. 텍스트는 머리로 설득하지만, 이미지는 마음으로 감화시키죠. 미술의 맛은 바로 이 지점에 있습니다.

"나는 내가 생각하는 대로 발전하지 못했고, 자연에 불어넣는 풍부하고 멋진 색이 내 그림에는 부족하다."

-세상을 떠나기 약 두 달 전, '아들에게 보낸 편지' 중에서

누구보다 앞서 20세기 회화가 가야 할 길을 본 선지자. 그럼에도 자신이 아는 것은 고작 바닷가에 모래 한 톨 정도라고 여기며 고개 숙인 사람. 이미 거장의 반열에 올랐음에도 자신의 부족함을 채찍질하며 탈진해 쓰러질 때까지 붓을 놓지 않은 화가. 그렇기에 세잔은 위대한 사람으로 기억될 수 있는 것 아닐까요? 세잔은 '묵직함'과 '견고함'이라는 두 개

의 과업을 스스로 정했고, 그것에 평생을 바쳤습니다. 마치 아무것도 없는 미지의 맨땅에 헤딩하듯 그렇게 그리고 또 그렸습니다. 그러므로 그의 그림을 본다는 것은 그의 정신을 만나는 일과 같습니다. 세잔의 그림은 글로 읽지 않아도, 말로 듣지 않아도 그의 올곧은 정신을 고스란히 느끼고 배울 수 있는 마르지 않는 샘인 것입니다.

폴 세잔
Paul Cézanne

출생-사망	1839년 1월 19일~1906년 10월 22일
국적	프랑스
사조	후기인상주의
대표작	〈사과와 오렌지〉, 〈생트 빅투아르 산〉, 〈목욕하는 사람들〉, 〈카드놀이 하는 사람들〉

◈ 후기인상주의가 뭐지?

후기인상주의를 한마디로 표현하면 이렇습니다. '인상주의를 거부한 인상주의.' 모네가 주창한 기존 인상주의를 일부분 긍정하면서도, 특정 부분을 부정하며 새로운 개선책을 내놓은 인상주의라고 할 수 있습니다. 대표적으로 세잔, 고갱, 반 고흐, 툴루즈 로트레크 등이 후기인상주의로 분류되죠. 같은 사조로 분류된다고 해서 모두 같은 그림을 그린 것은 아닙니다. 인상주의에서 찾은 문제점들이 각자 달랐기에 해결책이 달랐고, 이를 독자적인 화풍으로 개척했죠.

◈ 세잔식 후기인상주의가 뭐지?

인상주의는 과거의 것을 낡은 관습으로 보고, 이를 거부했습니다. 하지만 세잔은 과거의 것 중에서도 계승해야 할 유산이 있다고 봤습니다. 그래서 인상주의에 '과거의 소중한 유산'을 불어넣어 인상주의를 완성하려고 했습니다. 찰나의 빛에 집중하면서 인상주의가 잃어버렸던 그림 속 '조화와 균형', '자연의 본질'을 다시 살려내려고 했죠. 이것이 바로 세잔식 후기인상주의입니다. 이런 세잔의 노력은 20세기 초 야수주의와 입체주의 탄생에 결정적인 영향을 미쳤습니다.

생생한 목소리로 만나는 폴 세잔 ▶

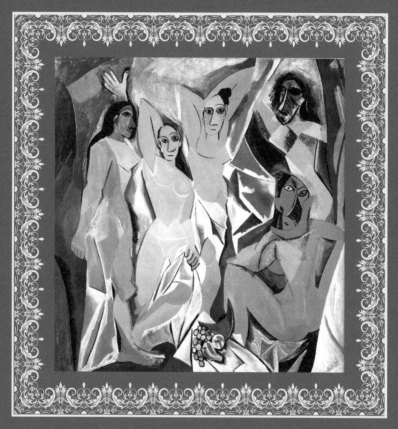

파블로 피카소, 〈아비뇽의 처녀들〉, 1907, 캔버스에 유채

20세기가 낳은 천재 화가
파블로 피카소

알고 보면
선배의 미술을 훔친 도둑놈?

뭐? 나보고
도둑놈?

밥 먹다
체하겠네!

아니, 잠깐잠깐! 20세기 최고의 거장 피카소가 도둑놈이라뇨? 근데 그 와중에 스트라이프 티셔츠를 입고 식탁 앞에 앉아 빵으로 손가락을 만든 모습이란! 귀여우면서도 상황 파악 못하고 있는 피카소, 그의 이야기를 들어보겠습니다.

　'미술 천재' 하면 떠오르는 그 이름, 파블로 피카소. 그의 작품을 보면 한시도 멈추지 않는 변화무쌍함에 혀를 내두르게 되죠. 정말 천재라고 추앙받을 만합니다. 앗, 그런데 충격적인 속보가 있습니다! 알고 보니 그가 어느 선배의 아이디어를 슬쩍슬쩍 훔쳤다고 합니다. 천재 피카소가 슬쩍할 만큼 대단한 실력을 가진 선배, 도대체 누구일까요? 바로 앙리 마티스입니다.

　야수주의 리더 마티스, 입체주의 리더 피카소. 실제 둘은 같은 시대, 같은 공간에 살고 있었습니다. 둘은 서로를 잘 알고 있었으며, 심지어 매우 치열하게 의식했죠. 마티스와 피카소. 둘의 관계는 한마디로 이렇습니다. '세기의 대결!' 메이웨더와 맥그리거의 한판 승부만 세기의 대결이 아닙니다. 마티스와 피카소. 20세기 초, 이 둘은 생존을 넘어 명예를 걸고 '타이틀'을 차지하고자 서로를 향해 보이지 않는 주먹을 날렸습니다.

어떤 타이틀이었냐고요? 바로 '아방가르드 선도자'입니다.

둘은 절실하게 저 타이틀을 원했습니다. 20세기 새로운 미술 창조를 선두에서 이끄는 리더가 되고 싶었던 것이죠. 와아아! 관중석의 환호성이 울립니다. 세기의 타이틀 매치가 이제 막 시작하려고 합니다. 가슴 뛰는 비트가 울려 퍼집니다. 단단히 마음먹고 관전할 준비되셨나요?

홍코너~ 마티스!

20세기 초, 젊은 예술가들의 화두는 무엇이었을까요? 바로 세잔, 고갱, 반 고흐 등의 후기인상주의 읽기였습니다. 삶을 예술의 용광로에 던져 새로운 회화를 창조해낸 그들은 자신만의 예술을 창조하겠다는 뜻을 품은 젊은 예술가들의 영혼을 사로잡기에 충분했죠. 그중에서도 젊은 예술가들이 유독 열광했던 선배는? 단연 세잔이었습니다. 전에 없던 혁신적 표현을 담은 세잔의 그림은 마치 새로운 회화 창조를 위한 비밀이 담긴 보물상자 같았습니다. 너도나도 세잔의 유산을 먼저 발굴하기 위해 고군분투했죠. 그 와중에 세잔이라는 거대한 고지를 선점한 자가 등장했으니……, 그가 바로 앙리 마티스입니다.

그는 아버지의 뜻에 따라 법대 졸업 후 법률사무소에서 일하던 평범한 청년이었습니다. 그러던 어느 날 맹장염에 걸려 침대에 누워 지내게 되는데요. 이때 무료함을 달래라고 어머니가 그림 도구를 사다주십니다. 마티스는 태어나 처음으로 만진 물감과 붓이었죠. 이렇게 우연한 계

"이제는 전설이 된 문제작!"
앙리 마티스, 〈모자를 쓴 여인〉, 1905

기로 그림을 그리던 마티스는 이를 운명이라고 느끼고, 본능에 따라 살기로 결심합니다. 그리고 스물두 살에 화가가 되겠다며 파리로 상경합니다. 이후 칼을 갈고 닦은 지 14년째 되던 1905년, 서른셋의 마티스는 자신의 대명사가 될 작품을 그립니다.

마티스 본인의 마음에는 썩 들지 않았던 작품, 공개한 후에도 많이 걱정했던 작품, 그림의 모델이었던 자기 부인마저 말렸던 작품 〈모자를 쓴 여인〉입니다. 당시 그만큼 미친 척하고 파격적인 시도를 했던 작품입니다. 무엇이 파격일까요? 색을 보세요. 우리가 자연에서 흔히 볼 수 있는 색을 쓰지 않았습니다. 모델의 얼굴 피부색을 보세요. 우리가 아는 피부색

이 아니군요. 마치 몇 대 맞은 것같이 파랗고, 노랗게 물들어 있습니다.

왜 이렇게 그렸을까요? 때때로 '자연에서 본 색'과 다른 색을 썼던 세잔, 고갱, 반 고흐의 작품에서 마티스는 힌트를 얻었습니다. 〈모자를 쓴 여인〉은 그 힌트를 극단적으로 작품 전체에 적용한 것입니다. 자연에서 본 색이 아닌 자신이 느낀 색을 표현하겠다고 생각한 거죠. 당시 이 그림을 본 어느 비평가는 '야수'를 그려놓았다며 비웃었는데요(이것이 야수주의라는 명칭의 기원입니다). 그만큼 당시 마티스는 자신의 예술 인생을 건 배팅을 한 것이었습니다. 그 용기 있는 시도는 성공적이었고요. 20세기 초, 그는 '아방가르드 미술의 선도자'라는 타이틀을 거머쥐게 됩니다.

청코너~ 피카소!

마티스가 존재감을 과시하던 그때, 열두 살 어린 피카소는 뭘 하고 있었을까요? 피카소는 어릴 적부터 미술 신동이란 소리를 듣고 자라 자신감과 야망이 언제나 하늘을 찔렀습니다. 1904년, 그는 조만간 파리 미술을 평정하겠다는 뜻을 품고 조국 스페인을 떠나 파리에 완전 정착합니다. 겨우 스물세 살이었죠. 그가 그런 결심을 할 수 있었던 건 그때부터 이미 두각을 나타냈기 때문입니다. 온통 파란색 톤으로 그린 그림(청색 시대)에 이어 온통 붉은색 톤으로 그린 그림(장미 시대)을 선보이며, 고전적이지만 개성 있는 자기만의 스타일을 뽐내고 있었죠. 그러나 아직 파리 미술계에서 피카소는 무명이자 신인이었습니다. 당시 파리 미술계

트렌드도 잘 모르고 있었고요.

그런 피카소가 살롱 도톤 전시회에 걸린 마티스의 〈모자를 쓴 여인〉을 보고 지적 충격을 받습니다. '그림을 이렇게 그릴 수도 있다니!' 그리고 마티스의 그림을 통해 지금껏 자신이 그렸던 그림들이 매우 구식이었다고 깨닫게 됩니다. 동시에 타고난 승부욕을 가졌던 그는 알게 됩니다. 자신이 파리 미술계를 평정하기 위해서는 마티스를 꺾어야 한다는 것을! 마티스가 가진 '아방가르드 선도자'라는 타이틀을 철저히 빼앗아 와야 한다는 것을!

Round 1. 자비란 없다

1905년, 존재감을 드러낸 마티스는 기세를 몰아 1907년에 한 번 더 파격을 시도합니다. 〈푸른 누드〉입니다. 이 그림에서는 어떤 파격이 보이시나요? 1년 전 사망한 세잔을 향한 마티스의 존경심이 물씬 풍기는 그림입니다. 마티스는 세잔 예술의 비밀을 캐내어 〈푸른 누드〉에 넣었습니다. 그림 속 누드에서 어렵지 않게 세잔의 〈목욕하는 사람들〉을 떠올릴 수 있습니다. 전통적 미의 기준을 버린 추한 누드입니다. 신체에 음영을 파랗게 처리한 것 역시 세잔의 그림에서 발견할 수 있습니다. 무엇보다 가장 눈에 띄는 것은 세잔의 '다시점(多時點)'을 적용한 것입니다. 누드를 잘 보세요. 상체와 하체가 비정상적으로 뒤틀려 있지 않나요? 상체는 앞에서 본 것을 그렸지만, 하체는 위에서 본 것을 그렸습니다. 그렇지만,

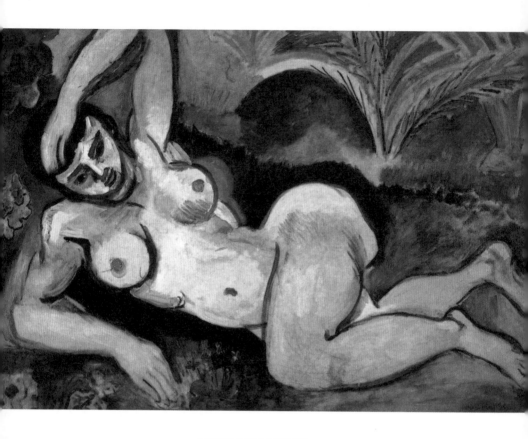

"여기에 세잔이 있다고?"

앙리 마티스, 〈푸른 누드〉, 1907

주의 깊게 봐야 알 수 있을 정도입니다. 즉, 다시점을 '소극적'으로 시도하고 있는 것입니다. 평단을 의식해 점진적으로 파격을 가하고 있는 그의 조심성이 엿보입니다.

더불어, 세잔에게 없던 자신만의 것도 첨가했습니다. 바로 '원시성'입니다. 배경에 열대식물을 그려놓기도 했지만, 인물의 얼굴을 보세요. 아프리카 조각상같이 단순하게 그렸군요. 실제로 이 무렵 마티스는 아프리카 조각상을 수집하고 있었습니다.

1906년, 마티스와 피카소는 이미 서로 알고 지내던 사이였습니다. 마티스는 피카소의 천재성을 알고 있었고, 자기보다 열두 살이나 어린 후배인 만큼 관대하게 대해줬습니다. 아프리카 조각을 피카소에게 소개해준 것도 마티스입니다. 피카소에게는 큰 수확이었죠. 자신의 최대 경쟁자가 세잔과 원시미술에 심취해 있다는 것을 곁에서 알게 되었으니까요. 그런 피카소의 전략은? 정면 돌파였습니다. 이름하여, 마티스의 연구과제 빼앗기!

피카소는 마티스의 연구과제인 '세잔과 원시'를 가져와 극단까지 끌고 갑니다. 상상을 초월할 정도로 말이죠. 경쟁자 마티스를 향한 기습적 어퍼컷이자, 입체주의 시작을 알린 문제작 〈아비뇽의 처녀들〉입니다. 이 그림 한 장으로 우리가 아는 피카소가 탄생합니다. 마티스처럼 세잔에게 얻은 유산을 대거 채용하고 있습니다. 누드 여인들은 세잔의 〈수욕도〉를 연상시킵니다. 미(美)는 옆집 개나 주라는 듯 추한 누드군요. 원시성은 원시조각상 같은 처녀들의 얼굴에 적나라하게 드러나 있습니다. 무엇보다 충격적인 것은 세잔의 '다시점' 구성을 극단까지 끌고 간 것입

"역시 모방은 창조의 어머니다!"

파블로 피카소, 〈아비뇽의 처녀들〉, 1907

니다. 잘 보세요. 인체가 모두 분해되어 있습니다. 우측 하단에 등지고 앉아 있는 여인은 얼굴이 180도 돌아가 있습니다. 또 맨 좌측에 서 있는 여인의 다리는 산산조각 나 있습니다. 수십 개의 시점으로 본 인물의 파편 일부를 가져와 캔버스 위에 구성한 것입니다. 이것이 입체주의의 요체입니다. 마티스는 〈푸른 누드〉에서 두 개의 시점을 사용하는데 그쳤었죠? 피카소는 그 시점의 개수를 '무한대'로 확장시켰습니다. 수십, 수백, 수천 개의 시점을 하나의 캔버스에 넣을 수 있는 새로운 회화 언어를 창조한 것입니다.

입체주의가 잘 이해되지 않나요? 그럼 이렇게 다시 설명하겠습니다. 정육면체를 머릿속에 그려보세요. 그것을 펼쳐 전개도로 만듭니다. 그리고 가위로 마음대로 자릅니다. 수많은 조각이 생겼죠? 그중 마음에 드는 것을 캔버스 위에 붙이세요. 그러면 입체주의 회화 완성입니다!

세잔이 남긴 모든 유산을 찾아내려 했던 마티스와 달리 피카소는 세잔의 유산 중 단 하나에만 집중했습니다. 바로 '형태'입니다. 형태를 다시점으로 보며, 형태를 분해시켜 그렸죠. 이제, 화가는 자연에서 본 형태를 그대로 그리지 않아도 되는 자유를 얻게 되었습니다. 피카소 덕분에 말이죠.

마티스의 연구과제를 빼앗아와 〈아비뇽의 처녀들〉을 그린 피카소. 이는 마티스에게 결정타를 날렸습니다. 야수주의를 함께 연구하던 브라크와 드랭이 마티스를 떠나 피카소의 편으로 갑니다. 마티스의 후원자들마저 등을 돌려 피카소의 작품을 구입하기 시작하죠. 얼마 지나지 않아 '아방가르드 선도자'라는 타이틀마저 피카소의 것이 되고 맙니다. 야수

주의를 꺾고, 입체주의가 승리한 것입니다. 이 모든 것이 순식간에 이뤄집니다. 마티스는 타이틀을 얻은 지 2~3년 만에 열두 살 어린 피카소에게 모든 것을 빼앗긴 신세가 되었습니다.

Round 2. 원 펀치 쓰리 강냉이

"세잔은 우리 모두에게 있어 아버지와 같은 사람."

피카소의 말입니다. 그는 세잔을 매우 존경했습니다. 실제 말년에는 세잔이 사랑했던 생트 빅투아르 산이 보이는 성에 살며 "세잔과 함께 살고 있다"고 말할 정도였죠. 어찌 보면 세잔은 피카소 인생의 은인이죠. 세잔이 없었다면, 피카소의 예술 세계는 지금과 많이 달랐을 것입니다. 이 정도로 찬란히 빛나지 못했을지도 모르죠.

〈아비뇽의 처녀들〉 이후, 피카소는 빠르게 미술계의 중심으로 올라섭니다. 비평가들에 의해 '입체주의의 창시자', '세잔의 진정한 후예'라는 타이틀까지 얻게 되죠. 물 들어올 때 노 저어야죠? 세잔의 다시점으로 보는 관점, 사물을 도형으로 보는 관점, 회화를 구성하겠다는 관점, 새로운 회화 언어를 창조하겠다는 관점 등을 가져와 끝까지 밀고 가는 실험을 시작합니다. 조르주 브라크와 함께 말이죠. 사실 피카소는 혼자 작업하기보다 협업하기를 좋아했습니다. 타인에게서 새로운 영감을 얻어 자신의 작업을 발전시켰죠. 마티스, 브라크, 그의 수많은 여인들 모두

그의 예술에 새로운 영감을 제공해주었다는 공통점이 있습니다.

입체주의 실험의 시작은? 형태를 극단적으로 '쪼개기'였습니다. 다시 점으로 본 사물을 쪼갠 후, 그 조각들을 캔버스라는 공간 위에 요리조리 구성하는 것이었죠. 이 작업을 나중에 비평가들은 '분석적 입체주의'라고 분류합니다. 그중 하나를 보시죠. 〈시인〉입니다. 시인이 보이나요? 대상을 마구 쪼개놓아 인식 불가입니다. 게다가 아름답지도 않군요. 도대체 왜 이런 것일까요? 피카소는 이렇게 답합니다.

> "나는 '아름다움'에 대해 말하는 이들을 혐오한다. 회화는 탐구이며 실험일 뿐이다."

회화는 아름다워야 한다는 전통적인 고정관념을 버린 피카소는 회화를 실험으로 규정합니다. 즉, 자기 작품은 회화 언어를 창조하는 실험의 결과물이라는 것입니다. 마치 연구실에서 신약을 개발하듯, 화실에서 새로운 회화를 개발한다는 것이죠. 특히 그는 '형태'를 새롭게, 다르게 표현하는 것에 집중했습니다. 색채는 관심 밖이었죠. 그래서 이 시기 그림들은 모두 회색톤과 갈색톤뿐입니다. 오직 하나만 집중해 자신의 개성을 명확히 보여주는 능력을 가진 피카소입니다.

피카소가 훨훨 날고 있을 때, 마티스는 어땠을까요? 그야말로 혼돈의 시기를 겪고 있었습니다. 피카소에게 세잔의 '형태' 영역을 완전 빼앗겨버린 마티스가 다시 그 구역을 탈환하는 것은 불가능해 보였습니다. 피카소 탓에 자신의 그림이 구식으로 비쳐졌고, 어디서나 선도자인 피카

"너무 많이 쪼갰나?"

파블로 피카소, 〈시인〉, 1911

소에게 비교당하기 일쑤였습니다. 그의 든든한 후원자마저 주문한 작품 구입을 망설이는 지경까지 이르게 됩니다. 당시 마티스는 이러다간 얼마 못 가 예술가로서 생명이 끊어질지도 모른다는 위기감과 두려움을 느꼈을 것입니다. 아마 막다른 골목에 내몰려 있는 기분이었겠죠.

이런 절체절명의 순간, 당신이라면 어떻게 하시겠습니까? 예술을 포기하시겠습니까? 하지만 마티스는 쉽게 KO당하지 않았습니다. 그는 절벽 끝에서 타개책을 찾아내고야 맙니다. 그가 그런 근성을 가졌기에 우리에게 야수주의의 거장으로 기억되는 것이겠죠. 그럼, 마티스가 찾은 최후의 티개책은 무엇이었을까요?

Round 3. 최후의 탄알 한 발

피카소가 미술계를 초토화시키고 고지를 점령했습니다. 그럼에도 마티스의 권총에는 탄알 한 발이 남아 있었습니다.

"나만의 목표를 추구하며 참호를 구축하고 있었다. 실험, 자유화, 색, 에너지로서의 색, 빛으로서의 색에 대한 문제들."

그 탄알의 이름은 '색'이었습니다. 피카소는 '형태' 연구에만 집중하고 있었기에 '색'이라는 영역이 비어 있었던 거죠. 피카소처럼 마티스도 단하나, '색'에만 집중하는 전략을 택합니다. 피카소가 형태 표현의 무한한

가능성을 탐구하듯, 마티스도 색채 표현의 무한한 가능성을 탐구하기로 결정한 것입니다. 결국, 위기는 마티스의 독창성을 강화시키는 데 도움이 되었습니다. 아니, 마티스가 강한 의지로 그렇게 만든 것이죠. 역시 운명은 스스로 개척하는 것입니다.

이런 재기를 위한 노력으로 마티스는 경제적으로 풍요로움을 유지할 수 있었습니다. 그러나 그보다 중요한 예술가로서의 지위와 명예 문제는 끊임없이 그를 괴롭혔습니다. 미술계에서 피카소의 지위는 급상승 중이었고, 아방가르드 예술가들은 너도나도 입체주의를 적용하고 있었습니다. 비평가들은 입체주의가 20세기 회화의 주인공이라고 추켜세웠죠. 그럴수록 마티스는 초라해졌습니다. 색이라는 돌파구를 찾았지만, 결국 그는 슬럼프에 빠집니다. 창조성이 고갈되어 그림을 그릴 수 없는 지경에까지 이르게 되고…….

"침대가 흔들리고 목에선 조금 높은 톤의 울음이 튀어나왔다. 나는 그것을 멈출 수가 없었다."

이내 마티스는 우울증과 공황장애에 빠지고 맙니다. 자살 충동을 느낄 정도였다고 하니, 매우 심각한 수준이었죠. 그래도 강한 의지력을 타고난 그는 자구책으로 긴 여행을 떠납니다. 파리 미술계를 떠나 자신만의 예술을 추구한 세잔처럼 마티스도 말 많고, 탈 많은 파리 미술계에서 멀어지기를 택합니다.

1910년, 그는 서른여덟에 혼자 스페인으로 떠납니다. 새로운 예술적

영감을 얻고, 상처받은 마음을 치유하기 위한 여행이었습니다. 그는 불면증에 시달리면서도 당시 관심사였던 이슬람 미술을 두 눈으로 직접 보기 위해 코르도바, 세비야, 그라나다 등지를 여행합니다. 특히 이슬람 양탄자와 알람브라 궁전에 새겨진 매혹적인 패턴의 장식 무늬에 마음을 빼앗깁니다. 그리고 고통을 견디고 치유하는 과정에서 얻은 새로운 영감을 작품으로 승화시킵니다. 그 작품이 바로 〈가지가 있는 실내〉입니다.

당시 마티스는 자신의 화실을 주제로 네 점의 그림을 그립니다. 〈분홍 화실〉, 〈붉은 화실〉, 〈화가의 가족〉, 그리고 〈가지가 있는 실내〉입니다. 네 점 모두 색채의 에너지를 끄집어내는 마티스의 능력을 여지없이 보여주죠. 〈가지가 있는 실내〉를 보면 그림이 매우 장식적입니다. 과할 정도로 많은 무늬와 패턴을 보면 알 수 있죠. 혼란스러운 느낌을 주기도 하죠? 아마 당시 마티스의 공황상태가 반영된 게 아닐까 싶습니다.

근본적으로 마티스는 색채를 구성하는 것에 집중하고 있습니다. 마치 다양한 색 무늬를 가진 직물을 가져와 캔버스에 구성한 것 같죠? 형태의 조각을 구성하는 것에 집중한 피카소의 영향인 듯 보입니다. 하지만 피카소와 관계없이 마티스만의 독창적인 회화 세계를 보여주고 있습니다. 피카소는 작품 〈시인〉에서 보는 바와 같이 사물의 형태를 '식별 불가' 수준까지 쪼개는 극단적 실험을 하고 있었습니다. 그에 반해, 마티스는 형태를 쪼개지 않았습니다. 오히려 형태를 단순화시켜 사물을 '식별 가능'하게 하고 있죠. 그렇게 단순화된 '구성물'로 화면을 '구성'하고 있습니다.

"색으로 갈 수 있는 곳까지 가보자!"
앙리 마티스, 〈가지가 있는 실내〉, 1911

Round 4. 빼앗기 아닌 영감 얻기

일명 '분석적 입체주의'를 실험하며 사물의 형태를 무한대로 쪼개나 간 피카소. 그도 막다른 골목에 다다랐습니다. 사물을 계속 쪼개다 보니 그 사물이 무엇인지 알아볼 수 없는 문제가 발생한 것입니다. 너무 쪼갠 나머지 모눈종이를 보고 있다는 생각이 들 정도였죠. 관객들은 그의 작품을 보며 고개를 갸우뚱합니다. 그러자 피카소는 사물이 뭔지는 알아볼 수 있도록 입체주의를 구상하기 시작합니다. 그러나 그것을 회화적으로 어떻게 표현해야 할지 고민입니다. 그때 그는 마티스의 〈가지가 있는 실내〉를 보고 돌파구를 찾습니다. 피카소는 자신의 아버지를 세잔이라고 말하지만, 진짜 아버지는 마티스인지도 모릅니다.

〈기타〉라는 작품을 봅시다. 처음 마티스에게 세잔과 원시미술을 가져왔다면, 이제는 대담한 '색면의 구성'을 가져오고 있습니다. 분석적으로 잘게 쪼개기를 버리고, 기타의 형태를 가능한 크게 쪼개 구성하고 있습니다. 이제 관객은 이것이 기타라는 것을 알아볼 수 있게 되었습니다. 비평가들은 이런 작품들을 '종합적 입체주의'라고 분류합니다.

그림 속 갈색 식물 무늬를 보세요. 마티스가 〈가지가 있는 실내〉에 그린 무늬와 비슷합니다. 그런데, 피카소는 그린 게 아닙니다. 무늬가 있는 물체를 붙였습니다. 파피에 콜레(Papier Colle)의 등장입니다. 신문지, 악보, 벽지, 종이 등을 화면에 오려 붙인 것이죠. 마티스처럼 '그린 것'이 아니라 '붙인 것'입니다. '뭣하러 그려? 붙이면 되지.' 마치 피카소가 이렇게 비꼬는 것 같습니다.

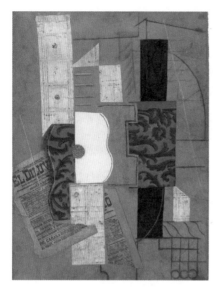

"마티스! 땡큐!"
파블로 피카소, 〈기타〉, 1913

승자는 누구?

'아방가르드 선도자'라는 타이틀 건 세기의 대결! 과연 그 승자
는……? 마티스와 피카소 둘 다입니다. 한창 싸우던 당시에는 오직 한
사람만 그 타이틀을 거머쥘 수 있다고 생각했죠. 그러나 시간이 흐른 뒤
에 두 사람 모두 미술계의 거성으로 평가받습니다. 비록 파리에선 마티
스가 피카소에게 다소 밀렸지만, 그의 야수주의는 독일 표현주의와 청
기사파 탄생에 지대한 영향을 미쳤습니다.

마티스는 피카소를 '노상강도'라고 칭하며 멀리하기도 했지만, 시간은 모든 것을 치유해주었습니다. 나이가 들면서 마티스와 피카소는 둘도 없는 절친이 됩니다. 최고는 최고가 이해할 수 있는 것이겠죠.

"기본적으로 오직 마티스만 존재할 뿐이지."

-파블로 피카소

"우리는 여건이 허락하는 한 많은 대화를 나누어야 해. 우리 둘 중에 한 사람이 죽으면 다른 사람들과 대화할 때에는 결코 얻을 수 없는 무엇인가를 잃게 될 테니까."

-앙리 마티스

나이가 들수록 둘은 거리낌 없이 자신의 예술을 공유하고, 적용하고, 실험하며 발전했습니다. 시간이 흐르면서 피카소의 작품은 '색채의 에너지'가 넘실거렸고, 말년의 마티스는 '종이 오려 붙이기'만으로 걸작을 탄생시켰습니다. 그들의 삶과 예술은 서로가 키워준 것입니다. 이제, 우리는 그 결정체를 작품으로 만나고 있습니다. 마티스와 피카소. 피카소와 마티스. 두 남자의 숨결이 느껴지시나요?

파블로 피카소
Pablo Picasso

출생-사망	1881년 10월 25일~1973년 4월 8일
국적	스페인
사조	입체주의
대표작	〈아비뇽의 처녀들〉, 〈게르니카〉, 〈볼라르의 초상〉, 〈꿈〉

앙리 마티스
Henri Matisse

출생-사망	1869년 12월 31일~1954년 11월 3일
국적	프랑스
사조	야수주의
대표작	〈삶의 기쁨〉, 〈마티스 부인의 초상〉, 〈붉은 색의 조화〉, 〈춤〉

◈ 마티스의 야수주의? 피카소의 입체주의?

회화는 19세기 말까지 조금씩 변화를 거듭하는데요. 그럼에도 '회화는 자연을 재현하는 것'이라는 명제를 완전히 깨부순 화가는 없었습니다. 그런데 20세기 초, 두 화가가 그 명제를 깨부쉈습니다.

마티스는 자연에서 보이는 색을 재현하는 기능에서 '색채'를 해방시켰습니다. 예를 들어 하늘은 보통 파란색이지만, 화가의 감정에 따라 분홍색으로 그리는 식이죠. 마티스는 감정을 표출하는데 색채를 사용했습니다. 색이 가진 고유한 표현성에 몰두했기에 강렬한 색채가 특징이죠.

피카소는 자연에서 보이는 형태를 재현하는 기능에서 '형태'를 해방시켰습니다. 그 핵심 전략은 '다시점(多視點)'이었습니다. 단 하나의 시점으로 대상을 보고 그리던 전통적 관념을 파괴하고, 다양한 시점에서 본 대상의 부분을 모아 하나의 화면에 집어넣은 것입니다. 사물을 불변하는 형태가 아닌, 파편처럼 분해해 재조합시킨 것이죠.

생생한 목소리로 만나는 파블로 피카소 ▶

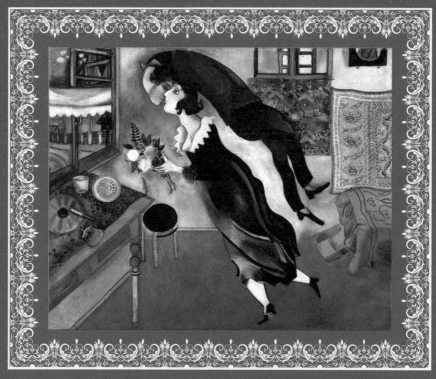

마르크 샤갈, 〈생일〉, 1915, 캔버스에 유채

순수한 사랑을 노래한 색채의 마술사

마르크 샤갈

사실은 밀애를 나눈
또 다른 사랑이 있었다?

샤갈도 밀애 사실이 발각되어 깜짝 놀란 것 같습니다. 그래도 끝까지 붓은 놓지 않았네요. 역시 프로답습니다. 사랑을 노래한 색채의 마술사 샤갈, 그의 마음을 사로잡은 또 다른 사랑이 누구인지 몹시 궁금해지는데요. 도대체 누구였을까요?

색채의 마술사, 마르크 샤갈. 그를 생각하면 어떤 작품이 떠오르나요? 아무래도 연인이 함께 공중에 두둥실 떠 있는 작품이 그려지지 않을까 싶습니다. 샤갈과 그의 아내 벨라의 투명한 사랑을 반짝이는 색채로 담아낸 〈생일〉, 〈도시 위에서〉 같은 작품들 말이죠. 실제 샤갈은 평생 사랑을 주제로 그림을 그렸습니다. 작품의 절반이 사랑 이야기라고 해도 과언이 아닐 정도죠. 자, 그렇다면 나머지 절반은 어떤 것을 그렸을까요?

날이 참 좋은 1973년 7월 7일, 프랑스 니스. 그곳에 86세 백발의 노인 샤갈이 있습니다. 화가라면 누구나 꿈꾸는 자신의 이름을 건 미술관의 개관일이기 때문이죠. 예술 인생 최후의 기념비와도 같은 샤갈 미술관. 그는 그곳에 인생 최대의 걸작을 걸고 싶었을 겁니다. 그런데 그곳에 걸린 주요 작품들은 사랑 이야기가 아니었습니다.

사실 샤갈에게는 사랑만큼 소중했던, 어찌 보면 사랑보다 더 소중했던 나머지 반쪽이 있었습니다. 하지만 사랑을 주제로 한 작품들과 달리, 나머지 반쪽의 예술 세계는 스포트라이트를 받지 못했습니다. 그렇지만 나머지 반쪽을 알아야 인간 샤갈, 예술가 샤갈의 진면목을 제대로 알 수 있습니다. 샤갈의 나머지 반쪽은 그가 태어날 때부터 이미 정해져 있었습니다.

샤갈의 길은 비테프스크로 통한다

이름이나 화풍 때문에 샤갈을 프랑스인이라고 착각하기 쉽지만, 그는 1887년 러시아의 작은 마을 비테프스크에서 태어났습니다. 러시아인이죠. 그런데 왜 굳이 발음하기도 어려운 고향을 들춰냈을까요? 바로 고향에 그의 반쪽 비밀이 숨어 있기 때문입니다. 그곳은 당시 게토(Ghetto)였습니다. 게토는 유대인 거주 지역을 말합니다. 사실 말만 거주라고 표현했을 뿐이지 강제 격리시킨 것입니다. 그렇습니다. 샤갈은 유대인으로, 본래 이름은 '모이세 하츠켈레프'입니다.

당시 유대인은 거주지를 자유롭게 선택할 수 없었습니다. 마치 감옥처럼 지정된 지역에서 살아야 했죠. 교육 역시 차별받았습니다. 유대인 학교가 따로 있었으며 교육의 질은 낙후되어 있었습니다. 심지어 취업과 직업 제한, 토지 소유 금지 등 공공연한 차별로 인해 할 수 있는 일이라고는 소규모의 행상, 상업, 수공업에 국한되었죠. 사실상 유대인의 사

회 활동과 영향력 증대를 싹부터 잘라놓았던 것입니다.

당시 유대인을 향한 차별은 지역과 교육을 넘어 생명까지 위협하는 수준이었습니다. 이를 보여주는 대표적인 사례가 바로 '포그롬(Pogrom)'입니다. 포그롬은 러시아어로 '파괴', '학살'을 의미합니다. 대충 감이 오죠? 포그롬의 발단은 이렇습니다.

1881년, 어느 술 취한 러시아인이 유대인 소유의 술집에서 쫓겨나는 일이 벌어집니다. 이 시답지 않은 일을 계기로 러시아인들이 집단을 이뤄 유대인 거주지인 게토로 쳐들어갑니다. 그리고 집과 세간을 파괴하고 무자비한 학살과 강간을 자행합니다. 이러한 러시아인들의 무자비한 포그롬 행위는 20세기 초까지 수백 차례나 이어집니다. 하지만 유대인들 대부분은 이런 세태에 순응할 수밖에 없었습니다. 만약 샤갈 또한 그러했다면, 우리가 아는 색채의 마술사는 존재하지 못했을 겁니다.

"아버지의 눈은 파란색이었다. 하지만 손은 굳은살로 덮여 있었다. (중략) 나도 벽에 기대앉아 일생을 그렇게 살 운명이었을까? 혹은 물건이 담긴 통을 운반하며 살아야 했을까? 나는 내 손을 보았다. 내 손은 너무도 부드러웠다. 나는 특별한 직업을 찾아야 했다. 하늘과 별을 외면하지 않아도 되는, 그래서 삶의 의미를 찾을 수 있는 일. 그래, 그것이 내가 찾는 것이다. (중략) '예술가란 무엇인가?' 하고 나는 내게 물었다."

어린 시절 내내 이유 없이 차별받고, 생명의 위협을 느껴야 했던 샤갈. 그는 상업, 수공업 같은 유대인이 관습적으로 해야 할 일을 거부하고, 화

가가 되기로 결심합니다. 이때부터 화가가 되기 위해 자신의 모든 것을 건 한 유대인 사내의 한판 승부가 펼쳐집니다.

유대인 촌놈의 All-in

화가가 되기에는 비테프스크가 너무 좁다고 느낀 열아홉의 시골 촌놈 샤갈. 그는 혈혈단신으로 고향을 떠나 당시 러시아의 수도였던 상트페테르부르크로 향합니다. 유학을 반대하는 아버지가 화내며 바닥으로 내던진 푼돈을 주워 아는 사람 하나 없는 도시로 간 것이죠. 당시 상트페테르부르크에 유대인이 체류하려면 허가증이 필요했습니다. 샤갈은 허가증이 없었지만, 무작정 그곳으로 향했습니다. 정말 강심장이죠. 아름답고 보드라운 그림을 그린 샤갈의 행보에서 저돌적인 상남자의 면모가 엿보입니다.

도대체 아는 사람 하나 없는 도시에서 불법 체류자로 어떻게 살아가겠다는 것인지. 그래도 모든 것을 건 도전에는 구원자가 손을 내미는 법! 궁핍한 하루하루를 보내던 샤갈에게 한 줄기 빛이 찾아옵니다. 유대인 변호사 골드베르크를 만나게 된 것입니다. 당시에는 변호사가 유대인 하인을 둘 수 있었고, 골드베르크는 샤갈을 자신의 하인으로 등록하여 샤갈이 체류허가증을 받도록 도와줍니다. 같은 유대인이면서 미술 애호가였기에 미술 공부를 하겠다고 무작정 상경한 샤갈의 열정에 감동하여 기꺼이 도와준 게 아닌가 싶습니다.

그렇게 상트페테르부르크에 정착한 샤갈은 왕실협회 미술학교에 입학합니다. 하지만 학교의 고전적인 수업 방식에 회의감을 느껴 결국 자퇴하죠. 그리고 표현의 자유를 추구하는 즈반체바 학교에 입학합니다. 여기서 러시아 변방의 시골 청년은 처음으로 예술의 중심지인 파리의 최신 작품들을 만납니다. 19세기 중반부터 펼쳐진 인상주의와 후기인상주의, 야수주의 화가들의 작품을 알게 되죠. 즉, 마네와 모네, 고갱과 세잔, 마티스 등의 작품들을 접하게 된 겁니다. 시골 청년 샤갈은 큰 충격을 받습니다. 그리고 곧장 파리에 갈 꿈을 꾸기 시작합니다. 원래부터 판에 박힌 미술 이론과 실기를 배울 생각 따위는 없었거든요.

파리지엔이 된 시골 촌놈

샤갈의 실행력은 정말 대단합니다. 1년이나 공부했을까요? 즈반체바 학교에서 배울 건 다 배웠다고 생각한 당돌한 유대인 시골 촌놈 샤갈은 1910년 8월, 스물셋의 나이에 파리로 향합니다. 돈도 없고 백도 없던 시골 청년이 상경한 지 5년 만에 예술의 중심지로 유학을 간 것입니다. 그것도 후원자의 재정 지원을 등에 업고 말이죠. 물론 넉넉한 수준은 아니었습니다. 생선을 사면 하루는 머리를, 다음 날은 꼬리를 먹어야 할 정도로 빈약하게 끼니를 때우며 버텼다고 하니까요.

샤갈은 프랑스에서 활동하는 만큼 프랑스인들이 자신을 쉽게 부르고 기억할 수 있도록 '큰 걸음'이라는 뜻을 가진 '마르크 샤갈'로 개명합니

다. 그러면서 본격적으로 파리에서의 삶을 꾸리는데요. 틀에 박힌 방식을 싫어하는 샤갈은 여기에서도 본색을 드러냅니다.

"파리에서 나는 미술학교를 다니지도, 선생을 찾아다니지도 않았다. 그 도시는 그 안의 모든 것, 하루의 모든 순간들이 그 자체로 선생이었다."

샤갈에게는 매일 열리는 파리의 미술관과 전시 그 자체가 선생이었습니다. 그는 파리의 미학을 스펀지가 되어 흡수하기 시작합니다. 러시아에서부터 그렇게 보고 싶어 했던 인상주의, 후기인상주의, 야수주의 화가들의 작품을 직접 보죠. 모네, 반 고흐, 마티스의 그림을 보며 샤갈은 캔버스에 자연스럽게 다채롭고 밝은 색채와 순수한 원색을 입히기 시작합니다. 무엇보다 피카소가 주도한 입체주의를 만난 것은 샤갈의 양식을 완전히 바꿔버리는 계기가 됩니다. '상상과 꿈의 세계를 어떻게 표현하는 것이 좋을까?' 이것을 고민하던 그에게 사물과 풍경을 이리저리 조각내어 그리는 표현 방식은 안성맞춤이었습니다.

결정적으로 샤갈은 루브르 박물관에서 영원한 스승을 만나게 됩니다. 바로 '빛의 화가' 렘브란트입니다. 화면에 빛을 만들어 극적인 효과를 창조하는 렘브란트의 작품을 본 샤갈은 그의 예술에 완전히 빠져듭니다. 이후 부단한 노력 끝에 샤갈 역시 렘브란트처럼 캔버스에 빛을 창조합니다. 그렇지만 렘브란트 작품과는 조금 다릅니다. 렘브란트가 어둠과 밝음의 대비로 빛을 만들어냈다면, 샤갈은 다채로운 색채로 빛을 만들어냅니다. 거장의 것을 답습하지 않고 자기만의 방식으로 재창

조한 것이죠. 20대 유대인 샤갈에게서 거장의 면모가 드러나기 시작합니다.

인상주의에서 밝고 다채로운 색을, 야수주의에서 원색의 힘을, 입체주의에서 수정같이 아름다운 표현을, 마지막으로 렘브란트를 통해 화폭에 빛을 만들어내기까지……. 샤갈은 파리에서의 기회를 놓치지 않고, 4년 동안 주옥같은 거장들의 미학을 골고루 씹어 먹으며 소화시킵니다. 그리고 도착한 지 1년 만에 마침내 자신을 대표할 걸작을 탄생시킵니다. 바로 〈나와 마을〉입니다.

저 멀리 사랑하는 고향 비테프스크가 다채로운 색채로 반짝입니다. 늦은 저녁 일을 마치고 돌아오는 농부 남편을 아내가 맞이하고 있습니다. 그 앞에는 샤갈의 어릴 적 추억을 상징하는 염소와 샤갈이 서로를 바라보고 있고요. 염소의 눈과 샤갈의 눈이 얇은 선으로 연결되어 있는 표현이 동심을 자극하는 맛이 있죠?

소위 '파리 물'을 먹었음에도 샤갈은 자신의 뿌리를 잊지 않았습니다. '나 샤갈은 비테프스크라는 작은 마을에서 태어난 유대인'이라는 것. 그는 자신의 뿌리를 숨기지 않고, 오히려 예술의 영감으로 끌어옵니다. 어릴 적 추억과 꿈을 간직한 향수를 듬뿍 담아 〈나와 마을〉을 완성한 것이죠. 파리에서 보고 배운 표현 기법들을 1년 만에 완전히 자기 것으로 재해석한 샤갈의 재능이 놀랍습니다. 결국, 샤갈은 자신의 뿌리를 더욱 완벽하게 표현해낼 방법을 얻기 위해 파리에 갔던 것입니다.

"파리를 흡수해 고향을 그리다!"

마르크 샤갈, 〈나와 마을〉, 1911

파리 감성 + 유대 감성 = 샤갈 감성

1914년 여름, 어느덧 스물일곱이 된 샤갈은 누나의 결혼을 축하해주기 위해 비테프스크로 향합니다. 나름 금의환향이죠. 예술의 중심지라고 불리는 파리에서 이런 평까지 듣고 돌아왔으니까요.

> "샤갈은 매우 재능 있는 색채주의자이다. 그는 신비주의적이고 이교도적인 상상력으로 자신이 추구하는 무언가를 위해 헌신한다. 그의 예술은 매우 감각적이다."
>
> – 기욤 아폴리네르(피카소의 친구로 입체주의 탄생에 큰 영감을 준 시인)

샤갈은 고향에 잠시 머물다 다시 파리로 돌아가려 했습니다. 하지만 얼마 지나지 않아 제1차 세계대전이 발발하는 바람에 어쩔 수 없이 8년 동안 머물게 됩니다. 그런데 이것이 샤갈에게 불운이었던 것만은 아닙니다. 이때 연인 벨라와의 사랑을 담은 젊은 날의 걸작들이 탄생하니 말이죠.

> "나는 그냥 창문을 열어두기만 하면 됐다. 그러면 그녀가 하늘의 푸른 공기와 사랑과 꽃과 함께 스며들어 왔다. 온통 흰색으로 혹은 온통 검은색으로 차려입은 그녀가 내 그림을 인도하며 캔버스 위를 날아다녔다."

샤갈의 대표작 〈생일〉은 보는 이의 마음까지 두둥실 떠오르게 만드는 그림이죠? 어쩜 이렇게 아름다운 작품을 만들 수 있었을까요? 그야말로

첫사랑의 설레는 감정 그대로를 색채로 표현한 걸작 중의 걸작입니다. 정말 그녀를 사랑했기에 그 진심이 색채로 녹아들어 간 것이겠죠?

이 작품에도 파리에서 습득한 야수주의, 입체주의 등의 개념이 여지 없이 녹아들어 있습니다. 동시에 샤갈만의 뿌리인 유대인 감성도 엿보입니다. 샤갈의 전매특허인 '둥둥 떠다니는' 인물은 사실 샤갈의 신앙인 유대교의 하시디즘의 오랜 이야기에서 가져온 것입니다. 그 이야기에는 사람이나 천사가 길 위를 둥둥 떠다니는 묘사가 등장하죠. 이런 이야기를 듣고 자란 유대인들은 샤갈이 태어나기 훨씬 전인 18세기 중반부터 목판화에 하늘을 나는 사람과 동물을 새겨 넣었습니다. 이런 이야기와 그림을 듣고 보며 자란 샤갈에게 '둥둥 떠다니는' 사람과 동물은 너무나도 자연스러운 발상이었을 것입니다. 물론, 파리 화단에서는 그것이 신비롭고 독특하게 보였을 것은 두말할 나위 없겠죠?

파리와 유대인의 감성을 절묘하게 조화시켜 자기만의 예술 세계를 만든 청년 샤갈. 그는 고향에서도 서서히 예술가로서의 입지를 다집니다. 예술가가 인정을 받기 시작하면 자신의 생각과 철학을 더욱 자신 있게 작품에 표현하기 마련이죠. 그는 직접적으로 고향 마을에 있는 유대인을 화면에 담기 시작합니다. 일명 '비테프스크 연작'이라고 불리는 일련의 그림들입니다.

〈밝은 적색의 유대인〉은 고향에 있는 평범한 유대인 노인을 그린 것입니다. 이 노인의 얼굴에 문신처럼 새겨진 주름은 그동안 유대인들이 겪어야 했던 고초와 박해의 역사를 증명하는 듯합니다. 온갖 핍박을 받았지만, 어떤 말도 할 수 없었다는 듯 노인의 입은 굳게 다물어져 있습니

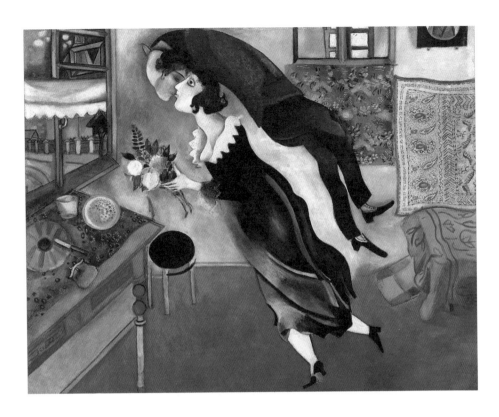

"밤하늘을 날아서 궁전으로 갈 수도 있어!"

마르크 샤갈, 〈생일〉, 1915

"늙고 추한 노인이지만, 샤갈의 눈에는 천사다."
마르크 샤갈, 〈밝은 적색의 유대인〉, 1915

다. 이 그림을 그릴 당시 러시아 정부는 유대인의 언어인 이디시어를 사용한 작품의 출판을 금지시킵니다. 샤갈은 이에 반발하며 이디시어 고전 문학에 사용될 삽화 작업에 착수합니다. 유대인 차별에 정면으로 싸우는 '유대인 화가' 샤갈의 모습이 본격적으로 드러나기 시작합니다.

굿바이! 비테프스크

전례 없는 세계대전의 혼란 속에서 러시아에 혁명의 폭풍이 불기 시작합니다. 당시 러시아는 황제의 권력 독점으로 부정부패가 끊이지 않았고, 황제의 절대적인 힘에 기생하던 귀족들은 땅을 빌미로 농민들을 수탈했습니다. 1917년 11월, 사회주의 혁명가 레닌을 중심으로 한 볼셰비키 당이 노동자와 함께 쿠데타를 일으켜 정권 교체를 실현합니다. 세계 최초 사회주의 혁명의 중심이자, 노동자를 위한 정부의 수장이 된 레닌은 과감한 개혁을 단행합니다. 그 개혁안에는 유대인 차별법 폐지가 포함되어 있었습니다. 유대인에게 러시아 시민권을 약속하고, 유대인 거주지인 게토 역시 철폐하겠다는 내용이었습니다.

핍박만 받던 유대인 샤갈에게도 좋은 날이 오는 걸까요? 실제로 샤갈은 비테프스크 예술 인민위원으로 임명되어 러시아 혁명 1주년 기념거리 장식을 감독합니다. 정부에서 샤갈의 작품을 대량 구입하기도 하죠. 게다가 국가적 예술 행사인 제1회 국가혁명예술전시회의 전시실을 두개나 할당받는 주인공이 되기도 합니다. 그야말로 혁명과 함께 국가가 주목하고 키워주는 예술가로 발돋움하게 된 거죠.

그러나 샤갈의 인생은 순탄치만은 않은 것 같네요. 그의 예술 활동에 급제동이 걸리는 사건이 일어납니다. 제1차 세계대전 이후 국가 간 이념 갈등이 심해지면서 예술은 정치적 수단으로 이용되고 마는데요. 이 과정에서 국가는 샤갈의 구상회화가 아닌, 말레비치의 추상회화를 '국가대표 회화'로 채택합니다. 말레비치는 러시아에서 자생적으로 탄생한

사조인 '절대주의'의 선구자입니다. 그는 샤갈처럼 무언가를 묘사하길 완전 거부하고, 흰 바탕 위에 검은 사각형만 그려 넣은 기하학적 추상미술을 선보이죠. 사회주의를 채택하며 유럽 국가들과 이념적으로 경쟁구도를 만든 러시아는 미술도 유럽과 전혀 다르길 원했습니다.

결국, 러시아는 유럽 국가의 영향을 받은 샤갈의 그림이 아닌 러시아에서 주체적으로 탄생한 절대주의를 밀어주었습니다. 그렇게 개인보다 국가가 우선시되는 분위기에서 샤갈의 그림은 정치적으로 쓸모없어졌고요. 국가대표 화가로 올라선 지 불과 1년도 채 되지 않아 그는 국가가 천시하는 화가로 전락합니다. 그리고 조국에서 더 이상 작품을 팔 길이 없어져 궁핍한 생활에 허덕이게 됩니다.

샤갈은 그저 자신의 생각과 감정을 자유롭게 표현하고 싶었습니다. 하지만 예술이 정치와 권력의 시녀로 전락해 획일화되는 것을 두 눈으

로 지켜보며 깊은 절망과 회의에 빠집니다. 자신을 버린 조국에서 더 이상 버틸 수 없던 샤갈. "다른 것과 차이를 존중할 수 있다면, 혁명은 위대해질 수 있다"라는 말과 함께 조국을 떠나 다시 파리로 향합니다. 이로써 고향 비테프스크는 영원한 노스텔지아로 그의 가슴에 남게 됩니다.

봉주르! 파리

조국에게 철저히 따돌림당한 샤갈은 1923년 다시 파리로 돌아와 성공과 행복의 아우토반에 오릅니다. 그의 나이 서른여섯이었습니다. 6년이나 파리에 없었지만, 샤갈은 파리에서 이미 유명 인사가 되어 있었습니다. 인생이란 정말 알다가도 모를 일이죠. 파리는 자신만의 세계를 몽환적 색채로 그려내는 유대인 화가의 그림을 받아들일 준비가 되어 있었습니다. 이제 샤갈은 마음껏 그리기만 하면 되는 것이죠.

1924년, 러시아 변방의 시골 촌놈 샤갈의 대형 전시회가 파리 한복판에서 열립니다. 2년 뒤에는 미국 뉴욕에서 대규모 개인전을 열죠. 푼돈을 손에 쥐고 상트페테르부르크로 향했던 열아홉 살 소년이 정확히 20년 후 세계적 예술가로 도약한 것입니다. 이로써 샤갈은 운명으로 여겼던 그림으로 부와 명예를 얻습니다. 사랑하는 아내 벨라와 딸과 함께 대저택으로 이사를 가고, 따뜻한 태양빛이 춤추는 남프랑스에 이따금 찾아가 여유로운 시간을 보냅니다. 그렇게 평온하고 행복한 40대를 보낸 그는 말합니다. 자신의 삶에서 가장 행복했던 시절이었노라고.

악의 인큐베이팅

파리로 돌아온 샤갈이 승승장구하던 시기에 어둠 속에서 조용히 힘을 기르던 인물이 있습니다. 바로 아돌프 히틀러입니다. 젊은 시절, 샤갈처럼 화가를 꿈꿨지만 재능이 부족해 좌절을 겪은 오스트리아 청년이었죠. 그는 자신의 실패가 유대인들 때문이라는 삐뚤어진 생각을 품었습니다. 그리고 인류의 비극이었던 제1차 세계대전을 자신의 왜곡된 꿈을 이룰 기회로 활용합니다. 독일군에 입대한 그는 무공을 세우며 정치적 기반을 닦습니다. 그 이후 정치적 처세와 대중 선동이라는 숨은 재능을 발휘해 독일 정치판에서 승승장구합니다.

샤갈이 파리로 돌아온 1923년, 히틀러는 정권을 잡으려 무력 쿠데타를 꾀하지만 실패하고 형무소에 투옥됩니다. 그렇지만 히틀러는 이미 욕망의 괴물이 되어 있었습니다. 그는 감옥마저도 미래를 자신의 것으로 만들기 위한 '악의 인큐베이터'로 만들어버립니다. 이곳에서 그는 《나의 투쟁(Mein Kampf)》을 집필하며 자신의 정치사상을 더욱 공고히 합니다. 또한 앞으로 자신의 왜곡된 꿈을 실현시킬 명확한 마스터플랜을 짭니다.

제1차 세계대전 이후, 패전국 독일은 막대한 전쟁배상금으로 경제가 파탄 납니다. 이때 히틀러는 국민들이 생계 위협 속에서 느끼는 불안과 공포를 이용합니다. 그렇게 10년이 지난 1933년, 그의 마스터플랜은 실현되었고, 그는 국민의 지지와 함께 독일 수상 자리에 오릅니다. 히틀러로부터 시작된 광기의 역사는 1939년 5천만 명의 희생자를 낳은 제

"슬프지만 잊어서는 안 되는 일이기에……."
마르크 샤갈, 〈전쟁〉, 1964~1966

2차 세계대전으로 그 정점을 찍습니다.

　그 정점에서 히틀러는 샤갈을 포함한 유대인을 말살시키는 정책(홀로
코스트)으로 어릴 적부터 내재되어 있던 악마의 본색을 드러냅니다. '게
르만 민족이 가장 우월하다'는 민족주의, '경제 파탄의 원인은 모두 유대
인에게 있다'는 인종주의를 명분으로 유대인을 마구잡이로 학살하기 시
작합니다. 전쟁이 계속될수록 좀 더 쉽고 빠르게 유대인을 학살할 방법

을 강구하고, 종국에는 그 악명 높은 아우슈비츠 강제 수용소를 만들기에 이릅니다. 수많은 유대인들이 가스실에서 목숨을 잃었고, 그 희생자 수는 150만 명에 이르렀다고 합니다. 정말 이해할 수 없는 참극입니다.

1940년, 전쟁과 유대인 박해를 피해 샤갈은 가족과 함께 미국으로 피신합니다. 그곳에서 고향 비테프스크가 독일군에 의해 파괴되었다는 비보를 듣고 울분을 토하죠. 차마 눈 뜨고 볼 수 없는 처참한 비극을 샤갈은 붓으로 눈물을 내어 기록합니다. 사랑하는 가족과 어릴 적 추억이 살아 숨 쉬는 고향이 화염에 휩싸여 타들어 가다니, 무고한 유대인들이 어둠 속에 갇혀 갈 곳을 잃고 있다니, 대체 무엇 때문에 이런 비극이 벌어진단 말인가……

젊은 시절의 샤갈이 사랑과 고향에 대한 향수를 주로 그렸다면, 나이가 들면서는 더욱 잔인해지는 유대인에 대한 핍박과 비극을 작품으로 그려 고발합니다. 샤갈은 말합니다.

"만일 화가가 유대인이고 인생을 그리려 한다면, 어떻게 그가 유대인적인 요소들을 그의 작품에 노출하지 않을 수 있겠는가? 만일 뛰어난 화가라면, 좀 더 많은 양의 유대적인 요소를 담을 수 있을 것이다."

자신의 뿌리를 그리는 것, 자신의 고통을 그리는 것, 불합리를 밝히는 것. 예술가 샤갈의 숙명이 되었습니다.

유대인 화가의 마지막 숙원 1

제2차 세계대전이 발발하기 전부터 샤갈이 평생의 숙원 사업처럼 시작한 일이 있습니다. 바로《구약 성경》삽화 작업입니다.《구약 성경》은 유대인들에게 성경 그 자체이며, 정신 그 자체입니다. 무슨 말이냐고요? 성경 탄생의 시원을 돌아볼 필요가 있겠네요. 통상 우리가 말하는《성경》은《구약 성경》과《신약 성경》을 합친 개념입니다. 사실《구약 성경》은 기원전 900년 무렵 유대교인들이 쓴 것이고,《신약 성경》은 예수 탄생 이후 기독교인들이 쓴 것입니다. 먼 과거부터 유대인이 핍박받은 원인이 바로 여기에 있습니다. 기원 후 기독교가 유럽 국가의 국교로 공인되며, 다른 종교는 이단으로 탄압받게 된 거죠. 이 과정에서 가장 탄압받은 종교는? 당연히 같은 종교의 뿌리를 가지고 있는 유대교였습니다.

"청년기 이후 나는 성서에 사로잡혀 있다. 나에게 성서는 그때나 지금이나 가장 위대한 시정의 원천이다."

이처럼《구약 성경》은 유대인 샤갈의 삶을 이끌어준 정신적 지주이자, 예술을 위한 영감의 원천이었습니다. 샤갈은 1930년 마흔셋의 나이에 그 방대한 대서사시를 이미지로 기록하는 작업을 시작합니다. 그의 도전은 우리 식으로 말하면 팔만대장경을 혼자 새기는 작업과 같다고 해야 할까요?《구약 성경》의 이야기를 105가지 장면으로 추려 동판에 새기고 또 새깁니다. 무려 26년간 말이죠. 10년이면 강산도 변한다고

하는데 26년이라니. 히틀러의 유대인 말살 정책과 비인간적인 전쟁 속에서도 지치지 않고, 자신의 모든 혼을 《구약 성경》 작업에 쏟아붓습니다. 아마 샤갈은 고난이 더할수록 자신의 뿌리를 향한 올곧은 소리를 더 크게 내리라 다짐했을 것입니다.

유대인 화가의 마지막 숙원 2

마침내 69세의 노인 마르크 샤갈은 105점의 동판화가 담긴 《구약 성경》을 출판해냅니다. 그리고 26년간 쌓아온 영감이 떠나지 않도록 가슴에 꼭 부여잡고 인생 최후의 걸작이 될 작업에 바로 착수합니다. 105점으로 제작했던 《구약 성경》 이야기를 단 12점의 〈성서 이야기〉 시리즈로 집약하는 일생일대의 작업입니다. 백발의 노인 샤갈은 체력이 고갈되어 더 늦기 전에 서둘러 작업을 시작합니다. 이 작업 역시 10년 동안 끈질기게 이어져 그의 나이 79세에 비로소 완성됩니다. 삶을 이끌어준 영혼의 고향을 자신의 완숙된 예술 세계에 담아내려는 열정이 맑고 투명해 눈부실 정도입니다.

젊은 시절 고향에 대한 향수와 황홀한 사랑을 그리던 샤갈. 갈등과 눈물로 얼룩진 격정의 20세기를 헤쳐온 유대 노인은 이렇게 자기 정체성의 근원이자 영감의 원천이었던 성경 이야기로 돌아갑니다. 인간의 창조부터 에덴동산을 지나 노아, 아브라함, 야곱, 모세의 이야기까지 특정 종교인이 아니더라도 모든 이가 보고 느끼고 즐길 수 있는 빛나는 색채

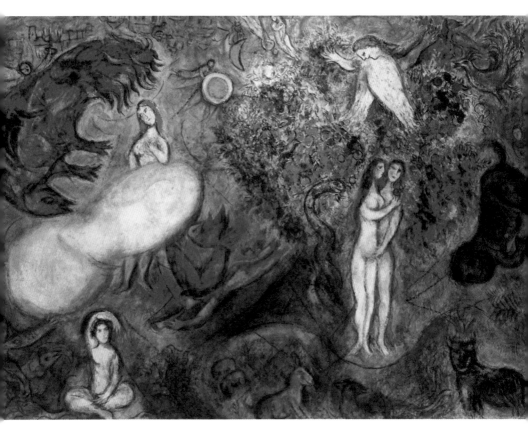

"사랑과 평화의 꿈을 색채로 노래하다!"
마르크 샤갈, 〈에덴동산, 아담과 이브의 파라다이스〉, 1961

의 미로 승화시킵니다.

1973년 7월 7일, 개관을 앞둔 니스 샤갈 미술관. 그곳의 주인공은 열두 점의 〈성서 이야기〉였습니다. 개관식에서 샤갈은 말합니다.

"성서는 자연의 메아리이며, 내가 전달하고자 한 것도 바로 그 비밀입니다. (중략) 이제 나는 그것들을 이곳에 두어 여기를 찾는 많은 사람들이 정신적 평화와 분위기, 삶의 안식을 느낄 수 있도록 하고자 합니다. 나는 이 작품들이 단지 한 개인의 꿈만이 아니라 모든 인류의 꿈을 대표한다고 믿습니다. 이곳에 오는 젊은이들과 어린이들은 내 색채와 선이 꿈꿔왔던 사랑과 인류애의 이상을 추구하게 될 것입니다. 그리고 종교와 무관하게 누구나 여기서 상냥하고 평화롭게 그 꿈을 이야기하게 될 것입니다."

연인과의 순수한 사랑을 노래한 줄만 알았던 샤갈. 알고 보니 그에겐 '유대인'이라는 아주 중요한 반쪽이 있었습니다. 사실 차별과 핍박에 시달려야 했던 유대인의 삶을 어둡고 슬픈 그림들로 그려낼 수도 있었을 겁니다. 하지만 샤갈은 생애 끝에서 인류애와 평화로 빛날 미래를 그렸습니다. 그리고 지금도 그를 기억하는 후손들과 함께 그 꿈을 나누고 있습니다. 유대 노인의 마음은 청아한 색채들로 빛나고 있습니다. 그가 남긴 그림들처럼…….

"삶에서처럼 예술에서도 사랑에 뿌리를 두면 모든 일이 가능합니다."

마르크 샤갈
Marc Chagall

출생-사망	1887년 7월 7일 ~1985년 3월 28일
국적	러시아(프랑스로 귀화)
사조	분류되지 않음
대표작	〈생일〉, 〈도시 위에서〉, 〈나와 마을〉, 〈농부의 삶〉, 〈흰 십자가〉, 〈추락하는 천사〉, 〈성서 이야기〉 연작

◈ 어디에도 속하지 않는 독자성, 마르크 샤갈

모든 것을 흡수한 후, 독보적인 자기만의 것을 창조하는 천재성! 이것을 여실히 보여주는 화가가 바로 샤갈입니다. 그의 작품 세계는 한 가지가 아닌 여러 사조에서 영향을 받았습니다. 샤갈이 파리에 갔던 당시 유행했던 야수주의, 입체주의, 오르피즘의 영향을 받아 그림을 그렸기 때문이죠. 그렇지만 '분명히 어디에 속해 있다'라고 말할 수 없는 샤갈만의 '독자성'이 있습니다. 독자성은 극소수의 재능 있는 예술가만이 획득할 수 있는데요. 샤갈은 외부에서 뭔가를 얻자마자 자기만의 것으로 재해석해 전혀 다르게 풀어내는 재능을 가지고 있었습니다.

어떻게 샤갈은 그럴 수 있었을까요? 이것은 '나만의 개성을 표현하고 싶다', '어디에도 속하고 싶지 않다'는 샤갈 특유의 기질이 드러난 것으로 보입니다. 실제 '무의식으로 예술을 하자'는 초현실주의자들이 샤갈을 영입하려 러브콜을 보냈지만, 샤갈은 '무의식이 아닌 추억을 그린다'는 이유를 들며 단호히 거부했습니다. 또, 예술의 영감을 (외부가 아닌) 내면에서 끄집어내려는 샤갈의 예술관에서 독자성의 비밀을 찾을 수 있습니다. 타인이 만든 작품이나 사조를 추종하는 여느 예술가들과 달리, 샤갈은 자기 내면의 지성과 감성을 표현하는 것에 집중했습니다. 그 결과 샤갈은 자기만의 독자성을 창조할 수 있었던 것입니다.

생생한 목소리로 만나는 마르크 샤갈 ▶

바실리 칸딘스키, 〈구성 VII〉, 1913, 캔버스에 유채

최초의 추상미술을 창조한
바실리 칸딘스키

알고 보면 최강 연애 찌질이?

저 고양이 지금, 칸딘스키의 속도 모르고 "응"이라고 대답한 거 맞죠? 교묘하고 영리한 고양이 같으니. 그나저나 위대한 화가인 줄만 알았던 칸딘스키에게서 찌 질한 구남친의 스멜이 풍깁니다. 과연 그의 연애사는 어땠을까요?

뭐든지 역사에서 '최초'로 기록되면, 신격화되고 큰 명예를 얻게 되죠. 최초 추상미술의 창조자인 바실리 칸딘스키도 마찬가지입니다. '추상'이라는 새로운 미술의 영토를 개척한 그는 자타공인 지식인이었습니다. 화가뿐만 아니라 미술이론가이자 교육자로도 활발히 활동하며 팔방미인의 면모를 보여주었죠.

미술에 관해서는 모든 것이 완전무결해 보이는 칸딘스키. 그런 그도 사랑과 연애에 있어서는 찌질한 모습을 보여줍니다. 그와 미술 역사상 길이 길이 기억될 러브스토리를 쓴 여인은 바로 가브리엘레 뮌터인데요. 둘은 무려 13년을 사귀지만, 칸딘스키가 말없이 떠나버리는 바람에 허무하게 사랑의 종지부를 찍습니다. 이별 중 가장 최악이라 꼽히는 잠수 이별인 셈입니다. 도대체 둘 사이엔 무슨 일이 있었던 걸까요? 칸딘스키와 뮌터, 이 둘의 러브&아트 스토리에 빠져볼까요?

그 남자, 바실리 칸딘스키

칸딘스키는 한마디로 이렇게 말할 수 있습니다. '엄친아.' 1866년, 차 (茶) 판매업으로 부를 쌓은 집안에서 태어난 그는 어릴 적부터 음악과 미술을 무척 사랑했습니다. 하지만 그런 본능을 접고 러시아 제일의 명문 모스크바 대학에 입학하는 엄친아적 면모를 과시합니다. 스물여섯에 졸업과 동시에 법률 고시를 가볍게 패스한 이 뇌섹남은 사촌 안냐 치미아킨과 결혼합니다(사촌과 결혼을 했다고? 한국인의 인식에는 다소 충격적일 수 있으나, 러시아를 비롯한 다수 서구권 국가에서는 사촌과의 결혼이 합법적이라는 사실!). 적어도 이때까지는 소위 부와 명예가 보장되는 삶을 조용히 꾸려나갈 것처럼 보였습니다. 그런데 말입니다.

"나는 뭔가 하고 싶은데, 그게 뭘까? 나는 뭔가 동경하는데, 무엇에 대한 것일까?"

엄친아라는 껍데기 속에서 그는 이런 고민으로 몸부림치고 있었습니다. 이미 자신의 삶 속에 답이 있는데도 무지함 때문인지, 두려움 때문인지 그는 멀리 돌아가고 있었습니다. 그러던 어느 날, 삶을 뒤바꿀 결정적 사건이 발생합니다.

1896년, 그의 나이 서른. 모스크바에서 최초로 열린 프랑스 인상주의 전시에서 모네의 〈건초더미〉 연작을 운명적으로 마주합니다. 그 작품을 본 칸딘스키는 마치 망치로 영혼을 맞은 듯한 충격을 받습니다. 작품 제

목은 분명 '건초더미'인데, 아무리 눈을 씻고 찾아봐도 작품 속에는 건초더미가 보이지 않았던 거죠. 본 그대로 사물을 재현하는 미의식에 갇혀 있던 그는 모네만의 주관적 관점으로 추상화된 건초더미 앞에서 깊은 충격을 받습니다. 모네가 사용한 다채로운 색채들에 무척 감탄하고 감동하죠. 그렇게 그는 모네의 〈건초더미〉로 미술에 대한 모든 고정관념이 산산조각 납니다. 그리고 자신이 무엇을 하고 싶었는지, 무엇을 해야 하는지 명료하게 깨닫게 됩니다. 1896년, 그는 도르파르트 대학 법학과 교수직 제안을 거절하고, 떠오르는 예술의 중심지인 뮌헨으로 달려갑니다. 미술, 그리고 누군가를 만나기 위해…….

그 여자, 가브리엘레 뮌터

뮌터는 여자도 반하는 걸크러쉬 매력을 가진 여자라고 할 수 있습니다. 그건 부모님의 영향이 큰데요. 뮌터의 부모님은 원조 아메리칸 드리머였습니다. 그녀의 아버지 칼 프리드리히 뮌터는 스물한 살에 독일에서 미국으로 건너가, 아내 민나 쇼이버를 만나 함께 치과와 상점을 운영하며 큰돈을 모읍니다. 벌이가 좋아 미국에 눌러앉아 살 분위기였죠. 그러나 미국 남북전쟁이 터지는 바람에 부부는 1864년에 고향 독일로 돌아옵니다. 이렇게 뮌터와 칸딘스키 사이의 거리는 극적으로 가까워집니다.

일반적 루트를 벗어나 개척하는 삶을 살아온 부부는 그만큼 자유롭고 개방적인 사고의 소유자였습니다. 1877년, 당시 사회분위기는 여성에

대해 보수적이었지만, 부부는 넷째 막내로 태어난 뮌터를 남녀 구별 없이 평등하고 자유롭게 키웁니다. 그 예로 뮌터는 당시 여성에게 흔치 않던 자전거를 즐겨 탔습니다. 치마를 벗고 바지를 입어야 해서 주변 시선이 곱지 않았던 시절이었죠. 그러나 그녀는 아랑곳하지 않고 당당히 자전거를 타고 다녔습니다.

그리고 미술을 전문적으로 배우기도 합니다. 당시 여성은 대학에 들어갈 수 없었던 환경이었고, 미술 대학 입학 역시 불가능했습니다. 하지만 미술을 꼭 배우고 싶었던 그녀는 개인 교습을 통해 미술을 배워나갑니다. 자신이 원하는 것을 꼭 하고야 마는 그녀의 기질이 느껴집니다.

풍요롭고 따뜻한 시절을 보내던 뮌터 가족에게도 그늘이 드리워집니다. 뮌터가 아홉 살 때 아버지가, 열 살 때 첫째 오빠가 사망합니다. 안타깝게도 스무 살 무렵에는 어머니마저 세상을 떠나죠. 가야 할 길을 잃어 슬픔에 잠겨 있던 뮌터는 미국에 있는 고모의 초청을 받아 1898년 미국으로 향하게 됩니다. 이때 그녀는 인생의 큰 변화를 맞습니다. 본격적으로 '자유의 날개'를 달게 되죠.

그녀는 3년의 시간을 미국에서 보내며 긴 여행을 합니다. 뉴욕, 미주리, 아칸소, 텍사스 등 미국 동부에서 동남부에 이르는 지역을 자유롭게 돌아다닙니다. 카메라로 수많은 사진을 찍고, 펜으로 수많은 그림을 그리며 3년을 보내죠. 그 시간은 그녀가 가야 할 길을 명확하게 알려줍니다. 1901년 봄과 여름 사이, 뮌터는 뮌헨으로 향합니다. 미술, 그리고 미지의 누군가를 만나기 위해…….

예술의 용광로, 뮌헨

당시 유럽 예술의 중심지는 어디였을까요? 프랑스에 파리가 있었다면, 독일에는 뮌헨이 있었습니다. 좀 더 얘기하자면 파리 예술의 중심이 몽마르트르였다면, 뮌헨 예술의 중심은 슈바빙이었습니다. 몽마르트르에 서유럽권 예술가들이 몰려들었다면, 슈바빙에는 동유럽권 예술가들이 흘러들었습니다. 19세기 초중반 파리에서 싹튼 '새로운 예술을 개척하겠다'는 정신과 그 열기가 19세기 중후반 뮌헨까지 불어닥친 것이라고 볼 수 있습니다. 슈바빙 거리는 그야말로 젊은 예술가들의 천국이었습니다. 미술, 문학, 철학에 열정을 품은 젊은이들이 함께 밤샘토론을 하며 자신만의 예술 세계를 만들기 위해 열정을 불태웠습니다.

19세기 중반의 파리를 닮은 19세기 후반의 뮌헨은 과거의 전통을 지키려는 '보수 예술가'와 새로운 미술을 개척하려는 '진보 예술가'의 각축장이었습니다. 보수의 리더에 프란츠 폰 렌바흐가 있었다면, 이에 대항한 진보의 리더에는 프란츠 폰 슈투크가 있었습니다. 그는 파리에서 대유행 중인 아르누보(Art Nouveau, 새로운 예술을 뜻함) 운동에 영감을 얻어 1892년 뮌헨 분리파를 만듭니다. 그리고 유겐트슈틸(Jugendstil, 젊은 스타일을 뜻함) 운동의 선봉장을 자처하며 보수적인 예술계에 대항합니다. 아르누보? 유겐트슈틸? 외국어라 어려워 보이지만, '과거에서 분리된 새로운 예술을 하자'는 정신을 세상에 보여주기 위해 진보 예술가들이 만든 명칭이라고 생각하면 됩니다.

과거와 현재. 전통과 새로움. 보수와 진보. 미래의 패권을 위해 끝없

이 전투를 벌이는 예술 전쟁터 뮌헨에 1896년 칸딘스키가 입장합니다. 안톤 아츠베, 폰 슈투크 등 스승의 화실에서 5년간 조용히 그림을 배우던 그는 그동안 숨겨왔던 본색을 드러냅니다. 전통을 계승한 미술도, 그것을 거부하는 분리파도 모두 거부합니다. 그리고 1901년, 이 당돌한 서른다섯 신인 화가는 팔랑크스 전시협회를 만들어 직접 전시회를 엽니다. 쉽게 말해, 무명화가가 누구의 도움도 없이 혼자 북 치고 장구 치고 다한 것이죠. 차라리 실컷 욕이라도 먹었으면 좋았을 텐데, 결과는 무관심! 언론, 대중 모두 일말의 관심조차 없던 전시로 끝나게 됩니다.

사랑의 용광로, 뮌헨

칸딘스키는 굴하지 않았습니다. 그 해 겨울, 그는 팔랑크스 미술학교를 세웁니다. 자신의 생각에 동의하는 제자를 키워 입지를 다지겠다는 생각이었겠죠. 여학생 입학을 금지하던 다른 미술 대학과 달리 칸딘스키는 성별을 가리지 않고 학생을 받습니다. 그리고 1902년 초, 뮌터가 입학합니다. 다른 삶의 궤도를 그리던 둘은 이렇게 스승과 제자 사이로 만나게 됩니다.

이제 갓 미술 공부를 시작한 뮌터는 넘치는 열정과 비상한 머리로 조직을 만들고 이끌어가는 칸딘스키의 모습에 강한 인상을 받습니다. 칸딘스키 역시 꾸밈없이 솔직하고 거침없는 뮌터의 모습에 매력을 느끼

죠. 물론 둘 다 선남선녀라는 건 기본 옵션입니다. 칸딘스키는 그녀를 제자로서 매우 섬세하게 가르쳐줍니다. 아무래도 사심이 담긴 가르침이겠죠? 머지않아 그는 그녀에게 말합니다.

"넌 학생으로서는 빵점이야. 너에게 가르칠 게 없어. 넌 내면에서 꿈틀대는 것만 할 수 있는 사람이니까. 넌 재능을 타고났어. 내가 널 위해 해줄 수 있는 것은 네 재능을 보호하고 키워서 나쁜 영향을 받지 않도록 하는 것이지."

뮌터의 독창성과 재능을 발견한 칸딘스키는 그녀에게 이렇게 솔직하게 말해줍니다. 그녀가 자신의 재능을 자각할 수 있게 도운 것이죠. 칸딘스키의 도움으로 자신의 재능을 깨달은 뮌터는 미술에 더욱 진지한 뜻을 두고 몰두합니다. 얼마 전까지 여행을 하며 그냥 취미로 그리던 그림을 이제는 자신의 개성과 생각을 표현하는 '삶의 작업'으로 발전시킵니다.

스승과 제자? 남자와 여자? 서로에게 호감을 느낀 둘은 썸을 타기 시작합니다. 남몰래 편지를 주고받으며 서로의 감정을 확인하죠. 칸딘스키가 유부남이었기에 초반에 뮌터는 망설입니다. 그러나 "너로 인해 잃어버린 천국의 감정을 되찾았다"고 말하는 뇌섹남 칸딘스키의 구애를 끝내 거절하기는 어려웠던 모양입니다. 둘은 밀애를 시작합니다. 둘의 은밀한 연애는 도를 넘어 수업시간까지 이어지죠.

날이 좋은 어느 여름, 칸딘스키는 팔랑크스 미술학교 제자들과 함께

"서로가 서로를 그리며 배우며!"
(좌)바실리 칸딘스키, 〈그림을 그리는 가브리엘레 뮌터〉, 1903
(우)가브리엘레 뮌터, 〈바실리 칸딘스키의 초상〉, 1906

코헬 호수에 갑니다. 학생들이 각자 멀리 떨어져 그림을 그리도록 지시하고, 칸딘스키는 자전거를 타고 돌아다니며 각각의 학생을 세심히 지도해줍니다. 그리고 마지막에는 저 멀리 홀로 떨어져 작업 중인 뮌터를 만나 함께 작업(?)을 합니다. 게다가 마침 둘만 자전거를 가져와서 따로 멀리 나가 작업을 하죠. 여기서 그는 그녀를 "헤엄치는 작은 여우"라고 부릅니다. 네, 사랑에 아주 깊이 빠졌습니다.

빛나는 사랑의 유랑

칸딘스키는 결국 아내 안냐와 별거를 선택합니다. 사실 뮌터는 진작에 알아챘어야 합니다. 이런 일이 자신에게도 벌어질 수 있다는 것을 말이죠. 더욱이 칸딘스키가 뮌터에게 약혼반지를 주며 "결혼은 못하지만 결혼보다 더욱 강한 '양심의 결합'을 하고 싶다"고 말했을 때 마지막으로 알아챘어야 했습니다. 그러나 사랑에 눈이 멀었을 땐 앞뒤가 보이지 않는 법이죠.

스승과 제자에서 연인이 된 칸-뮌 커플. 1903년부터 1908년까지 무려 5년 동안 유럽을 무대로 '사랑의 유랑'을 떠납니다. 추측이지만 어릴 적 미국을 여행하며 '여행의 맛'에 푹 빠진 뮌터의 입김이 크게 작용하지 않았을까요? 여행 자체를 제대로 해본 적 없던 칸딘스키에게는 이 5년이 매우 색다른 경험이었을 것입니다. 둘은 독일, 프랑스, 이탈리아, 오스트리아, 튀니지를 오가며 사랑을 나누고, 각국의 새로운 미술 작품을 보며 자극받고, 또 함께 토론하고 그림을 그립니다. 예술과 사랑으로 가득 채운 5년의 시간은 둘의 예술을 한 단계 성숙시킵니다.

칸딘스키의 〈푸른 산〉과 뮌터의 〈야블렌스키와 베레프킨〉을 보면, 둘다 '본 그대로 사물을 재현'하는 과거 회화에서 완전히 벗어나 있습니다. 자유로운 여행과 뜨거운 사랑이 둘 모두에게 영롱하게 빛나는 새로운 예술을 선물해준 것 같습니다. 여행 중 프랑스에 많이 머물며 활동했던 만큼 당시 가장 핫한 야수파 스타일을 적용하고 있습니다. 뚜렷한 검은 윤곽선과 고정관념을 파괴하는 색채 사용을 보면 알 수 있죠.

"부화 중인 서로의 예술 세계!"

(위)바실리 칸딘스키, 〈푸른 산〉, 1908
(아래)가브리엘레 뮌터, 〈야블렌스키와 베레프킨〉, 1908

이런 공통점과 동시에 극명한 차이점 또한 보입니다. 뮌터는 두꺼운 윤곽선을 강조해 형태를 더욱 단순하고 명확하게 보여주려고 합니다. 반면, 칸딘스키는 말, 사람, 나무, 산 등 대상의 형태를 단순화시키는 것을 넘어 '사라지게' 만들고 싶어 합니다. 눈에 보이는 외적 형태를 가능한 완전히 사라지게 함으로써 자신의 내적 느낌만을 온전히 전달할 수 있는 새로운 회화 언어를 찾기 시작한 것입니다.

무르나우에서 그림 작곡하기

긴 여행을 마친 칸-뮌 커플. 1909년, 뮌헨 남부에 위치한 시골 마을 무르나우에 전망 좋은 집을 구입해 정착합니다. 저 멀리 알프스 능선이 보이는 소박한 자연을 간직한 곳이죠. 마을 사람들은 그들의 집을 좋게는 '러시아인의 집', 나쁘게는 '창녀의 집'으로 불렀습니다. 그러나 둘은 이런 타인의 시선에 아랑곳하지 않고 둘만의 세상을 가꿔갑니다. 야외로 나가 자연을 만끽하며 함께 작업하고, 집 앞 작은 텃밭에 꽃과 채소를 가꾸며 원하는 삶을 즐깁니다. 집은 그들 사랑의 상징 그 자체였기에 칸딘스키는 계단, 벽, 가구 곳곳을 마치 캔버스인 양 알록달록 색채로 물들입니다. 좋게 말해서 그런 거지 사실은 집에 예쁜 낙서를 한 거죠.

그들이 원하던 예술과 자연, 그리고 사랑으로 가득 찬 시간과 공간 속에서 5년간의 여행으로 숙성된 칸딘스키의 영감이 폭발하듯 터져 나오기 시작합니다. 무르나우 화실에서 그는 이런 체험을 합니다.

"서로의 개성이 서서히 모습을 갖춰가고……."
(좌)바실리 칸딘스키, 〈교회가 있는 무르나우〉, 1910
(우)가브리엘레 뮌터, 〈보트 타기〉, 1910

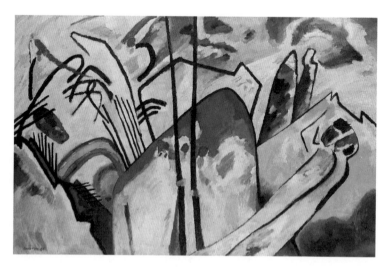

"난 붓으로 오케스트라를 지휘한다!"
바실리 칸딘스키, 〈구성 Ⅳ〉, 1911

"화실 문을 열었을 때 갑자기 말할 수 없이 눈부시게 아름다운 그림 한 폭을 대하게 되었다. 너무 놀란 나머지 그것에 매료되어 그 자리에 멈추어 섰다. 그 그림에는 주제가 없으며 유추할 만한 어떤 오브제도 묘사되어 있지 않았다. 화면은 색채의 찬란한 얼룩들로만 채워져 있었다. 가까이 다가갔을 때 비로소 그것이 무엇인지 알 수 있었다. 그것은 이젤 옆에 비스듬히 세워둔 나의 그림이었다. 그때 한 가지 생각이 뚜렷해졌다. 사물의 객관성과 묘사는 나의 그림 어느 곳에서도 찾아볼 수 없고, 그것들은 나의 그림에서 해롭기까지 하다는 점이었다."

칸딘스키는 '눈에 보이는 것'을 그리는 구상회화가 아닌 '마음에 보이는 것'을 그리는 추상회화를 그립니다. 화가 자신의 감정을 표현하는 그림에 '알아볼 수 있는' 사물을 그리는 것은 오히려 감정 표현에 방해가 된다고 생각했습니다. 클래식을 들을 때 정체불명의 형태와 색이 마음속에 춤추며 떠돌아다니는 그 느낌 그대로를 회화에 옮기고 싶었던 거죠. 그래서 눈에 보이지 않는 음을 구성해 음악을 작곡하듯, 순수한 형태와 색만으로 회화를 작곡하겠다고 생각했습니다. 칸딘스키가 생각하는 추상회화의 개념은 이렇게 탄생합니다.

회화로 지은 교향곡! 칸딘스키의 추상회화는 마치 캔버스 위에 '점, 선, 면 그리고 색'이라는 악기로 자유로운 연주를 하고 있는 듯합니다. 실제 그는 자신의 작품을 교향곡처럼 인상, 즉흥, 구성 세 가지로 분류합니다. 그리고 그 뒤에 〈구성 Ⅳ〉처럼 작품 번호를 붙이죠. 회화를 바라보는 전혀 새로운 관점이자 기발한 아이디어입니다.

청기사? 무한도전!

칸딘스키는 무르나우에서 그림만 그리지 않았습니다. 뛰어난 리더십의 소유자였던 그는 뮌터, 프란츠 마르크, 아우구스트 마케, 알프레드 쿠빈 등과 함께 1911년 12월 역사적인 그룹 '청기사'를 만듭니다. 청기사라는 이름은 칸딘스키와 마르크 모두 파란색을 좋아했고, 마르크는 말을, 칸딘스키는 말 탄 기사를 좋아했기에 즉흥적으로 나온 것입니다. 이렇게 시작은 즉흥이었지만, 이들의 활동과 작품은 영원히 기록됩니다.

사실 청기사는 '쓰레기', '사기꾼', '더러운 색놀이'라는 이야기를 들으며 관객이 그림에 뱉은 침을 닦아내야 했습니다. 언론과 대중에게 배 터지도록 욕먹은 건 기본 옵션이었고요. 그러나 이들은 소위 팔릴 만한 과거 공식이나 양식을 구태의연하게 우려먹는 것에 침을 뱉습니다. 그리고 이것을 추구했습니다. '우려먹지 말고, 신메뉴 개발!'

새로운 표현방식을 찾는 무한도전. 만약 그것을 찾았다면 또 다시 새로운 표현방식 찾기를 무한반복. 매우 성실해야 하며, 항상 깨어 있어야 하는 이 강령에 그들은 도전합니다. 절대 매너리즘에 빠지지 않겠다는 각오와 함께 말이죠. 이들은 전시를 열어 그들만의 철학이 담긴 작품을 세상에 알립니다. 그러나 보수적인 세상을 상대로 좀 더 논리적인 설득이 필요하다고 느낀 칸딘스키는 지금껏 어떤 그룹도 시도하지 않았던 프로젝트를 시작합니다. 바로 미술에 대한 청기사파의 철학을 담은 책 《청기사》연감을 출간하는 것이죠.

20대에 대학에서 수많은 논문을 쓰며 논리적 사고와 합리적 설득을

훈련했던 칸딘스키는 그때의 경험을 미술계에 와서 응용합니다. 역시 참된 경험은 버릴 것이 없습니다. 어쨌든 칸딘스키는 이 책의 완성을 위해 젖 먹던 힘까지 쏟아부은 모양입니다. 오죽하면 이 책은 자신의 태아이며, 출간된 순간 탯줄을 잘라내는 것 같은 고통까지 느꼈다고 하니 말이죠. 가상임신 체험을 할 만큼 그가 가진 모든 혼을 불어넣은 이 책은 그가 열망하던 대로 역사에 남아 지금까지도 읽히고 있습니다.

다음 내리실 역은……

팔랑크스 미술학교에서 첫 만남. 5년간 사랑의 유랑. 무르나우 그리고 청기사. 이 시간들은 서로에게 정서적으로나 예술적으로나 활짝 핀 꽃 같은 시간이었습니다. 그러나 그들이 미처 예상치 못한 진실이 기다리고 있었으니……. 예술에 대한 열정은 식지 않을지 모르나, 사랑에 대한 열정은 식기 마련입니다. 그 여자와 그 남자, 이제 그 종착역에 도착합니다.

1911년, 칸딘스키는 별거하던 아내 안냐와 결국 이혼합니다. 이 여인의 인생도 기구하지만, 8년간 불륜녀라는 딱지를 붙인 채 살아온 뮌터의 인생 역시 기구하지 않을 수 없습니다. 드디어 칸-뮌 커플, 부부가 되는 건가요? 그러나 예상치 못한 일이 벌어집니다. 칸딘스키가 뮌터와 결혼하기를 피한 것이죠. 1903년, 약혼반지를 주며 그가 그녀에게 말했던 '결혼보다 강한 양심의 결합'을 지켜가겠다는 걸까요? 그런 게 아닙니

다. 그의 마음이 식은 것이죠. 뜨거웠던 맹세는 이제 식어버렸습니다.

1914년, 이 냉전기에 얼음물을 끼얹은 제1차 세계대전이 발발합니다. 긴급상황! 칸딘스키는 중립지대인 스웨덴 스톡홀름에서 다시 만나자는 약속을 뒤로하고, 황급히 러시아로 떠납니다. 뮌터는 약속대로 스톡홀름에 가 그를 기다리며 어서 만나러 오라는 장문의 편지를 보냅니다. 그러나 그의 답장은 성의 없고 만나는 것 역시 미루기 일쑤였습니다. 그렇게 미적거리다 1년이 지나 그녀에게 모습을 드러낸 칸딘스키. 물론 그의 마음은 이미 차갑게 식어 있었습니다.

1916년 3월 어느 아침, 칸딘스키는 안녕이란 말도 없이 다시 러시아로 돌아가 그녀와 연락을 끊습니다. 배신감과 비참함에 사로잡힌 뮌터는 무려 40통의 편지를 보내며 참아왔던 분노를 그에게 쏟아붓습니다. 하지만 그가 그녀에게 보낸 건 침묵뿐이었습니다. 그리고 1년 후, 51세 칸딘스키는 자신보다 스물일곱 살이나 어린 모스크바 장군의 딸 니나 안드레브스키와 결혼합니다. 고통에 휩싸인 뮌터는 이렇게 말합니다.

"나는 경험들을 형상화하는 작업을 해왔다. 그런데 이 모든 것이 무엇을 위한 것이었던가? 여기에 쏟은 노력과 작업들이 무슨 소용이란 말인가? 이제 '경험들'은 지하창고에 처박혀 녹이 슬어간다. 인생에서 버림받은 사람이 미술로부터도 버림받았다."

태연하던 칸딘스키와 달리 뮌터가 받은 충격은 컸습니다. 그녀는 더이상 붓을 잡기 어려웠고, 우울증에 시달렸습니다. 그러나 전쟁 중에도

생계를 위해 전시를 열고 초상화를 판매하며, 자신에게 닥친 가혹한 운명을 극복하고자 분투합니다.

어느덧 전쟁이 끝나고 1922년. 이별통보 후 6년간 연락이 없던 칸딘스키가 별안간 뮌터에게 최후의 테러를 가합니다. 그녀에게 무르나우 집에 있는 자신의 물건을 돌려달라고 요구한 것입니다. 그것도 대리인을 통해서 말이죠. 오랜만에 연락해 물건을 달라는 것도 어처구니없지만, 대리인을 통해 의사를 전달했다는 사실에 뮌터는 속이 뒤집어집니다. 뮌터 역시 대리인을 통해 이런 식으로 하지 말라고 화를 내기에 이르죠. 오래된 물건을 사이에 두고 벌어진 둘의 다툼은 4년간 계속됩니다. 결국, 뮌터는 그의 물건을 보내줍니다. 이것이 둘의 마지막 연락이었다는 슬픈 사실⋯⋯.

찌질했던 연애의 끝, 그 후

어느덧, 67세 노인이 된 칸딘스키는 뮌터와 함께했던 때가 생애 최고의 시기였으며, 이후 다시는 그때처럼 작업할 수 없었다고 고백합니다. 뮌터와 결별 후, 칸딘스키의 작품은 확실히 차가워집니다. 자로 잰 듯 반듯한 기하학적 도형으로 채워진 그의 후기추상화는 차가운 이성만이 느껴집니다. 젊은 시절, 뮌터와 함께 뜨거운 감성을 화폭 위에 쏟아내던 모습은 더 이상 찾아볼 수 없게 되죠.

반면 뮌터는 어땠을까요? 아픔의 묘약은 시간에게 있나 봅니다. 50세

중년의 뮌터는 남은 생이 짊어지고 있던 아픔을 치유해줄 동반자 요하네스 아이히너를 만납니다. 사랑의 상처를 사랑으로 치유하며, 1931년에는 다시 무르나우의 그 집으로 돌아가 생을 보냅니다. 그곳에서 남긴 〈새들의 아침식사〉를 보면 삶의 여운이 느껴집니다.

눈 내린 추운 겨울, 서로의 몸을 부비는 새들과 함께 아침을 맞은 그녀는 홀로 앉아 무슨 생각을 하고 있는 걸까요? 겨울의 냉기가 창밖에 선하지만 실내는 참 따뜻해 보입니다. 외로워 보이지만 함께 나눌 빵이 있습니다. 함께 온기를 보태는 새들을 보며 그녀는 누군가를 그리고 또 기다립니다.

1957년, 80세 노인이자 거장이 된 뮌터는 오랜 기간 준비해온 마지막 작품을 내놓습니다. 자신이 소장하고 있던 100여 점의 청기사파 작품을 모두 기증하죠. 그 컬렉션에는 자신의 작품은 물론이고 마르크, 야블렌스키, 베레프킨, 마케 등 청기사파 화가들의 주옥같은 걸작이 포함되어 있었습니다. 물론, 칸딘스키의 작품 역시 포함되어 있었죠. 어떻게 이런 일이 가능했을까요?

제2차 세계대전 중 나치는 청기사파 작품을 퇴폐미술로 간주합니다. 발각되면 불살라 버려지던 시절이었죠. 뮌터는 무르나우 집 지하실에 작품을 숨겨놓은 후 책장으로 입구를 막아버립니다. 전쟁 후 궁핍한 시간 속에서도 작품 한 점 팔지 않고 지켜낸 그녀는 결국, 청기사의 가치를 후대에 증명하는 수호신으로 남습니다.

이것은 그녀가 거울에 낀 먼지를 스스로 닦아내는 일이었을지도 모릅니다. 긴 시간 아픈 상처로 점철되어 왔지만, 오직 사랑과 예술만으로 찬

"그녀는 무엇을 바라보고 있는 것일까?"
가브리엘레 뮌터, 〈새들의 아침식사〉, 1934

란하게 빛났던 젊은 날이기도 했습니다. 인생의 황혼기를 바라보던 뮌
터는 깨달았던 게 아닐까요? 칸딘스키와 함께 자유롭게 춤추며 예술을
꽃피우던 그때 그 시절을 암흑이 아닌 빛나는 시기로 결론짓는 건, 스스
로 해야 하는 일이라는 걸요.

바실리 칸딘스키
Wassily Kandinsky

출생-사망	1866년 12월 16일~1944년 12월 13일
국적	러시아
사조	추상주의
대표작	〈즉흥〉 시리즈, 〈인상〉 시리즈, 〈구성〉 시리즈

가브리엘레 뮌터
Gabriele Münter

출생-사망	1877년 2월 19일~1962년 5월 19일
국적	독일
사조	표현주의
대표작	〈자화상〉, 〈야블렌스키와 베레프킨〉, 〈장미꽃과 검정 가면〉

◈ 최초 추상회화 창조자, 칸딘스키의 추상

　칸딘스키의 회화는 '감정을 표출하는 표현주의'에서부터 시작되었습니다. 당시 표현주의 화가들은 외부세계의 색과 형을 왜곡하는 방식으로 감정을 표현하고 있었는데요. 칸딘스키는 여기에 도발적 질문을 던집니다. '내 감정을 표현하는데 굳이 외부세계에 대한 모방이 필요한가? 오히려 내 순수한 감정 표현을 어렵게 하는 장애물 아닌가?' 칸딘스키의 추상회화는 이 질문에 대한 자기만의 해답을 찾는 것에서 시작됩니다.

　그는 주로 자연에서 느낀 감정, 음악을 들으며 느낀 감정을 그대로 쏟아내려고 노력하며, 기존에 없던 새로운 미술 세계를 개척했습니다. 외부의 가시적인 것이 아닌 내면의 정신적인 것을 그림에 담으려고 했죠. 그것이 인간의 정신세계를 순수하게 표현할 수 있는 새로운 미술 세계라고 보았기 때문입니다. 그런 점에서 그는 자신의 미술이 어렵고 난해하게 느껴지는 '추상미술' 대신 '실재적 미술'이라고 불리기를 원했습니다.

생생한 목소리로 만나는 바실리 칸딘스키 ▶

마르셀 뒤샹, 〈샘〉, 1917, 레디메이드

현대미술의 신세계를 연
마르셀 뒤샹

알고 보니 몰래카메라 장인?

담배를 피우면서 한껏 치명적인 느낌을 뿜내는 뒤샹. 사진을 보니 그가 몰래카메라 장인이라는 게 잘 어울리는 것도 같습니다. 개그맨 이경규도 울고 갈 뒤샹의 몰래카메라 실력이 궁금해지는데요. 그는 도대체 누구를 속였던 걸까요?

예술 작품을 만들어보겠습니다. 먼저, 남성용 소변기를 사오세요. 뒤집으세요. 'R. Mutt 1917'이라고 적으세요. 끝!

'이게 뭐야?', '이것도 예술이야?', '어이없네?', '나도 만들겠다!' 이런 생각이 절로 드는 뒤샹의 대표작 〈샘〉입니다. 〈샘〉에 대해 우리는 보통 '변기(기성품)도 미술품이 될 수 있게 만들었다' 정도로 알고 있죠. 그런데 그것만 알고 지나치면 뒤샹이 웁니다. 그건 뒤샹이란 사람의 빙산의 일각일 뿐이기 때문이죠. 알고 보면, 뒤샹에게 〈샘〉은 대어를 낚기 위한 떡밥 같은 것이었습니다. 그는 이 떡밥을 던져 몰카를 찍은 '몰래카메라 장인'이었죠.

앗, 잠깐! '뒤샹이 몰카를 찍었다?' 보통 '몰래카메라'라고 하면 부정적인 이미지가 먼저 떠오릅니다. 워낙 몰카 범죄가 판치다 보니, 그럴 법도 하죠. 그런데 약 100년 전 뒤샹은 이 몰카를 매우 영리하게 이용해 상상

도 못할 결과를 만들어냈습니다. 〈샘〉이란 딱지가 붙은 변기로만 알고 있는 뒤샹. 도대체 어떤 몰카를 찍었는지 궁금하시죠? 이제, '몰래카메라 장인' 뒤샹의 몰카쇼 전모를 빠짐없이 공개합니다!

타고난 것 그리고 기른 것

군이 신화화시키고 싶지는 않습니다만, 뒤샹이 똑똑한 머리를 타고난 건 인정해야겠습니다. 초등학교 4학년 때 수학경시대회에서 2등을 하고, 고등학교 2학년 때는 1등을 합니다. 사실 그의 두 형도 수재들이었죠. 첫째 형 가스통은 파리에 있는 법대를, 둘째 형 레이몽은 의대를 갔으니 말이죠. 부모님께 좋은 머리를 물려받은 것은 배 아프지만, 인정합시다.

하지만 이런 타고난 머리를 그냥 내버려뒀다면? 아마 그 재능도 사라져버리고 말았을 것입니다. 뒤샹은 타고난 머리를 후천적으로 더욱 개발해 자기 것으로 만들었습니다. 체스를 통해서 말이죠. 그는 열다섯 살 때부터 형들과 체스를 두었는데요. 그의 체스 사랑은 상상을 초월할 정도입니다. 어찌 보면, 미술보다 체스를 더 사랑했다고 볼 수 있죠.

그는 평생 체스를 두었습니다. 고도의 집중력과 사고력을 요하는 체스를 향한 열정은 그의 두뇌 능력을 분명 한 단계 더 키워주었을 것입니다. 선천적으로 스마트한 머리를 후천적으로 개발하는 과정은 신의 한 수였습니다. 뒤샹은 체스를 하며 깊은 사고력과 현상의 본질을 꿰뚫어보는 통찰력을 기르게 됩니다. 그 결과 동시대의 전위 예술가들보다 더

창의적인 생각을 할 수 있는 힘을 가지게 되었죠.

이런 명석한 뒤샹이 예술가의 길을 걷도록 톡 건드려준 사람이 있었으니, 바로 그의 친할아버지 에밀 니콜입니다. 그는 사업가로 성공해 집안을 일으켜 세운 장본인입니다. 덕분에 뒤샹이 부유하게 살 수 있었죠. 재미있는 사실은 그가 성공한 후에 예술가로 전향했다는 것! 그는 자신의 그림들을 집 안에 도배하다시피 걸어놓았다고 합니다. 사업가에서 예술가가 된 할아버지에게 손주들은 뭘 배웠을까요? 법학과 의학을 배우러 파리에 갔던 두 형은 얼마 안 가 예술가가 되겠다고 선언합니다. 그리고 두 형과 체스를 두며 절친하게 지내던 뒤샹도 그 뒤를 따라 자연스럽게 예술가의 길로 들어섭니다.

비장의 무기

1904년, 열일곱 살 뒤샹은 예술의 중심지 파리로 상경합니다. 이미 파리에서 예술을 하고 있던 첫째 형 가스통이 있어 정착하기 어렵지 않았죠. 뒤샹은 이때 운명적인 '무언가'를 만납니다. 바로 풍자만화입니다. 당시 형 가스통은 생계를 위해 풍자만화가로 활동하고 있었습니다. 그러다 보니 뒤샹도 자연스럽게 풍자만화를 접하게 되었죠. 그는 하려고 했던 예술은 안 하고 풍자만화가들, 상업포스터 디자이너들과 어울려 놀기 시작합니다. 그리고 스무 살부터 본격적으로 약 3년 동안 풍자만화가로 활동합니다. 이는 사실 많이 알려지지 않은 뒤샹의 이력인데요.

풍자만화가로서의 경험은 이후 뒤샹 예술의 '비장의 무기'가 됩니다. 솔직히 이 경험이 없었다면, 우리가 아는 뒤샹이 탄생할 수 있었을까 하는 의문도 듭니다.

뒤샹은 풍자만화가로 일하며 풍자 정신을 깊이 체득합니다. 현실을 무조건 맹신하는 게 아니라, 자기만의 시각으로 보며 비판적으로 생각하는 힘을 기르게 되죠. 게다가 풍자만화에 빠지지 않는 감초 같은 요소인 유머 감각 또한 보너스로 얻게 됩니다. 적재적소의 유머 한 방이 딱딱한 마음의 장벽을 허물 수 있다는 걸 깨닫죠. 아마 그 당시 뒤샹은 절대 몰랐을 겁니다. 풍자만화가를 하며 얻게 된 '눈에 보이지 않는 것들'이 자기 인생의 강력한 무기가 되리라는 것을 말이죠.

뒤샹은 풍자만화가로 활동하면서도 화가의 꿈을 놓지 않았습니다. 전문적인 회화 교육을 받지 못해 고민에 빠지기도 했지만, 앙리 마티스의 그림을 보며 '나도 화가가 될 수 있겠다'고 생각합니다. 수년간의 훈련이 필요한 '기술력'보다 기존의 틀을 깨는 '사고력'이 미술에서 더 중요해졌음을 간파한 거죠. 그렇게 뒤샹은 자신감을 가지고 그림을 그리기 시작합니다. '최전선에서 새로운 미술을 개척하겠다'라고 말하는 아방가르드 화가들을 따르면서 말이죠.

'움직이는' 입체주의?

갓 피어나 가공할 위력으로 파리 화단을 쓸어버린 사조, 입체주의.

1910년 뒤샹 역시 입체주의 그림을 그리기 시작합니다. 이것은 특별한 것이 아니었습니다. 당시 많은 젊은 화가들이 브라크와 피카소에 의해 탄생한 이 혁명적인 사조를 적용해 그림을 그렸으니까요.

뒤샹의 비범함은 이때 드러납니다. 다른 사람들처럼 똑같이 따라하는 건 체질에 맞지 않았던 그는 갓 태어난 입체주의에 변형을 가합니다. 입체주의에 '움직임'이라는 요소를 추가로 집어넣은 것이죠. '움직이는 입체주의'를 만들기 위한 수차례의 실험 끝에 완성된 회심의 역작은? 〈계단을 내려오는 나체 Ⅱ〉입니다.

이게 '움직이는 입체주의'라고? 그림을 볼까요? 인물이 계단을 내려오는 모습을 마치 카메라로 연속 촬영한 듯 그려놓았군요. 그래서 제목도 '계단을 내려오는 나체'입니다. 움직이는 입체주의, 참 쉽죠? 어찌 보면 참 허무하고 웃기기도 하고요. 뒤샹 특유의 재치가 돋보이는 대목입니다.

이런 그림을 보고 어떤 감정을 느낀다? 아마 불가능할 겁니다. 왜냐하면 그런 그림이 아니기 때문이죠. 20세기에 들어와 회화를 보는 관점은 완전히 바뀌어버립니다. 야수주의에서 입체주의로 넘어오면서 '회화는 어떤 감정을 느끼는 것'이라는 관념이 깨지게 되죠. 그리고 기존에 없던 새로운 개념의 회화를 만들겠다는 '개념 만들기 놀이'가 됩니다. 그렇기에 뒤샹의 〈계단을 내려오는 나체 Ⅱ〉같은 그림을 볼 때는 어떤 감정을 느끼는 즐거움보다 신선한 지적 충격을 느끼는 즐거움을 받게 되는 거죠.

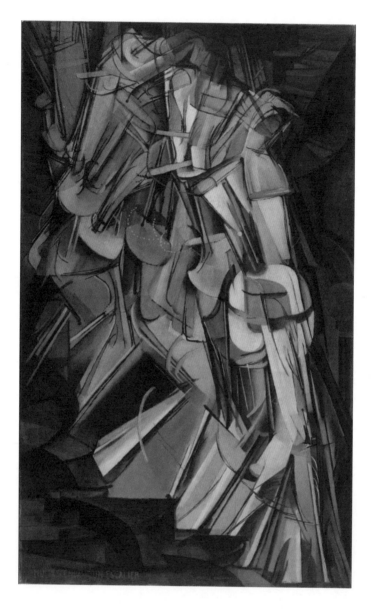

"말 그대로 '움직이는 입체주의'"
마르셀 뒤샹, 〈계단을 내려오는 나체 II〉, 1912

1912년, 왕따 뒤샹

1912년, 뒤샹 나이 스물다섯. 이 해는 그에게 너무나 중요합니다. 예술 인생의 방향이 180도 바뀌는 해이기 때문이죠. '그냥' 입체주의를 넘어 '움직이는' 입체주의를 창안한 뒤샹은 아방가르드 예술가로서 할 일을 해냈다는 부푼 마음을 품고 '살롱 데 쟁데팡당'에 〈계단을 내려오는 나체 II〉를 출품합니다.

살롱 데 쟁데팡당(Salon des Independants)은 1884년 보수적이고 아카데믹한 살롱전에 대항하여 젊은 예술가들이 독자적으로 연 전시입니다. 쉽게 말해 '살롱으로부터 독립한 전시'라고 말할 수 있겠네요. 새롭고 진보적인 예술을 추구하는 이 전시회는 살롱전과 반대로 무심사(無審查), 무상(無賞) 제도를 자랑했습니다. 실제 이 전시는 야수주의, 입체주의가 확산되는 데 큰 힘을 주기도 했죠.

이런 멋진 전시에 뒤샹은 회심의 역작을 출품한 것입니다. 그런데 전혀 예상치 못한 사건이 벌어집니다. 주최 측으로부터 〈계단을 내려오는 나체 II〉를 전시에서 제외하라는 명령이 떨어진 겁니다. 알고 보니 기존의 입체주의자들이 이 작품을 보고 불쾌해했다고 합니다. 불쾌함의 원인은 '움직이는' 입체주의라는 것. 즉, 자신들이 하고 있는 입체주의를 위배하고 있다는 것이었죠. 기존의 입체주의는 '멈춰 있는' 정적인 대상을 다시점(多視點)으로 분석해 하나의 화면에서 구성하는 것이었습니다. 그런데 어디에서 나타났는지 알 수 없는 신출내기가 움직이고 있는 인물의 다시점을 분석해 그리고 있으니 싫었던 거죠. 주최 측에서는 작품

제목에서 '내려오는'을 빼면 전시를 허락하겠다며 뒤샹을 압박합니다. 무심사 제도를 가진 전시에서 심사도 아닌 검열을 하는 말도 안 되는 상황! 뒤샹은 제목을 바꾸지 않습니다. 격분하며 작품을 집으로 가져가죠.

기존 세력에게 따돌림당하고, 자유로운 창작을 억압당한 뒤샹은 아방가르드 미술계의 모순점을 발견합니다. 아방가르드 예술가들은 스스로를 진보적·개방적이라고 말하지만, 그들도 자신의 입지를 다지게 되면 보수적·폐쇄적이 되어 새로운 미술을 배척한다는 사실을 말이죠. 즉, 새로운 예술을 개척한다는 사람들이 새로운 예술의 개척을 막고 있는 아이러니한 상황인 것이죠. 뒤샹은 이 어이없는 진실을 몸소 깨달았습니다.

1912년, 뒤샹의 천지창조

만약 뒤샹이 기존 세력의 요구를 순순히 따랐다면? 우리가 아는 뒤샹은 없었을 겁니다. 하지만 뒤샹은 달랐습니다. 이 사건의 충격으로 그는 뿌리부터 바꾸는 지적 혁명을 시작합니다. 그리고 새로운 미술의 천지창조를 시작합니다. 한마디로 이렇습니다. '안티 미술!'

기존 미술의 모든 것을 거부하겠다는 생각입니다. 겉으로는 자유로운 척, 창의적인 척하지만 과거 고정관념에 여전히 얽매여 있는 미술을 조롱하겠다는 생각입니다. 이런 생각을 뒤샹은 미술 작품이 아닌, 자신의 삶에 먼저 적용합니다. 그는 기존 예술가들의 삶의 방식에 문제가 있는

것으로 봅니다. 작품을 팔아 돈을 벌어야 한다는 예술가들의 일반적인 생각을 거부합니다. 이런 생각은 결국 '팔릴 수 있는' 작품 생산으로 이어져 예술가의 창의적 작업을 억압한다고 본 것이죠. 그래서 뒤샹은 다른 일자리를 얻습니다. 그는 도서관 사서로 일하며 번 돈으로 생계를 꾸리고, 작품은 팔 생각 없이 자유롭게 창작합니다.

"내가 원하는 것은 방세를 내고, 식비를 대고, 여가 시간을 자유롭게 즐길 수 있는 그런 작고도 조용한 직업이었어. 예술가들의 세계에 질려버렸거든. 정말 지긋지긋했지."

그는 생전 안 하던 공부를 시작합니다. 도서관 사서로 일하며 미술 이론 공부에 몰두하죠. 샤르트르 학교에 입학해 서지학 강의를 듣습니다. 서지학은 책을 분석해 기술하는 학문인데요. 뒤샹은 수많은 미술 관련 서적을 탐독하며 분석합니다. 이를 통해, '안티 미술'을 실현할 자신만의 '미술 콘셉트(개념)'를 창조하는 시간을 갖습니다.

그러던 중 1912년 11월, 예술가 친구들과 함께 항공기 전시회에 갑니다. 그곳에서 커다란 항공기 모터와 프로펠러를 본 뒤샹은 친구 브랑쿠시(현대 추상조각의 선구자)에게 이렇게 말합니다.

"이제 회화는 끝났어. 누가 이 프로펠러보다 더 잘 만들 수 있을까?"

'회화는 끝났다.' 뒤샹은 이렇게 생각합니다. 그는 그림 그리는 것 자

체도 거부한 것입니다. 뒤샹 이전의 모든 미술은 회화 아니면 조각이었습니다. 그렇다면 그는 조각으로 전향하는 것일까요?

"손재주에 구속당하는 예술가의 처지를 극복하고 지적인 지위를 얻기 위한 일이었어."

예술가는 자신이 연마한 손기술을 바탕으로 회화 혹은 조각을 해야한다는 생각 역시 고정관념으로 보고 거부합니다. 회화도, 조각도 안 한다? 뒤샹은 인류 탄생 이후 존재한 적 없는 미술을 창조해내려고 합니다. 그는 손재주가 아닌 '머리로 하는 예술'의 가능성을 어렴풋이 발견한 것입니다. 예술가의 기술력이 아닌 사고력으로 예술을 하려고 합니다.

뒤샹의 이런 발상은 미술 창조의 본질을 통찰한 거라고 볼 수 있습니다. 수천 년의 미술사에서 양식 변화의 근본 원인은 결국 '생각의 변화'에 의한 것임을 꿰뚫어본 것이죠. 그는 미술 작품 속에 숨겨진 '창조의 원리'를 끄집어냅니다. 마치 인체라는 작품에서 두뇌를 끄집어낸 것과 같다고 해야 할까요?

'생각하는 미술', 즉 개념미술이 탄생하는 순간입니다! 뒤샹은 미술계에서 따돌림을 당한 후 자신만의 미술 콘셉트를 정립하기까지 이 모든 과정을 단 1년 만에 단기 완성합니다. 그의 창의력과 사고력을 인정하지 않을 수 없군요. 뒤샹의 현대미술 천지창조, 이렇게 시작됩니다.

미술판 풍자? 레디메이드!

'안티 미술.' 과거의 모든 미술을 거부하기로 한 뒤샹은 거부의 의사표시로 '조롱'을 선택합니다. 조롱이란 무엇인가? 몇 년 전 그가 세상을 비꼬는 풍자만화가로 활동하며 숱하게 해왔던 것 아닌가! 드디어 자신의 뼛속에 새겨져 있던 '풍자와 유머' 정신을 미술에 장착하기 시작합니다.

의자에 자전거 바퀴 붙이기 신공! 뒤샹은 이렇게 기성 미술계를 향한 '풍자 놀이'를 시작합니다. 〈자전거 바퀴〉를 보세요. 여러분은 이 어이없는 물체를 보면서 어떤 생각이 드시나요? '이게 도대체 뭘 의미하는 거야?'라는 생각이 들지 않나요? 그렇다면, 왜 이것을 만들었는지 뒤샹의 말을 직접 들어보죠.

> "1913년 재미있는 생각이 떠올랐는데, 부엌에서 쓰는 등받이가 없는 둥근 의자에 자전거 바퀴를 고정시켜서 그것이 돌아가는 것을 보고 싶었어. (중략) 다른 그 어떤 생각도 없었어. 그건 그냥 심심풀이였지."

심심풀이 땅콩 같은 미술, 그 이상도 이하도 아닌 미술. 말 그대로 뒤샹은 그냥 재미난 생각이 떠올라 심심풀이로 만든 것입니다. 이런 명문이 떠오릅니다. 'ㅋㅋㅋ.' 허무하죠?

그런데 흥미로운 사실은 말이죠. 관객은 이 물체에 어떤 의미를 부여한다는 것입니다. 이를 테면 '무의미의 미술'이다, 라는 식이죠. 사실 뒤샹 이전의 모든 미술 작품에는 어떤 의미가 담겨 있었습니다. 신화·역

사·종교 이야기, 동시대의 생활상, 하다못해 인물이나 정물을 보는 관점이라도 말이죠. 그런데 이 물체에는 아무런 의미가 없습니다. 마치 뒤샹이 '작품에 어떤 의미가 꼭 있으라는 법이 있냐?'라고 물음을 던지며 조롱하는 것 같습니다. 그런데 어떤 평론가는 이 물체가 당시 이탈리아에서 탄생한 미래주의를 조롱하는 것이라는 심오한 해석을 내놓기까지 합니다. 뒤샹은 심심풀이로 만들었다고 하는데도 말이죠. 사실 뒤샹은 이것을 진작 간파했습니다.

> "예술가만이 유일하게 창조 행위를 완성시키는 것은 아닙니다. 작품을 외부세계와 연결시켜주는 것은 관객이기 때문입니다. 관객은 작품이 지닌 심오한 특성을 해독하고 해석함으로써 창조적 프로세스에 고유한 공헌을 합니다."

뒤샹은 작품에 무한한 의미를 부여하는 관객의 역할을 간파했고, 작품은 예술가와 관객이 함께 창조하는 거라고 생각했습니다. 그래서 관객을 관찰자가 아닌 창조자로 보았죠. 과거의 어떤 예술가가 관객을 이렇게 보았던가요? 그는 작품에 어떤 의미를 의도적으로 담기보다 의미를 열어두기로 합니다. 그리고 관객이 스스로 자유롭게 해석하며 의미를 창조하기를 원합니다. 이제 전시장은 작품을 중심으로 예술가와 관객이 함께하는 '생각의 놀이터'가 됩니다. 관객이 작품을 보며 자유롭게 생각의 놀이를 펼치는 창조자가 되는 순간입니다.

자전거 바퀴 외에도 병, 건조대, 삽, 빗, 모자걸이 등은 뒤샹의 트레이

"⟨자전거 바퀴⟩와 시크한 뒤샹!"
마르셀 뒤샹, ⟨자전거 바퀴⟩, 1913

드 마크가 된 물체들입니다. 1915년, 고민 끝에 그는 여기에 '레디메이드'라는 이름을 붙입니다. 이미 만들어진 것(Ready-made)으로써 예술가가 만들지 않고 '선택해' 예술이 된 미술품을 의미하죠. 다시 말해, 공산품이 가진 고유의 기능을 제거한 후 예술가가 마음대로 새로운 의미를 부여하는 겁니다. 그렇게 그는 공산품을 작품 제작의 재료로 쓰며 대량 생산된 상품을 미술에 끌어들입니다. 뒤샹에게서 1960년대 뉴욕에서 탄생하는 팝아트의 냄새가 나지 않나요? 네, 그는 '현대미술의 씨앗'입니다.

몰래카메라 풍자쇼? 〈샘〉

　1915년, 뒤샹은 제1차 세계대전을 피해 미국 뉴욕으로 갑니다. 미국에 가족이나 친척도 없던 그가 어떻게 뉴욕으로 갈 수 있었을까요? 바로 〈계단을 내려오는 나체 Ⅱ〉 덕분이었습니다. 파리에서 버림받았던 그 작품이 1913년 뉴욕 국제현대미술전(아모리 쇼)에서 스캔들을 일으키며 큰 주목을 받은 것이죠. 그렇게 도서관 사서로 일하며 의자에 자전거 바퀴를 붙이던 뒤샹은 손도 안 대고 뉴욕에서 유명인이 됩니다. 그리고 1914년 제1차 세계대전이 터지기 직전, 뒤샹은 미국에서 예술 활동을 하라는 제안을 받게 됩니다. 병역의 의무에는 관심이 없던 그는 자전거 바퀴를 두고 1915년에 미국으로 향합니다.

　미국에서 그는 많은 후원자와 예술가를 만나 교류하고, 각종 언론의 관심을 한 몸에 받습니다. 뉴욕에서 그는 구시대적인 예술을 파괴하는 인습 타파의 상징으로 이미지를 굳히죠. 그의 재능도 재능이지만, 그의 운수 또한 무시할 수 없습니다.

　미국에 도착한 후 2년 동안 뒤샹은 삽, 머리빗, 모자걸이 등으로 레디메이드 작업을 합니다. 눈 치우는 삽에 '부러진 팔에 앞서서'라고 적거나, 모자걸이를 실에 묶어 천장에 매달아 작품이라고 주장하는 식이었죠. 손수 창안한 '레디메이드' 개념을 알려 미국에서 자신의 입지를 다지려고 한 것이죠. 하지만 뉴욕 미술계 사람들의 반응은 영 시큰둥했습니다. 그러자 그는 한 전시를 이용해 스스로 강력한 스캔들을 만들어낼 '묘수'를 생각합니다. 이것은 '체스게임 속 신박한 묘수'같이 전략적인데요.

"몰래카메라 풍자쇼의 주인공!"
마르셀 뒤샹, 〈샘〉, 1917

가히 '몰래카메라 풍자쇼'로 불릴 만한 것입니다. 그 쇼의 전모는 이렇습
니다.

Before D-Day

1917년 1월, 뒤샹은 독립미술가협회의 디렉터로 임명됩니다. 그리고
4월에 열릴 첫 번째 독립미술가협회전 준비에 참여하죠. 그때 그는 전
시 개막 전에 한 가지 수를 둡니다. 바로 《눈 먼 사람(The Blind Man)》이
라는 잡지를 창간한 것이죠. 그는 왜 갑자기 잡지를 만든 걸까요?

뒤샹은 자신이 디렉터로 참여한 전시에 남몰래 작품을 출품합니다.
시중에 파는 변기를 사와 거꾸로 뒤집어놓고, 〈샘〉이라는 제목을 붙

입니다. 그런데 자신의 이름으로 출품하지 않습니다. '리처드 머트(R. Mutt)'라는 아무도 모르는 무명작가의 이름으로 출품하죠. 변기에도 'R. Mutt 1917'이라고 서명하고 말이죠. 이건 또 무슨 짓일까요?

D-Day

1917년 4월 5일, 준비해온 독립미술가협회전이 열립니다. 이 전시의 출품 자격은? 단돈 6달러만 내면 어떤 예술가든 자유롭게 전시할 수 있습니다. 그런데, 일이 벌어집니다. 전시장에 떡하니 놓여 있는 변기를 보고 경악한 협회 회장이 변기를 칸막이 뒤 보이지 않는 곳에 두게 합니다. 전시를 못 하게 한 것이죠. 그리고 이렇게 말합니다.

"〈샘〉은 원래 있어야 할 자리에서는 매우 유용한 물건일지 모르지만, 미술 전시장은 그에 알맞은 자리가 아니며 일반적 규정에 따르면 그것은 예술 작품이 아니다."

어느 누구도 무명작가 리처드 머트의 정체를 모르고 있는 상황. 전시 디렉터였던 뒤샹은 항의의 뜻으로 사퇴를 선언합니다. 이로서 〈샘〉은 논란의 중심에 서게 되고……

After D-Day

1917년 5월, 잡지《눈 먼 사람》2호에 익명의 사설이 실립니다. '리처드 머트의 사례'라는 제목으로. 익명의 필자는 이렇게 주장합니다.

The Richard Mutt Case

They say any artist paying six dollars may exhibit.

Mr. Richard Mutt sent in a fountain. Without discussion this article disappeared and never was exhibited.

What were the grounds for refusing Mr. Mutt's fountain:—

1. Some contended it was immoral, vulgar.

2. Others, it was plagiarism, a plain piece of plumbing.

Now Mr. Mutt's fountain is not immoral, that is absurd, no more than a bath tub is immoral. It is a fixture that you see every day in plumbers' show windows.

Whether Mr. Mutt with his own hands made the fountain or not has no importance. He CHOSE it. He took an ordinary article of life, placed it so that its useful significance disappeared under the new title and point of view—created a new thought for that object.

As for plumbing, that is absurd. The only works of art America has given are her plumbing and her bridges.

《눈 먼 사람》 2호에 실린 익명의 사설

"그들은 6달러를 내면 어떤 예술가든 전시할 수 있다고 말했다. 그래서 리처드 머트는 〈샘〉을 출품했다. 그런데 어떤 논의도 없이 이 작품은 사라졌고 전시되지 않았다. 머트의 〈샘〉이 거부된 이유는 다음과 같았다.

1. 어떤 사람들은 그것을 음란하고 천박한 것으로 봤다.

2. 다른 사람들은 그것이 표절이며, 위생용품일 뿐이라고 봤다.

〈샘〉을 음란하게 보는 것은 불합리하다. 욕조가 음란하지 않듯 머트의 〈샘〉 또한 음란하지 않다. 그것은 배관공의 진열대에서 매일 볼 수 있는 붙박이 세간에 불과하다.

머트가 〈샘〉을 본인의 손으로 직접 만들었는지 아닌지는 중요치 않다. 그는 그것을 선택했다. 그는 평범한 물건을 가져와 새로운 관점과 제목을 부여했다. 그리고 그것이 원래 가지고 있던 기능이 상실되는 장소에 가져다놓은 것이다. 그는 이 오브제로 새로운 개념을 창조한 것이다. 위생용품

이기에 전시할 수 없다는 생각, 그것은 어이없는 생각이다. 지금껏 미국이 만든 유일한 예술 작품은 위생용품과 다리이다."

모두 예상하셨나요? 이 짧고 강렬한 사설을 남긴 익명의 누군가는 바로, 뒤샹입니다. 이렇게 〈샘〉은 뉴욕 미술계에 뜨거운 감자가 됩니다. 이로써 모든 전시 관계자와 대중을 상대로 둔 뒤샹의 묘수는 계획대로 성공합니다. 전시를 볼모로 잡은 그의 엽기적 행각은 '미술계는 여전히 보수적'이라는 실체를 까발린 것입니다. 그것도 '몰카 풍자쇼'를 통해 실황으로 말이죠. 그러고 보니 잡지 제목도 정말 의미심장했군요. '눈 먼 사람!'

이런 기획은 1912년 뒤샹이 직접 겪었던 뼈아픈 경험이 한몫했다고 볼 수 있습니다. 1912년 파리에서 〈계단을 내려오는 나체 II〉 전시가 거부당했으니, 1917년 뉴욕에서도 〈샘〉이 거부당할 것이라고 이미 예상했던 거죠. 1912년은 무명작가로서 그저 당할 수밖에 없었던 뒤샹. 1917년, 전시 디렉터가 된 그는 전시마저 자신의 메시지를 전달하는 매체로 활용하는 능수능란함을 보입니다. 그는 다른 사람들의 수를 훤히 꿰뚫어보는 고단수가 된 것입니다.

이 몰카 풍자쇼의 결과는? 〈샘〉으로 대표되는 레디메이드 개념이 뉴욕 미술계에 뿌리내리게 됩니다. 그는 이제 운을 넘어 자신이 원하는 바를 스스로 쟁취하는 전략적 예술가가 되었습니다.

미술보다 체스?

나이 서른. '다다의 조상'으로 불리게 된 마르셀 뒤샹은 이미 전설이 되었습니다. 그는 어린 시절 즐겼던 체스에 다시 빠지기 시작합니다. 자신의 꿈은 프로 체스기사가 되는 것이라고 말하며, 미술을 2순위에 둡니다. 급기야 1923년에는 만들던 작품도 '미완성의 완성품'이라며 중단하고, 체스에 올인하기 시작합니다. 미술계로부터 비난이 쏟아지지만, 그는 신경 쓰지 않고 열심히 체스를 둡니다. 매해 미술 전시보다 체스대회에 더 많이 얼굴을 비추죠.

인생 이모작인 건가요? 1932년, 그는 국제체스연맹의 대표가 되고 체스 관련 책까지 출간합니다. 1933년에는 결국 '체스의 거장'이라는 칭호까지 듣죠. 정말 뒤샹의 인생은 그의 작품만큼이나 놀랍죠? 체스계에서도 자신이 원하던 바를 이룬 그는 1934년에 다시 미술계로 복귀합니다. 그리고 역시나 놀 듯이 자기만의 예술을 만들어갑니다. 누가 뭐라고 하든 아랑곳하지 않고 말이죠.

어느덧 거장의 칭호를 받는 79세 뒤샹은 한 인터뷰에서 이런 질문을 받습니다. "예술가로 살며 가장 만족스러웠던 것은 무엇이었나?" 그는 이렇게 답합니다.

> "살아 있는 동안 그림이나 조각 형태의 예술 작품들을 만드는 데 시간을 보내기보다는 차라리 내 인생 자체를 예술 작품으로 만들기 위해 노력한 것."

'안티 미술.' 뒤샹은 자신의 삶을 통해 예술가는 죽을 때까지 평생 예술만을 해야 한다는 고정관념조차 깨부숩니다. 도서관 사서? 예술가? 체스기사? 자신의 삶을 유일무이한 'Duchamp Life'로 만들며 삶 자체로 행위예술을 하죠. 삶도 예술작품이 될 수 있음을 보여준 남자. 미술을 떠나 삶에 무한한 영감을 주는 마르셀 뒤샹. 변기를 떡밥으로 '미술이란 무엇인가?'를 물은 몰카 장인. 이번에는 체스를 떡밥으로 우리에게 묻고 있습니다. 'Life란 무엇인가?'

마르셀 뒤샹
Marcel Duchamp

출생-사망	1887년 7월 28일~1968년 10월 2일
국적	프랑스
사조	다다, 초현실주의
대표작	〈샘〉, 〈큰 유리〉, 〈L.H.O.O.Q.〉, 〈주어진 것: 1. 폭포, 2. 점등용 가스〉

◈ 현대미술 창조자, 마르셀 뒤샹

뒤샹은 지금의 현대미술을 낳은 혁명적 창조자입니다. 눈으로 보는 미술이라는 관념을 파괴하고, 머리로 생각하는 미술(개념미술)이라는 혁명적 아이디어를 제시한 예술가죠. 그를 이해하는 핵심 개념은 '레디메이드'입니다. 그 덕분에 미술관에 가면 일상에서 흔히 쓰는 물건을 활용한 작품들을 쉽게 볼 수 있죠.

이외에도 뒤샹이 미술에 미친 영향은 무척 큽니다. 그는 원작의 유일성을 거부하며 〈샘〉을 다량 복제해 판매했는데요. 심지어 대표작 수십 점을 귀여운 미니어처로 만들어 가방에 넣어 〈가방형 상자〉를 만들었고, 이를 일반형/고급형 한정판으로 만들어 팔았습니다. 이런 행위는 1960년대 팝아트 탄생에 영감을 주었습니다. 또, 축음기 위에 채색한 원반이 빙글빙글 도는 요상한 시각 장치를 만들었는데요. 이는 1960년대 시각적 착시효과를 이용한 옵아트(Optical Art)에도 영향을 끼쳤습니다. 마지막으로 뒤샹이 약 20년간 비밀리에 작업했지만 그의 바람대로 사후에 공개된 작품 〈주어진 것〉. 관객이 문에 뚫린 구멍을 통해 안을 들여다보는 작품인데요. 이는 설치미술의 시대를 앞서 예견했습니다. 도대체 이 사람, 뭐죠?

생생한 목소리로 만나는 마르셀 뒤샹 ▶

참고문헌

에드바르트 뭉크

이리스 뮐러 베스테르만, 《뭉크, 추방된 영혼의 기록》, 홍주연 옮김, 예경, 2013

프리다 칼로

르 클레지오, 《프리다 칼로&디에고 리베라》, 백선희 옮김, 다빈치, 2011
안드레아 케텐만, 《프리다 칼로》, 이영주 옮김, 마로니에북스, 2005
크리스티나 버루스, 《프리다 칼로》, 김희진 옮김, 시공사, 2009
클라우디아 바우어, 《프리다 칼로》, 정연진 옮김, 예경, 2007

에드가 드가

제프리 마이어스, 《인상주의자 연인들》, 김현우 옮김, 마음산책, 2007

빈센트 반 고흐

문국진, 《반 고흐, 죽음의 비밀》, 예담, 2003
엔리카 크리스피노, 《빈센트 반 고흐》, 김현주 옮김, 예담, 2006
인고 발터, 《빈센트 반 고흐》, 유치정 옮김, 마로니에북스, 2005

구스타프 클림트

에바 디 스테파노, 《구스타프 클림트》, 김현주 옮김, 예담, 2006
니나 크랜젤, 《구스타프 클림트》, 엄양선 옮김, 예경, 2007
타탸나 파울리, 《클림트》, 임동현 옮김, 마로니에북스, 2009

에곤 실레

구로이 센지, 《에곤 실레, 벌거벗은 영혼》, 김은주 옮김, 다빈치, 2003
이자벨 쿨, 《에곤 실레》, 정연진 옮김, 예경, 2007

폴 고갱

가브리엘레 크레팔디, 《고갱》, 하지은 옮김, 마로니에북스, 2009
피오렐라 니코시아, 《고갱》, 유치정 옮김, 마로니에북스, 2007
조지 로담, 《This is Gauguin》, 문희경 옮김, 어젠다, 2014

에두아르 마네

김광우, 《마네의 손과 모네의 눈》, 미술문화, 2002
박정자, 《마네 그림에서 찾은 13개 퍼즐조각》, 기파랑, 2009
스테파노 추피, 《마네》, 최병진 옮김, 마로니에북스, 2009
샤를 보들레르, 《악의 꽃》, 함유선 옮김, 밝은세상, 2004
샤를 보들레르, 《샤를 보들레르: 현대의 삶을 그리는 화가》, 정혜용 옮김, 은행나무, 2014

클로드 모네

김광우, 《마네의 손과 모네의 눈》, 미술문화, 2002
피오렐라 니코시아, 《모네》, 조재룡 옮김, 마로니에북스, 2007

폴 세잔

류승희, 《안녕하세요, 세잔 씨》, 아트북스, 2008

파블로 피카소

그자비에 지라르, 《마티스: 원색의 미술사》, 이희재 옮김, 시공사, 1996
잭 플램, 《세기의 우정과 경쟁: 마티스와 피카소》, 이영주 옮김, 예경, 2005
류승희, 《안녕하세요, 세잔 씨》, 아트북스, 2008
하요 뒤히팅, 《파블로 피카소》, 엄미정 옮김, 예경, 2009
캐서린 잉그램, 《This is Matisse》, 이현지 옮김, 어젠다, 2016

마르크 샤갈

인고 발터 외, 《마르크 샤갈》, 최성욱 옮김, 마로니에북스, 2005
김종근, 《샤갈, 내 영혼의 빛깔과 시》, 평단아트, 2004
마리 엘렌 당페라 외, 《샤갈》, 이재형 옮김, 창해, 2000

바실리 칸딘스키

모니카 부셰이, 《위대한 스캔들》, 조현천 옮김, 예담, 2002
지빌레 엥겔스 외, 《칸딘스키와 청기사파》, 홍진경 옮김, 예경, 2007
김광우, 《칸딘스키와 클레》, 미술문화, 2015

마르셀 뒤샹

마르크 파르투슈, 《뒤샹, 나를 말한다》, 김영호 옮김, 한길아트, 2007

도판 목록

에드바르트 뭉크

에드바르트 뭉크, 〈절규(The Scream)〉, 판지에 유채·템페라·파스텔, 91×73.5cm, 1893
에드바르트 뭉크, 〈병든 아이(The Sick Child)〉, 캔버스에 유채, 121.5×118.5cm, 1885~1886
에드바르트 뭉크, 〈흡혈귀(Vampire)〉, 캔버스에 유채, 91×109cm, 1895
에드바르트 뭉크, 〈마돈나(Madonna)〉, 캔버스에 유채, 90.5×70.5cm, 1894~1895
에드바르트 뭉크, 〈마라의 죽음(The Death of Marat)〉, 캔버스에 유채, 150×200cm, 1907
에드바르트 뭉크, 〈시계와 침대 사이에 있는 자화상(Self-Portrait: Between the Clock and the Bed)〉, 캔버스에 유채, 149.5×120.5cm, 1940~1943

프리다 칼로

프리다 칼로, 〈두 명의 프리다(The Two Fridas)〉, 캔버스에 유채, 173×173cm, 1939
프리다 칼로, 〈사고(The Accident)〉, 종이에 연필, 20×27cm, 1926
프리다 칼로, 〈벨벳 드레스를 입은 자화상(Self-Portrait in a Velvet Dress)〉, 캔버스에 유채, 79×58cm, 1926
디에고 리베라, 〈무기고(The Arsenal)〉, 프레스코화, 400×433cm, 1928
프리다 칼로, 〈프리다와 디에고 리베라(Frida and Diego Rivera)〉, 캔버스에 유채, 100×79cm, 1931
프리다 칼로, 〈떠 있는 침대(Henry Ford Hospital-The Flying Bed)〉, 캔버스에 유채, 31×38.5cm, 1932
프리다 칼로, 〈단지 몇 번 찔렸을 뿐(A Few Small Nips)〉, 금속판에 유채, 38×48.5cm, 1935

에드가 드가

에드가 드가, 〈스타(The Star)〉, 파스텔, 60×44cm, 1876~1877
에드가 드가, 〈실내(강간)(Interior(The Rape))〉, 캔버스에 유채, 81.3×114.3cm, 1868~1869
에드가 드가, 〈오페라좌의 관현악단(The Orchestra at the Opera)〉, 캔버스에 유채, 56.5×46cm, 1869~1870
에드가 드가, 〈관현악단의 연주자들(Orchestra Musicians)〉, 캔버스에 유채, 69×49cm, 1870~1871

에드가 드가, 〈무대 위 발레 리허설(Ballet Rehearsal on Stage)〉, 캔버스에 유채,
54.3×73cm, 1874
에드가 드가, 〈발레 교실(The Ballet Class)〉, 캔버스에 유채, 82.2×76.8cm, 1880년경

빈센트 반 고흐

빈센트 반 고흐, 〈별이 빛나는 밤(The Starry Night)〉, 캔버스에 유채, 73.7×92.1cm, 1889
빈센트 반 고흐, 〈밤의 카페 테라스(Terrace of a Cafe at Night)〉, 캔버스에 유채,
81×65.5cm, 1888
빈센트 반 고흐, 〈프로방스의 건초더미(Wheat stacks in Provence)〉, 캔버스에 유채,
73×92.5cm, 1888
앙리 드 툴루즈 로트레크, 〈반 고흐의 초상(Portrait Of Vincent Van Gogh)〉, 판지에 파스텔,
54×45cm, 1887
빈센트 반 고흐, 〈노란 집(The Yellow House)〉, 캔버스에 유채, 72×91.5cm, 1888
빈센트 반 고흐, 〈아를의 밤의 카페(The Night Café)〉, 캔버스에 유채, 72.4×92.1cm, 1888
빈센트 반 고흐, 〈해바라기(Sunflowers)〉, 캔버스에 유채, 95×73cm, 1888
빈센트 반 고흐, 〈붕대로 귀를 감은 자화상(Self-Portrait with a Bandaged Ear)〉, 캔버스에 유
채, 60.5×50cm, 1889
빈센트 반 고흐, 〈붓꽃(Irises)〉, 갠버스에 유채, 71×93cm, 1889
빈센트 반 고흐, 〈까마귀가 있는 밀밭(Wheatfield with Crows)〉, 캔버스에 유채,
50.5×103cm, 1890

구스타프 클림트

구스타프 클림트, 〈키스(The Kiss)〉, 캔버스에 유채, 180×180cm, 1907~1908
구스타프 클림트, 〈목가(Idylle)〉, 캔버스에 유채, 49.5×73.5cm, 1884
구스타프 클림트, 〈구 부르크 극장의 내부(Auditorium in the Old Burgtheater)〉, 캔버스에
유채, 82×92cm, 1888
구스타프 클림트, 〈팔라스 아테나(Pallas Athene)〉, 캔버스에 유채, 75×75cm, 1898
구스타프 클림트, 〈누다 베리타스(Nuda Veritas)〉, 캔버스에 유채, 252×56.2cm, 1899

구스타프 클림트, 〈철학(Philosophy)〉, 캔버스에 유채, 430×300cm, 1899~1907

구스타프 클림트, 〈의학(Medicine)〉, 캔버스에 유채, 430×300cm, 1900~1907

구스타프 클림트, 〈법학(Jurisprudence)〉, 캔버스에 유채, 430×300cm, 1903~1907

구스타프 클림트, 〈아기(요람)(Baby(Cradle)〉, 캔버스에 유채, 110.9×110.4cm, 1917~1918

에곤 실레

에곤 실레, 〈앉아 있는 남성 누드(Seated Male Nudes)〉, 캔버스에 유채, 152.5×150cm, 1910

에곤 실레, 〈다나에(Danae)〉, 캔버스에 유채, 80×125cm, 1909

구스타프 클림트, 〈다나에(Danae)〉, 캔버스에 유채, 77×83cm, 1907~1908

에곤 실레, 〈자화상(Self Portrait With Arm Twisting Above Head)〉, 종이에 수채, 45.1×31.7cm, 1910

에곤 실레, 〈삼중자화상(Composition by Portrait of Three Men)〉, 종이에 수채, 55×37cm, 1911

에곤 실레, 〈자화상(Self-Portrait)〉, 종이에 수채, 51.4×34.9cm, 1911

에곤 실레, 〈여성 누드(Female Nude)〉, 종이에 수채, 44.3×30.6cm, 1910

에곤 실레, 〈검은 스타킹을 입은 여자(Woman with Black Stockings)〉, 종이에 수채, 48.3×31.8cm, 1913

에곤 실레, 〈뒤엉켜 누운 두 소녀(Two Girls Lying Entwined)〉, 종이에 수채, 31.8×48.3cm, 1915

에곤 실레, 〈예술가가 활동을 못하도록 저지하는 것은 하나의 범죄이다. 그것은 움트고 있는 새 싹의 생명을 빼앗는 일이다(Hindering the Artist is a Crime, it is Murdering Life in the Bud)〉, 종이에 수채, 48.6×31.8cm, 1912

에곤 실레, 〈포옹(The Embrace)〉, 캔버스에 유채, 100×170cm, 1917

에곤 실레, 〈죽음과 소녀(Death and the Maiden)〉, 캔버스에 유채, 150.5×180cm, 1915

폴 고갱

폴 고갱, 〈언제 결혼하니?(Nafea Faa Ipoipo)〉. 캔버스에 유채, 101×77cm, 1892

폴 고갱, 〈파리 카르셀 거리, 화가의 가정(Interior Of The Painter's House, Rue Carcel)〉, 캔버스에 유채, 130×162cm, 1881

폴 고갱, 〈이젤을 앞에 둔 자화상(Self-Portrait)〉, 캔버스에 유채, 65.2×54.3cm, 1885

폴 고갱, 〈예배 뒤의 환상(Vision After the Sermon)〉, 캔버스에 유채, 72.2×91cm, 1888

폴 고갱, 〈마리아를 경배하며(Ia Orana Maria)〉, 캔버스에 유채, 113.7×87.6cm, 1891

폴 고갱, 〈우리는 어디서 왔는가? 우리는 무엇인가? 우리는 어디로 가는가?(Where Do We Come From? What Are We? Where Are We Going?)〉, 캔버스에 유채, 139.1×374.6cm, 1897

에두아르 마네

에두아르 마네, 〈올랭피아(Olympia)〉, 캔버스에 유채, 130.5×190cm, 1863

가츠시카 호쿠사이, 〈맑은 아침의 신선한 바람 또는 붉은 후지산(Fine Wind, Clear Morning)〉, 목판화, 25.7×38cm, 1831

가츠시카 호쿠사이, 〈가나가와의 큰 파도(The Great Wave off Kanagawa)〉, 목판화, 25.7×37.8cm, 1831

에두아르 마네, 〈풀밭 위의 점심 식사(Lunch on the Grass)〉, 캔버스에 유채, 208×264.5cm, 1863

마르칸토니오 라이몬디, 〈파리스의 심판(The Judgment of Paris)〉, 동판화, 29.1×43.7cm, 1515~1517

티치아노 베첼리오, 〈우르비노의 비너스(Venus of Urbino)〉, 캔버스에 유채, 119.2×165.5cm, 1538

에두아르 마네, 〈폴리베르제르 바(A Bar at the Folies-Bergère)〉, 캔버스에 유채, 96×130cm, 1882

클로드 모네

클로드 모네, 〈아르장퇴유 부근의 개양귀비꽃(Poppy Field)〉, 캔버스에 유채, 50×65cm, 1873

클로드 모네, 〈루엘 풍경(View At Rouelles, Le Havre)〉, 캔버스에 유채, 46×65cm, 1858

요한 바르톨트 용킨트, 〈운하 위 달빛(Moonlight Over a Canal)〉, 캔버스에 유채, 39.2×46.4cm, 1876

클로드 모네, 〈생타드레스의 테라스(Garden at Sainte-Adresse)〉, 캔버스에 유채, 98.1×129.9cm, 1867

클로드 모네, 〈인상, 해돋이(Impression, Sunrise)〉, 캔버스에 유채, 48×63cm, 1872

클로드 모네, 〈늦여름에 건초더미, 아침 효과(Grainstacks at the End of Summer, Morning Effect)〉, 캔버스에 유채, 60.5×100.8cm, 1891

클로드 모네, 〈아침에 건초더미, 눈 효과(Grainstacks in the Morning, Snow Effect)〉, 캔버스에 유채, 64.8×99.7cm, 1891

클로드 모네, 〈건초더미, 눈 효과(Grainstack, White Frost Effect)〉, 캔버스에 유채, 58.5×99cm, 1890~1891

폴 세잔

폴 세잔, 〈사과와 오렌지(Apples and Oranges)〉, 캔버스에 유채, 74×93cm, 1899년경

폴 세잔, 〈모던 올랭피아(A Modern Olympia)〉, 캔버스에 유채, 56×55cm, 1870

폴 세잔, 〈에스타크의 바다(The Sea at l'Estaque)〉, 캔버스에 유채, 73×92cm, 1878~1879

폴 세잔, 〈생트 빅투아르 산(Mont Sainte-Victoire)〉, 캔버스에 유채, 73×92cm, 1892~1895

폴 세잔, 〈대 수욕도(The Large Bathers)〉, 캔버스에 유채, 210.5×250.8cm, 1906

파블로 피카소

파블로 피카소, 〈아비뇽의 처녀들(Les Demoiselles d'Avignon)〉, 캔버스에 유채,
243.9×233.7cm, 1907

앙리 마티스, 〈모자를 쓴 여인(Woman with a Hat)〉, 캔버스에 유채, 80.6×59.7cm, 1905

앙리 마티스, 〈푸른 누드(Blue Nude/Memory of Biskra)〉, 캔버스에 유채, 92.1×140.3cm,
1907

파블로 피카소, 〈시인(The Poet)〉, 캔버스에 유채, 131.2×89.5cm, 1911

앙리 마티스, 〈가지가 있는 실내(Still Life with Aubergines)〉, 캔버스에 유채, 212×246cm,
1911

파블로 피카소, 〈기타(Guitar)〉, 색지에 잘라 붙인 신문·벽지·종이·잉크·분필·목탄·연필,
66.4×49.6cm, 1913

마르크 샤갈

마르크 샤갈, 〈생일(Birthday)〉, 캔버스에 유채, 80.6×99.7cm, 1915

마르크 샤갈, 〈나와 마을(I and the Village)〉, 캔버스에 유채, 192.1×151.4cm, 1911

마르크 샤갈, 〈밝은 적색의 유대인(The Red Jew)〉, 마분지에 유채, 100×80.5cm, 1915

카지미르 말레비치, 〈검은 사각형(Black Square)〉, 캔버스에 유채, 79.5×79.5cm, 1915

마르크 샤갈, 〈전쟁(War)〉, 캔버스에 유채, 163×231cm, 1964~1966

마르크 샤갈, 〈에덴동산, 아담과 이브의 파라다이스(Paradise)〉, 캔버스에 유채,
198×288cm, 1961

바실리 칸딘스키

바실리 칸딘스키, 〈구성 VII(Composition VII)〉, 캔버스에 유채, 200×300cm, 1913

바실리 칸딘스키, 〈그림을 그리는 가브리엘레 뮌터(Gabriele Munter Painting)〉, 캔버스에 유

채, 58.5×58.5cm, 1903

가브리엘레 뮌터, 〈바실리 칸딘스키의 초상(Portrait of Wassily Kandinsky)〉, 목판화,
24.2×17.8cm, 1906

바실리 칸딘스키, 〈푸른 산(Blue Mountain)〉, 캔버스에 유채, 106×96.6cm, 1908

가블리엘레 뮌터, 〈야블렌스키와 베레프킨(Jawlensky and Werefkin)〉, 판지에 유채,
32.7×44.5cm, 1908

바실리 칸딘스키, 〈교회가 있는 무르나우(Murnau with a Church)〉, 종이에 유채,
64.7×50.2cm, 1910

가브리엘레 뮌터, 〈보트 타기(Boating)〉, 캔버스에 유채, 125.1×73.66cm, 1910

바실리 칸딘스키, 〈구성 IV(Composition IV)〉, 캔버스에 유채, 159.5×250.5cm, 1911

가브리엘레 뮌터, 〈새들의 아침식사(Breakfast of the Birds)〉, 판지에 유채, 45.5×55cm, 1934

마르셀 뒤샹

마르셀 뒤샹, 〈샘(Fountain)〉, 레디메이드, 61×36×48cm, 1917

마르셀 뒤샹, 〈계단을 내려오는 나체 Ⅱ(Nude Descending a Staircase, No. 2)〉, 캔버스에 유
채, 147×89.2cm, 1912

마르셀 뒤샹, 〈자전거 바퀴(Roue de bicyclette)〉, 레디메이드, 129.5×63.5×41.9cm, 1913

방구석 미술관

2018년 08월 03일 초판 01쇄 발행
2024년 12월 01일 초판 157쇄 발행

지은이 조원재
본문 사진 위키피디아

발행인 이규상 편집인 임현숙
편집장 김은영
콘텐츠사업팀 문지연 강정민 정윤정 원혜윤
디자인팀 최희민 두형주
채널 및 제작 관리 이순복 회계팀 김하나

펴낸곳 (주)백도씨
출판등록 제2012-000170호(2007년 6월 22일)
주소 03044 서울시 종로구 효자로7길 23, 3층(통의동 7-33)
전화 02 3443 0311(편집) 02 3012 0117(마케팅) 팩스 02 3012 3010
이메일 book@100doci.com(편집·원고 투고) valva@100doci.com(유통·사업 제휴)
포스트 post.naver.com/black-fish 블로그 blog.naver.com/black-fish
인스타그램 @blackfish_book

ISBN 978-89-6833-186-2 03600
ⓒ 조원재, 2018, Printed in Korea